心一堂粵語・粵文化經典文庫

新興粵曲集（一九四七）

3

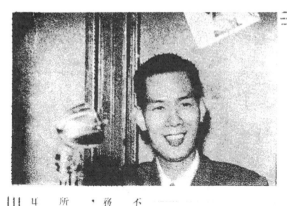

播音家胡章劍小傳

★★★★★★★

或有問於銳曰：「於此有人焉，性如枇杷，言若春風，靜穆中有豪爽氣，君識其誰也？」曰：「得非雙呑頭百德烏──胡君其人耶！」

胡君為播音界怪傑，其人其貌，誇天獨厚：蓮花舌吐，亦莊亦諧，珠璣滿腹，嘹頭仿似噴機聯珠，有天衣無縫之妙！故置身播音界，豈尋數百子，名與時增，聲同日進；新與廣播社乃能大紅特紅。

百叛腦在寸台鋒人間魂
魅隱形蹤橫琴傳劍圖
多感唱羅江東唱慣儂

民國卅年夏蔣牡丹（印）

不脛而走者，當非無因也。

胡君為人，有關柔兼蓄之美，性好俠，平生抱大無畏奮鬥精神。嘗為難民服務，奔走任勞，未開言苦，又嘗伺衆請，為義賑救難會卅任空中廣播主任宣傳員，振弊發瞶，如舉哀黎，所獲成績，破以前未有紀錄，說者多之！

或曰：「此君過人處，更能才華自欲。上了電台一條龍，下了電台一條蟲，所謂大智若愚者，非耶？」曰：有是哉，若人！吾與點也！

胡君百粵九江人，字章劍。「雙呑頭百德烏」乃各界人仕興嘉之佳號

銳謹識于聽鶯樓

新興粵曲集（一九四七）

5

海上音樂名家 ★ 播音名家

音樂家 吳景風　音樂家 蘇鑫　音樂家 何國樑　音樂家 林光宗　播音家 鄺惠北　音樂家 范志勇　音樂家 楊文錯

播音家 崔南　音樂家 李祖明　播音家 馮清平　音樂家 商華亭　音樂家 鄒叔宜　音樂家 馮遠懷

愛國志士 楊文道　播音家 黃寅初　音樂家 馬澤友　音樂家 楊汝成　音樂家 曾煜堂　音樂家 梁伯鴻　音樂家 張紹恭

音樂家 韋輔強　音樂家 雷震洲　音樂家 李銳祖　音樂家 劉康全　播音家 陳儀書　音樂家 何純泉

心一堂粵語・粵文化經典文庫

音樂家 陳日英　音樂家 陳澤祺　音樂家 陳兆銳　音樂家 林亦夫　音樂家 李雨田　播音家 鄭惠南　音樂家 陳俊英

反打洋琴之絕技 謝老五　音樂能家 李叔良 精彩化妝表演　音樂家 薇惠芳

音樂家 鄭啟正　播音家 蘇明　播音家 崔亭　播音家 蘇桂棋　音樂家 寧輔民　播音家 崔君俠

音樂家 招竹平　播音家 黎惠珍　音樂家 長英　音樂家 張雪英　音樂家 胡蝶英　音樂家 李麗芬

新興粵曲集（一九四七）

7

歌星近影

心一堂粵語‧粵文化經典文庫

8

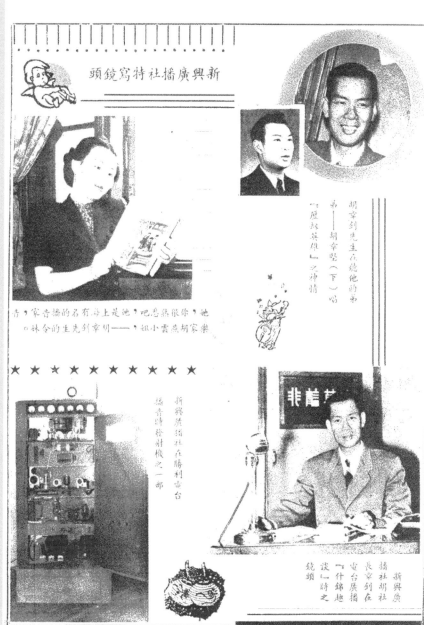

新興廣播社特寫鏡頭

胡章劍先生在想他的事
——胡章堅（下）唱
「歴劫英雄」之神情

樂家胡章劍燕雲小姐——切章劍先生令的妹妹，很悲態吧，她是海上有名的播音奇才，

新興廣播社在勝利電台
播音時輪射機之一部

新興廣
播社胡社
長章劍在
電台廣播
「什錦趣
談」時之
鏡頭

新興粵曲集（一九四七）

9

●音樂家 ●作曲家 ●歌唱家

←萬人欣仰之李雪芳女士

歌林指揮導伯美

省港紅歌星歐滿洸

（右角）小生王——日駒榮

（左前）名旦——蘇彩卿

（下）新進紅旦——白雲仙

（右下角）名作曲家——張思龍贈

（右）名丑——半日安

（上）跑馬歌王——月兒

（下）小生王——羅唐生

（左笑匠）——九叔

胡文森及其夫人公子

（左上角）旦王——上海妹

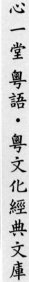

新興粵曲集

第三集 特大號

目錄

▲新興粵曲集▼ 第三期 特大號 目錄

新興粵曲集（一九四七）

一

心一堂粵語·粵文化經典文庫

12

新興粵曲集（一九四七）

三

13

杏花樓　喜慶禮堂
能容百桌　希皇華麗
電話　九四四六四　九三五五五

四

心一堂粵語·粵文化經典文庫

14

新興粵曲集（一九四七）

五

心一堂粵語・粵文化經典文庫

六

例語　胡·章·釗

新興廣播社成立迄今十有四載。以往蒙各界熱誠愛護。愧無貢獻。今後更奮勉。更努力。為社會謀福利。並謹以此「新興粵曲集特大號」贈獻諸君。用副各界愛護本社之雅意。

此曲集工作開始時。適逢兩廣大水災。本社同人全力參加救災工作。故「新興特大號」今始出版。幸祈原宥。本刊蒙各界熱烈預約。賜助。賜鴻文玉照。以光篇幅。又承梁義路、莫建平、李叔良、王紫虹諸位義務幫忙。熱誠可感。而阮耀佳先生之封面設計。精美絕倫。頓使此曲集增色不鮮。此外更荷各界。刊登廣告銘感之餘用誌數言。藉伸謝忱。

新興粵曲集（一九四七）

17

心一堂粵語・粵文化經典文庫

1. 才子佳人

徐柳仙
陵雲　唱

（頭段）（生唱天涯歌女）清冷靜無人，月滿西廂照，苦相思，有誰憐寂寞，更深聽得呼叫，誰人惠臨，我連忙抽身去把大門，立時開了（旦唱前進曲）襝衽，儂細聲將兄喚，今宵、專一將心意表，母親家法嚴，大衆秘密爲要，知穿確非頑笑，（生唱滾花）哎眞係感你慇情，不少，（旦唱）我吩咐紅娘，你在外廂等候，不可惹事招搖，（生唱）吶我就順手關門，（旦唱）哎吔我覺得個心肝立立跳，（生唱二王）等我慇勤加意，用手拖住，多嬌（旦唱）同你玉臂初交，幾似神魂，飄渺，羞人答答，不敢仰面，視瞧，（二段）（生唱）見你面泛桃花，更覺嬌容，俏妙，（旦唱）要請秀才你登重，不可亂起，思潮，（生唱賣相思）愛嬌你玉臨到此地，有乜關要，（旦唱）見兄苦況，清冷無聊，你爲我，一旦患了病，哎小姐呀，難免被閻王所召，（旦唱中板腔）哎你休心焦，我樣樣已知曉，此事不提，遠罷了，若然講出，我就價火冲宵，今日我病染相思，哎，患了病，且孤身遠飄，（生唱龍舟）華陀醫術，都算世界高超，惟有相思奇病，但都無法治療，既係小姐你有心，把我來照料，除非許我共成好事，至得恨全消，（三段）今晚且喜紅鸞，星拱照，奧嬌哪你攜手，渡藍橋，開屏（旦唱）哎，你念來係有心，金屋貯阿嬌，（旦唱）想必係前生許定了囉，想必係前生許定了囉，亦係非同事小，（正線滾花）哎見佢個種速涼景象，眞係有筆，都難描，要我做出倒鳳顚鸞，（四段）至令余，抱病懨懨，我就想出妙計，一條，寫書函，去請白馬將軍，把，的賊人，征剿，解圍後，前言反悔，恁分明特老，（四段）至令余，抱病懨懨，我就想出妙計，（中板）若果惹起官司，慘遇犯，天條，（生白）唔嘛（連環西皮）上到當朝，我都不妨把事，更怕我娘親，知到就唔得了腔，哎吔吔難以將你恕饒呀，（生唱反線中板）嬌你記當初，賊困寺門，夫人高聲，大叫，有誰能退賊，甘願爲女壻，我就想出妙計，佳偶，最妙，你念來係有心，金屋貯阿嬌，（旦唱）想必係前生許定了囉，（生唱三脚橙）正係一刻千金，呢寶貴既時光少囉，咳小姐你切莫，即於今宵，（旦唱二王）洩漏了春光，俾紅娘恥笑，（生唱）亞紅娘恆在外廂，冷眼都唔瞧，（滾花）我哋衝破奈何天，願祝綿長之兆，（旦唱）望你青雲有路，金榜名標。

2. 閨留學廣

譚伯葉
趙蘭芳

（頭段）（生詩白）唉我無心辜負女裙釵，誰知好夢都覺難諧，莫非前生欠下相思債咯，等我見了師妹，再作安排呀，（唱賣相思）呢我怨父母，家政腐敗，把婚姻變改，致受了，激刺重大，累嬌傷懷，（士工滾花）我惟有溫言，解勸呀，（白）我嚟左喇師妹，（旦白）哼，你可是梅瑞良，（生白）係呀，（旦白）哎你個寃家呀，（唱）何以你前言背負，另結和諧，咳我憤火冲燒肝腸痛壞呀

（生唱）何日君再來。唉我瀏婚無謂卅聽，你若已經骨瘦如柴，若果再暢懷命增徒，要放開悲懷，（旦唱）念記當初，只爲儂父年老邁

愛君你才華就眾儂擇配，付託於君，做對好鴛鴦，相倚挨，不溷別無幾耐，你已要銷鈒，置我腦後如草芥，（生唱士工滾花）哎

我把真情表白，經已化解，你哋悲哀，（二段）將我騙扮騙扮（生唱）你都罪過大，某縈到我喪，必中痛切惟怨怨奇災，（生唱）難猜

唔該反悔婚事，太唔該，（嚦激壞晒）（旦唱老鼠尾）你哋騙扮終須證明，非騙扮，（旦唱二王）難猜獝狪你的詭祕，難猜你未明

我衷懷，獨找內容譚理，師妹都把我認爲惡煞，念吓同窗，係咸栽，任你執著，就任你詭計，（旦唱二王）嬌你又不

棄地個賢妹，請你暫息哪雷霆，與我共訂廿百年，唉恩愛，（三段）我把那婚事，便向高堂禀告，（士工慢板）反要拆散，和諧，（旦唱）

你嚴親，意何爲，（生唱）佢話早已我兩人，有了私情，在內，（旦唱）你應該，直說爲師命，豈有姻緣不途，反作恨海，無涯亞，（旦唱）

（生唱龍舟）哎佢都不由分說，只有罵我唔該，我亦難逃親命呢，迫要至心求，後至要妻小姐過門，我又把你拜，已經參參哀哉，

就嗜把命來徒，無奈修書，命人帶，盡將衷情說話，稟上岳台，（生唱合尺滾花）哎我尤箭穿心懷，頻頻降珠淚來，已經參參哀哉，

（生白）乜嘢話，（唱）老師已登仙界，（士工滾花）唉今日序成痛苦，（旦唱）都係因你而來，（生唱二王）妹你呢句嗟言詞，點解講成，（旦唱）

（四段）（生唱合尺滾花）唉我見了你個封書，（旦唱）奴奴自怨命，咬牙切齒，罵你負義，不佳，（生唱蘇武牧羊）非關兄，（生白）哎你地師

生情重，豈他壺陽台，分開，我立誓共師妹，所約顏同諧，（旦唱）恨就當室，氣壞，（生唱二王）哪呀哪呀呀，我地師，（生唱中板）你未明

恋心歪，害他壺陽台，（快中板）你不要灰心，來錯過，兄非禽獸，托人胎，難則娶妻，無可奈，若然棄妹，太亞唔該，（生白）哎我地師

妹亞，（旦唱）我又愛你高才。

3. 紅顏知己　　新月兒

（頭段）（詩白）一曲魂消。別後寒燈籠燮影。十年春夢。醒來冷月照簾櫳。（俄馬搖鈴）哀悲歡似夢。（食鐘字轉士工慢板）聲嘹亮。紅

塵難過我再與卿共。（食住）衰青天向我弄。將鴛鴦送到。只識呀聽呀禪房。梵天來。讖諷。長明燈下。如夢。最傷心。長明燈下。邂逅相逢。

觸起我前塵影事。月缺難圓。誰料三生。如夢。最傷心。長明燈下。邂逅相逢。

你把秋波。輕送。（二段）瞬息間。寒喧細間。如夢。一片心。佔盡地久天長。（二王）從此地朝同。夕共。飽得紅顏知

己。能不雲涕。臨風。同嬌戲弄。個陣初賞。情衷。（下西歧）倚花中。今朝各西東。幾回淚滿胸。（二王）無奈小分離。成永別。

每念前塵。常把淚痕。深種。（三段）卿死堪悲。予生更苦。從此泉台夜夜。使我欲見。無從。（乙反）今日通室門。懷悔侮歉。

如夢。卿容已矣。任他鋭破。塵封。（乙反流水南音）此後螢草遂離。怕看你個荒涼塚。你重香魂飄渺。不知我愛情濃。（苦喉龍舟）

多少恨。靠在幽冥中。真是癡情薄命。嬌你白骨長埋。快樂好比南柯一夢。可惜我儂生塵世。捱不住苦雨淒風。（四段）到底人骨恩情。試問今時何用。祇恨寒襟未暖。我就要忿恨別嬌容。（走馬英雄）唔吨愛戀盡變空。（重句）傷心淚滿胸。猶是盼望窗外月。空照小喬。慘送。莫非是。茫茫墮海。致有遠恨無窮。我間句莫怨翁。到燭台竟與瓊俱送。（反線中板）我喚今生。薄命鴛鴦。偶遇狂風。慘送。莫非是。茫茫墮海。致有遠恨無窮。我間句莫怨翁。對其何忍心。至令我離鸞。別鳳。深院裏。菩提鏡下。祇見愁淡。殘紅。（滾花）明月證前因。（正線）只贏得淒涼萬種。十年面壁。惟有恨寄絲桐。

4. 騎 牛 搵 牛

大俊
奔月

（頭段）（旦白沖頭）喂喂喂喂做乜你騎左我隻牛去亞，（生白）喂喂喂咪咪咪盟住我條牛尾咋，（旦白攬）哦原來係亞儍瓜，乜你咁大膽，騎左我隻牛，累我從朝揾到晚，（生白攬）唔係出喺城衝嚟，唔係就幾姿嘅咩，（旦白攬）你有你出省城，騎左我隻牛就嘥唔嘥，（白）落嚟嚟嚟嘥嘥，（生白）嘻嘻嘻嘻，（旦白）（生白）喂咪植住我隻腳咋，喂喂喂嗱嗱嗱，你唔係當我唔係人咩，（生白）人人話你拉佬添嗱，（旦白）拉佬死喇喇，（旦大笑白）哈哈哈哈，（生白）哈哈哈哈，（旦白）嚀重重重拉到你，（白）哦哦哦拉佬添嗱，（旦白）吱哋死喇，（旦大笑白）哈哈哈哈，（生白）哈哈哈哈，（旦白）咩反，（白）亞亞亞，（生白）蔲親我個書尾龍骨，懸乎欰穿我個一添噢。哎，（旦唱）咁你因何像我隻牛，你確係儍，（旦白）横，（生唱二王）喂你欰親我個頭，（旦白）整親我個八月十七，個個啼到個大冬瓜噢，（生旦開屏西皮）真真悽悽，（生白）要鬧你一餐，（重句）嚀重重拉到你，大抵你唔知，我幾猛，（白）混帳呢，（白）哦何係你咀牛，大抵猛。你咁勁，得咁交關，（生唱）牛，大抵你唔知，我幾猛，（白）個個的蚊飯，幾乎流出，個你個話，咁你因何像我隻牛，你確係勝人都駛親嚟駛嚟，（旦唱）哈哈哈喂喂喂喂喂鬼叫牛你咁強，都係呢一件豆坭衫，一定今朝未嘗食飯，（白）點怕你咁，嘻嘻少見多怪，呢的係禾冚珍珠啊呢，（生白）快的落嚟，（旦白）飽死咯，（生唱）哼，你今日猛牛，我係有人，有你咁猛牛，（生旦中板）我係一個大商家，行行都做過，而且做個幾任，大班，（白）望之不似人形，真妙蛇頭鼠眼，（旦唱）喂喂喂喂喂，（生白）信玻璃都要信吓個鏡，曾經做過幾勻，老板，（白）呢的係事頭婆呢，（生唱）嘻嘻嘻講到閣就唔及你嚟，幾咁非凡，我亦曾經，（生白）望之不似人形，真妙蛇頭鼠眼，居然相充闊佬，（滾花）喂喂喂喂乜你總唔見厚顏，（生白）幾咁非凡，我亦曾經，（旦白）總之我猛過你多多，咪以為你對贊，（生白）你你你死埋嚼咁猛亞，（旦白）本姑娘樣樣都猛，（白）部唔埋得個鼻亞，（生白）唔埋得個鼻亞，（旦白）唔埋得亞，（生白）哈哈係喺咯係咯，猛咯猛咯，（白）你你你確得係猛，（生白）哈哈哈喂喂喂喂喂鬼叫牛你咁強，（重句）你話週年嚟節到你死，（生笑白）你你你死，你你你死，（生白）待我又嚟贊你嘅，（生白）你真靚得交關，（白）點解呢，（生白）你重有樣嘅靚亞，（旦白）埋來節到你死，（生白）哈哈哈喂喂喂咀合尺相思，（旦白）蔲死你至得，（生白）你你你確得係猛，（白）猛喺咯猛喺咯，（生唱）似只鷄蛋，（二王）你好似月貌，（旦白）唔係又嚟贊你嘅，（生唱）秋波一泛，（白）待我又嚟贊你嘅，（生白）你真靚得交關，（旦白）似只鷄蛋，（生白）點解亞，（白）呼吨你似一只模売鷄春咁白淨咯，（三段）（白）哦哦你似一只模売鷄春咁白淨咯，（旦白）睇見你盈盈媚眼，遠槐月眉，（生白）唔埋得個鼻亞，（二王）你好似月貌，（旦白）拿拿拿，我簽到你死，（生白）你你你死，你你你確得係猛，（旦白）花顏。（三段）（白）你重有樣嘅靚亞，（旦白）有就快的講埋嘅，（生

心一堂粵語·粵文化經典文庫

（唱龍舟）嘻嘻你卜卜咁溉，（旦白）喂講得好聽的嚟溉，（生白）哈哈你真係溉嘅啫，（唱）你你個塊個塊，面珠登，（旦白）關你乜事呀，（生唱）嘻嘻雖然唔關我事，之我見左你就暈，（白）嘻嘻嘻我見我都想吖，（白）想死呀，（唱）你個量吓咋，（白）你乜嘢生你都有份嘅啊，（旦白）唔係咁喇，之我左你就量，今你都有份嘅啊，（生唱）嘻嘻唔你淨係睇吓我個鼻哥，都有十年大運，（旦白）你都唔知衰，撈去撈你，（生唱）好呀，（生唱）嘻嘻嘻，嘻你淨係睇吓我個鼻哥，（生唱）一味夠大啫，（白）一味夠大係唔好嘅若然你嫁着我，（士工慢板）一定就穿金，戴銀，（旦唱）穿繩好，（生唱）唔夠運，若果馬票高中，會把你，嚇親，（旦唱戲水鴛鴦）誰知你，你都可算個人，望吓，（白）穿繩好，不過我，係梗，（士工滾花）唉你若想發財，先要發奮，（旦唱）我話得果然混混，（生唱）重有人窮嘅咩，（生唱板眼）呀你的說話，確係講得真，果然窈見識，你都腎嘅，都係腎嘅，盡力盡心，（浪裏白）唔不過我束攻成，西唔就，想話出省城，我阿媽又叫我去騎牛搵牛喝，行行坐坐嚟嚟嘅，都啫，（呀之唔知去邊處有牛搵呢喇，（生唱）請你解釋明白，（二王）你嘅會呢句言詞，可算蠢才得太甚，（白）騎牛搵牛唔係咁解喫，（重句）嘆俾我，知聞，（唱旦中板）即係叫你去搵工，多少工錢，你又不必，嘥過問，若然做落去呢，都要做落去，然後去向別處，找尋，（滾花）唉咪係呀你真係去騎牛，好心你都唔好咁腎嘅啊，（生唱）
必，嘥過問，若然做落去呢，都要做落去，然後去向別處，找尋，我真係情神神，請呀請呀。
哈哈哈哦原來係咁嘅，我真係懵神神，請呀請呀。

5. 歸來燕

小明星

（頭段）（詩白）東風帶得歸來訊。重續今生未了緣。（下西岐）傳言遺約先。黃昏趙過軒。月末挂枝棺先來會愛鸞。故侶重見面。我相見。叫句妹妹你留心進步前。（長句二王）重圓。花再豔。今後不須鴻雁遞情箋。怎奈久候花陰。猶是伊人。不見。眼將穿。魂欲斷。嬌娥癡笑。令我愧無言。滿目悲菲。念到悲離合。不禁悲與。索怨。（二段）（龍舟）情急煞。意難傳。憑誰為我。寄語嬋娟。喝佢不用濃脂。塗粉面。更不用花黃貼鬢。（流水南音）須念郎心。千百轉。黃昏未到。已抵玄關吓。（中板）我見
使素抹淡粧。來見面。（叮嚀）檀郎未必。嶄華光輝滿圓。頹移花影近籬前。疑是玉人隱約現。笑癡更自憐。（滾花）我見
花嬌。未見妹佢玉容。來見是否如常。噲生嫌。（叮嚀）見明月。未悉伊人月貌。是否如期。一樣圓。我怯寒風。添暖。（鳳陽花鼓）我心如箭。恨知到郎腰。已瘦
損。（三段）遙相念。相愛復纏綿。妹呀你腰如楊柳。一定瘦得。更可憐。一樣圓。我怯寒風。添暖。（鳳陽花鼓）我心如箭。恨知到郎腰。已瘦
我相見。叫句妹妹你留心進步前。雪呀滑草短容易散。（長句二王）重圓。花再豔。今後不須鴻雁遞情箋。怎奈久候花陰。猶是伊人。不見。眼將穿。魂欲斷。嬌娥癡笑。令我愧無言。
喜上眉尖。叫句妹妹你留心進法搖身一變。（沉腔滾花）噎吔做乜蒙茸可怖。念到悲離合。哥哥想抱錯小猿。猿貌猿。休把紅顏嚇嚇軟。令我
龍腔）我寧呀願借仙法搖身一變。（沉腔滾花）噎吔做乜蒙茸可怖。哦原來抱錯小猿。猿貌猿。休把紅顏嚇嚇軟。令我
誰為我。寄語嬋娟。喝佢不用濃脂。金鈴將嬌護伴。（二王）等你平安一路。來到踐約。藍田。（四段）任教風冷雪寒。冷不到玉人。
分寸。崎嶇道路。妹呀你渡過。安然。我站候佳人。不怕露侵。足軟。只怕玉人不至。唉使我枯立。階前。（秋水伊人）情懷憂病。

最愛愛妹抱病軀。難如約餞。見歸燕。不獲天公見憐。介微驅相思染。紅娘在那邊。怎得爲寄言。（三字經）魂斷姑歸來。相思仍未斷。心頭如鹿撞。忐忑在心田。願學尾生抱橋。（滾花）縱使候到天明。我誓不回家轉。呢玉人果不負我。你睇佢蓮步翩蹮。

6. 大鄉里艷史

劉克宣宣唱
源艷秋鑑

（頭段）（丑唱八板頭）眞眞合算。桃源來避亂。好在有貨在身邊。孤淒睡不暖。床頭人遠。徒嗟好月圓。（旦白）咪。你開胃咯。（丑白）哦。普洱茶。都好便。待奴與你。冲盅。快的開言。（旦白）哦。咁你死先重好喇。（丑白）喂。也你咁黑心呀大姐。（旦白）哦。你態度咁消魂。我一向在於鄉間。小見咯。（丑白）哦。你介紹乎飲水仙嗎。（旦白）哦。（丑白）哦又算你把口出得公。（旦白）我哚。（旦唱）哋點解�ㄓ畫的價錢。又喻改變。（旦唱）哦。（丑白）喂。也你眼光光吖樣喀鄉里。（丑唱）確好鮮。你眞新鮮。確新鮮。你妄想夾糊言。（丑唱）我話你重新鮮。（旦白）哦。（唱二王）哈睇你態度咁大姐。我一向在於鄉間。小見咯。（旦白）哦。（丑白）哦你介紹乎飲水仙嗎。（旦白）哦。

（二段）（士工慢板）等我從中。計算。呢話就唔得掂。（丑白）我唔係享金山番嚟嘅喎。（唱）之恐怕一盅兩件。就等於食去。幾蚊田。（丑白）咪。你要唔要喀。（旦白）哦。（唱）若果你早晚到嚟。重反覆慳錢。早晚個的客人。比較下賤。（旦白）哦。（唱）嗜好生意嘅嘑。全靠你辛苦至搵得到錢嘅嗜。哈哈哈哈。（丑白）咪。

（三段）（二王）做到我手軟。骨醱。（旦白）大姐。你辛苦至搵得到錢喀嗜哈哈哈。鬧包我我事嗜。（旦白）嘻嘻手震卽卽的招呼錢。共你顛。唔喻點怨恨咯。（唱）呢隻手都未曾震震震喇。（旦白）（唱）俾幾多就俾幾多喇。（唱戲水鴛鴦）

（四段）（反線芙蓉腔中板）大姐咁有情。我常常個個準備。先喇。（旦白）哦喺嗎。（唱）你肯招呼我就做到得到。你盞意我。你可以隨便開聲。我就攞酒咯。（丑白）假若待成好事。我就攞到全村。唔叫做三王。（旦唱二王）假若入話但求心做變。（唱）入話但求心做變。不計杖頭錢。（旦唱）你老街風流。係填實義。我感君你誠意。（正線士工滾花）一定共你痴纏。（丑白）喂坐落飲杯茶嚟傾唱。先喇

23

筆新 字如 繪時 大夫
筆心 寫意 繪用 題方
等大公司文具部均有出售

白金筆尖　Paramount

7. 滿園春色

譚伯葉
新月兒

（頭段）（生唱板眼）呢妻妾婷。用錢太多。算來至好。係妻個番頭婆。講到扯毒裘個層。就唔似我咯。一陣媒人嚟到。我就噲商磋。（白）哈哈。嗲。愛左佢噱吓。（旦白）多謝夾槽惠咯嘴。（丑白）

咁一諾千金。等我解開個兜肚荷包。贈你白銀成卷。（白）哈哈。嗲。

吓。（唱）咁一諾千金。

嚟食嚡嘴。好靚嘅嘅春卷。唔啱又臘腸卷呀。（旦白）好咊你食喇。（丑白）嘻也我俾你唔怕食。（旦白）咁我走咯

怪不得老人心事。面面俱圓。（旦白）的後生仔就靠唔住嘅嘅。（旦白）現在時間無多。請你明天至再見。（丑白）哈勢唔享到呢處。掘到枝嫩藕。天

大姐。嚟你記得嚟嚟嚟嘅。（旦白）你都好行呀吓。唔送咯嘅。（唱）哈勢唔享估享到呢處。掘到枝嫩藕。

咁爽甜。

（撞板啊嚇嬲鬼。你求明計劃。如係個個裝晒人噱。你有你便宜。（生唱）確係確係。孝敬媒人。一於出心封多的。令你實滿意。（丑唱）等我用神。挑正至入園。（序）我邊處有咁多柴米呀。（丑唱）咁你有何嘅計

劃。可以免至。佢緊。（生唱龍舟）我先娶兩個喎。當係一妻一妻。慳番使媽。我每個駛得一年。我就夠本有利曝嘑。（四段）若果佢嫌辛苦。我就又任佢溜之。走左一名呢。我又娶番一位咯。咁就輪流換轉呢。聽得口味新奇。（丑唱中板）呢你細思量。女子失節重婚。或者非由。你嘅願意。巧婦難為無米之炊。大概你聽過。呢的言詞。得到再娶郎。感你惜玉憐香。立志堅持。不二。佢總鄉唔走。你所行主義。施焉。（生唱毛毛雨）若果佢崇旨。决心無動移。咁我應該。傾心共扶持。總要。大衆共謀養生計。喜歡欣。至易過一世。（玉唱三腳橙）大相你講來。合情兼合理。彼此都同人種。互相要援據。世界咁艱難。謀生非容易嗎。你一人養幾口。確係（滾花）好難為。（生白）噎吔好好好。合情兼合。何況一家。咁大問題。女儉男勤。能興起。夫和婦順。（生白）噎吔最要抱持呢個主義呀。（滾花）我亦願男人喫觀念。噎吔吔個個學番亞大相你。

8. 魂斷籃橋

徐柳仙

（頭段）（小曲）魂斷聽鳥驚喧。似聲哀念。恨更添。春風笑添。故燕不見。又令腸斷。（白）咳。（哭相思）哪呀呀哪呀呀呀呢能了妹妹（長句二王）委花細。沉脂臙。可憐玉碎。誤籃田。記得當年遊逅。在橋邊。護花為憑。藉親香豔。慇懃護送。不避瓜李之嫌。知你抱着歌衫。名馳藝苑。借請周郎顧曲。訪此藝海明姬。歌能之餘。共我尋歡宴。（何日君再來）重暗將郎袂牽。訴心田。對人強獻。背汸淚速速。奴亦曾厭倦。那得有才鴻鵠。美情郎。若使君。共作雙雙。恩深愛鴛。（二段）（流水南音）真情有托。生死何嫌。忙護婚期。得此美人慎。不謂戎馬關山。別矣。（二王）寄語江頭。期為明天。別矣。奈時太短。未許賦得關雎恩情亞兼。正謂賦得關雎恩情亞兼。若使君共作雙。那知到此之時。（昭君怨）都不堪環境。移遠。（乙反二王）窮愁交集。竟懷死念。疑我命喪在戌邊。擬心怡傷恚惡病纏。歌聲帶咽。肯憐傷誼。迎我歸旋。（滾花）估不到佢另有苦衷。竟懷死念。又經年。奏凱榮歸。遙見阿姨似悲哀。（乙反三字經）無計返香魂。徒增郎罪愆。何時涌現嬌你嘅貌嬌妍。（乙反二王）怨阿嬌。何不告我真情。已經不似歸。别離故鄉愛人莫見。迢迢莫訴言。證船。别離莫見。嬌你趕到之時。那知到求符意念。半夜接急令俾上火線。符所願。符所願。（滾花）征人苦戰。征人苦戰。又經年。奏凱榮歸。揮市遞別。手震顫。別離已遠。嬌你趕到之時。那知到求符（三段）（反線木蘭從軍）遙見阿姨似悲哀。揮市遞別。手震顫。遞泣莫訴言。别離故鄉愛人莫見。到到之時。（二王）寄語江頭。别矣。奈時太短。未許賦得關雎恩情亞兼。嫁到他方。正謂賦得關雎恩情亞兼。若使君共作雙。那知到此之時。（白）咳。（哭相思）哪呀呀哪呀呀呀（禾虫滾花）恨無言恨無言。嘆玉人何罪。豈堪匹配當年舊愛戀。羞與恨並煎。（乙反二王）怨阿嬌。何不告我真情。徒出此犧牲。郎雖非薄倖。咳薄倖已名傳。嘆薄倖呀你輕容光。十年不厭。魂不遠。魂不遠。應念癡情心未變。歸來依附慰心田。妹縱嫌郎應得怨。須知我十年不娶。爲踐當日盟言。（四段）俛玉人何罪。畢竟罪在。郎肩。（乙反三字經）無計返香魂。徒增郎罪愆。何時涌現嬌你嘅貌嬌妍。一旦到此橋頭。爲踐當日盟言。不遠。應念癡情心未變。歸來依附慰心田。妹縱嫌郎應得怨。須知我十年不娶。爲踐當日盟言。

9. 梅知府

胡美倫　半日安

（頭段）（生怒白）好胆，好胆呀，（唱了緣曲）兩賤婦，太可惡，暴兇似虎，無辜，無辜，來痛罵我，難怨罵過，問你知無，（旦白）丟，（唱木蘭從軍）你的可惡官差，偏要激人怒，今天我共少姑，探監入禁牢，被佢攔住要攞便宜說話太粗，莫把阿儂觸怒，（生怒白）可怒也，（旦唱）我三言兩語，就要你割下頭顱呀，又唔應貌視，將我痛罵一遭，（旦唱）混賬，（旦唱）亞梅知府呀梅知府，如果激低威，你個官位遲可保，如果講沙塵，要你當堂就甩鬚，你就甩鬚，（生唱尾腔）混白攬）亞梅知府呀梅知府，如果激低威，你個官位遲可保，如果講沙塵，要你當堂就甩鬚，你就甩鬚，（生唱尾腔）喂呯咤你可謂胆大生毛呀，（旦唱蘇三不要哭）奴奴未必要驚怕一個，區區知府，（二段）（生怒白）嘡，（快中板）你掟抛浪頭，將我嚇倒，（旦唱）如論你嘅官卑，只配作下人做，奴奴若說了家世，嚇得你心胆都有，（二段）我地衙頭講出，嚇得你大震駭放，現在京都，大抵你都知名報，（生白）咁喬咩，（旦倒，（本官鎮靜，懼色全無，（生白）吏部天官，就係奴的祖父，伯父係傳臚，（生白）真係嚇，（旦唱）父爲閣老，現在京都，大抵你都知名報，（生白）咁喬咩，（旦唱）喂龍舟，（往江蘇，（生白）咁呢回就撞正特咯，（旦唱）奴係蟬聯，（生白）有命喇，有命喇，（旦唱）當今太子呢，都係唔嚇大喇，我地二兄正直，將朝廷護，（旦唱）三兄按察，（生白）有命喇，有命喇，（旦唱）當今太子呢，都係我地家母係皇姨，叔係太保，兄係御史咯，伯父係傳臚，（生白）真係嚇，（旦唱）奴係蟬聯，咁你大粒梅知府，（生白）你芝蔴綠荳，咁你大粒梅知府，（生白）你芝蔴綠荳，咁你大粒梅知府，（旦唱）你謂板撞正呢，（唱有序中板）我個板撞正呢，個客，（旦插白）喂唔係硬震嚟，（生唱）避，（生唱）重有命咩，（旦唱）你芝蔴綠荳，咁你大粒梅知府，（旦唱）是也，（生白）布政御郎，係我丈夫，（旦唱）真驕傲，將儂來欺負，（二王）莫非娶咗屋，係我丈夫，避唔使有爪，（螞勞呀，（生白）喂呢回我好似亞崩咬狗虱咯，（生唱）原來佢一家，個個都伴君皇，（旦插白）你係知府大老爺，重有唔邏呢慌到我當堂標冷汗，（生唱）若果將我奏一張，不難條命喪，（三段）便向夫人請罪，立卽跪倒，公堂，（二）真係對唔住啊夫人咩。（三段）（生唱）若果將我奏一張，不難條命喪，（二王）話你欺凌女子，個陣跪倒，公堂，（二）真係對唔住啊夫人。難當，（生唱下西咩。（三段）現在我去見上台，告你爲官，混帳，（生白）千祈唔好呀夫人，（旦唱）話你欺凌女子，使我幸免徬徨，難當，（生唱士工慢板，）我言中多錯講，獲罪已深波勵夫人實懇富，要請你原諒，切莫見左上台直告於我，個陣跪倒，公堂，（生白）而家我又見喉乾嘴燥，（生唱士工板）咁你硬企左咁耐，首先要板）咁你爲人唔聽講，我言中多錯講，獲罪已深波勵夫人實懇富，要請你原諒，切莫見左上台直告於我，使我幸免徬徨，難當，（生唱士工慢板）咁你硬企左咁耐，首先要你招呼安當，（旦白）咯你還須，（答尤其一件事情，或者可能，造得造得等我親手搬兩張公座椅，（旦白）夫人與及小姐請坐上喇，（生白攬）而家我又見喉乾嘴燥，（生唱）好嘢請間，（中板）佢個丈夫，（生白）造得等我去斟茶，兩位欲左先至講唎，（旦唱士工慢板）若果你當時，係如此優待，就不致慌了一場。（四段）（生唱）好嘢請間，佢個丈夫，（生唱）遲得得夫人，究竟有何事，可對下官，細講，（旦唱）我今天，緣因爲，我地姑娘有事，陪佢來到，衙堂，（中板）佢個丈夫，（生白）造得呀安當，（旦唱）呢，（旦唱）三天之夫人，就係蕭氏永倫，不幸身遭，（生白）想點呀夫人，（旦唱）咁就唔聽見他，（生白）聽見也嘢呀夫人，（旦唱）三天之內，就要推住，法場，唉故如今，（生白）想點呀夫人，（旦唱）咁就唔聽見他，（生白）聽見也嘢呀夫人，（旦唱）三天之個呀，就要推住，法場，唉故如今，（生白）應當，（旦唱）佢就不畏艱難，要把個位郎君，嚟探望，（生白）應當，（旦唱）三天之

心一堂粵語・粵文化經典文庫

心一堂粤語・粤文化經典文庫

煩府知，（生白）點呢點呢，（旦唱）同行引路，帶我地入去，監房呀，（生唱三脚櫈）你吩咐下官。我當然辦安當。我命人共蕭公子，換過的好衣裳，打掃過的地方，等候夫人往，（旦唱）重要你鋪毡和結彩，一路鋪到監房，（生唱快中板）由我招呼，唔在講，破開條例，也何妨，（滾花）待我把香茶，嚟奉上呀，（旦唱滾花）你還須記住，不可遺忘呀。

10. 秦樓鳳香

張蕙芳

（頭段）（雨打芭蕉）悲我嬌卿紅顏多薄命。唉飄飄雾雾。常令到我懷同病。觸景。又怕聽。鵑聲虫鳴。魂夢後抛透紅荳相思詠。唉凄凉凉悼戀情。（反線中板）我恨今生。年少無知。誤入情關。變境。枇杷巷。絃歌夜夜。真果是樂意。忘形。遇嬌娥。一見傾心。就把情緣。早訂。毋須見老。惟有於夜闌寂靜。賞花芳徑。唱歌相應。歡笑未停。最樂處談情。（舉杯相傾。醉後撲流螢。夜深天未明。（二段）（白）憐香惜玉太聰明。到底瞓明又誤卿。痛恨。當日紅綃帳裏。意如冰。我卿太薄情。我欲情比綿長。難得鴛鴦同命。（乙反慢板）嬌呀你既有靈。噎吔聲呼你名。（白）憐香惜玉太聰明。（三段）（柳底鶯）隔幽冥。花有淚。鳥無聲。一環黄土。牌娉婷。嬌呀你既有靈。喉低聲呼你名。試問何以謝我深情。（乙反慢板）嬌呀你既有靈。你更命如紙薄。花有淚。鳥無聲。喉低聲呼你名。隔幽冥。你重話地久天長。其訂鴛雙詠。彩雲易散。綫二王）哎誰料紅日難留。何時與卿。一訴情。何日君再來。（二王）昔日歌聲。今日悲聲。怨卿負我情。為我斷腸。香銷太不應。錢亦能買嬌。你成病。猶是塞宵夜。更籌細數。你今你觸景。哎我哭亡魂。縱使哭醉我心。味呀你日夕惟有紅魚青磬。多情偏多

新興粤曲集　第三期　特大號

（反線二王）記否醉罷玉樓。原天定。暗澄。當日紅綃帳裏。嬌俏細語。叮嚀。（苦喉龍舟）試問何以謝我深情。嬌高聲呼你名。唉低聲呼你名。（二段）（白）憐香惜玉太聰明。到底瞓明又誤卿。痛恨。當日紅綃帳裏。意如冰。我卿太薄情。我欲情比綿長。難得鴛鴦同命。（乙反流水南音）柳底鶯。一朝永訣。（柳底鶯）嬌呀你量珠十斛聘。難得鴛鴦同命。（苦喉）你命如紙薄。試問何以謝我深情。一朝永訣。（柳底鶯）隔幽冥。對我喜逢迎。（正

11. 艷曲凡心

新馬師曾・上海妹合唱

（首段）（旦唱楚腔催詩）來生。今生種因。追前世因。大概無修行。為何今生。唉。我拜佛本非情性近。梵經懶誦從傷神。辜負青春。情殊可憫。（生唱南音板面）凄凄怨怨不成音。聆凄韻。佢誦來恨滿心。悲不禁。怨深深。噎吔為包乗紅塵。對紅魚伴佛前。燈撩心坎。嬌聲決必是玉人。雲鬢鬖鬖空想。我呀唉薩。咁嚀。呵……心憤（中板）唉。我憤（戒定真香末句）噎啽呀哎菩。凄凄怨怨不成音。我

心一堂粵語·粵文化經典文庫

一〇

無許能見隔離人。傾儀緒倜。可知我爲你幾添惆（南音）惆悵甚。只爲隔牆人。陪騙人怎能梵音。月下正宜歌豔語。我就把冰絃輕抱○（二王下句）聊效司馬。挑琴。（二五）（新譚夜合花）

畫士
上尺工上　尺乙士尺工上
春尺工尺上尺工合乙
深閒情擾　夢魂　難共　駕爲枕誰恨六　翠翠
尺乙士合　合士上　尺工合　凡工尺上　工士上尺×
尺乙士乙尺乙乙

五工六　苦煞了　孤零零人
生五六六尺×　廣寒
（旦嘆息白）唉。聽到我心都亂略。（生白）係就好略。難怪嬌娥猶有恨。（生插白）係略略略。（生續唱）我爲親娥顏色。（旦接唱下句）我知年少修行。多悔恨。（生唱駕恭二流）惹新愁。挑舊恨。情歌豔韻動人魂。禪心難受凡思引。顧把裂婆換繡裙。（生白）嗱。難得嬌娥猶有恨。（生續唱）嬌呀我想過牆來。（旦白）究竟你首唔肯。欲卻都不能。便請跨過牆來。我過嚟好唔嗬。（旦插白）你唔怕嬌嘍你。每欲飛。（生白）

點解會擔上睇嚟唔講話。（生白）係就好略。嗌都係咁話。我爲親娥顏色。處置任欵紺。（旦接唱下句）君未讀書人。做乜咁咁立品。凌涼猶對佛前燈。花顏看個眞。（旦插白）你落在空閒。眞可潤。一曲鳳求凰。今

禁不住答含羞。來細看。君背懭濃薄命。甘心拜倒石榴裙。幸我得近愛卿。相思化爲塵。（生唱士工慢板）可惜我桃花命薄早已抛棄。（生滾花下句）今

白）嬌呀我想過牆來。（旦白）禁不住情郎著想入夢來。（生唱小曲平湖秋月）夜夜琴音偏挑引。（旦接反綫中板下句）佔不到達花座下證鴛鴦。我除下裂裳重傅粉。

（旦續唱）戀戀繼綿韻。繼綿韻。（生唱秋江別中板）唉。卿卿呀。自苦太深。（轉反綫中板）你落在空閒。眞可潤。我除下裂裳重傅粉。

了。聽都係咁話。（生白）嗌都係咁話。（三段）（生唱）嬌呀我想過牆來。卻被知勻。禁不住答含羞。來細看。（生白）却被知勻。（旦白）

惹得卿情懇。好比司馬文君。唱盡了風流。（四段）（生續唱）顧和卿。諾好夢。（雙句）寧負青春柰紅塵。（轉反綫中板二王）可惜我桃花命薄早已抛棄。（生滾花下句）今

聽實。本天生。今晚結子同心。敢向卿卿贈。（旦接反綫中板下句）佔不到達花座下證鴛鴦。我除下裂裳重傅粉。

夜好比風流必正。私引妙嬙奔。

12.
梁紅玉
薛覺先
譚蘭卿
合唱

（首段）（生唱）（首板一句）風霜飛亂（零中天）風

×乙
尺反尺上上合×　上乙上尺×　上尺
滿　上乙上　天反尺　雪上乙上
上乙上　天合　士合反合尺上尺反×　天合　五六五六
金　甌　尺

缺反尺反六
不×

五反六反六十上圓上
工六尺工合工合士乙×　涙×
豈工六尺工尺乙士反工尺乙尺乙尺上尺　閒得
見上尺　今乙六×　工六尺工尺合　向中合　士乙尺士　原×

13. 一枕香銷

〔吳一嘯撰曲〕

小明星獨唱

乙五反工六尺工六 ×
劍
乙五六工尺乙尺工士乙尺 ×
鋒芒
乙士合士乙乙士合工合 ×
如今歸去也。
六反工尺工
恨工尺工
對誰言
六尺反工尺工乙尺 ×
馬上乙尺六
番работ

合工合士乙 ×
三尺
尺工工士乙尺工六
更苦
尺工工士乙尺工合士乙
雪風雨斷腸
乙五六工尺乙尺工合士乙尺工 ×
敏
乙士合士乙乙士合工尺工尺
酸
乙尺工六工尺乙尺士 ×
前
乙尺工六工尺乙尺
想
尺工乙尺反工尺工
倦

合工合士乙尺六工六尺
幼
合合合士乙尺
兵書曾授乙傳
尺合士乙尺六工大乙尺 ×
遭家變
乙尺工六工尺
父受戮
工六尺
為招怨

工尺上
尺上乙尺（旦唱永別了）先嚴從前也位曾嚴。紅顏時尚倚。幼。兵書曾授乙傳。遭家變。父受戮。為招怨。

（二段）（旦念書白）依山佈陣。傍水結營。知己知彼。百戰百勝。為將之道。賞罰當明。（生滾花）怪此紅樓妓女。也解兵法研誦。（生唱二王）我非登徒好色。何偏惹

六六六
掩掩掩
六六六掩掩掩
六工六五尺工六
為免花教狂蝶見
六工六尺工上工
紗窗蓋掩

此非禮嫌。此生未履勾欄。豈願在此徘徊。只為風寒雪暴。征馬不前。一俟風雪稍晴。容當離院。（旦唱）估道狂蜂浪蝶。不顧禮廉。不道試馬英雄。為避刀雨箭。寒衣稀薄。睇但慈縮寒鴛。忙把窗房推開。分光送暖。（生白欖）門外雪風寒。（重句）聊報心一點。（生白欖）雪片片。風片片。深處紅。（旦唱）待我把銀燈捧出。照君你入簾。

奴縱賣作燕。遺訓今猶未變。夜夜把兵書讀。念念忙誦研。玉臂恐寒侵。紗衾為不掩。我累百實不淺。不若重為掩紗。久擁玉人清地。何敢望格外矜憐。況且我慣歷風霜。何懼此雨絲風片。（四段）（旦唱士工慢板）胭花地。瓜李何嫌。或者青樓汚濁。未堪雅士。流連。奴本意。非欲賣笑拋情。但顧綠譽。

顧禮廉。不道試馬英雄。為避刀雨箭。寒衣稀薄。○為憐雪中人。○壯士飢難行。奴願為不掩。奴愿為方便。（重句）奴愿為方便。（生滾花）我累百實不淺。不若重為掩紗。久擁玉人清地。何敢望格外矜憐。

（首段）（開邊白）唉。卿呀。（小曲戲水鴛鴦）苦我重歌唱。愁怨調。嘆卿一縷柔魂已消。人淼影淼。孤歡笑。恨今宵。不見花容俏。問呀問旬卿知否愛情恨。生生世世。他生再世都難了。（轉反線中板）嘆一句翠竹紅桃。替畫描。問卿是薄命紅顏。（轉二王）遑是小生。不肯。誰曾料。一度魂消。魄亦消。說甚麼金屋落成。藏嬌小。難描前車舊夢。夢抵藍橋。想像桃花依舊笑。（食笑字轉二王）笑人孤零。（二王）（轉胡姬怨中段）恨恨終宵。齎苦。

無聊。昔佳武陵津。妹妹是芳鄰。兩少無猜。早學畫眉。京兆。蘭花螺髻雲千縷。桂葉娥眉月一灣。投贈難求雙玉玦。訂盟恰在。花

朝。人同月媚。人似花嬌。未掩天真。愛作記懷。小鳥。(三段)七月七夕是佳期。迢遞牛女。喜渡。鵲橋。(轉南音)花燭洞房承

色笑。瓊樓弄玉喜吹簫。鈿扣兒鬆衫卸了。(轉苦喉)又豈料情根化惹苗。傷心一枕桃花淚。只爲弱質柔魂逐漸消。縱有萬種悲衷難

說盡。唉。天醫難挽。卿你變命一條。(拉腔)(乙反二王過板)緣何愛果。不種白情苗。不禁冷落枕衾無人言笑。鏡破釵分不再渡。愧我

鵲橋。已斷鵲橋。懷我玉人。記玉人。(乙反滴珠)空惹吊。杆低徊。隻影敘分不再渡。愧我

蕭郎福薄。情海。生潮。(轉二王)今晚月影宇沉。唉。紅鴛。聲悄，(食悄字轉新譜了詞)

麗玉人游游(上)(拉腔轉合尺滾花下句)唉。十年但作孤燈夢。(士)都只爲種恩情一夜銷。

工×
一尺上尺上一
一了千千了

魂纏香銷心凄苦

上尺工六五乙士上尺工士
上尺六五六・

上尺十合士合士合士品
悄悄來憑

六工尺六工尺上
低聲要把卿卿叫

×
五工六五五六
月缺花落了(轉二流)我怕籠檻寂寂(士)我恨風雨蕭蕭(尺)我嘆帳落沉沉(合)我

×
乙士上尺士上
（轉二流）五工六五五六工尺
今夜我添寂寥　怎得盡慰癡人

尺工尺上工士
合士
到

尺工尺工×
慰春宵　昔日佳

六

14.
拷打紅娘

(吳一嘯撰曲)

月兒
上海妹
合唱

(首段)(紅娘唱銀台上一句)又聽喚身抖抖。(轉南打芭蕉)無限憂。直是無限憂。惹起上矇恐于休。芳心驚透。(士工長句滾花)人怒白)唔哦。你個小賤人都算好事多爲略。你(連環四句)真心嬲。你無端否。(紅娘沉腔滾花下句)唔唔唔唔我不明不白霧水一頭。(夫人三脚橙)你一味牙尖咀利。係乎去西廂做把守。當然委屈水一頭。(紅娘三脚橙)實在樣樣都與我無關。望夫人你認真嚟研究

(夫人三脚橙)你一味牙尖咀利。重享處撻滋油。(轉快中板)你快些講明。有情留。若然唔講。家法擺頭。快的把家法攞嚟侍候。(士工慢板催白)家法侍候。(紅娘白)唔就快的。(紅娘白)唔就快你唔再聽啊。(夫人白)嗱我就同理我去問候。(夫

(坑腔收掘唱白)夫人你怒衝。又駛乜家法嚟待候。你向紅娘問個因由。我就向夫人道個根由嗻。(士工慢板序)言詞一句莫遺留。(士

(夫人忙催白)嗱就快的。(紅娘唱士工慢板)請息怒請遣怒。聽得張洪病久。聞得恆病就點多夜眠見。夜裏少担憂嗎。(夫人白)唔嗱哦你兩個都算胆大略嗻我左

工慢板面)夫人你聽嗻。小姐倦繡停針。一定個襲春光浪漏。如何說過問心頭。唉唯有巧語花言。你知否。(紅娘腔滾花下句)唔唔唔唔哦我不

呢絀眉頭皺。(雙句)至怕界夫人來追究。你你你你你唔再聽呢又。(二段)(夫人白)開得恆病就點多眠見。(紅娘白)因爲日來多眠見。(夫人白)嗱我你再聽略。

人怒白)噎哦。(紅娘唱士工慢板)嗱就快你你再聽啊。(唱慢板下句)張生喜變憂。佢話夫人恩作仇。(序)後來點攪法道過其由。(紅娘唱

明不白霧水一頭。(夫人三脚橙)你你講嘢莫輕浮。(唱序)你絲反悔情悠悠。

張生有乜野說話講至得喉。(紅娘唱)噎就快夫人你再聽喉。(二段)我窮追究。你講嘢莫輕浮。(唱序)你絲反悔情悠悠。(序)(紅娘唱)(曲)好似過橋抽板。致令到宿病難瘳。(夫人接唱)噎哦嘵重了得噉咩。(小曲雨中花)男女不親授受。點可以權時

人白)問候問病。(紅娘唱曲)嗱點解間病又。(紅娘白)因爲日來多眠見。

生叫小婢先行。又叫小姐權時落後。(夫人白)嘵哦嘵重了得噉咩。(小曲雨中花)男女不親授受。點可以權時落後。眉一皺。計上

15. 風流何價

（吳一嘯撰曲）

張蕙芳唱

（首段）（反線中板）少年那曉。愁滋味。不愛功名。愛畫眉。嗟我半生。人似醉。溫柔夢覺。悟前非。今日顧影低徊。青衫滿印傷時淚。（長滾句花）唉。妻也離。母也離。尚有舊時燕各分飛。同巢醉夢驚起。都為愛卿苦被戰神欺。惆悵前歡。遂令心腸寸寸碎。（揚翠喜）空記。八月門橋媚娟。私語喁喁夜深裏。死生不顧離。亦無共與歌唱。（雙句）總因紅粉唔夜兒。作繭春蠶自吐絲。記得鞍馬游弛市。否暖奉融不自持。編臨詞。到低徒勞今生今世。（二段）（流水南音）每在雕前戲嬝。且和。鹽餅人間。惟有嬌花能解語。山盟海誓結連枝。作繼頭錦。只情韶華輕逝。（三段）拼風流。忘愛衰。倚窗假紅。醉生夢死。（芙蓉腔中板）惟顧溫柔長住。擲千金。又記得鐵橋霜片。照出雙影迷離。又記得風月場。許花漫美。不恐蘭閨花事。（轉二王下句）驅馳。已經閏到。紫微。今日王孫已作飄零者。都只為舉目烽煙。身似浮萍。無寄。（四段）風流每被風流誤。到低風香城花陣。我任性驅馳。（轉揚翠喜）唉。記得荔子灣頭。一聲鶯燕水戲。怨恨阿誰。（滾花）真個仰天無話。愁有夢知。顧拋羅綺顧柔長住。我任性驅馳。（轉二王下句）已經閏到。紫微。良可嘆。歡息聲聲淚暗彈。尚有不少痴人。沉醉在香榾裏。愁有夢知。顧拋羅綺事。（轉二王下句）前非。良可嘆。歡息聲聲淚暗彈。尚有不少痴人。沉醉在香榾裏。愁有夢知。流何價。我今始覺。

心頭。務把紅娘追究。（夫人白）佢留喺處造乜嘢呀○流。腎乜野病呀。問乜野候。你地分明有別謀。（夫人龍舟）嗱嗱我越想越火起。越想越心腸。我都唔好見。佢地自有春秋。紅娘你快入香閨。叫小姐出堂一走。（紅娘滾花下句）憑我唇槍舌劍。撮合一對鳳鸞儔。

覺有有苟且行為。你知道否。（白）你知唔知到快講我聽。（三段）（夫人白）快講略○（紅娘接唱龍舟）我都唔見。佢地自有春秋○因我為外廂來等候。（夫人前腔）至怕裝柴凳火。兩個都愛風流。（夫人白）我思疑佢寡女孤男○（略停住一聲）（紅娘白前腔）都怕唞有。（紅娘白前腔）前擁抱。（轉二王下句）思疑佢枕上纏。意馬難收。（序）思疑情解相思。不必用神針法炙。鞋冰透。（拉腔）（夫人轉唱小曲楊翠喜）我都思疑佢倒鳳顛鸞百事有。因為我等到露冷青苦。（略停住一聲）（紅娘白前腔）

有嬌花能解語。（轉二王下句）真係令我心曠。我叫你陪伴小姐。即是行監。坐守。誰知你箇箕佃鬼。（夫人前曲）唔係唔係。（重句）（紅娘接唱楊翠喜）不過我懷疑我亦佑有咋。思疑解釋相思○合計同謀。我要控告張生話佢引誘良家聞秀。（快中板）為保家庭。點得權遵就。等佢痴男怨女。最。（夫人白）唔係唔係。奧婢母尤。（夫人白）一日都係夫人不是。（紅娘唱二王下句）吓。

（四段）（紅娘唱二王下句）夫人當日自馬閨團係。親口應允張生婚事。（序）誰知你多嘴多舌。（夫人白）嗱第二點呢。（快中板）所以勸乘醫官○益得心頭醜。不若得罷休唔且罷休。最。（夫人白）唔第三點又如何。（紅娘白）咦。敢就有法略。（紅娘白）哦第二點呢。（紅娘白）吓。（夫人白）夫人你既然悔約。親口應允夫人反覆。不合再留張生在西○（夫人白）吓。

我點三不是法添呀（紅娘白）夫人富日白馬閨團係親口應承張生婚事。唔係唔係唔是。奧婢母尤。坐守。我叫你陪伴小姐。即是行監。坐守。誰知你多嘴多舌。講起上來。實在你有三不是添。（夫人白）吓悔約又係夫人。言而無信。出爾反爾。正所為瘋男怨女有乜唔係日久生情。（夫人白）咦。敢就有法略。（紅娘白）咦。第三點呀。重叫佢撮成鸞鳳偶。常言女大不可留。（夫人白）咦。你已經先有一個家教不嚴之罪。（紅娘白）唉。好替佢撮成鸞鳳偶。（夫人白）咦。敢就有法略。（紅娘白）哦廂居住。（紅娘認為兄妹添。言而無信。第一不是。（夫人白）嗱第二點呢。第三點呀。就算夫人去告張生。你已經先有一個家教不嚴之罪。廂居住。第三點呀。

派克金筆　Paramount

16. 漢月鶯花

（吳一嘯撰曲）

靚次伯
小燕飛
合唱

有責在男兒。

換征袍。犧牲為國英雄志。（快中板）願求馬革裹吾屍。莫再風流。銷壯志。丈夫報國正當時。休為溫柔。甘老死。（介）須知興亡

（首段）（生唱歸時）休休。（旦唱歸時）罷罷。（生接前曲）罡風吹散合歡花。（旦接前曲）嘆情君歸也。痛哭君歸也。（生接前

曲）咪個怨薄倖。咬銀牙。我原無那。只因為國心牽掛。（轉霸腔中板）寶鼎神州。胡虜竊。國和家。碧血如今。幾有價。（生接前

就從此日返京華。我此去未卜存亡妻呀你不妨。別嫁。（旦白）唉。（的的撑一才一路用助鼓襯托唱鑼鈸已沉腔滾花下句）唔唔唔

氣煞奴家。（二王）唉我又愛他。又恨他。愛他人物原瀟洒。恨他情薄亂開牙。忍不住頓足回頭。把你賣與愁家。痛罷。（序）今日方知

情真假（曲）難怪你情長念故家。卻不應令奴改嫁。（嗯啲唗咬碎銀牙。（序）點滴淚如蔴。（二段）（轉快二王）須知一女難配二夫。

一鞍難駝二馬。須知向來重節。不比路柳。牆花。（旦唱）

（新譜折金釵）

　工尺上尺工尺六尺上合工合上尺尺
憶否　　　花
尺上工工尺尺乙尺
早已傳為佳

尺上工尺乙士上合尺
怎可以追奴別

（旦接）尺尺乙尺
餓知

六反尺工上乙尺
是守貞

（轉乙反二王）
你乙尺罷
真佳

尺尺乙士合乙士合尺
話話佳

（生接）
尺尺乙士合乙士合尺
話話佳

（轉快二王）須知一女難配二夫。

乙尺乙士合乙士
亂山花。（生爽二流）好鴛鴦。（尺）昔日并頭今日兩分下。（尺）（生白）好鴛鴦。（尺）勸你死死生生毋牽掛。（尺）（生白）好好好呀。（快中板）深願此行除暴霸。歸來重結并頭花。帶淚揮鞭。含愁上馬。（全哭相思介）

合話士
同衾百夜
至今

（生接）
士合工合
由

工合工合
士合

（旦接爽二流）願你顧歸早定。君呀我一拼十載來相待。（士）休使我望斷雲霞。（尺）

沙。妻呀。妻呀。那時怕哭別聲聲。哭到你喉嚨啞。（三段）（生唱乙反南音）又怕淚痕常日。洗鉛華。我不是忍心遠別。嚟把卿抛

下。只為國忘家。要為國家。生怕你紅顏老去。珠無價。個陣白頭抱怨。（轉乙反滴珠）如別抱。琵琶。須知萬縷情絲。繫不

住疆場。戎馬。（旦接乙反滴珠）唉。我聆君肺腑。繾知你心本。無他。晉待卸郎回。郎不回時。奴不嫁。便從今日。洗盡鉛華也。（四

段）（生唱寃頭）唉陣陣淚滴下。（旦唱前腔）陣陣淚滴下。兩兩汎瀾下。（生寃頭）怨與愁難化。（旦前腔）唉。別淚

濺山花。（生爽二流）好鴛鴦。（尺）昔日并頭今日兩分下。（尺）

（生前腔）征人未卜生和死（合）歸來尤見守宮砂。（尺）（生白）好好好呀。（快中板）深願此行除暴霸。歸來重結并頭花。帶淚揮鞭。含愁上馬。（全哭相思介）

（生滾花下句）我心同漢月。夜夜照鶯花。

一四

17. 舊館殘香　（吳一嘯撰曲）

月兒唱

（首段）（寶玉苦叫白）噯唭林妹妹呀林妹妹。（訴冤頭）咳。我斷續淚珠遍染靈幃上。（變句）怨與愁無量。我但奉一炷香。（乙反相思）能了我的林妹妹。（乙反中板）怕看銀燭淚殘。光掩映。銅爐爐冷。玉銷香。妹呀你一死巳完。冤孽賬。可憐我三生情債。未清償。念到你善感工顰。（轉正線二王）留上深深印像。（二段）（轉小曲斷頭香）

心不暢。要雙雙。因為痴蝶慣惜香。你含噴帶。淚痕。話香消。玉殘完。呻氣慕南旋去。我話去。

（三段）（收握清歌）記得妙詞戲語借西廂。惱壞多愁二八娘。帶淚含噴個一種嬌樣。偏要我低聲怨謝瀟湘。又記得你春埋香芳草上。豈料葬花詞裏（轉反線慢板）果是詩識。不祥。只爲黛嘆斂。斂怨黛。醋淹心腸。弄到情波蕩漾。王鳳姐。佢千番計。倒亂。鴛鴦。（三段）我自苦相思。你亦苦相思。一個病怡紅。一個斷腸。焚詩絕食。（正線）受盡多少。淒涼。（轉梅花腔）嘆一個寶黛情深成虛想。只爲獵成金玉拆鸞鳳。妹呀我不是負心。一個情別。桃

向。實在我如迷如夢作新郎。滿謂同偕簽共榻。好隨粉蝶去憐香。（轉二王下句）點知紅巾揭去。方知李代。（重句）情殤。（四段）咳。郎你含歡。妹妹呀你魂雕。世上。（乙凡）柱煞我搵心搔首。夜喚嬰娘。咳。我淚流乾。乾還有。眼見素

白靈旛。能不把我舊情。（續唱）。緬想。（轉小曲連環扣）

剩我哭滿湘。莫道當初鑄。日賦詩同酬唱。繼言你傷。我淒涼。五生六合解鴛鴦。（孔雀開屏）他詆毀無常（雙句）受了災殃。兩令。愛你愛。情殷無。心六。（二流拉士字腔）情已央時恨未央。（尺）今日舊館殘香（合）惹人惆恨。（上）當年誓語留心上。（士）妹呀。我守義逃禪約未忘。

18. 歷刼英雄

新馬師曾

（頭段）錦繡河山遭厄劫。前程未卜已殘蒼（起小曲吳王怨）憂懷國恨。心更傷。仇恨似海樣。永難忘。不知何年何日得償

所望。此懷鐵石心腸（一才嘆曰）天。天呀。（起乙反二王序）吳地風光。越魂飄蕩。不知誰家庭院。更未曉那若為王（二段）金鏤蛟龍徒恨那風雷不降。（乙反木魚）英雄淚同眼早乾。折戟沉沙誰吊望。縱使我身降我嘅志未降。吳宮冷月橫宵漢。影人寒心化劍光。惆恨征衣未浣沙場汗。（乙反二王下句）且待等他年復國我話過一定血染吳土。耳畔忽聞好似有步聲聲亮（滾花）定係仇讎權弄又試。我詐作呻吟。扶我埋床靜養。（白）逆來順受。暫作忍藏。將我凌辱多方。

19. 蝴蝶夫人

新馬師曾
衛小芳

（旦）（楊翠喜）花低月暗又燈昏。離別恨難禁。嘆未慣愁和恨（重句）（士工慢板）恨何深。情何薄。明日勞燕分飛。誰更惜紅顏。綠鬢。（生雨打笆蕉）最傷。我心玉人聲聲恨。點點暗痕。紅淚落處如桃印。悲聲襯。彷若杜鵑啼。我戀戀難行。流淚又搔鬢。奈何人薈呀和奈何人。傷懷神魂欲斷魂。（乙凡二王）魂消魄蕩。兩個淚眼。愁心。（旦）（乙反中板芙蓉）唉天固溥情。郎薄倖。你如何忍負。枕邊人。（生）嬌呀你面上胭脂。和淚粉。小離何苦。（正綫流水南音）太傷心。我便輕擁鸞腰。（求一吻）情深情淺。藉留痕。（旦）（南音）情深夜吻甜。今夜苦。君慈難知。愛或憎。心事許多難盡訴。待借冰絃作調。送君行。（生白）唉佔不定情歌作陽關曲（旦白）奴難禁。帳沉沉。正好彈此釋君心。（生）着背春燈更動人（旦）奴難禁。憶今宵吟。（旦）妒春燈（生）着背春燈更動人（旦）為挽裙。總是情深惹恨深能君呀。（平湖秋月）戀懷風情夜漏沉（生）奴奴何杳粲繡枕醉化濤魂（旦）相愛相愛（生）和蠶心印（旦）嘱咐嘱君你休事沉沉。（生）怨煞對景無懷。顧月月年年也得伴紅粉。（旦）為撥髮。世世生生始終親愛證盟誓。（生）當不改負致紹。自忘情不憎願祝鳳侶鸞儔永不分。（旦）同衾固枕無疵。如今更有消魂處。便教紅淚滿青衿。（生反綫中板）呢一首定情歌。往夜句句合歡詞。今夜聲聲。淒涼韻。驪歌白右已消魂。我負心。從此別離已是最難。故願還有戀。怕呈怕佳期另卜。永負倜位異國。情人。最慘是嬌呀但帶淚含愁（正綫滾花）聲聲哽咽。君傷心。妾傷心。傷心徒令損精神。顧不能丟開離別恨。正是帶淚還義勸涙人。（你你你）（滾花）你去莫依依。我但把歸期問（生）（剪剪花）咁愁困。（旦）唉郎你事沉吟。莫不是佳期近。（旦）我守身藉報郎情份。（生）等到燕巢重結。你好逆。斷腸聲相襯。怕煞紅顏問。傷哉背真真。（棄真真（重）句）相送夢魂（旦）歸期近。問我歸期。問我歸期近。

20. 胡不歸之哭墳

薛覺先

（頭段）（倒板）凄涼腑肺。（禾虫滾花）胡不歸。胡不歸。傷心人似杜鵑啼。人間慘問今何世。淚枯成血喚句好嬌妻。妻歿妻。我

從今不復向東行（生白）你若問我歸期。歸人。

心一堂粵語・粵文化經典文庫

喚盡千聲都不見你來安慰。又怕漂零紅粉。恨長埋。我若見不得嬌妻。願作漂零嘅猛鬼。（白）哦。好比情天霹靂。你知否葬在何方。待我到山前哭祭。（旦白）少爺。可憐少奶爲你送已一命歸。（白）哎。胡不歸。分胡不西出。（生白）哎。（哭相思）蘋娘呀。妻呀。（二段）月冷風凄。淒涼穿泓。香魂慘逝。嬌你月色虛圓花蝶散。含冤應歸。歸遲慘見恨長埋。卿卿爲我甘爲鬼。怨銅吼天來。哎。我哭一句妻罷妻呀。（二段）胡不歸。胡不歸。荒林月冷。景淒迷。淒涼忍作問家計。蔍花惟願代春泥。恨海沉迷。薄命憐卿逢却例。歸來空自喚魂分。夜台若許爲情鬼。（白）妻呀。我與你永存情愛。你應鑒此碑題。永無了結之期。化。杜鵑啼。花落鳥啼。慘對淒涼。哭祭。（白）妻呀。我見你以女子題碑，可見你淒涼嘅腑肺。我生以你爲婦。死亦以你爲妻。我爲表不變之情。立把碑文碎毁。妻呀。（滾花）綿綿此恨。永無了結之期。

21. 含笑飲砒霜

上海薛覺先

（頭段）（一往口古）呢餐酒苦鴛鴦甜。怕最後同你飲嘅就係呢帳略。（桃紅口古）你駛乜成個心淡晒呀。萬事都有商量。（一住口古）重有乜商量呀。我此後縱有萬兩黃金。都怕難求他人退讓略。（桃紅口古）君你且歡懷痛飲。暫免悲傷啦。（一往白）唉。（反線中板）破碎心。愁對醉醑醪。香送紅綃。錦帳。個個天邊月。迎人春缺。淒涼。嘆春鑑。經已死期。在望（南音）月冷風淒。淒涼穿泓。又如那粉蝶。凝心難捨。何喜不爲。花亡。悲莫悲。一死反無。惆悵。借一杯。斷此未斷。之腸。（二段）就將掌上砒霜。酒在葡萄酒上。（桃紅反線中板）淚千行。劈債前生。愁慘愴。飄零神女。誤襄王。落花不願。春泥葬。癡情何忍。殺凝郎。妾若儂生。郎絕望。殉情不若。妾先亡。（正線滾花）不若我先飲此砒霜。表我心無別向。（二段）（一往水虫滾花）我心歡暢。又淒涼。緊縛情絲千萬丈。此情應共地天長。心喜嬌花同一樣。心悲紅淚交印手上。（一往口古）且慢。（呢杯紅砒霜應該我先讓。苦思量。苦思量。生生死死費參詳。錦帳。個個天邊月。迎人春缺。嬌生我死亦淒涼。生生死死同讓讓。可憐同命對鴛鴦。五百年前冤孽賬。好花難望百年香。（二段）紅滾花下句）君你倘能爲情面死。咁等找先飲一半先。再將半盞交却手上。死在紅砒帳（桃又如那粉蝶。凝心難捨。嬌你應允過你。圖寫報答你個情長。（一往口古）我累你嘅。應該找先讓。（桃紅口古）我累你就嬌你莫謂相惜喇。（桃紅反線中板）我累你。講真生死亦。想常。魔障（四段）可憐合歡花好。移向真。我先飲好應當。（二往下句）可謂相憐相愛。泉壤。（桃紅二往下句）

22. 梵宮釵影

（頭段）（生唱反線曨曨）禪林深處。夜迷離。漫漫荒野雲隔塞雨微微。忽惹起陣陣嘅哀思。舊日愛凝。擾夢寐。更重令孤僧舊恨想

茶薇到開。花事。收場。不怕寂寞夜台（同唱煞板）含情。（一唱）微笑。（桃紅唱）別具歡腸。

黃土。埋藏。嬌你花債已還完。此後琵琶已。罷唱。我亦情心已了。不再淚瀲。淒陽。悲愴。（桃紅口古）魔障。（桃紅合歡花好。移向

何忍。殺凝郎。妾若儂生。郎絕望。殉情不若。妾先亡。（正線滾花）不若我先飲此砒霜。表我心無別向。（三段）（一往水虫滾花）

小月燕瓶兒

23. 瓊宵綺夢

白駒榮　譚蘭卿

起。◎倍傷悲。（旦唱正線慢板士字過序一句）為往事。漏夜冒雨。來到叢林寺。（梆子慢板）萬籟寂。景蕭疏。隱約鐘聲盪眼禪門。閉雙扉。翠素手。扣山門。（生白）邊個。（旦白）我呀。哦你係良家女子。為找夫婿。到嚟。（生唱木魚）就係無情實玉買姣男兒。（旦哭相思）咦。夫經。你若到此人。早已死。不若快些回步。深懼荒野夜迷離。（二段）（旦滾花）不禁悲從中至。（生接三字經）咦。夫郎呀。估不到風流才子會結果。如斯。（轉二王）佢生而何歡。死而何戚。（旦滾花）同死。（生沉腔滾花下句）哦也晴何我輕生者。此。無端變出節外生枝。（小曲十月懷胎）實在我心已死。紅塵不戀記。（旦接）你係唔係我夫。（旦唱二王）也你瘦骨嶙峋。都只為無人。將你安慰。自顧勤參。禪理。你有個麼手麼腳。（生白）麻麻地。（生接）把禪門輕啟。（旦唱二王）現在已經禮又成事。（轉小曲水鴛鴦）郎君你。全無義。你都可算庸愚夾癡。（生接）卒素好你。非深誼。我本心。不盼姻緣注。（生唱小曲蘇武牧羊）何以你食齋。念阿彌。阿彌陀佛。地卻愛思。一意全唔念往時。（四段）（生念阿彌）阿彌陀佛。（鬼哭真言）我心堅定永矢志。服從愛嬌解愛羈。（旦唱二王）君你看破紅塵。此。夢短尙有妻。兒。（轉小曲戲水鴛鴦）郎君你。應該答應。我地兩心知。哥心知。綠窗細書眉。月下共敲詩。好句瀟尤記。割棄。一世共歡娛。（旦唱小曲）想起當年。難道還不知夜長。（旦接）難道還不知夜長。

後古寺禪堂。共談佛偈。（旦唱）借得菩提淨地。寄此名義夫妻。（生白）阿彌陀佛。樂意。此心永不再癡。今生已經慈香艷事。顧來生。願借無情輕剪。斷我煩惱。青絲。（生白）咁你都想出來咯唔。（旦白）係定嘞。（生白）好略。（滾花）此美意。試問我有何。樂趣。（旦唱）願借無情輕剪。斷我煩惱青絲。（生白）阿彌陀佛。

（頭段）（妻白）三更喇唔喇嗣（唱小曲夜眠遲）人地話愛月夜眠。逗你就愛也唔喺嗣住呢。（唱）書中有好處。係有一個可人兒。真骨子。抵唔住我要共佢茄時。（妻白）咦哋哋抵住佢個樣？）前世的。（夫龍舟）我就愛憶起個張君瑞。（士）（夫插白）點呀。（妻唱）哎問中板）我若係鴛鴦再世。卽管咪番嚟。（夫接滾花）此呀。（二段）書中有好處。係有一個可人兒。（唱中板）我若係君瑞書生。就斷斷唔中鍾意你。咁至算得才子配佳人。（尺）（夫插白）才子係咁。（插白）點呀。（妻唱前腔）你可以嫁過個丈夫。（夫接滾花）我搖轉身不瞅理。

嗎。（唱）書中有好處。睇到我色舞眉飛。恨不得生逢此世。共效于飛。（夫前腔）若果我得到鶯鶯。我就當愛你。因爲唔眉日左味。講起個部西廂。風流才子。應配美貌娥眉。（拉合字）（妻唱龍頭鳳尾上句之下半句）眞係唔埋得鼻。（妻接龍舟）講起個部西廂。我就憶起個張君瑞。（插白）點呀。（插白）才子係咁嘞。（妻接滾花）我搖轉身不瞅你。（夫接）

腔過短序。共效于飛。（夫插白）若果我命才子咯嘞。（夫唱）好話嗜。（妻唱龍頭鳳尾上句之下半句）眞係唔埋得鼻。（士）（夫插白）點呀。（夫插白）才子係咁嘞。（妻接滾花）我搖轉身不瞅你。

恨不得生逢此世。其效于飛。難怪話新婚蜜月。都不及幽會。佳期。（妻接龍舟）呀。講起個部西廂。我就憶起個張君瑞。容乜易笑。（二段）（夫龍舟）你可以嫁過個丈夫。（妻接滾花）我搖轉身不瞅你。（夫接）

郎呀。張生就眞才子嘞。（唱）假使我嫁得風流才瑞。就斷斷唔中鍾意你。咁至算得才子配佳八。（尺）（夫唱前腔）你可以嫁過個丈夫。（妻接）我搖轉身不瞅你。（夫接）

刺肚皮。（白）你係佳人。哈。（二段）（夫轉中板）我若係鴛鴦再世。卽管咪番嚟。（夫接滾花）此呀。

你分離。（夫插白）咁你又嫁過一個丈夫。（妻唱）我搖轉身不瞅理。（夫接背頂背）。（妻）

好。係咁就我有我時你有你。

（夫接）

24. 抱花眠

小明星

我盟番個張綿紗被。（妻接琴音）雖同床。離咫尺。（夫接）惜同床。熱到死。（妻接）癡親埋嚟呢定要攔地。

有義氣勿個凝埋嚟。（妻接）門親就切肉。煎皮（開邊同睡介）（夫接）連隨用

叻叻鼓褲托）（夢裏張生唱賽龍奪錦引子）夜來戶半開。（轉滾花下句）嚟。你從今咪親我。（夫接）

夜半嚟。寒侵玉臂。（張生前腔）夢裏鶯鶯唱賽龍奪錦。夜裏。夜裏偷攜鹽婢。約定期

二王）可惜有些憔悴。（鶯鶯唱序）我瘦損顏容都係為你。（三段）難得小姐呀。今晚不誤佳期。（轉

到我力盡灰筋疲。（張生唱曲）係略你無力嚦腰肢。自有檀郎。呢一夜恩情生死記。（曲）難得佢咁溫柔味。語

軟。弊微。（張生唱序）我地難捨捨又難離。（鶯鶯唱序）今晚我嚟到西廂。不過為酬。知己。（張生唱序）好等我管真平溫柔味。

（轉滅字芙蓉下句）我地難捨捨又個面。（插白）快也怕醜呀。（鶯鶯插白）到多影我石

就把鈕扣暗來鬆。吓地一陣蘭花味哪。（鶯鶯插白）咦咄你係咁口不擇言我真係唔肯過嚟。（張生插白）

厚厚地至標趟了嗎。（鶯鶯士工滾花）你咪咁口不擇言我真係唔肯過嚟。（接滅字芙蓉）你望吓我小姐。

榴裙下跪一跪娥眉。唔嘻……（四段）（張生前腔）映也怕醜卿卿。（轉中板）確係幻幻

咄我呢咁咁多牙印在唇嚟。（鶯鶯插白）哎咄你係咁口不擇言我真係唔肯。（妻前曲）

你嚟。（夫前曲）趣趣夢作鴛鴦戲。（妻前曲）直情似西廂記。（夫接）妻龍妻。睇吓崔氏娥眉。（妻接中板）

唔制呀唔制。（鶯鶯插白）吔地你係咁吻一吻朱唇。（接滅字芙蓉）你望吓我小姐。（夫前曲）

花下句）總之係粧台陪伴。我地永不分離。

——

（頭段）（禿頭起唱小桃紅）暗香襲帳邊。好花入眼妍。幽情夜憶不覺夢魂顚。別況依稀在方寸。情未斷。兼有愁未斷。（轉士工慢板）

死記恩情。一段。當日愛花人。巧遇憐香客。蘭因絮果。深煩最合。是情天。嬌好佢舒玉腕。拆冰梅。暗寄靈犀。一點。（轉

（二段）啟朱唇。低聲語。願把名花付託憐香者。（轉南音）伊人喜似梅花艷。玉魄冰魂夜夜牽。慰得情

來解得渴。雖然無夢也香甜。（轉反線中板）醉心魂。嬌佢媚送秋波同是鍾情。一見。風月良宵。夜半無人為私語。好一對綢繆。情

鴛。燕雙棲。鳳倒鸞佢。不讓神仙。美眷。（三段）火一般。粉紅情焰。狂燃。兩情濃。癡蝶蜂久伴裙邊。不忿令素娥。

抱怨。（轉秋江別）怨蒼天。太心偏。偏要我妒孤寂少年。人不見。常圓。（四段）薄情天降無情嗟。揮斷。傷情淚共離情淚

延也是難延。（晨日緣）（的）二王下句）怪道花無長好。月不。常圓。贈與離人爲私邊。是無法把恨填。嗟福薄。

。哎吔吔是苦。遠酸。她再拆梅花。又欲割心肝。一片。聊誌前緣。今夜憫悵前歡。不知續時。還是斷。（拉上字腔

轉合尺滾花）自覺相思原味苦。解愁惟有伴花眠。

25. 擲菓盈車

徐柳仙

（小曲岐山鳳）酒半醉。倚香車。莫推緩向荒郊去。看一看晚色翠。盼一盼。鴛鴦對、向天飛羣柳絮飄。山村秀色顯水居。（轉合尺滾花）疑是蓬萊仙島裏。（直轉上雲梯）又見那燕子雙雙結伴侶。百錦花堆。半濕春水。清風細細吹。輕輕吹散愁和慮。真個欲抱紅桃睡。（轉士工慢板）花蔭。歌來一段詞。賞不盡。紅霞翠樹。還有蝶繞。蜂隨。面迎風。傳來香樸鼻。（流水南音）驚覺花街血紅粉女。紛縈香桌。笑投車。衣香鬢影。這一個朱脣新點。（轉二王）那一個。玉面。低頭。有的是雲鬢翠。有的是鉛華初洗去。更有琵琶緩抱彈不住。只是含羞。唱出求凰句。柳綠花紅。偏眼亂。前人有語。暴竟。無處。看將來。樓頭花草盡凡枝。視作平常。都不是我潘生。伴侶。（轉小曲巫山一段雲）眼波迴。心下醉。花外又有花明媚。只恨隔紗廚。風流應相許。怎能朝夕對。（直轉花間蝶）唯願。你婚事娶共結風儿侶。情深忘月藏。個陣紅閨有樂趣。（賽龍奪錦）欲渾魂欲醉。令我心魂欲醉。（序）駐車。醉色花下駐車。（序）默記香車。（重句）好借瑰夢作幽叙。癡心夢相隨。願沉迷紅粉隊。（拉士字轉二流）試問寄意憑誰。從此腸海長留。莫教對像入憔悴。（禿頭起反線中板下句）顯他年。和媽結合。碧油車。那時。明月也知情。一吻樂無涯。如到廣寒神仙界。了得相思惹夢債。（中板）難得你多情效燕投。迎來不客。碧油車。那時滋味比糖佳。看歡迎。非拒。偶窺人。想心般勤照一遍。驟輕裏。如此佳人如此豔。（三王）神隨。咦劇可憐。佳人隔帳紗。看歡迎。非拒。偶窺人。媚眼奪人心共魄。我最愛伊人頭上。棄雲堆。但若郎又若離。時近黃昏候。我我我尚迻巡。不忍去呀。（士工滾花）可憐我問津無路。枉煞擲菓。盆車。

26. 玉燕投懷

梁瑛唱

（頭段）（賽龍奪錦）夜來月滿階。懷嬌百媚階。媚態。媚態。媚態花容嬌態。燕入懷。夢已諧。昨夜還將舊債。析釵。折釵因誓折釵。（二王）我地緣成。不解。脈脈情。心心印。不枉石榴裙下。拜倒。裙釵。卿我愛情花。我是尋春蝶。記得你抱琵琶。郎君小調。不覺放浪。形骸。消魂句。醉人詞。豔曲逗芳心。黛曲逗芳心。帶羞帶羞。帶羞。羣衣帶。帶羞。（二段）（二王）被底春光。人愉快。輕輕送胭脂。風騷福向情郎賣。撩人態。羣衣帶。帶羞。（滾花）但話郎如輕薄。富便幽恨長埋。（滾花）記卿你風流。初解。（二段）（上雲梯）了得相思惹夢債。（中板）難得你多情效燕投懷。淡綠燈前腰款擺。那時滋味比糖佳。（滾花）記得當日念慈嬌花未敢由吾毀壞。（長句）怎安排。溫香軟玉抱滿懷。又怕春成冤枉債。所以裝成冷面。拒釵裙。只有慰釵裙。記一吻樂無涯。如到廣寒神仙界。了得相思惹夢債。（長句）怎安排。于飛有日願終諧。今日等待卿你歸來償債。（胡姬怨）娟娟此煮。堪合郎君任首拜。（語飲裙）悄在幽齋。侯我三年約不乖鴛盟珍重無辜賴。迷離夜夢。媚倚郎懷。曾施輕薄誠。（滾花）但話郎如輕薄。富便幽恨長埋。說到無限風流。但尚依（雙句）悄在幽齋。燕婉和諧。迷離夜夢。媚倚郎懷。曾施輕薄誠。

心一堂粵語‧粵文化經典文庫

二〇

人作態。曾約今宵重會。怎不見昨夜裙釵。

27. 綠綺琴音

王文鳳

（頭段）（生念鳳求凰詩）鳳兮鳳兮歸故鄉。遨遊四海求其凰。時未遇兮無所將。何悟今夕升斯堂。有豔淑女處蘭房。室邇人遐毒我腸。（梆子滾花）當日我納票爲郎自覺衿懷惆悵。正所謂文章增命嗟未得騰達責。他有女。多嬌相。離鸞堪斷腸。琴絲已絕唱。儂曾爲他。淒淒一復。唱鳳求凰。（轉正線鴛鴦憶恨）（旦唱）何來歌聲斷腸。勤我幽思萬丈。淚流滿眶。（轉反線）離鸞堪斷腸。涙欄杆漫步倚紗窗。

28. 人隔萬重山

王文鳳

（頭段）（小曲花間蝶）淚偷彈。待君相見難。待君相見難。雖得與君細細談。空使窒欄。憑遍終宵盼長夜盼（轉乙凡南音）嘆舊愛前歡。成夢幻。每因緣盡。鎖春山。只爲�ян訊傳來。腰瘦減。書成絕愛。寄君顏。點想一面無緣。徒感嘆。暗悲明月。落西山。一面（小曲鳳凰台）別淚盈盈滴滿衫。邪月再返。重會郎。蓬開並蒂詞復彈。只怕望妾不還。唔。還不還。（合尺滾花）君和妾都是金錢心。（士）縷致恨魂飛魄散。我自慚差。無限様係不見人來。心半冷。忍不住辛酸紅淚。向花彈。（轉正線中板）在花離。數盡塞更。縷知夜鶴鳴。達旦。看將來。欲見伊人一面都怕難上。加難。怨東方。陣陣吹來。却不把愁思。吹散。（士工慢板下句）蓮開並蒂詞復彈。往月是金樽。檯板。哎。我寸心中。低傷情怀愛盡。豈料一見。良難。很漫。淚潸潸。恨一句書付紅喬。不覺一擧。書喪。沈郎腰。想必消瘦了。郎休怨。屬今宵長等待。待把衷情盡訴。情長如柳線。可嘆分衿。一旦。（二段）（轉園林寂寂。虧我望眼關關。亦都無計。轉圓。君吧君。郎吧郎。背約寒盟。我自慚差。無限海翻瀾。（小曲鳳凰台）別淚盈盈滴滿衫。邪月再返。重會郎。（雙句）園林寂寂。虧我望眼關關。可恨一帶粉牆遮望眼。自多愁千萬。（士工滾花）可憐二分明月照愁顏。（轉待檯顏。可憐三鼓頻仍冷淡。哎慨四圍花睡自安關。五六七聲來叫鳳。九君呀你知否我束裝待旦，（介）你休煩惱。我琵琶抱向別人彈。
十春光去不復還。今夜訴不得相思。（介）你休煩惱。我琵琶抱向別人彈。

29. 偷香聖手

白駒榮
譚蘭卿

（頭段）（生唱賣相思）見了妙嬋已喜甚。兩家心相印。旣觀詩句。應要安慰玉人。牛夜裏。偷進入夷便。把他心試眞。見佢放下帳
君顏。（士工滾花）可恨一帶粉牆遮望眼。

。經已睡熟。夢香魂。(白)呼吔嚇得咁靚呀叻。(生渼花)等我喚醒佳人。來細問。(白)起身喇妙姐。(旦白)唉吔哝喇。(唱)驚儂好夢。究竟你是誰人。(生笑白)嘻嘻。我係潘生呀妙姐。(旦白)哼吔醜死鬼略。令我咬牙。痛恨。(白)哈哈。與快些抽身往別行。(生唱)勸嬌你休多憤。未有今晚。(唱二王)俾你窺透我嘅內容。令我咬牙。(白)快啲賠番嚟呀。(生笑白)哈哈賠乜嚟啫。(旦白)因為從來我哋色相。未有今晚。(唱二王)俾你窺透我嘅色相。我為見你個首情詩。所以到來。自你親近。(旦白)呀我我哋邊處有題到詩嗜。(生白)重話無。等我寫出詩稿你睇吓。(唱)潘生似玉無瑕。(白)哦。原來你偷左我個張詩稿嘅。(二王)快的交還過我。

怨當年出錯家。係唔係金。定是銀。(二段)(旦白)哦。原來你偷左我個張詩稿嘅。(二王)快的交還過我。世上嘅佳文。實難尋。惟有偷詩句。應有罪咯。我地具慈悲之心。不欲宣揚鳳台。(旦白)儂意極憐惜。係文躬嘅書生。犯了別屑。都可以耐忍。待等學政來公。難把大錯。收回。(生白)咁就點呀。(二王)一定叫佛。拉人。(生白)哈哈笑話。倖。(旦唱)唔通拉住我。你就好開心啤。(唱)若不交還張詩稿。惟有偷詩句。應有罪咯。我地具慈悲之心。不欲宣揚。

。你的醜行。(生白)我好感激你。你就開心咩。(旦唱)不若我把呢首情詩。乜都唔制呀。(生白)咁就點呀。(旦白)一定要佛。(生白)哈哈笑話。鬼胎。此事唔駛傳播。個陣就名譽有礙咯。(三段)(二王下句)累到爲情而死。自此鸞鳳配。一定你賣俏裝人。弄愛。兼之喜敬你係學廬秀才。奧君你。兩相愛。情深似海。堅心失志莫要多變改。難把大錯。收回。(旦唱和思妻)儂看來。你確係憐義背。(既可結。良緣。芳不能後悔。但願永不分開。自此鸞鳳配。謝過個個月老。爲君今晚做婆婆。(生唱流水南膏)我地無限歡欣。來相會。登時要妙姐。面浸桃腮。人生幾世修來不相信我今生。唔噲嘥嘥別妹。我願共欽長春。露一杯。(四段)好似有個神仙。擁我過海。堪人愛。人生臨幅。乃係蓬萊。(旦唱滾花)哝咃呢好閒我咁多。

喇。我經已個精神不在。(生笑白)見嬌一杯。(旦唱)而家我混身過汗。呢處係武陵津口。亦懶開。(旦唱)今晚嘘佢奇花。(旦唱)別妹。(色旦唱)好似有個神仙。撐我過海。(唱)口亦懶開。(旦唱)今晚嚕好睇我咁多恩愛。(打鐘聲)吔。乜咁快天光嚟嗄。(唱)咪學個薄倖王魁。(生白)我就不敢逗留。(唱)總要兩個一心。都永存拉住嘅。(生白)點解啫。(旦唱中板)吔咃儂希望。君你功名就。赴頭我就嚇呆。(生白)我就不敢逗留。(唱)總要兩個一心。都永存我地天長。地久。(生白)旦唱慢板)哎喲儂希望。行遊。(生白)哦。等我燒只燒緳來拜佛盦。來疏口。個(生白)若果你無事。至緊要。來吓佛殿。行遊。(生白)哦。但得見我個枝玉簪。放在。樬前。(滾花)個拉住嘅。(生白)呢咖你千祈要記住。(旦唱)咁你就記住。(旦唱)而家我混身過汗。(生白)我與潘郎。曾經許可終身。放在。樬前。(滾花)個恩愛。(生笑白)哈哈。多謝。(生白)見嬌。(旦唱)呢你千祈要記住。(生唱)係略我當然留心記住。(旦唱)咁你就莫當虛浮。

晚便是要將郎你。等候嘅喇。(生白)呢地久嘅。(旦唱)哎咃儂希望。君你功名就。就把我嚇呆。(生唱)曾經許可終身。等我燒只燒緳來拜佛盦。來疏口。個拉住嘅。(生白)若果你無事。我明白晒喇。(唱)係略我當然留心記住。(旦唱)咁你就莫當虛浮。

30.

七擒孟獲

(頭段)(大笛點絳唇)(生白)龍韜百萬定南方。何愁孟獲自誇強。恩威威並濟寬洪量。七擒七放。也無妨呀耶。(唱朦朧)的變人生性頑強。全憑吾巧計能夠來殺敗蠻王。佢現在又被我綑綁。治服佢心。要投降。快下令叫孟獲步進營房。(武白)來呀了。(快慢

飛影　瓊生　妙仙　合唱

心一堂粵語‧粵文化經典文庫

（點中板）英雄失才。難抵抗。好比猛虎。下平陽。夫婦被擒。同進帳。真令孤家。愧難當。（快中板）兩傍軍士。好威揚。見皇蜀中。多能將。大王休望。再逞強。帳前叩首。如雷響。參承相呀。（兵士白）喝呀。

（武白）耶。（旦唱）也你又被綁。眼光光。七次遭擒你重有乜話講。等我又共你綁綁。稱王。（武白）真是差愧了。（生白）哦。（唱士工慢板）想當日。饜佞犯。我初次被擒。蒙你開恩。釋放。（二段）歸洞中。再起蠻兵十萬。只皇成功有日。方會無愧。為王。個個

個個菜茶那。係你親隨將。俾我用了機謀。罵佢反戈。相向。（二段）歸洞中。自家人。暗中謀害。你滿身死罪。逐來窺視山人。左右過氣。稱王。（旦唱摱板）你快些上前。來

推出斬。（白）且慢。（旦唱）定當。太過可惡。荒唐。求起蠻兵十萬。只皇成功有日。方會無愧。為王。（文唱）想起了。那奸賊

心中火上。（白）嘻嘻。若非中諡計。定然殺到你營中。寸草不留。（生白）嘵。你自己都見醜呀。（旦唱摱板）你番去齊了兵和將。早的嚛復再將你我反抗

陪罪。（旦唱）開言不善。太過可惡荒唐。（三段）我今有犯賢丞相。因爲太草莾。非立意毀謗。已經悔恨來遲要

請你原諒。（旦唱）蹈火赴湯報謝你恩光。（生唱）娛樂昇平。我今有犯賢丞相。因爲太草莾。非立意毀謗。已經悔恨來遲要

（武白）豈敢（唱快中板）想孤非是。無義漢。知恩報德。顧意投降。倘若反心。（生唱三王）正要先服人心。八放。故把你七擒。而今你心服唑咩

（武白）俺服從了。（生白）好。（武唱霸腔）倘若孤。知到恩丞相。營中暢飲。你妙算神機。善於用兵。差將。隱居在山林。豈敢惹

和平嚛希望。都不欲血戰。疆場。（生白）嗜。你三次戀愛鸞姑。（生唱中板）令我滿懷苦况呀。（哭相思）哪呀呀哪呀呀唉能了我地長呀降。（旦唱

動。乃槍呀。（旦唱）唉可鄰你兄長。死在沙場。（旦唱）唉提起我個胞兄。真正太慘不當。及至遭擒。丞相不把你嘅罪降。（四段）

嗜。（唱滾花）不忍見我地蠻兵慘敗。死得好淒涼呀。百戰經臨。可算威風。大壯。統健兒。勢如破竹。難。殺

到你胆裂。又心寒。我地大漢朝。乃道德之邦。豈受的夷蠻。嗜欺謗。你若然。執迷不悟。一定自取。滅亡。（生唱中板）難。

把我漢軍。阻當。（旦唱三脚櫈）我兩夫婦。在陣中心。久已要歸降皆因我洞主。聲聲要求抵抗。又話能擺虎豹陣。請倒個木虎大王。（生唱中

板）虎豹不靈。枉思想。大小三軍。左右思量。難結抗。鳥難國內。請番王。借取那雄兵。三十萬。身披籘甲。遊刀槍。（生唱中

豈知丞相。不高廣。才高廣。用火來攻。最難當。死在那蟠蛇。山谷上。將孤拿住。到營房。拱手來歸。（滾花）我

地上前來拜謝。（生唱）就命你做鎮蠻王呀。

31. 郎心碎妾心

新月兒
陸雲鄉

（丑唱中板）我地少奶奶。終日默默含愁。嚛處長唉。短嘆。我睇見佢。好似滿懷苦悶。我真係戥佢。心煩。就想話安慰佢一番。又

唔知到佢因乜嘢嘅原由。唉叫我點樣開聲呢（滾花）嚛把佢勸諫（旦唱）唉。我自悔庸愚。蠢得咁交關。（喊介）嗚嗚

（丑白）呢呢呢。（旦唱）確係撞板。（白）唉苦咯。（丑唱）唉少奶你。也你成朝噙

（壯白）呢豹不靈。枉思想。（旦唱）難上難。從今越覺夠難。涕淚偸彈。（丑唱）唉咁苦咯。所以苦在心間。（旦唱二王

處喊。（合尺滾花）唉你好似有難言之隱。（旦白）吓唔係呀。（丑白）有事亞。

32. 拷紅

廖俠懷　車秀英

(頭段)(旦唱)(士工滾花)我呢幾日不歇嘟眼眉調。莫不是件事情洩漏。(白)衰咯。一定係小姐個件嘢穿在煲咯，而家夫人叫我出去。點呢。唉醜婦終要家翁。我都要入去嘞。拜拜拜見夫人。(丑白)丕。(唱)睇佢呢種慌忙神色。我都要追問佢根由。

(頭段)(旦唱)(士作滾花)去搵嚫做咩㗎乜。靠人至得㗎。

唉我好比啞仔食黃連。真正係傷心。無限(丑白)我知到嘞。(白)一日都係自已唔好。識錯佢咯。(二段)(丑唱)請你對我講明。或者同你分憂。亦可以對我。一談。(丑白)唉傣佢害死我咯。(唱)(饑馬搖鈴)咳真呀正惹災難。墰悲嘆。淚落沉澖。凹頭已就算係分憂無力。難極咯確得難。你咪講完你至喊嘞。(重句)少奶奶你無謂傷心。晚。想脫却的禍患。請你講完你至喊嘞。(丑白欖)少奶奶你無謂傷心。(唱)(旦唱)少奶奶你無謂傷心。你快的講出嚟。難得多時就會成一患。天下多數係薄倖郎。數起上嚟就無千百萬。學嚟呀。(旦白)係。能成眷屬。好經過好多辛苦。艱難。(旦白中板)唉我想當初。在學校之時。自悔識人。唔帶眼。(丑白)哦原來係你同學嚟呀。

話佢的性情。太過放誕。所以我就愁銷。到如今。把我的私蓄賤完。(旦白)哦。後尾又點樣呢。(三段)(旦唱)我窮原。斷絕家庭關係。亦都當作。佢嘅咁嘞。(丑白)咳咁又點呢。(旦唱)哦原來係你同犧牲呀。(旦唱)將我嘅遺棄。憶起我講來。春山。(白)嗚嗚。(哭介)丑哭白。哎吔少奶亞少奶。(旦唱)原來你又係咁㗎。讀書人都會咁㗎。(旦白)哦咁佢乜都唔理。(丑白)乜吔三。也你都賤人都會咁㗎。又冷淡。好冷淡。

將我嚟遺棄。哎我聽你講來。(旦唱)(丑白)也嘢話。(丑唱)原來你又係咁㗎。讀書人都會咁㗎。點抵得住個的煙酒茶飯。(旦白)唔會同佢脫離關係呀。(丑白)哎吔重要當我去當娼。嘜雜持佢的錢財散盡。重有好多苦楚艱難。(乙反滾花)哎我真係慘咯。咁你嘅背嘅。(旦唱)若然有得食添呀。點抵得住個的強暴野蠻。(旦白)唔會同佢脫離關係呀。

慘唔慘呀。(旦唱)哎離離關係嘛。我從前提過咯。幾乎打到我要坐死嘅嗱。把抵死嘅嗌咯。(丑白)哎吔後尾你又點自由呢。(旦白)哎咁我都算夠運。(旦唱)因為佢犯事拉去坐死監。我然後至得。怕也佢野蠻。(旦白)坐監呀。(丑唱)哎吔佢又點自由呢。

(旦白)哈哈咁你就真係好彩咯。(二王)脫離災難。我喜在心間。(旦白)爭的就繫喇。怕也佢野蠻。(丑白)坐監呀。(四段)(丑白)哎哈係天公有眼吓。(旦唱)渡過呢個難關。(三腳櫈)咕我自後再唔敢嫁老公。恐防再會撞板。天公真正好眼。(合尺滾花)倖。(任意唱女子)摧殘。我廓頭去做工。所謂上山尋虎易。咕開口就靠人難。(旦唱二王)唉我聽見佢就㷫心。因爲男兒多數薄憂愁。無限。更覺前途黑暗。我想起。就押煩。呢個人家兩鬢做哮。少爺頭去做工。少奶你少奶。個心腸就唔壞。(旦白)嚟我(丑白欖)叫聲亞少奶。請你聽我聲勸諫喇。少爺係讀書嘅人。斷唔會將你嚟嗦冷梁咯。個心腸就唔壞。今我(丑白欖)一枝竹篙點攬得一船人。你無謂嚟悲嘆。(二白)因為你含書識墨。而且你個年紀。又後生。(旦王欖)若果你真正係無良。個個叫我如何。嚟辦(蛋)去搵嚫做咩㗎乜。靠人至得㗎。(丑白)你味估的讀書人。(白)唔怕嘅。你唔會

心一堂粵語·粵文化經典文庫

54

33 初夜纏綿

胡邊月

（平湖秋月）阿紅娘。你真呀正係泉了頭。（重句）你罪難原宥。（旦白）却為甚原由。（壯唱）你難辭咎。（重句）今日

嚛開我因也解究。（丑唱二王）你精精地講白出嚛。唔係我勢難原宥。（旦白）你叫我講也嚛啫夫人。（壯唱）你晚晚同埋小姐去花

園。究竟為也嚛。嚛因由。（旦唱）唔係呀。邊個講㗎。（丑白）你重咁口硬喎。（唱）我已經問過亞歆郎。見你地去花園。行走。認唔認。

你地晚晚去花園做乜鬼嚛。（旦白）哎有有有嚛呀夫人。（丑白）你重咁口硬喎。（打介）唔打你唔得嚛略。（旦唱中板）記得有

一天。夜靜更闌。與小姐共停。針綉。（二段）（旦唱）他說道。夫人做事。竟把閨恩字。變為仇。（滾花）哎吔吔你講得咁牙烟。

嚛間候。（丑白）咁你自己扯先呀紅娘。你先行㗎去。等小姐慢步。至返粧樓。（二王）或者佢綿綿床褥。不致發生意外。憂愁。（佢地兩個知禮識書。斷唔會有無

抵受。（白）咁你得咁吓。淨佢兩人係冇也收。我當時佢地點樣呀。（旦唱）咁傻你緊死略亞紅娘。（唱連環西皮）真心惻。咁㗎惻情形太過。（旦唱）唔

恥。嗷弊陋。（旦白）當時佢個臭頭。我無講大話佢。（丑白）咁傻你緊死略亞紅娘。都唔任咨。（丑白）重咁口硬喎。你地錯就邊個錯呀。（旦唱）唔

嗷吔吔。一日都係為個臭頭。（二王）實在小姐或張生。與共我紅娘。都悟任咨。（丑白）重咁係咁荒謬。你言詞亂說。（旦唱）我有好

係定啊。（唱）此乃係夫人之過。與別個。無尤。（丑唱）究竟與我何干。可知你份人。太過係荒謬。你退得賊軍呢。常原俾大小姐成

大。理由。（白橙）夫人你想番呀。當日軍圍普救。個的戰牲最兇橫。個的㗎隊。慌到你神魂不守。你話有人退得賊軍呢。應該厚謝打

偶。（張生係嘉大小姐㗎顏容。設法㗎退賊冠。好喇得到賊退一身安樂。之既係唔想俾女過門。應該厚謝打

發佢走呀。點解留住佢享書院。等曠夫怨日眼吼吼。（白）呢。呢個就係你㗎錯略喇夫人。（四段）（旦唱）十工滾花

唉我養着個咁㗎女兒。若果經官嚛動問。又有辱我地相國家聲。今日左右為難。叫我如何補救。（旦唱）夫人你

何須憂慮。我大有良謀呀。（唱紅絲綠）一個是文章魁首。一個是仕女班頭。通微三教九流。盡曉描摹刺綉。（口古）呢呢最好係

恁地成親。罷咯勿須究。正係窈窕淑女。君子好逑呀。（丑口板眼）哎你重係處嚛唱習口。堂堂俾你激到我痩。分明你地通同作弊。真令

我火上加油。（滾花）咁樣子嚛情形。我一於要追究。（丑唱板眼）你若然追究。我就戲你把憂。相府嚛家門。豈不是誓出醜。人

地施恩受辱。難免衆口悠悠。況且你治家不嚴。亦難辭其咎。你重背恩忘義。會激衆人㒼。請你子細參詳。想迪透。（丑唱滾花）我

聽佢講來的說話。亦略有理由當日錯在一時。㗎且把段婚姻嚛成就。（收掘）哎細想我地家無犯法之男。重婚之女喇。

穩佢講來的說話。亦略有理由當日錯在一時。㗎且把段婚姻嚛成就。（旦唱）咯咁至得嚛。（滾花）女人都有句說話。

話女大不中留。（旦白）吓亞夫人。（丑白）乜义你。

遣態。○（拉腔）（士工滾花）我低喚哥哥聲軟軟。的是最難消受。初夜纏綿。

34. 彈碎別離心

李麗

（小曲紅荳子）郎情願。姿心堅。萬種柔情心一片。纏綿永夜這相牽。鴛鴦好夢最香甜。（二王慢板）紅帳內。翠燈前。雲雨輕施。不覺釵橫。鬢亂。蓬門今始爲君開。○嬌羞子細。休似輕薄。少年。並頭花。人間原少見。顧影珍重。更相憐。又顧世世生生。憐憐愛愛。親親近近。永永溫存。（正線中板）喜今宵。花月爲媒。結就良姻。一段。顯結價。都是情天作合。的教彩鳳○配青鸞。月下看伊人好比玉樹臨風。最是那何郎。粉面。醉挑人。春情脈脈。莫是宋玉。生前。小芳心。印象長留。忍不住要重相

（合尺首板一句）好夢驚迴寒入枕。○（士）（昭君怨中板）覺來帶恨。○（雙句）愛深恨更深。再教夢前人。撩綠鬢○挽紅裙。花前月下尤共吻。（尺尺上上合乙上）輕叫真真。○低叫真真。依稀景況。忽已消沉。○徒惹恨。更傷月照衾。（收白）惆悵舊歡隨夢去。醒來何處夜再尋。○桃燈寫就相思譜。付與冰絃作楚音。（小曲花間蝶）夢斷沉。寸心憶故人。（雙句）難得與嬌再見夢魂。知否抱琴夜訴相思殢○愁未泯。○（轉乙凡南音）嘆恨長情短。竟是無緣份。○更懷錦瑟。不成音。且向多情。明月問。○（轉正線二王下句）茫茫塵海。更從何處。琵琶禽。月如霜。雲如雪。銀漢迢迢苦無飛星。○莫是牛碎珠沉。香消紅褪。仰成琵琶別抱。○紅杏結子綠葉。成陰。○噫。唱合歌。何竟賦離鸞。○說甚鸞迢送苦無憐。傳恨。○迴顧東流逝水從此不復。向西行。懷故情。○淚從新。惆悵琴瑟。彈出頻聲。形單影隻。愁到冷月。死悶。○一聲人去也。○（轉訴寃頭）噫。懷故情。○撫瑤琴。彈出頻聲。倒韻。更單影隻。○（乙凡）孤燈。○（轉訴寃頭）噫。我恨恨聲愛侶無由近。○別經年。○（雙句）奪春紅顏綠鬢○挽紅裙。今夜淒涼一曲。彈碎別離心。○別經年。盼望伊人一綠郎徒被想思困。○舊青衫。至今尤死染。當日血淚。猶自記娥眉。笑指恭驚。戒郎。薄倖。到如今。紅顏早負樓約。○說甚應有愛。無憐。○曉一聲。悔煞就初。○纏綿親近。○聲聲惹起。人獨恨。枉說不如去。○情鴛獨苦。燕倍難分。可奈泰山。楚嶺。○遮斷巫雲。早知此斷人腸。傳粉。（轉小曲不認妻）和玉人。○（雙句）人醉月明共香衿。○（轉爽二王）仍是未見。歸人夢短。○柳絲長。牽記舊情。曾替調脂。（拉士字腔收掘）（清歌）終爽與妹無緣份。○傷哉伯勞飛燕心。○（拉士字腔轉二流）枉教重撫舊瑤琴。○（尺）生生死死延兩疑雲。○（合）累驚我腰似沈郎瘦。○嚲似潘郎鬢。○（上）

35. 芳華虛度

張雪英

（長句滾花）盼春來。○望春來。盼望得春來淚滿腮。○春花爛爛憑誰愛。人同際遇最堪哀。春月婆娑照綠苔。○春閨寂寞郎何在。春日羅衣懶剪裁。○唉。春（紅荳子）桃花春正開。弱質難表東君愛。偷偷洒淚向粧台。○嘆奴奴青春不再。未必玉容永

（合尺滾花下句）噎。○銷魂咽淚。○

（意闌珊空教我長等待。○）

（二王）轉瞬韶華老去。嬴得多少。悲哀。空惆悵。枉低徊。減盡容光。惟有青山。未改。觸景倍情傷。依舊花明柳媚。淚眼。空
拾。花正嬌。引得蝶兒來。花到殘時誰過愛。名花底事不人開。令我滿懷。感慨。恨不勝。愁怎耐。我憐八歸草木。花落。塵埃
（清歌）春光好。人到眼中來。翻令我眉不開時，心更不開。我一度低徊。一聲無奈。風流人被風流害。說甚麼青絲惜玉。說甚麼紅
粉憐才。（反線中板）蝶繞蜂迴向嬌花採。芳魏欲斷受得幾重哀。從今撤盡情和愛。只剩得輕清朗月笑凝呆。（士工滾花）流浪無
依。何日方離恨海。虧煞我芳華虛度。能不悲哉。

36. 孿姻緣

陳燕芬

（天涯歌女）淚連連。暗悲怨。涕泣嗟嘆皇嗟纏。心暗悲酸。誰憐。誰憐鴛鴦伴分若伯勞飛燕（士工慢板）燕不重來。桃花依舊。故
苑春回。嘆一句春風。人面。臙粉殘脂。粧台冷落。不堪回首。再話當年（中板）枕頻歌。夢裏恩情。猶似當年。繾綣。我軍倚郎肩
。含情脈脈。說不盡蜜語。甜言。問情郎。一顆情心。他日有無。改變。佢就忙答話。自謂多情如許。豈有辜負。嬋娟。正愈歡。誰
料一別淒涼（滾花）空忙滯陽歌斷（二王）音沉信杳。紅豆拋殘。奴更相思。病染。藥爐為伴。而且心苦。難言。
涙濕羅巾。又恨宵長。夢短。愁城苦困。使我恨海。難填。搔首問天（滾花）咦天呀你胡使多情人偏多恨怨（上）深悔當年孟浪。
（士）錯惹情絲。

37. 七月落薇花

梁瑛

（白）一曲秋墳成絕唱。可憐七月落薇花。（士工滾花）歌星殞。空見月光華。我不禁同情淚向秋風灑。（胡姬怨）西天返駕。仙貌壞
姿空想也（重句）絕代嬌娃似錦年華。松園寂寞。葬玉無瑕。只剩紅鴛聲未化（二王）化鵑啼血聲徹冷月琵琶。藝海苦星沉。歌增人
去也。管絃不復舊繁華。從此香島雲山。又添一段藝林傷心話。冷冷秋風。瀟瀟秋雨。淒淒秋草夕陽斜。寂寂秋山埋玉骨。青青松下
。長葬。薇花。憶昔賣歌時多淡雅。偷將心事付琵琶。宛轉行歌到聲喉。暗啞。畢竟歌人真有恨恨一朝云逝（乙反滴珠二王）從今
不見笑臉如霞。只有銀幕旋機。留得香容。未化。（拉腔）（苦喉木魚滾花）可惜你如花命運。似水年華。又可惜你錦瑟歌儔。何處
雲英未嫁。又可惜你腔奇韻妙聲藝徒誇。哎天妒紅顏。（正線木魚）原非。虛話。你死後多牽掛。想必黃泉抱恨咬碎銀牙。（反線中板）
念來年。你海角行歌。又過金戈。鐵馬。病荼薇。花枝憔悴。到底斷送。嬌娃。最傷心你死得寂寞蕭條。一朝人亡物化。當日光榮。何復價。今日姊
死我悲歌。他日悲歌誰吊我。傷情觸景自有恨緒。如廉。低聲嘆嘆句絕代歌星。一聲人亡物化。（拉腔士工滾花）歌國女兒聲價重當年
有幾個得如他。今日歌壇舊侶哭新墳。問一句墳墓中人知否也。（介）但願薇魂來鑒領我嗁薄酒鮮花。

▲新興粵曲集▼　第三期　特大號　二八　　心一堂粵語・粵文化經典文庫

38. 凝淚浣秋顰

小明星

（士工首板）愁心夢。夢不成。依舊是天涯。隻影。（慢板）人似秋芙蓉。我似歸來燕。燕未囘時。早已花事凋零。寒虫唃不住。夢破鴛鴦冷。明月入幃。空憐。共命。夜來香。置枕上。依然無夢。惟有子夜。歌成（中板）記年前。冷雨秋深。菲枕。憐同病。綺懷詩賦。紀多情。劃臂寒青。斷釵絲證。今開花事。莫相輕。霧服年來。份外明。梧仙本有幽蘭性。心奧棉花。一樣清。久欲碎他求淨境。轉嫌風惡未吹平。風流冤孽。想是前生定。我曾過卿。總是妒絕芙蓉。頭豔並。空桑三宿。可勝情。今月靈逐蓁絡。添愁病。叮憐情海。亦夙因。聚首天涯。不過寶月一笸。易蔚魄影。才有紅粉人皆疑薄命。愧多情。（乙反）人說千金能買笑。我偏要買得珠淚來。（二王慢板）眞是佳期空訂。繁香不自持。冷豔誰實。凄然蕩盡。殘英。蠟燭消魂。窗紗搜獨。自甘。孤別。夜合花開達子苦。從來兒女。都是誤本聰明。灑凝淚浣秋顰。得緗眉廿一死。果然知己。魂化蝶。惟愁。夢醒。獨情愛極翩成恨。迷離塵夢鹿幻。可驚。轉低徊。鴛蝶寫成。祇愛終難。同命。莫愁湖畔。囘思夢夢。眞令我徒對。月明。（白）哎眞是酬唱。玉宇瓊樓。空洒襟前淚。抱恨類看劍上紋呀。渺何處。此後相思。使我搖搖。莫定。婵娟空對。我垂青。惟有是。玉宇瓊樓。囘思草願訪天人。到玉京。獨愁人。隨地是陽關。風笛聲聲。（滾花）你睇琵琶簾外雨如煙。凄人風景。囘思草涼驛旅。客夢猶驚。華嚴偈語更愁人。祇羨無雙春鏡。（收）才使我情長絲柳。祇剩淚凝盈盈。

39. 荊棘幽蘭

張雪英

（合尺首板）短檠孤燈憐搜影。（士）（小曲烏驚喧）凄鵑聲凄哕怨今我不堪聽。鵑聲凄怒令我不堪聽。心有萬縷萬縷愁情。凄涼凄涼悲夜永。可憐身體病。（乙反南音）病中吟草未能成。繭繡春蠶難繢命。冰心無皺似潭清。世間難吐盡幽情。詩賦。紀多情。斷釵絲證。原是前生定。（拉正線慢板）（詩白）幾株山樹露盈盈。總是愁人淚化成。欲託愁心向月明。今宵明月爲誰明。（士工慢板）眉深鎖。淚輕流。前生苦孽。有藥難醫。仍要紅爐。自燐。黃昏靜促骨寒。貧家況味。最是燈殘。（反線中板）淚搖搖不定。最凄人。似開燕子。三更語。但話天多磨。念家況味。正是誰憐。薄命。才使我。腰南日減。素魂紅怨。淡無聲。廿夜資。姜心如蜜。未致嫌郎。心不正。（拉腔）（士工滾花）一任枝頭飛紫化浮萍。更不忍郎負塞薪。徘徊仙徑。甯甘操作。消失了錦思花情病中疎夢易消沉。士萍夜雨何折。是傾城。念年來鬱苦難伸。正是燈焰。才使我。堪聽（介）猶喜孤燈長伴。好山能照病容清。

58

40. 葬花

張蕙芳

艷

（頭段）（乙反首板一句）罷風吹得香魂斷。哪呀。哪呀。哎。能了我的妹妹呀。（收掘）（苦喉清歌）風流如夢事。如煙。葬花人遐想當年。當日瘦樓絕色葬花讚。今夜玉魄凄涼繞月邊，正是多愁弱柳因風損。可嘆花無常好月不常圓。（小鑼想思陌頭柳）不許人間見。天胡此醉妒嬋娟。哎。此後合歡欲奏琴聲斷。堪嗟怨。不知卿分薄命抑或我無緣。（小鑼想思陌頭柳）天。晚風欲吹斷。頻教落花零亂。哎。暗恨天。催折並蒂蓮。憐卿命短。心酸更心酸。玉容玉容絕豔。傷心不見。悼亡悼亡逝死。喃聲喃聲一片。淚落花飛濺。千愁千愁萬愁。恨永牽。（二段）（反線中板）牽腸掛肚悲無算。當免蕙思朝念。勝貪偷生獨抱影兒眠。可慨未了姻緣。從紫玉化成煙。天何苦相煎。恨相思人已隔塵天。九嶺愁腸泛帳轉。兩行情淚流成完。傷心無限恨無邊。多情惹得苦纏綿。從教緣斷思難斷。可奈相思一念。故把萬卉千花。青衫死染桃花點。我比埋喉鵑啼更楚酸。卿你生日埋香我猶在念。今日芳魂黯魄正合苦相憐。（頤聲白）哎卿呀（起唱手托）杜我埋地乎天。（轉正線）（接落花二王下句）依然是紅粉薄命依然是青衫小扇。只道情海心田。今後淒涼玉骨葬孤墳。怎生了却奪閒。春深如海一場春夢。掩卻無夜見人面。獨嗟怨。獨淒酸。我愛卿憐。（滾花）依然是紅粉薄命依然是青衫小扇。絕代紅顏作墓田。

（反線中板）玉人倩影。花為棺郭樹為碑。長印在腦海心田。今後淒涼玉骨葬孤墳。自怨生死雙飛雁。難得一紙。難相見。畢竟生離死別。不變。深淺。藏香閒。（小曲沉醉東風）斷腸篇。我趁未覆春泥。悠悠長恨。接落花二王下句）猶效生前擁抱。何足湊。說。不盡蠅絲顛倒。夢亦。香甜。只道情海心田。情天。不變。（轉正線）卿我爭捨難離。（哭相思）（五才下句）從此香城萬卉千花下

▲　新興粵曲集　▼

41. 人替落花愁

李麗

（頭段）（小鑼三才）（小曲剪剪花）眉何黛。哎。我眉黛為情憂。亂離心傷透。怕抱琵琶奏。思體怨不休。嘆聲幽。（雙句）斷腸倚畫樓。（轉反線中板）對殘春。逗起心情。苦煞我頻傾。淚洒。危樓十二闌十曲。一曲闌干一曲愁。獨嗇恩。成新恨。新恨重重。（轉滾花）卿我爭捨難離。無奈都要將香骸骸掩。無奈都要將香骸骸掩。（哭相思）（五才下句）從此香城萬卉千花下

（右欄續前曲）

死念那添香紅袖。嗟鴛衾。化作分飛燕。轉瞬。三秋。只間零花無語。淪作街賣唱人。試問郎心。安否。吔。卿卿。你生來命薄。吔。卿卿。你生來命薄。

繾綣逐水。飄流。我常對藥爐香。病骨支離。(轉士工慢板)知否人與落花。俱瘦。復卸腰。消盡許多愁與恨。荒唐魂飛。唉已斷送

風流。只賸玉漏聲聲。敲斷肝腸。隻影淒清。空對衾幃。錦繡。枕是鴛鴦。可奈人一個。脂零粉賦。不復水晶簾看梳頭。(轉滅字

哎。我叩首候當年。人與雙攜手。聽妹弄歌喉。唱却巫山一段雲。你嬌差猶掩袖。背人偷一吻宛轉話風流。(轉

芙蓉。更憶起風靜幃深。爲解胭脂扣。美處不勝收。自把閨房樂。傲王侯。日間親愛夜間唱共酬。深深用情

江紅。人與月團圓。意終酬。爲解胭脂扣。美處不勝收。自把閨房樂。傲王侯。日間親愛夜間唱共酬。深深用情

情牽一縷。畫樓春滿。共膝人長壽。(拉士字腔轉二流)莫使恩情過轉眼。(尺)或貪戀湯煩玉手。(拉上字腔收

(小曲上雲梯)愛好驚蟄快樂透。喚妹喚哥。此正是鎮魂。時候。豈料天涯烽燧。多情鵜蝶。一旦兩下。分投恨悠悠。人各一方

掘愛難體。不教明月上粧樓。(轉合尺滾花)又況紫紅粉落。傷心人替落花愁。

的是無期。紋首。

42. 盼君歸

李芬

(頭段)春草如碧綠。秦桑枝綠枝。當君懷歸日。是妾斷腸時。(禾虫滾花)春色惱人。春恨無端。一寸春心如瑣。你睇春月如梳

春花如夢。自怨春日蹉跎。記當初。邂逅紅樓。月夕花朝。看煞橋卿憐我。(士工慢板)相思地有情天。生生世世永結絲羅。(轉二

王)春波瀲。海角涯天。可嘆雲山。高阻。撫新愁。懷舊恨。新愁舊恨。使我眼淚滂沱。(二段)(士工慢板)夜夜

難寐。茶飯無心。兩字相思。課我。盼雙魚。望窮秋水。徒喚真真奈何。(轉中板)對殘燈。顧影自憐。夜夜寒舟獨坐。倚

瓊欄。水晶簾捲。長望。星河。誤我。个心香。早把歸鞭。慇安。(滾花)咁就。帆風順。重結諾和。此後誓不分離。要共君你

講過。花前月下。依舊耳鬢廝磨。個陣愁腸雙收。地上鴛鴦。夢溪我。團圓月下。共拜嬋娥。

43. 恨結九迴腸

寶玉

(頭段)(士工禾虫滾花)蝶雙雙。過紅牆。愧煞傷心。獨枕。暗拋紅豆斷柔腸。惹我觸景興悲。惹出重重幻想。蝶雙雙。過紅牆。

玉樓深。憐儂影。挑燈無那。嘆更長。更怕長樓明月。唉佢繞繞臨窗。(士工慢板)月難圓。聞不久。惆帳人生。與佢有些兒對像

缺復圓。圓復缺。人間天上。總亦一樣。淒涼。月有圓時。人亡無會處。鳳哭鸞傷。辜負了芙蓉。錦帳。再抱舊琵琶。重添新血

淚。絃絲淒咽。不復歌韻。悠揚。(轉中板)恨今宵。明月重圓。往悲得愁深。萬丈。難安寐。我心破碎。唉恨此。天長。何堪憶。常

年月底花間。我常把懷儂。歌唱。唱一段。鳳求凰。琵琶絃上語。微風陣陣。陣陣吹送。過東牆。隔牆人。扳柳相窺。宛似宋玉當年

44. 姊妹墳前血

花 影

一樣。含笑讀一聲。佢話詞香句豔。恍若曲譜。霓裳。輕薄兒憐地相驚。我便把噴顏。相向。佢撥銀箏。長歌唱和。不禁擾亂。我情腸。(二段)從此後。月夕花朝。都是此酬。彼唱。明月作冰人嬌花爲媒介。蹄牆夜夜。時也也。到底虛浮。大底係前生孽賬。(滾花)咳郎君只願終歸。無恙。誰料何。情偏惹恨。從前恩愛付汪洋。纏綿是甚麼。風流是甚麼。我悔人歡場。嘻也也。我念擅郎。禁不住紅淚飄颻。酒在紅紗上。咳郎君遷死。你話何等凄切。駕夢成空。真正係出人意想。紅色多劫。我悔出人歡場。嘻也也。我念擅郎。(三段)柳底鶯。淚雙行。咳我高聲哭句郎。我

(白)重省當年暗斷腸。祇緣明月惹孤嫛。悲悵人何在。咳偸感情央恨未央。(哭相思)咳罷了我的郎。(的的起南音)縱使低聲哭句郎。那雖死我未忘。憶起舊情日夜心。同繾綣。何妨地老。與天荒。獨睡空床。郎君你執往。(苦喉)眞癡是。巫南雲山。枉斷腸。縱使誰憐夢絕守空房。記得得夜夜闈中。同繾綣。怎能當。今日天上人間。徒苦情緣。玉郎何處去。(免在陽間推苦況)咳蒼天何降罪。罪及有情人。君亡

合歡夢好。却被狂風散。難聚首。任你怎樣風流亦都難把天威。相抗。徒思念。君呀忍然捨我。我都要我怨一句檀郎。(拉腔)。(四段)

(乙凡慢板)嘆今生。奈誰何。天奪魂。先喪。不若紅顏生存。不若紅顏。先喪去。(正線)惟姜璧生仔。(上雲梯)愛譜新歌已絕唱。對變變成幻想。蒼天妒嬌嬈不令人同樣。憫憬遭。含愁

孤鸞。惆悵。咳也也薄命文君與我同嘆白頭難望。(滾花)方才間無限恨。恨絲結住九迴腸。腸或有若干愁。愁亦有萬樣

蓄怨。聖難量。從此人間和天上。愛譜新歌已絕唱。(滾花)咳恨綿長。情偏盡。斷頭

魔障。此聲不曾黃梁。一夢已絕唱。(滾花)咳恨偏長。(滾花)。斷頭

(白)萬般愁在九迴腸。腸到郎君心更傷。痛撫琵琶濺淚。恨長如共。柳絲長。

香。

（昭君怨中板）世情似夢。世情似夢。婚姻已成了空。相中思重重。薄豔塚相思恨重重。千山萬水亦難逢。恨煞秋風。怨煞秋風。孤身亂送。蕭颯驚儂。愁更重了。(叩頭唱三次)我豔紅浪風。(白)爲訪雙妹埋骨地。不辭烟浪不辭風。喳眞係受盡崎嶇之苦咯。(合尺滾花)哎傷心者帶愁來。觸目是殘碑野塚。聽鳥啼。知花落。亦不閒惜紫憐紅。忽看見。庫新墳。碑墓字分開可誦。(快一搥收掘)薛梨魂之墓。薛梨影之墓。喳(相思)喳罷了梨影妹。(滾花下句)喳二喬同日死。怎不並葬其中。急叩頭拭淚痕。再把星眸閃動

(快一搥收掘)薛梨影之墓。薛句哎(相思)喳罷了梨影妹。(滾花下句)以白髮可譜。方欲並貯青廬。添上亂草蒙茸。(白)罷了我知心人。我的

一雙愛友。同憶姊妹花開。得此紅顏知己。(介)每當望穿秋水。雙懷碧玉。豈料妒開鄉吼。(介)梨魂呀梨魂。遂醒梅花起狐疑。劍沈驚合。我都未釋凝呀心。(介)無奈望穿秋水。欲碎妒迴腸。一病厭厭。斂眉輕分。更憐鸞

之夢。九原渺渺。莫招桃葉之盟。蘭盡膏殘。了却纏綿情絮。血枯淚竭。還你等於玉潔身呀軀。(介)梨魂呀梨魂。遶醒梅花滾花。哎傷心者帶愁來。觸目是殘碑野塚。知花落。亦不閒惜紫憐紅。忽看見。庫新墳。碑墓字分開可誦。影呀梨影

薛梨魂之墓。薛梨影之墓。喳(相思)喳罷了梨影妹。當年鸑鷟噪燕飛。無奈望穿秋水。欲碎妒迴腸。遶醒梅花

後幽冥隔絕。我自形影凄然。對塚輿愁。爲惜玉人雙殞。千秋碧玉應返鵑魂。正是薄薄桐棺。蓋不了死者長恨。莾莾萬古消不盡生者

相堂恩。（介）黃土淒涼碧草封。夜台應唱負情儂。孽線惹得心頭恨。淚灑青衫二二重。（二王首板）思潮心痛。（二王）姐妹花。

不幸竟遭搖落。使我悲苦。盈胸。我恨望東流。說什麼情根。深種。唉。我很無窮。祗有彈來珠淚。點點滴滴洒向懷中。怨蒼天。妒

紅顏。竟使棠梨豔質。今日橫遭。播弄。唉晴再難逢。塵寰絕巴。真簡欲見。無從。對芳塚。頻感動。（乙反）鳳顯難

價。惟有撫碑。長慟。袁草墓前封。香魂休作夢。我以心香淚酒。情衷。我自記依稀。先旦話梨魂。愛寵。蜜韻檀郎。莫負恩深

情重。初度入羅幃。鎮魂喚句。最是獨形。朦朧。綠定三生。得折名花。許是生平。愛寵。我是有嬌俏郎吼一聲。驚破了鴛鴦。芳

嫁。竟蒙不棄。足見情有。獨鐘。況復狀比姐嬌。雲行一度。唉到訴訴。情衷。誰料獅吼一聲。驚破了鴛鴦。芳

好夢。重來崔護。已渺。芳蹤。（苦喉南音）昔日判侶在玉樓。不相逢。兒女私情。無非夢。月圓花好。覺成空。你哦哭一句梨魂心切痛。可憐深邃。來哭慟。芳

叢。（收掘）苦喉滴滴。我地琶岂弄。唱出玉芙蓉。生死共。我不敢塞盟器約。守精忠。哎姐妹坟址。不久變作雙。（中板）

卿亡。正似蕭山潑吊。憶音容。記得當日誓同。生死共。我不敢塞盟器約。守精忠。哎姐妹坟址。不久變作鸞

鴛塚。卿呀今日梅郎守誓略。到此孤山潑吊。我喚梨魂呼鳳影。（相思）梨魂梨影呀。（滾花）你是在幽冥

居住。抑住廣寒宮。望你接見梅郎。等我訴訴離情萬種。（白）夢覺情場本是空。此生猶望死相逢。迎風幾樹梨花白。（滾花）淚灑

填前草上紅。

　　　45，

　　呂布

　　　　佩珊

（襲龍奪錦）自慚歷刼深。容光已漸退。（開邊）唉。唔唔唔。緣鬢。又怕翻成白髮。（滾花）看真。看真。至今復恨倍增。

有力。難爭。最可嘆。觸眼干戈。記當年追奔逐北。俺奉先身經百戰。自誇無敵。又擺脫何曾。（芙蓉中板）只爲兒

流。）好比霸王絕路。好叫俺有氣難神。難怪自古英雄。逃不出胭脂陣。俺奉先身經百戰。自誇無敵。又擺脫何曾。（恨滾花下）一回思

女私情。情化恨。英雄誤在。小紋裙。不向漢家。天子覲。但作蛾眉。不貳臣。聽知斷送英雄。今日臍腑方悔。（快二

新興粵曲集（一九四七）

心一堂粵語・粵文化經典文庫

新興粵曲集（一九四七）

65

心一堂粵語・粵文化經典文庫

66

想一傷神。又聽金鼓夫。聲聲逼近。(擂鼓大戰白)可惱也。(快中板下句)快提畫戟。上馬飛行。抖首神威。重振吾。哪怕曹操。百萬軍。誇喇喇看俺盡載單騎殺退他千箬刃。(萬擂鼓大戰滾花)咥也也。氣得俺圓睜豹眼。恨不得曹贓生乔。俺與他誓不兩存。好比天仇恨。(介)且看我背城一戰。展奇能。

魂斷望夫樓。

46. 魂斷望夫樓

胡邊月

李徵輝
陳小燕

魂斷望夫樓。

(小曲鳥驚喧)咥春宵空對月與花依舊。(雙句)心有別怨別怨離愁。腰圍腰圍減瘦。空勞空勞等候。(食漏字轉乙板二王)漏聲長。人輕漱。只為思郎負寒衾衾。錦繡。誰惜我芳華虛度。長日苦盼。樓頭。對菱花。嗟影瘦。念到你客況淒涼。不禁眉峯。何曾見你夢中來。更苦魚沉雁渺。(轉七工慢板)哥你何處。樓留。(反線中板)恨前歡。恩愛纏綿。意在和君。長聚首。業方濃。情歌音變。彈作一曲。涼洲。痛分離。勸我勿為郎。消瘦。訂盟期。揚榴上道。君你無非志切。覓封侯。咦哥能哥。我秋水望穿。空自臨風翹首。(小曲花間蝶)咥虧煞我週文織就。(合尺滾花)咥虧煞我週文織就。欲寄無由。春草綠如絲。應是王孫歸候。只是音乖黃犬。空教魂斷望夫樓。

47. 錢作怪

周身刀 四圓無
李燕萍

(頭段)(生西皮連序)做人真惡做。士農工商一世勞。各行冷淡更難撈我槯心焦燥。(曲)我兩餐搵唔倒。(序)真心操。(二王)算來今晚。家內柴米。俱無。(白)唉。一個人衰起上嚟。重重有隻貓。咪走呀。睇。重。哎。一個人衰起上嚟。叫聲大嫂。請你唔好拉我。又唔好咁嘈。(二段)(旦唱)你七尺昂藏。何以有好人。你賊手賊腳。真係逢人都知道。(生白)大嫂。我雖然係一時之錯。但唔係良心想做慨。我有錢有飯食唔通做偷兒。真係迫於無奈。至有慘做。(旦白)哎。你認真人至好。你認真人至唔。(旦唱)你賊眉賊眼。走入歧途。(生白)哎。大嫂。我係一等良民。咁肥咁白淨慨喎。呢回世界略。偷雞唔倒。蝕渴。(生白欖)喂大嫂呀大嫂。真正係無譜。拉手拉腳野路數。踏頭又踏腦。好人你唔做。(生唱中板)提你唔倒。(白欖)伙嚟咁胆粗。亂抛浪頭添。唔得。搜身。(生白)哎吔吔。女人搜男人身。唔係女人我係佬。(伙嚟亦無咩早。你認真人至好。(旦白)好好。好呀大嫂。(旦唱)你既然手賊。何以有好人。(白)哎無。(旦)好偷傷浪貓嗚。(中板)呢我拱手拏拏。請你唔好拉我。(旦白)唔得。(旦白)好好係呀。佢指落我個頭浪處咋。(白)唔得。(生白)哎。好偷傷浪貓嗚。(序)算來今晚。家內柴米。俱無。(白)我都係窮之過咋。(旦白)我都係窮之過。(生白)逞。好偷傷貓嗚。原來偷貓嗚。我都係窮之過咋。(中板)呢我拱手拏拏。(旦唱)唔係。我係拉你。匪徒。(二段)(旦唱)你七尺昂藏。(旦白)你賊手賊腳。(白滾花)蔚你大隻曩曩一定練精學懶。何以堂堂男子都搵唔到兩餐。委實艱難。搵去搵來都搵朝。唔得。

心一堂粵語‧粵文化經典文庫

三四

到晚。養妻兒。侍父母。奔波勞碌。難以打破。窮關。（苦喉南音）柴米油鹽都憂患。爲牛爲馬惡搵兩餐。（旦唱）血汗營生我知道

多淒慘。世上無如食飯難。（三段）想做好人要飢寒慣捱。（生唱）無奈妻哭兒啼。（二王）常作司農。興

嘆。（旦唱）你有不食貧養志。等候好運。來行。（生唱）若果有術謀生。何敢作賊。不顧作顏。（旦

唱龍舟）聽你講。出確有充份嘅理由。裏情講出確有充份嘅理由。堪漢豪門酒肉臭。可憐路有凍骨山邱。（生唱）萬惡金錢編屬不仁富有。窮

人推苦無日子出頭。況且日子出頭。饑寒交逼逼做鼠竊狗偸。（旦唱）你犯罪嘅行爲原本法難恕宥。（四段）（二王）若果

從令悔改。我亦姑把情留。（生三脚橙）我想盜賊非生存。若果人人有衣食。邊個想做賊咁毒頭。（生白欖）

社會制度不良。至有人難講操守。（旦接）富人住洋樓。糧食夠。（生接）窮人把蔗樓。（旦接）富人一席酒。（旦

窮人命賤不如狗。（旦三王）咁樣嘅世情令我痛心。（二王）所以有人快活。就另有。人愁。（旦接）富人衣錦繡。（生白欖

（生接）我地牛羊都糧食夠。（滾花）你以後咁好再犯就好。（生接）窮人在街瀆。疾苦。（旦唱）你睇富人身貴等王侯。（生白欖

謂嘅。懶忍之心。人皆有之。你今番去做的小生意嘛。（生滾花）我原勿奉還。（生接）富人衣錦繡。（旦接）富人一席酒。（旦白）無所

重有白銀相贈。等你另作營謀。（白）唉。等我送多少銀俾你。（旦唱）嗜俾番你唎。抱頭便走。（旦唱）喂喂。慢走住咋。

義厚。此恩此德記心頭。（白）大嫂。你番去做的小生意嘛。（生唱快中板）哎。咁樣多謝略。多謝嫂嫂情

懷。我地的窮苦人。個個都有飯食。好幸福嘅咯。請呀。（白）所以有人人學咁博愛爲

懷。我地的窮苦人。個個都有飯食。好幸福嘅咯。請呀。（旦收板）我多行善事。快樂優遊。

48. 黃飛虎

白玉堂

（頭段）（士工首板黃飛上）巡督。皇城。不辭勞苦。（滾花）受皇辭祿鎮守固皇圖。（白）呑。武成王黃飛虎。（周白）卑某周紀。（黃白）細想我地黃門。忠良七代。受恩二百多年。俺黃飛虎。東戰西征。也不少汗馬功勞因此蒙皇恩浩。封爲武成王。這也少言。（慢板）俺黃門。安社稷。平天下。功勳居首。盡忠報萬歲。名留。（周唱）武成王。你

身懷不免。（周白）嘆吾王。涙流。（周唱）泡烙刑。燒諫官忠良。在南方戰壁夷。威鎮。黃門。禁口。因此上。至令賢士他投。（介）黃唱）恨尤渾。和費仲衣冠。禽獸咸受。心念着。衆。（周唱）武成王。你

也曾。（黃白）咁想出嚟講惟有自己火起。苦然講明之後一定增鬱憂逼逼。同埋個好妲。如己。個個無道君妙相天開。又話要會一言難盡也。（滾花）我未講出眞情惟有自己火起。苦然講明之後一定增鬱憂逼逼。（黃唱）究竟所因何故事之。

下。細綾眸。原來是干黑殺走。吓。請問丞相。如此深夜。慌忙獨走。却是爲何。（黃唱）月光之

武成王既然要問。一言難盡也。（滾花）我未講出眞情惟有自己火起。因謂今晚夜。御鸞路幸鹿台。同埋個好妲。如己。個個無道君妙相天開。又話要會

相盡要說分明。（比白）咁你就聽住嚟呀。（中板）因謂今晚夜。御鸞路幸鹿台。我個肚皮中酒肉幾乎要嘔。番腦。出嚟。之呢件事。

的仙姬。點知找行近佢身前。覺得有種非常。異味。十足似的狐狸臭氣。

若賠設良計。就方爲。全美。最恐怕。妖魔爲患。個陣未有。了期。(黃接滾花)原來有此奇怪事。這個奸妃該死有餘。恨干不聽忠良語。明知妖氣詐作無知。今夜事情飛虎自有主意。請丞相回去。不用懷疑。明晨定有好消息。(比唱)今夜之事托賴維持。拜別武成王回府去。(黃唱)周紀賢弟聽俺言詞。快些偵探。狐狸歸何處。(周唱)我今奉命偵探而去。(黃唱)把狐狸燒死看看姐己奈我何如。

49. 瓊樓舊恨

梁瑛

(反線中板)纏綿舊夢空回首。奈何心底恨難休。月已重圓獨惜人偏否。多年恩愛付水流。記得緣柳堤邊初邂逅。紅菱江上泛輕舟。(正線)攜玉手。(滾曲叮嚀)紅顏放鶯喉。瑤琴撥來舒索手。晚景清幽。儂呀儂。笑解胸脂扣。如花春容。兩嬈嬈。(土工慢板下句)扣解裙縐兩並頭。從此緊縛情絲千萬縷。教人煞羨我福慧雙修。只顧今夜蝶長相守。更願香閨永伴我。唯願老死。溫柔。朝朝暮暮。一對鴛鴦。只解風流未解憂。記得我喪堂摘句。卿抱鴛鴦繡。(土工慢板下句)正是卿憐我愛。無端解散鳳鸞儔。爲問春水一池。到底。形彩相隨。如比翼。夜夜綢繆。熱情如火。夜夜綢繆。無端解散鳳鸞儔。伊誰。吹皺。(收掘詩白)有靈寶劍偏顛倒。只斷愁不斷愁。述狂流。紅奇已隨春逝去。可憐冷落一瓊樓。(二王下句)嘆一句去年此日。伺和卿你。(滿江紅)重上瓊樓倍生愁。獨抱衾裯。香輕透。傷心苦憶。萬般都成夢。正是鋭花水月。一樣。虛浮。卿呀卿你一俠門深似海。女兒心。何易變。怪卿已明白透。我經已明白透。不得高車駟馬。紙薄世情。風前。楊柳。春復春。秋更秋。哎淚盡燈前。燕去燕歸仍似舊。惟有當年人渺。剩此冷落瓊樓。暗慚羞。怪卿心性楊花。賞中秋。(合尺)蝶約鶼盟卿記否。正是鋭花水月。可憐恩愛變成仇。卿你拜倒黃金。待我他日成名贈你黃金百斗。(介)我明日束裝離故里。

林彈雨。我地欲脫。都不能。(生白)呀。(個的矮仔係咪。咁就啱晒咯。(唱連環西皮)心中火滾。心中火滾。等候多時與佢。戰爭

50. 奮起圖強

譯伯葉
黃佩英

(頭段)(生唱舉勇軍進行曲)磨劍。我國衆民族要發奮。族奮鬥自動抗戰。拼死競爭。奮身。肉搏。除盡我國苦困。定然殺到佢驚怕。厄震。(旦白)亞哥。(生白)也野呀。(旦唱)我你係處攬也野得嚟。(唱)慌到手忙腳亂。究竟爲也野。原因。(旦白)(生白)你發顛定是發狂。抑或發懵。(發顛)(白)現在城中有好多敵人。不久就嚟到來。(旦唱)(白)咇你快的執埋個包袱。(唱)我地一陣檢。

51. 鐵性蘭心

邵鐵鴻　紫羅蘭合唱

（頭段）（生唱驚濤）殺敵須要努力快共禦侮去出戰做英雄。殺殺為敵應勇敵衆雖難然大進攻。一心一心一致其暴敵誓決一戰。國我民衆民衆忠勇圍一個經已已一致一致抵抗那敵衆。團結團結團結在心中。前進前進立動功。全國全國須精忠。行兵。肆虐奸淫。說不盡為非。等等。最無辜。都寇宼肉搏。不顧炮火。犧身殺敵。大家投筆。從戎（生轉楊翠喜）怎得個個都忠心。大家學君去從戎。（生唱）殺退那敵萬衆方洩我恨滿胸。敵寇大施兇暴動攪到我國中把兵戈動員係越想越勢難容。我國現已大反攻。（二

段）（旦唱尾腔）哎吔吔。點解你重加倍精神。（生唱二王）妹你有所不知。等我講明。底蘊。（旦白）咁就講喇。（生唱）正在死裏。求生。（白）我一於同佢死出呀。（旦唱）若遭其毒。確係慘不。堪聞。（白）禍在難免咯。（旦唱）點得安身。且遭敵國獸性。無理殘忍。若吾人被擄。苟劃致生。（生唱）妹你有所不知。尤其是怕死遠逃最愚笨。（旦唱）起初但施奸計以利引。騙你去充當奸細。若有不允呀。（三段）（生唱）弄到受佢憐利何堪問。（旦唱）所以就要走開先免自遭其困。（生唱）哎吔女吔女。（旦白）做鬼勝於做人。（生唱白攬）你曉得咁樣話。婦女。（旦唱）當然有機謀。充份。（生唱）請你講明講白。凌辱。且向誰陳。（旦唱）喂佢亦無人我亦無人。何必要怕佢咁笨呢。（旦白）又奈何。（生唱）死裏逃生。哎也咁係好嗲。（生白）就要定咯。等我早定。（白）哦。（生白）如果唔想做亡國奴呢。（旦白）咁又點嗻。（生唱快二王）佢四處行兒。咁得安存。如何奔避。（生唱）聽得我津津有味。（旦唱）就要犧牲喇嗎。（生白）就要變亡國奴噃喇（生白）妹你你你我也咁係好弊。（生白）你要定喇。（生唱滾花）哎等我殺其一陣

哦。（生白）你咪去住吓。（唱）從此無咁笨呀。我聽你講來。（旦唱）縱死我亦無怨恨。一於痛除國根。（唱中板）我地應該為非。耳畔聽聞。（四段）（旦唱）如果戰亦無死避開亦喻死略。迫我受制屑屑。堅作為國心。以為國榮耳。妹呀諒就有出生天。反為道理眞。（旦唱）眞正令儂。可惜。佢持強兒。佢係懷無人道。以我到如今。所以我到如今。終日放火。殺人。殺人。殺人。行兵。最無辜。劫財之後。重要慘殺。佢都應該。以我係懷無人道。（旦唱三腳櫈）莫非佢來擾亂。個的居民。也有人聲陣陣。（滾花）也有人聲陣陣。個個都有精誠。準備來上陣。（旦唱中板）好不者我都去從軍。步吓壯士。誓將寇仇。來手小（旦唱）前途勝

有我就無佢咁喇。（生唱二王）妹你有所不知。等我講明。底蘊。（旦白）咁就講喇。（生白）呢次有佢無我。（生唱）若我。（生唱）點解你重加倍精神。（生唱二王）妹你有所不知。你估萬事要小心。免至將來。飲恨。（生白）總要合埠聯拏。一於奮起抵抗。（旦白）呢次有佢無我。（生唱）救到佢咁喇。（旦白）點呀。（生唱）諸般艱迫到。要打又打唔過。（旦唱）咁你怕唔怕。（生唱）若吾人被擄。還需要受佢。難解難分。（旦唱）喂你唔怕死嗻至。（旦唱二王）佢四處行兒。咁得安存。如何。妹呀諒。（生）咁就眞情同佢決心。同他死戰爭。戰就有出生。哎等我殺其一陣。妹呀諒就有出生天。

三六

52. 自新之路

半日安　衡少芳

段）（旦唱）將軍你真英勇。將軍你真英勇敵來共佢衝鋒。大顯威風。衝鋒衝鋒你殺敵立功。報國精忠。真係令奴崇拜你嘅高功。

（生唱二王慢板）我地份屬軍人。應該立心。忠勇。何況守土有責。怕也敵衆。來攻（旦唱）咁樣敵寇來侵。祇有奮力去將。死挤拼把命送。不幸

（任佢船堅炮利。那敵我士氣。如虹（生唱一枝梅）大顯威風。怕也敵衆。抗戰須要將敵殺到佢空。咁方是英勇。還要自保重。咪個恨滿胸。君

受傷血流紅。今日越想恨無窮。我身中傷勢重。恐怕命�҄終（旦唱）請你放開愁容。想起我在沙場。被那敵人。都昏瞳（旦唱昭

死。點解又嚐身紅。淋中叫（旦接唱）君你身先士卒。休悲痛（三段生唱）當時我救你。你已捅到神志。都昏瞳（旦唱昭

君怨）見你傷滿身紅。淋漓浸透都個個雷個個在血中。真好采你重曉郁把君挽救心傷痛。頭又凍。急將妙藥你服用。難則

槍傷咁甚重。點知食左食左之後就嚐自己郁動。噒侍奉轉眼見你無痛。咁我靜靜。等君入夢。（四段）（生唱）你就睡眼矇矓。未能馬革

咁我謝多甚媚。縱然是孕媚玉容。不傷不死。咁又點嚐值得。我欽崇。你地的英雄。我國中。今日抗戰長期。為國慨民衆。是否仍然。咁忽忽。聞

裹屍。交鋒陣上。想阿儂。身為看護。責任乃係救護。奴侍奉服侍。到今時。我精神清醒。真係感激。彼此把咁係服務國家。若

果係。好供奉對住阿嬌玉容。經已大舉。反攻（生唱）我想立即離開。威恩軍。重誓殺敵人心忠勇。再上前方。效用。彼此把咁係服務國家。若

。你亦無謂區區。咁義點嚐唔嚐值得。我欽崇。你地的英雄。我國中。今日抗戰長期。為國慨民衆。是否仍然。咁忽忽。聞

別尾）就想出戰爲國盡忠（旦接唱）知君你熱血滿胸。（生接唱）何日方得與敵軍重逢。（旦接唱）待你好番就便可從戎。

（頭段）（生唱催歸詞）哈哈哈哈做呀左奸細。大呀把紙幣。身矜貴。幾夠威。無窮無窮。達理莫計。謀我自貴。真係。真係。全憑

（旦唱青梅竹馬）敵寇險厲。家產被佢搶咯略。還到此地。擂我個夫婿。悲慘涕涕。卻聞道。夫婿。不知係咁係

詐僞。（生白）呀。呢處係咁咯噃。而倚。也呢。一間野咁架勢咙嘩。（口古）哎真係咁處華堂。苦相規。不知係咁係

二王）哦妻你劫後餘生。令我心中。歡慰（重句）有何面目。再見荊妻。（生唱尾腔）嗱哋哋哋哋。狐假。虎威（生白）咁至夠惡喇嘜。（旦唱二王）殺戮同胞。博得

係咄曳（白）呀。呢處係咁咯噃。（旦唱）你就梗係歡喜喇。（生唱）又供兵災與火災。係嚇壞妻。（口古）哎嘱快啲）任你猛過生龍。

。有野即管食。切莫安說無稽。（旦唱白欖）不義嘅錢財。真係俾我都唔喺。貪財來賣國。豈是丈夫嘅所爲咩。（生唱）但得富貴

西皮）怨聲衰鬼。專制。（重句）有何面目。再見荊妻。（二段）（旦唱）奸你都甘做嘞。（旦白）哈哈你正一係惜閉閉。魚腸蒸豬肺嘞。（生

都要受人。專制。梗係顧自已喇（旦唱）漢奸你都甘做囉。何事。不爲。（生白）哈哈你正一係惜閉閉嗎。（旦唱二王）任你猛過生龍。

滾花）須知古代英雄。全憑嗰做時世。干戈撩亂。正合我地振作時機。若果有機會都唔曉發財。就係天下第一嘅蠢材。妻你有錢郎管

。有野即管食。切莫安說無稽。（旦唱白欖）不義嘅錢財。真係俾我都唔喺。貪財來賣國。豈是丈夫嘅所爲咩。（生唱）但得富貴

心一堂粵語‧粵文化經典文庫

與棠華。我都喺理邊個做皇帝。我有我風流和快活。點理得人地嘅安危。點得人地嘅安危。（旦白）你就快活略（唱士工滾花）你

可知到受制嘅同胞。蒙你地的漢奸嘅毒恕。等我詳細講出嚟。（唱乙反板面）倭奴焰氣可畏。災

降及庶黎。命已危。你真顛簸。（生白）唔理賤貴全概受制難以力抵抗。（三段）（乙反慢板）不論屋舍田園。悉遭。焚毀。奸淫虜掠。

無所。不為。（旦口古）咦等我又將家內嘅情形。你太過呀慘心將佢亂喇。文明呀呀國家點嚐亂

喋。（旦白）混帳（唱玉美人）真顛簸。真顛簸你。我請你洗淨對耳。靜靜地聽住嚟呀（生白）當日孤城破

呀。（生白）咦我知道。（旦唱）暴敵逞威（口古）而荷也唔見左我兩個仔呀喂。比如阿媽何往。當日孤城破

呀。（旦唱）咁欲命歸西（生白）嚧。也咁有陰功呀。我就硬係有陰功呀。細佬哥。你亞媽呀行藏匿。免遭佢嘅暴行喺（生白）吓點

哪。（旦唱視死如歸）你殺誓死不從。（生白）咦點知你重而家做左漢奸呀。就硬係喺度嘅。（旦唱乙反龍舟）當日孤城破

肉呀。（旦媽有冇說話講呀）咦。佢臨死個陣時重嚷你個名添呀（唱哭白）佢帳呀嘅喇略唔怕嘅。（生白）吓有話血

希望你替佢報仇。殺盡個的矮仔（白）哎點知你做左漢奸呀添（唱）而家你亞媽兒女都冇晒有嘅略略。我

問你生亦何為。得你一言驚醒。（白）哎。我重而家做左漢奸呀。原來我認哋作父。（唱）佢點樣呀。（旦唱）有心

倫生人世。今日騎虎勢成。（生白）妄為。今日騎虎勢成。（白）權為內應。陽奉。陰違。（旦白）唔怕橫飛血

世。（生唱）咦只怕同胞恨我不諒。（白）真喺以往。妄為。（白）若果你屠刀放下。尚有。可為。（生白）吓點

痛改前非。不失英雄蓋世。（生白）哎時也好好好好。（旦唱）義旗獨舉。挽垂危。（白）深自愧。揚鞭振臂。（生白）吓

此後革面洗心。愧把臭名一洗。（旦白）好呀。（唱）好彩你囘頭尚早。不致陷人泥。（滾花）

上海林半日安

53. 敵愾同仇

（頭段開邊）（生白）暗吔吔吔吔。死嘞死嘞。救命呀（重句）（旦白）喂唔怕嘅。同你敷左藥。你就好喋喇（生白）好呀拿（重句）也你

（旦白）喂喂也你亂打人咩喋。（生白）打死你的矮仔添嗎。（旦白）喂喂也咁呀。（生撲燈蛾）你的死龜旦。炸死我地同胞

就咁瘋狂。（生白）四圍捉炸彈。就捉炸彈（旦白）喂喂喂喂。（生白）咁樣呀喂。（生白）打衰你地。（白欖）炸死我地同胞

。是有十幾萬。民房共商店。不知幾多間。幾多間。（唱反線滾花）佢炸到我地成家。唔知幾慘。（白）哎慘略。慘略。（旦

。哦。原來佢神經錯亂。憎恨的敵寇縱橫。（轉唱玉美人）咳哀悽呀慘。最慘懷敵寇披猖氣可嘆。四處派的飛機去放彈。哦的平民炸得

遍野尸橫。去放彈。的平民炸得遍野尸橫。（生白）暗吔吔吔吔救命呀。救命呀。（旦白）喂喂喂喂亞先生。你抖吓喇。（生白）哦。也

你係女人嚟㗎。我估同敵人打緊交添呀。(旦白)唔係呢處係救護醫院嚟。因爲你俾的敵人嘅流彈炸傷。所以嚟呢處救你。你安心調理嚟。(生唱二王)哎我提起個的敵人。眞係死都唔得。(板眼)恨在佢祖宗山。被佢炸到我逃全村。人亡家又散。連累的猪牛雞狗。都受傷殘。我桐室成間。都亂晒坑。

得咁慘。(白)哎大姑娘。亞大姑娘。你地做乜欺成我地咁呀。(二王)究景佢野原因。對待我地中華。

等我講過你知。(生白)好好好呀。(旦唱)敵人侵略我中華。實在佢個野心。(二段)佢實在完全係無限。(二王)佢野成點呀。(中板)佢以我地。

54. 四行倉獻旗

新月兒
衛少芳
合唱

(生白)咁要分份俾過佢喎。(旦唱)兒橫。(生白)哈哈佢個野心。想完全愛晒。都可謂絕頂。貪婪。(生白)因爲我中華。有好多物產與共森林。而且重有五金。嘅個產。

幅圓廣闊。所以就慮還。一個東亞嘅病夫。(重句)我地堂堂一個大國。有已十萬。左都已經一年殲滅了敵人。有已十萬。個傻食個傻。多多冇有夠死呀。

猛即是猛。(重句)人民奮勇共挽河山。佢呢次。定啱擋板。(二流)老虎未曾發威。佢就當作係病貓來辦。(白)現在打

(唱滾花)我地堂堂一個大國。點背做姜膝奴顏。(旦白)喂喂喂咪咁樣也。你唔駛咁怒氣。因爲你現在有病呀。(生白)也好話。打到佢無一個。能夠生還。(生白)喺呀

(生白嘅陰功略陰功略。咦也咦也咦也。(旦白)喂喂喂咪咁樣也。難怪你長嗟短嘆。(白欖)佢地準備已有十年。把我中華國士就嚟嚟侵犯。軍械既精良。重有無數飛機。

我同佢死過。多多冇有夠死呀。(旦唱)喂喂喂咪咁樣也。你唔駛咁怒氣。(白)故此要暫時。失去數省。(旦唱)淨係乞兒莊一戰。打到佢無一個。

(唱滾花)我地堂堂一個大國。點解佢次次。定啱擋板。(二流)我地同佢打在咁耐。究景打輪嘸打贏呀。(白)係喇。

你地好多游戲隊活動㗎。國難。未知已時何日。我至能夠。好番。(旦白)唔怕嘅。(唱)你報國有心。正係報國有心。絕對興勝敗。無關。(生白)原來咁呀。咁又唔係。(旦唱)你就唔駛担心喇。

你地有四萬萬五千萬。所以失一城一地。絕對興勝敗。無關。(生白)原來咁呀。

其戰艦。我地第一個方士針。要消耗佢嘅兵士共子。(白欖)佢地準備已有十年。一定要佢死人死到。佢眼睜睜吓佢花得戀多人呢。(旦白)咁吓就唔係嚟。(旦唱)重有游擊士兵。在

我地有四萬萬五千萬。(二王)所以失一城一地。敵方爲患。我能參加。國難。未知已時何日。我至能夠。好番。(旦白)唔怕嘅。(唱)你報國有心。

橫句)你唔知道其中嘅情形。難怪你長嗟短嘆。(白)各地常受摧殘。殊堪浩嘆。(四段)(滾花)(旦浪裏白)等我講你聽呀。(生白)嚟嚟嚟。係呀。

咗後方爲患。我能參加。國難。未知已時何日。我至能夠。好番。(旦白)唔怕嘅。(唱)

(重句)哎我覺得確係煩。心想報仇爲國家。除大患。各地常受摧殘。(滾花)(旦白)浪裏白)我淚偸彈。的敵軍兒夾。重有無數飛機。

哎恨我有病在身。未能參加。國難。未知已時何日。我至

(生白)乜左幾省呀。(生白)也講話。失左幾省呀。(旦白)打到佢無一個。能夠生還。(生白)嚟

(白欖)佢地道其中嘅情形。佢想得到我地一省地方呀。一定要死人死到。佢眼睜睜吓佢花得戀多人呢。(旦白)咁吓就唔係嚟。

咗後方爲患。(生唱)哎重講得贏嘅咩。我淚偸彈。(生白)乜左幾省呀。(生白)也講話。失左幾省呀。能夠生還。(生白)嚟嚟

滾花)他日你投軍効力。(白)祝你奏凱而還。

淨係乞兒莊一戰。打到佢無一個。(白)究景打輪嘸打贏呀。(白)能夠生還。(旦白二王)現在打

(旦唱)哈哈佢個野心。想完全愛晒。都可謂絕頂。貪婪。(生白)點知到。我地全國上下。決心挽救。狂瀾。(旦唱)佢以爲我地係

(生白)咁就要斯人嘅呢咩。(旦唱)因爲我中華。有好多物產與共森林。而且重有五金。嘅個產。

▲新興粵曲集▼

第三期 特大號

(頭)(旦唱軍歌)黃埔灘頭。八百健兒孤軍獨守。死生何須究。贏得英名萬古留。(合尺滾花)叫一句抗敵嘅英雄。聽我把言詞直
剖。(生唱二王)你係何軍將士。也你到此。何由。(旦白)我係女童子軍嚟亞團長。(生唱)呢處彈雨槍林。你都不宜。行走喁。你地八百勇男兒。把國士嚟死守。祝你大建。勛猷。
(旦白欖)我先行一個革命嘅敬禮。然後至嚟開口。你地八百勇男兒。把國士嚟死守。(二王)眞係令人欽敬。祝你大建。勛猷。

73

（生唱奪錦）為國為國為國家噪奮鬥。本該要上前殺敵寇。（旦唱）壯哉壯哉殺清的敵龍休。（序插曲）可謂精忠沖斗月。義氣貫乾坤略

（生唱）為國分憂。（重句）（連環西反）我地係一個軍人。保衛國家。乃係天然。嘅職守。為國家。若

經已揚名。驚天地。動鬼神。氣貫斗牛。（生轉反線中板）我地係一個軍人。縱然是。只剩下一兵一卒。亦都不肯。低頭。（

果犧牲生命。乃係壯志。可酬。我地全體官兵。都立下決心。只有向前。誓不退後是。（轉正線滾花）殺呀殺盡那敵寇。犧牲革命。乘位却。好身手。為國復仇。寧願犧牲

旦唱）聽你雄言詞。乃係壯志。可酬。我地全體軍兵。都立下決心。（轉梳妝台）殺呀殺盡那敵寇。犧牲革命。乘位却。為國復仇。寧願犧牲。係我

都不後退。（二王）我今日特來慰問。更重有一段。（轉中板）殺呀殺盡那敵寇。現在四方倉。雖係敵軍包圍。惟係此地仍然。係留我

有。有好多。信疑參半。疑及近事虛浮。又各友邦。八士同情。倜倜都係交相。營救。又豈乎。無枝國旗高樹。表示我地勇氣。似留備

所以我特地到來。恭獻國旗。（滾花）請長官你接受。（生白）也。（滾花）果然眼光遠大。令我喜上心頭。（嘩聲寇。

。（旦唱三脚櫈）望官長。（升旗）（眾人叫口號介）中華國萬歲。（生白）也。國旗飄蕩。在樓頭。奮起雄心。就算係壯烈犧牲。亦都歡心。

四段。（旦唱三脚櫈）望官長。連奇謀。纖滅敵人。才罷手。（生唱）我為民族。爭取自由。不必為我地。儻憂。就算係壯烈犧牲。（二王）請你立卽問

去。你不可再事。停留。（生唱）以國家為重。不必為我地。儻憂。就算係壯烈犧牲。（二王）請你立卽問

抵受。（旦唱）果然精忠報國。的確名貴。千秋。奮鬥。（滾花）我就視君勝利。萬古名留。

心一堂粵語・粵文化經典文庫

55. 熱血忠魂

徐柳仙

（頭段）（白）鐵鳥縱橫凝碧血。彈花飛濺化紅雲呀。（乙凡哭想思）哪呀呀。哪呀呀呀喊罷了我地死難同胞。（乙凡南音）不堪憑吊。

（是殘痕。瓊樓玉宇。層層瘁場。綠女紅男。逐隊奔走。又聽得父母呼兒。處處聞。任是鐵石慨心腸。都生惻

忍。任是多情天涯。也嘆離身。（正線二王）唉河山碎。待危亡。到處蹤跡胡蹤。我地豈能。容忍。快快儘寶刀。誓把胡兒趕絕。方

表我地民族。精神。（二段）跳馬橫戈。此乃是男兒（轉養龍奪錦）決心決心決心須下決心。齊共奮起抵抗那那敵

軍。莫畏犧牲。（轉士工慢板）就當擲頭顱。光榮戰死。甘作塞外。孤魂。我久具雄心。報國時。應當。多情念到國恨。哀哉

請長纓。一拼沙場浴血。願作百戰。忠魂。（反線中板）唉可奈何。我義無反顧。半對紅顏。我同胞。愛不忍。牽恨。

相親。安知亡國恨。嬌呀佢為郎癡。倘若一分離。我自問於心。（正線合尺滾花）佢又情當。殷勤。（打捕街）恨煞園裏人。愛不忍

離摹。（正線合尺滾花）所以我戰死沙場令佢終天。抱恨。（四段）恨悠悠。形單隻影。他日倚望。燕邊風月。共愛不忍

唉吔唉吔軟化了我一顆雄心。怕我戰死沙場令佢終天。抱恨。（四段）恨悠悠。形單隻影。一念到國歩家危。又使我維心振奮。

無人。唉從右道鐵漢英雄。何忍勞燕沉沉。今到了。（正線二王）她驚怕。所困。（轉滾花）最後關頭應把良心自問。（唱戲姐

。多少前方浴血。何忍勞燕沉沉。今到了。（轉滾花）最後關頭應把良心自問。類類戰鼓動雄心呀。（唱戲姐

己）上戰陣。（重句）死死生生休復問。雪國恨。（轉滾花）馬革裹屍方榮幸。唉吔吔願洩我心中忿。（快中板）橫施忿劍。斷情根。

74

荃香餅家

電話：九二九五九

雲吞麵食
經濟客飯
中西美點
龍鳳禮餅

杏仁茶 綠豆沙 芝蔴糊

◀著名甜品▶

●地址：浙江中路四三二號●

新興粵曲集（一九四七）

75

心一堂粵語・粵文化經典文庫

美商
綸美
行

◀旨宗銷多利薄▶

直接專運大批

| 布疋 | 雲紗 | 呢羢 | 絲棉 | 毛冷 |

電話七四二八六

林森中路一〇七四號

（近杜美路口）

新興粤曲集（一九四七）

為國報仇。和家恨。沙場殺敵。拚犧牲。隔絕天涯。(滾花)從此死生莫問。(介)我他日馳驅國事。不是成功便是成仁。

56. 虎口餘生

半日安
上海妹

(頭段)(旦唱)(毛毛雨)苦淒淒。淚淋淋。痛家鄉。遭毀焚。夫婦別離鸞。心驚呀。又胆震。更不知。我良人。去邊方。不知聞。心裏實如焚。真真呀。係不幸。(哭相思)那呀那呀那呀。哎罷了我地夫君(生唱)大抵都係我地的難民。(唱)等我舉步上前。嚛將他。嚛慰問。(白)請問句先生。你是否姓徐。叫做徐國恨(收撚)(旦唱)(收掘)嗯吔睇佢顏容雖係憔悴。之好似我地。郎君。(二王)等我問吓佢哋。(白)喂同胞駛乜喊。辛苦有日報仇呀。(白)邊傷(生白)(唱)我係佢個顏容雖係憔悴。(旦白)(唱)哈哈講乜誰定賞呢。(滾花)唉我經過幾多艱難苦楚。至曾得到你呀夫君重(生白)無錯。兄弟就係徐國恨喋。(旦唱)嗯吔。咁我就謝天謝地略。(二段)(唱)請問吓佢哋。(白)你是否姓徐。叫做徐國恨(牧撚)(生白)(生唱板眼)哈哈佢顧定賞呢。(浪裏白)你咪咁潮氣嘅你。亂叫夫君呀。(旦白)(唱)哎夫君呀。(生白)唉你真係無情略。邊個你老公至得呀。(旦白)嗟吔你咪咁糊混。若然唔係。(生唱)哈哈邊個係你老公呀。(旦白)嗳你真好笑咯。(生唱)(海南歌)唉夫君呀。(旦白)哎唷。你嚟得頭擰擰。你點解頭認你老公至得呀(旦白)今日夫妻重(生白)唉。(重句)我地問吓佢內裏因。(生唱)喂喂我叫。今日逃亡。(白)我都知略。(三段)(生唱)呢夫君呀。(滾花)我要容謝神恩。(浪裏白)你咪咁潮氣嘅你。亂叫夫君呀。莫不是發左神經。喂喂好將我攪掛。(旦白)嗱嗱嗱。我要容謝神恩。(生白)一定係刺激太深。見到佢糊混。若然唔係。(重句)我地問吓佢內裏因。(轉中句)喂喂我叫一句同胞。我幾百句唔該。唔該都係你好將人。係處辦女人。(生白)喂喂唔該。(重句)你問吓同胞。(生唱)哈哈呢個形容。真正過�糊。佢重掉頭攞腦。你點解頭認我喇。

(四段)(生白)哈哈今個真真。係生引。覓到咁糊混。若然唔係。(重句)我地問吓佢。(白)我都知略。(三段)(生唱)呢夫君呀。也你重神經。係處扮鬼扮馬(生唱)(重句)我問吓同胞。(生白)嗯吔睇真。(孔雀西皮)你睇真呀(旦唱)(三脚凳)哎提起就悲憤略。每(旦唱)又唔拘老定嫩。佢就唔怕。

嚛撚罷喇。(生唱)邊個撚你喋喪鬼。係我老公呀嗎。(生唱)唔好聲大家都喂。咦就嗯。咁玩吓係嗰嗎。(旦唱滾花)嗯吔我喺喋喋。(重句)你問吓同胞。(生白)唔該佢講我話都知喇(生唱)邊個撚你喋喪鬼。佢重掉頭攞腦。你點解頭認我咯。(旦白)唔嚟略。算你好聲大家都唔知講乜野笑。也你咁

咁況且時局時局咁緊張。凡屬人民。誓要雪國仇。家恨。(白)吓吓你真好笑略。(旦唱)到嚟同我開吓心。大約你見得走難太涼。我地並無。人情慟咁咁(旦唱滾花)嗯吔我咪咪略。到嚟同(二王)等我除左佢長衫再嚛向夫君。(生白)唉。(孔雀西皮)你睇直呀怕你喇。怕你喇(白)嗯。而家

車你而家講乜野呀。(生白)所以你。(生唱)喺處個人呀嗎。(旦唱)(子喉)下下下吡㗎㖭。喉處講乜呀。大約咁就唔好笑咩。(生唱)吓吓你真好笑喋嗎。(一間。)(滾花)我地夫人。(孔雀西皮)你睇直呀。怕你喇。怕你喇(白)嗯。而家

薄情。真正令人火滾(生白)原來我化左裝。(子喉)喉處講乜呀。所以你。到嚟同你開吓心。(旦唱)吓等我添埋頭帽。怕你牙痛咩你。(旦唱)(四段)你睇真呀。(生白)咦。(孔雀西皮)你睇直呀。

呢。(旦唱)哎哦哦哦。(生白)原來我化左裝。看埋件女人衫添喇。(旦唱)嗟我幾乎錯怪野人。(二王)等我除左再嚛向夫君。(白)哎提起就悲憤略。(三脚凳)你睇真呀(旦唱)又唔拘老定嫩。佢就唔怕。

重難睇。認得嗳好妻。(白)睇吓。看埋件女人衫添喇。塊面就黑盟盟。(旦唱)哎等我添埋頭帽。哎提起就悲憤略。(四段)你快句呀講過我知聞。(生白)哎慘咯。(旦唱)佢就崩晒咯。(旦白)又唔拘老定嫩。

重句。問句。重難睇。個額頭就白雪雪。(白)嗱而家認得我嗳卦。而家牙痛咩你。(生白)原來我地夫人。(旦唱)唓而家係我地夫人。(生白)唉(重句)你睇直呀咯。(旦白)佢就唔怕。

認得嗳好妻。(旦唱)哎哦哦哦。看埋件女人衫添喇。塊面就黑盟盟。(白)嚟面家郷就成乜嘢略。(轉合尺滾花)你快句呀講過我知聞。(卽起乙反中板)好似煞左瘋狂。真殘忍。(生白)哎慘咯。(旦唱)重搶奪的錢財。要搵女人。(生白)喂喂喂。你點呀喂。(旦唱)衰嘅咁就崩晒咯。(旦白)佢就唔怕。

我叫聲好妻。問句何扚男人呀。(重句)睇吓。喺因係嗳鄉就成乜嘢呢。(旦唱)(轉合尺滾花)你快句呀講過我知聞。(卽起乙反中板)好似煞左。真殘忍。(生白)哎慘咯。(旦唱)重搶奪的錢財。要搵女人。(生白)喂喂喂。你點呀喂。(旦唱)又唔拘老定嫩。

心火如焚。個的敵來臨。真係神人共憤。(卽起乙反中板)好似煞左我人民。(旦唱)重搶奪的錢財。要搵女人。(生白)咁抵死吓佢。(旦唱)重搶奪的錢財。要搵女人。(生白)喂喂喂。你點呀喂。(旦唱)佢就唔怕。

逢屋宇。就放火焚。(生白)咁抵死吓佢。(旦唱)(重搶奪的錢財)要搵女人。(生白)喂喂喂。你點呀喂。(旦唱)佢就唔怕。

一律姦淫。就要當堂命殞。(生白)死嘞你點樣嗜。(旦唱正線滾花)哎若果唔從。就要當堂命殞。(生白)衰嘅咁就崩晒咯。(旦白)佢就唔怕。

心一堂粤語・粤文化經典文庫

四二

（唱）好彩我改裝逃走。免把名節犧牲。（生唱二王）嘆吔而家至慘完。點知我地老婆。你得咐梗。（白）確梗確梗。（唱）正係幽

蘭不受污泥染。你能夠清白。其身。（旦唱）梗係喇。你估學敵國的女人咁衰嘅咩。（生唱）但係有好多同胞。受的敵人。所困。

（白攬）你咪話自已走甩身。就無負救亡嘅責任噃。（旦白攬）我地當然要爲國家。報仇兼雪恨。但係最好做乜野呢。請你稔一稔。

（重句）（生唱）（合尺滾花）哎妻呀若果要報仇雪恨。最好去做義勇軍。

57. 殺敵慰芳魂

張蕙芳

（頭段）殺身勉我從戎去。畢竟英雄讓女流。（詩白）你睇月明人影瘦。（序）愁緒未能休。悼亡音春候。紀到來時候。將卿葬荒垃。（重句）惹郎珠淚流。（二十）欲殮卿尸有忘懷憑門。（序）我捨生酬

國。每令到眉鎖。鎖皺。（序）愁緒未能休。悼亡音春候。紀到來時候。將卿葬荒垃。（曲）鴛鴦鳳死。哎今已永絕風流。（序）淒涼咽在喉。哎何時亡

敵寇。（乙反流水南音）憶起玉人死節。一旦胡茄。聲起處。可憐烽火。逼盧溝。（二十）從此不笑不歡。如有恨。恆重勸郎。應

故舊。要滅風流。哎我未釋疑心。難割捨。紅顏一慟。就就隨後。（詩白）怐就同心願未酬。獨教紅粉葬荒垃。每年漢月年年恨。（龍舟）縱是鐵石心腸。應

爲動。豈非雄伏永貽羞。不覺戎馬生涯三載後。（鳳凰台）月惹愁開永煮憂。快白自愁復愁。愁多欲遣無由。共死同心願未酬。（詩白）哎同心願未酬。聽到胡苗夜夜愁呀。（西皮

（鳳凰台）已絕命。恨我未雪國仇。（三段）醉復醉。嘆舊語虛浮。愁未能（重句）時吔吔一寸征腸。傷心透。空拋紅豆（西皮

我憐卿。誓與天長地久。朝爲雲爲雨。慣是第一風流。（沉腔滾花）時吔吔一寸征腸。一寸愁。（反線中板）忻憶

定情時。綰結同心。雖有赤繩。尚借千絲柳。劇可悲。（二十）怎奈戰神降下不使薄命人留。邪時間。我哭斷肝腸。都重臨棺執手。（四段）生

忘憂。兩欲繫情心。可憐死別。從此萬種皆休。（小紅燈）渺渺懷亡偶。悠悠夢裏求。怎生休。人間天上。總曾一樣多愁。（茄茄聲）晚晚送

難猶有語。不是琵琶雅奏。尚借赤繩柳。（二十）忘妹已化爲骷髏。欲見無窮已。邪時間。馳驅戰場數春秋。未死願未酬。（四段）生

哭。此是愁喬恨音。劇可悲。（二十）一死一生。悠悠夢裏求。欲見無從見。我哭斷肝腸。明日橫拋戰士

傷透。怎得和卿相聚首。（合尺滾花）不望功名標榜又不望封侯。只願爲國損軀。又願天堂逢故舊。

頭。

58. 鐵血芳魂

邵鐵鴻
韋劍芳

（頭段）（旦唱鳥驚喧）哎天公呀。你令我不知幾悶。夾心翳。哎夫君呀。（哭相思）哪呀。哪呀。哎能了。哎罷了。（重句）到今時要分離。難抵（生白）你無謂係處喊喇（旦接唱）

你流淚太無謂。我聲都哽要。去爲國拚不歸。（旦唱連環西皮）恩愛呀夫妻。（重句）你若去請纓殺敵要仔細。豈有話有話無問題。真淒涼身世

都空悲凄。我暗自暗自倍悲凄。要獨守香閨。（哭相思）哪呀。哪呀。哎罷了。哎能了。（重句）到今時要分離。難抵（生白）你無謂係處喊喇（旦接唱）

59. 前程萬里

薛覺先　上海妹

哎吔吔。夫呀何日至返嚟。(生唱十八摩)豈有此理。外寇真奚曳。佢作威作勢。進兵到嚟。(旦接唱)衰鬼。病鬼。因乜野事叫丈。佢進兵到嚟。(生白)傷心不忍言。國家真可憐。今朝滿胸恨難填。總之胸中有外侮。君不念。蝦霸強佔土地。重有大屋與良田。(二

。都已焚燒毀壞。因此我去請纓。雖死也要應該殺敵。犧牲一切。與敵決一戰。(旦接唱)君不念奴共佢日久纏綿。(二段)(旦唱)淚連淚連。蒼天。蒼天。憂心別後郎情淺。我空幃獨守。空自心暗牽。欲想與君會面。(旦接唱)慌今

完全日後情變。不若從前。惟有低聲問天。慌我情遷。義變。與你山盟海誓略。你重駛乜。郎呀我心已酸。淚涓涓。國難深大家去。為國要先。為先。情

嬌你休要悲啼。慌我情遷。義變。現下不言。慢言。慢言。(唱二王)君有七尺昂藏。請纓。出戰。但係衝鋒陷陣。想落亦都覺得。牙煙。(生接唱)慌

與義。情與義。我地祇有一心。抗戰。須知國亡家破。個陣誰誰個。可憐(三段)(旦唱毛毛雨)見夫君。武裝上陣前。滿胸中。都珠淚

今日外寇來侵。我地祇有真傷。郎你山盟海誓。我地好為妻。(生唱反線中板)講到死生個一層。真係令奴。欽羨。想落又係。人生。難免。縱然是。我損軀為國。死也得千古。名傳(旦接正線中板)到今

戰。怕乜炮利船堅。妻你可知。英勇可嘉。到不如。捨身殺敵。一旦國亡家破。個陣就更更。重凄然。(旦白)咁我同埋你一齊去呀好唔好呀

冰天。須則是。要綢繆至能存真心傷。(生唱反線中板)我地好縱妻。今日抗戰長期。須要壯烈犧牲。你都無謂憂心。(旦轉乙反)右道兵匈戰危。吓我將來如何。打算。何況槍林彈雨。在於雪地。實行焦土抗

朝。外寇橫行。我國經已全心。抗戰。到不如。捨身殺敵。無所謂後方前方之分。你在後方服務即係等於在前方一樣嘅。齊上陣。(生轉戲水鴛鴦)妻可算得真熱血嘅女兒。深知國家堪危悲。又

。(生白)好即係好。但係在於呢個立體戰事。無論男殺敵。今日需抗戰時。你唔應去。同上陣。後方須要維持(旦接唱)我今惟有不去。又

同你去。你又唔得呀。咁你咪得在於呢個戰爭。因為不忍國家受敵欺。朝朝暮暮心常記。望你快殺敵。免致奴奴。猶勝寂聊。深閨空對。(旦接唱)願祝君你凱旋早日。

再與我畫眉。

祝你為國家立英雄志。望你快殺敵。心中事。為是。免致奴奴。朝朝晚晚心常記。(生白)咁我同埋你一齊去呀。(旦白)咁得咯好唔好嘅

別思。哎滿懷亂相思。我自知。心中事。總之都係為郎離別時。(生轉滾花)珍重一聲。我就揚鞭去。(旦接唱)

▲新興粵曲集▼

第三期 特大號

四三

新興粵曲集（一九四七）

(頭段)(生白)畢竟身降志未降。權將妙計復家邦。志士豪懷心自壯。美人恩義。未能忘呀吔。(二流)百感蒼茫。愁見月斜雲漢。莫道江山情重。應悲國士淪亡。誰識此方寸丹心。却有淒涼境況。(旦滾花)郎你拋妻棄國。有愧昂藏。既係不以奴復返國邦。我惟有在你身前命喪。(生白)乜話。(唱二王)今日我拋妻背國。實非喪心。病狂。我本是扶國嘅儲君。抱恨國亡。家喪(二段)別思。(旦唱)就算國亡家破。你亦不應。事胡邦。究竟誰是你嘅仇人。君呀你亦不妨。直講。(生唱)不共戴天仇恨。乃係你個在位。父王

○更有遺囑可憑（滾花）請你從頭一看。（旦白）哎君呀。有道宜解冤家。甯不能寬解此一件當年血案。（生白）宮主。世間豈有父仇不報。更不念國士淪亡咩。（旦白）君呀。你要復國報仇。可憐我父王與國邦又點樣亞。（生滾花）哎我亦怨天胡此醉。何以不使我生在你貴邦（旦唱滾花）心懷愴。苦海茫茫無一岸。可憐石已碎媧皇。郎報仇雖成烈漢。可憐弱質恨茫茫。國破家亡。甯忍看。忍看郎刀。殺我父王。（三段）（生唱反綫中板）血淚花。本是菲蒂達。種左奈何。天上。我地既無綠。又何生愛。偏生在此多刦。情場哎痛冤沉。留血債。自當血債。惟嬌你一人。是向。既是愛其人。又要殺其父。不苦。肝腸。嘆郎心。成決絕。何用巧話。如簧。苦我此生。一點哽凝情。望愛嬌。泉壤。甯不斷。（四段）（旦唱）若果我戀私恩。更難爲。世諒。哎痛冤沉。自當血債。血債。望愛嬌。血壤。甯不斷。（四段）（旦唱）若果我戀私恩。更難爲。世諒。苦人命。損棄已成。己是花無。葉傍。火炎舺崗。成決絕。何用巧話。如簧。苦我願在愛郎。刀下喪。（生唱）心已傷。情更愴。何堪更見凄涼狀。夜合定有鴛鴦傍。正綫滾花。成慣伉。死後爽。約不忘。心非愴。病非狂。忍令嬌妻劍下亡。（正綫滾花）我願在愛郎。成慣伉。死後同衾。約不忘。忍令嬌妻劍下亡。仇讎已報先王望。不爽。（旦唱）郎若不將奴賜死。實在不忍爲上鞭揚。當死嬌前報岳王。定誓此言。不爽。（旦唱）郎若不將奴賜死。

60.

西廂記

徐柳仙

（頭段）（首板一句）孤衾冷枕心惆悵。（下西岐）悵落沉沉猶帶香。有恨開奇心更傷。隔紗窗。一輪月似霜。惹起恨無量。顧未償。（旦白）請你從頭一看。
來了相思賬。苦斷愁腸。（轉士工慢板）月上柳梢頭。不見人來黃昏後。望窮秋水。令我苦待。西廂。哎尺尺是天涯。巫山嘆夢
斷。步出廂前。咳我望風。（收掘詩句）昔日風流今斷腸。依舊樓台依舊月。卻憐鴛侶已情央。（小曲滿江
紅）明月。盈盈。過粉牆。（二段）待見鶯娘徧多阻障。不得鸞棲鳳宿。悔作鴛鴦。蝶嗟鶯怨。欲覓更欲狂。（小曲滿江
香念未凉。離歌先唱。他年。生怕。溺死情河上。（轉士工慢板）愛無憑。情無望。癡情君瑞。從此意冷。心僵。藕絲長。終當斷。
枉煞鶯鶯。他有憐才。之想。（小曲探花詞）各嘆分飛。琵琶絕唱。（三段）肌膚親近早莫想。不禁重興。舊緒。我未忘。佛前遊
過顧牆（轉士工中板）今晚待神仙。藍橋遞斷。垂楊。銷魂猶自憶前歡。就結下呢段。風流賬。（龍丹）豈料歡娛未久。又遇賊切
遊。（願爲蝴蝶一嗅。餘香。從此苦想思。猶幸紅娘有紅娘。幾度和諧酬兩詩。（四段）倘喜同心結。誰想夫人有心。（轉二王）繼變。心腸。傾心愛
雲裳。我便乞白馬解圍。怎得嬌無恙。佔道花燭如願。結成雙。難開難解。（小妲妍恆遞束。來賴賬。（二王）花娛變。心腸。傾心愛
遊情。我自形神。俱喪。從此苦想思。已是魚更。（轉圷掃街）小妲妍恆遞束。來賴賬。想必亦淚眼相
看。愁顏。相似。我自形神俱喪。（月頻移。還不見玉人。影像。莫不是前言見柱。莫不是夜怯。踡跼一挵苦待天明。（滾花）倚望欄干上。
惹恨長。（二王）花欲睡。月頻移。還不見玉人。影像。莫不是前言見柱。莫不是夜怯。踡跼一挵苦待天明。（滾花）倚望欄干上。
忽見人來月下。眞個是人帶幽香。

61. 夕陽紅淚

李雪芳女士

（首板）花濺淚。月含愁。飄零紅袖。（重句）（二王）抱深憂。訴無由。黃昏後。思親紅淚。滿滿。襟頭。血海仇。不共戴天。萬難抵受。有日裏。相逢陳路。一定手刃。奸仇。可憐儂。弱質飄零。眉添。緊縐。終日裏。忘餐廢寢。哭破了。嚨喉。（小曲）秋江柳。晚烟愁。鳥語都依舊。此冤未伸。死生何有。誰個為我誅盜寇。恨方体。（白）夕陽古道横塘柳。野草開花滿地愁。（二流）忙舉步。荊棘叢中。崎嶇路走。過崇山。跨峻嶺。荒塚成邱。哭一聲。老雙親。今日後兒苦透。見山前。那殘碑。就是那拱木墳頭。

62. 雪姑王子

白駒榮
紫羅蘭

（旦唱中板）甚嘆情天真無眼。枉我身為公主。都要受摧殘。可恨後母不仁。將我諸多磨難。（生接中板）我揚鞭縱馬去訪紅顏。咳吨忽見一位佳人。造乜衣衫破爛。真正衣衫好似鮮花一朵。插落牛欄。我問窮姑娘。做乜汲水淋花愁眉淚眼。（旦唱滾花）咳我若然講出。連你都要嚇一餐。（小曲寄生草）咳我嘆一嘆。我都實係唔曾推惜。（生唱）因乜姑娘受咁苦。暗中淚汎瀾。（旦唱滾花）就係無人性個個後母共你共唔咪。工夫粗重命我擔。所以我係唔忍煩。（生唱）我中意噥共你擔幾擔你抹乾眼淚無庸嘆。（白）車。擔水唔嗎。脧也喊唉。我幫你擔喇。（旦白）唉我好慌涼喺。至好就唔喊喇。（苦喉龍舟）因爲我擔後底踜。佢惡的我交關。淋花。擔到幾十擔。（生白）皆因佢唔夠我靚咁鬼野蠻。（旦白）又唔被我着鞋着襪。（生白）又唔被我着威衫。也人地都妒忌嘅咩。（旦唱）佢日日要我擔水慘。（白）係咁係呀。（旦白）哦你個爸爸呢。（生唱）咳你個衰神將佢巴結。至好似豬狗一班。（生白）可怒也。（快中板）佢係老虎幾班將佢剝。都不敢將佢來彈。（旦唱）佢係一個女皇。也佢敢捫庇威犯。（生白）佢係女王添呀。（旦唱）佢的衰神將佢巴相。都唔敢將佢來彈。（旦白）快中板。（生白）可怒也。（木魚）任佢老虎幾班將佢剝。誅除好佞救紅顏。束髮仝冠充燦爛。誇卿喇。（旦接滾花下句）唉也你單人匹馬。怕人打勝都幾難。（生唱）我衣裳破爛實覺羞慚。（白）公主你聰明兼夠眼。我係銀星王子。腰懸寶劍便變壞。真劍拿來火上眼。好似王子王孫咁打扮。我衣裳破爛實覺羞慚。（旦唱三脚凳）因爲我朝中。有雄個幾十萬。我係勒一聲王子。你害得嗎慘。好紅齒白兩眉灣。好似王子出力共你解決愁煩。（白）你害命幾十萬。望君你剝去早的逗。（生唱戀檀二流）將兵班。即到去時卽剝返。不若小王出力共。可惜嫵你受摧殘。（旦唱三脚凳）你情厚恩深感激到無限。（旦唱）你咪心煩。我命咁慳命咁慳。還幸你來至得天開眼。（生唱）你唔在喊。嫵呀你唔在喊。（旦滾花）唉王子你多情多義。令我叩謝一

番。(生唱中板)我們國班兵。三百萬。把佳人挽救。減強贅。(滾花)將你個後底婦拿來。分屍碎斬。(旦滾花下句)係咁就當堂令我笑開顏。(接玉美人小曲)我笑開顏(重句)我恨佢個心肝要挖眼(生唱)殺晒佢地幫兒倜一班。還求你小心保重玉顏。我必早日還。還求你保重玉顏。(旦接滾花)但願天相吉人。天有眼。(生唱滾花下句)他日我載得娥眉匹馬還。

63. 同是天涯淪落人

梁風編曲

(旦龍舟)碧空如水。雁影西東。潯陽江畔月朦朧。柳煙重。冷江幽情悄露華濃。夜迷朦。一片陽春白雪信是浪蹟萍蹤。鐵馬篸前風午動。撩人幽怨週梅俗走絲。信手彈來不類奉常歌頌。(反線中板)驚離懷。一曲琵琶。嘔出那啼鵑。泣鳳。似天風環佩。又似。(龍舟)千絲萬縷。盡在絃中。水國荒涼儌似夢。傳來妙彿似在隔船蓬。敢請玉人絃再奏。好將仙韶滌煩胸。(旦)多謝知音能珍重。信手掩抑頻揮弄。(二王)不負我一曲從容。(生南音)傳語迴燈垂開宴。(千呼萬喚始見玉人蹤)。凌波步邐委萬種。(旦)琵琶半掩臉波紅。信手掩眉頻揮弄。夜夜笙那似春夢。(生)真似香飄玉樹叢燕。綠衫兒女語融融。(生剪剪花)情何痛。愁韻繞長空。琵琶學就膆芳叢。一曲江綃不少纏頭爭奉。甘竹。飄蓬。守空船。紅淚欄干。況且宵寒。露凍。按琵琶。訴積恨。不料天涯。羅叢。我本家住長安秦樓雛鳳。浮梁遠去。斷腸悲歌送。往事追思復痛。翠袖薄陽凍。青衫怨碧翁。怨碧翁為何雙淚紅。(旦士工滾花)利輕離。等閒。愛寵。也夢絕。琵琶遠去。秋月春花等閒度。何堪花等閒老去。與你青蛾老去。一樣都係受人。嫁商人。重利輕別。只怨人間花草太過匆匆。(二利知已。在此。相逢。(生)身世淒涼。飄蓬。紅淚欄干。況且宵寒。露凍。方如江海命如絲。(王)紅顏翠袖。惟悴。相同。(旦)記梳妝。鳴箏坐。戲歌新詞。今日何堪。朝謳。方如江海命如絲。(生)碧玉莫愁身世賤。再誦。(生)碧玉莫愁身世賤。只怨人間花草太過匆匆。(二王)座中泣下誰最多。(生)江州司馬先惺忪。再轉絃。悲無語。溜不成聲。(旦)滿座蹤然。悽愴。(合尺滾花)今宵難盡傷心話。低徊往事鎖眉峯。此別生死兩茫茫。(旦)寄語玉人須珍重。(旦)座中泣下誰最多。(生)江州司馬先惺忪。

64. 釵頭鳳 (南燕音樂會)

梁風編曲

(旦首板一句)心靈飄蕩。(撲燈蛾)步忽忙。(雙句)今朝何幸遇君郎遇君郎。(生接)響明鐺(雙句)別來風韻損紅妝。(旦士工花)妹呀你憔悴容顏。令我心懷相對愁萬狀。怕我心懷相對愁萬狀。(旦)這都是情之所累。但亦何防。(旦)依俙春光。其話別來情況。(生長句二王)不若酒留君。名花無恙。相憐愁萬狀。相對哥呀我已為情憔悴。你何苦甘為情忘。須知道情之累人。神凝魄喪。(生)你縱心如木石。都要寸寸傷。妹呀你憔悴容顏。令我心懷相對愁萬狀。怕人尋問計徬徨。心事難淚千行。獨惜花落池間風雨葬。山盟猶在剩淒涼。難托雁札魚書。徒勞恨惘。(旦)天各一方。此情非杜。怕人尋問計徬徨。心事難恨惘。

65. 花愁蝶怨兩銷魂

（南燕音樂會）

梁風編曲

（生小曲鳳凰台）病態縷綿苦為辛。意倦困。迴腸腸牽薄情人（食人字轉二王下句）人杳桃花空惹相思長恨。（轉乙反腔長句二王下句）凄涼病困。好夢難尋。底事情緣成刧粉。奈何天上寄癡魂。病骨支離憐暗損。樂爐煙鎖儘殘痕。自問喜何曾。（正線）使我偏逢。相思苦煞。夜色燈迷景昏昏。（旦小曲仙女牧羊）夜色燈迷景昏昏。（旦小曲仙女牧羊）

（合尺滾花）慘矢情緣決絕。長作恨海冤禽。堪嘆天道茫茫。何苦迫人太甚。（旦小曲仙女牧羊）縱目湊苑近。為向我假獻殷勤。只是陌路蕭單。何敢多勞。（生相見擲才起士工滾花下句）

（重句）莫自負怨深。（生中板下句）相思腸夢苦盡尋。斷絕藍橋誰親近。情天葵補暗傷神。今夜滿腹牢騷。奈何人對奈何人。惆悵西風幻前緣成紅粉。花愁蝶怨兩銷魂。莫不是賤賤前生。懷悔斷腸。從此慘死情心。懷悔斷腸。餘恨（生小曲鬱金花）苦也傷心。（旦暗斷魂）魂斷為愛深。（生）魂斷為愛深。（生）總令寸心如割恨難陳。（

（生）呢一枝歷刧花。對住歷刧人。同是消瘦。一種情根。種向情天上。編編恨綿。愁快。嘆人間。多少惡刦男。結下一段未了嘅姻緣。（旦）惟有相期泉壤。（生）留得情天遺恨。恨比天長。

心一堂粵語・粵文化經典文庫

四八

66. 凱旋花燭夜

最新名曲

（士工工大首板一句）今夜百戰歸來。又喜夢諧鸞侶。（青梅竹馬）碧天月似水。花燭耀眼心先醉。過去分飛蝶。今結鴛鴦侶。雙雙對對。（轉傲河調慢板）翠眉舒。紅粉淡。今夜見卿顏色。勝山水。芙渠。花輕歌淺醉。他朝靜畫眉。況又國士重光。從今可以遨遊。山水。愛情花。種在成功後。白雲珠海。復見人共。香車。遊在訂婚時。況又國土重光。促進漢幟。高舉。（平湖秋月）你話由君犧牲去。懷牲去。伏畏懼。我地能捨私心愛。我愛國難捨除。顧無忘。難得心砥礪郎心。（二王）驅除暴寇。靖我邊隰。情愴愾郎。雨淋漓。情感檀郎。不愧神洲。俠女。明日即天涯。卿你婚時。（平湖秋月）你話由君犧牲去。懷牲去。伏畏懼。我地能捨私心愛。顧無忘。此語。要衞國家奮鬥圖存奮先驅。（二王）驅除暴寇。靖我邊隰。正似蕭蕭易水間。壯士去兮不復還。誓以血肉之軀。與保山河。破碎。縱是柔腸應化石。撇下風流。捨却溫江干來送別。我更不。離觴手酌。惟有相對。挹揚鞭。拋擲頭顱。高唱大江。東去。昂藏七尺應歌凱詞。從此後。揮情赴死。已記了玉樓。人醉。顧和卿。做一對忠臣節婦。博倜竹帛。名垂。有志得秦凱歌凱。我共你紅闈。再敍（霸腔花）喜今日山河復。定。已把暴寇驅除。你且聽態歡呼。祝我中華萬歲。（介）況又得償素願。凱旋之日賦同居。

67. 魂歸離恨天

最新名曲

（旦唱乙及戀壇連序）綠帕紅淚染。翠袖半掩面。愛心一片付與君永不轉變。懷舊燕。未殘君哀憐。（生唱）唉抱恨寸心亂。燕蹤不見傷情望眼穿。卿抱病而恨倍漆。痛我珠淚漣。（二王）未哀陳。我嗌肝腸。先斷。（生唱）嬌你有何委曲。你又不怕。明言。（旦唱反線中板）嬌意若為我牽。月不應向別個圓。（旦唱）我心痛若煎訴不了恨言。（二王）話我蟬別曳。甘自。蒙冤。假傳言。話我蟬別曳。（生唱）嬌你有何委曲。莫辯。奴心內。我與遂心相似。（旦）不知是苦。是茹。怨多嬌。不若苦況直陳。使我百辯。況世我與嬌。山盟海誓。何事不可。對我直言。（生唱）若知你犧牲爲我。使我錯疑。我早應請罪。嬌前。（旦唱乙反二王）得你覺悟歸來。我已死期王）君你屢拒不從。諒我直言。（生唱）我與嬌。（旦唱乙反二王）想從前。爲激夫郎。遠求貴顯。怨蹉跎。况且我身病。你心變。况且我與嬌。

86

新興粤曲集（一九四七）

87

心一堂 粵語·粵文化經典文庫

89

不遠。（生唱）縱得疑團永釋。嬌你又棄我。登仙。（昭君怨）不敢呀怨怨。嬌你忍心手段。自嘆命蹇儂怨天。（旦唱）不專呀怨天

我將君怨。（生唱）君你自作勞燕。關外遠。音訊又隔斷。（生唱）疑是情義犯。春煙。未遂壯志不繫歸船。憑郵又怕洪喬誤託言。如者你心

變。郵奉也憎脈。唯有長嗟情淚速呀速。（生唱寡婦訴冤）我累愛嬌。抱埋怨。舊病今朝染。若然你玉容爲我損。誤人妻冬莫辭罪恐。遠

願身變。效飛燕。共赴九泉。（收掘）（旦唱乙反龍舟）我思前後。忍不住悲酸。乞郎扶我。步到窗前。（生唱）遙望峯岳深處遠。遠

憶當年豔。閏中偷會。共峯尖。（旦唱）我地共雙星同下願。默祝人月。兩團圓。（生唱）你重勵我前途多訓勉。愧我爲情自誤。

墮深淵。（旦唱）今生難望如心願。（二王）默祝來生踐約。再與你種玉。藍田。（旦唱）妹你愛我情深。使我累增羞赧。恨我摧花如意。若得

滾花）斜偎郎壞。不覺神思昏亂（生唱笑相思）哪呀。……能了愛嬌。（滾花）此後香魂縷縷。附託離恨天。

我鵬飛萬里。心甜。我亦含笑九泉。（生唱）憔悴了玉容。正是寒生慰。安得化爲情鬼。長伴妹你粧前。（旦唱）唯是愛神。不倦。（生唱）

我死亦。心甜。我亦含笑九泉。（生唱）憔悴了玉容。正是寒生。慰愁。安得化爲情鬼。長伴妹你粧前。（旦唱）唯是愛神。不倦。

猶是魁梧。偉健。（生唱）妹你愛我情深。使我累增羞赧。（旦唱）可憐嬌姐。微息。（二王）奄奄。（旦唱）身縱云亡。（滾花）此後香魂縷縷。附託離恨天。

天未妬英才。紅顏原薄命。你銀壇獨霸。（轉乙反）誰料絮果蘭因。情海中。翻波瀾。鵑蚌相持。至使孤懷悲戀。人

言可畏便輕生。一代藝人竟被情絲困。可憐玉骨葬汚塵。瘦心殉愛見情眞。三角形成千古恨。令儂難以取捨愛和憎

幾許影迷欲向瑤池問。問你近來消息笑或顰。

68. 一代藝人
月兒

69. 夢覺紅樓
徐柳仙

（頭段）（二王首板）霜鐘破曉促羅帳。（二王慢板）一枕香銷。重簾影隔。昨宵無那。娟娟明月窺人。猶在東牆。念前時。銀燭夜

深。畫屏秋冷。客館添惆悵。鴛鴦獨宿可曾。溫柔不住何鄉。新月有約。且駐雲軿時見雙星渡河漢。（二

段）雨洗香車。人歸繡閣。豈能無意酬烏雀。惟問蛛絲有幾長。瞬中元。孟蘭會。桂魄初生。西風有約。萬蓋連花齋放。更是撩人愁恨。（二

聽喚雲孤雁咽露寒漿。鬥輝娟。人月圓。冰肌玉骨自覺清涼無汗。誰料絮果蘭因。情海中。翻波瀾。鵑蚌相持。至使孤懷悲戀。人

鴉。嘲喧馬。改煥六朝宮樣。舞仙衣。詠霓裳。自拈裙帶好結連理雙雙。上蒼亦人實太狠。瘦心殉愛見情眞。桂瓊樓玉宇高處不勝寒。請盤

滿城風雨又過重陽。檢點酒痕。（四段）月圓。花好。卿我壽無量。戀屬新裁。慇香欲斷。一曲合歡誰唱。三角形成千古恨。令儂難以取捨愛和憎

曾對黃花醉一場。零青衿上。任教樓上花枝樑間燕子。笑煞王昌。蕉鹿由來同幻想。却情癡人傳語。報了娘。（梅花腔南音）（二段）入

（輕二流）地久天長。趙負寄情齊舉觴。

70. 淪陷區的生活

九叔撰曲　半日安　上海妹　合唱

（頭段）（旦唱十月懷胎）陷地極悽悽。人民身受制。任割烹。苦悲啼。陷地極悽悽。任割烹。苦悲啼。陷地極悽悽。遙望着
我雞師。把失地收囘。免使我地同胞。為奴隸。（生白）喂大條油炸鬼喇喂。（白欖）喂好靚嘅油炸鬼。越食越開胃。喂食嗜愛國
同胞。包你唔怕食滯。怕也唔怕的柴米貴嗜。都唔駛閂埋嚟嚟。總要大衆一心。食多的油炸鬼。（二王）喂我的言詞最老實
嗜。並不是亂咁。嚟西。開檔嚟。（旦白）喂六叔。我都（生白）
哎有法呀。而家重貴藥。（旦白）做乜你唔抖多幾日（生白）出嚟。（白）你本該十多歲（二段）唔抵（生白）
想有養一個星期。最慘係米缸。都有米。（旦唱）哎咁就難講噃。（生白）呢賑俾佢累得我慘噃。喂喂喂噎呢的（二王）我都
同胞。（旦白）喂喂六叔。你叫咁咋。（三脚凳）你又試嚟咁噎喇。怕又將你嚟難為。睇住沉日打得咁淒涼。（二段）滾花）實覺
你本來唔再制。（雙句）受制。受制難計。欺詐強橫特勢。細聲的剌。恨不得把佢嚟生埋。想佢壓迫我地的同胞。眞可謂狠心。實覺
傷悲。（奪錦）受制。我願與敵人大家死。（二王）好過俾人殺。無遺。細聲的漢奸國賊。咪悉出是非。（生唱）長日受盡咁噎。亞六
狗肺。（生白）實覺傷悲。欺詐強橫特勢。（旦白）提起的漢奸所爲太曳。恨不得把佢嚟生埋。（生白）睇吓佢（旦右）我丈夫。（生白）
叔無庸咁怒氣。要忍耐爲前題。卒之有日報仇嘅。你又何必咁巴閉呀。（口古）我常顧打死亦都係好閒。都唔駛咁心慌。哦賣煙
唔悲慘呀。（旦白）唓吔咄想起我丈夫。（生白）你丈夫點呀。（旦唱）佢一向安分。在街頭。哦賣煙仔。（生白）哦賣煙
仔嘸。（三段）（旦唱）被的浪人。（生白）唉。慘咯。時時欺壓。任得佢予取。予攜。（生白）個的矮鬼咁嚟嚷嚟。若果出一句聲。佢就手脚交
加。（打到你當堂。變鬼。（生白）咦。慘咯。（旦唱）最低限度。敲搾十七。嚇到你魂魄。你魂魄都唔齊。（二王）（生唱）睇吓佢
幾時死呀。（旦轉乙反中板）記得有一天。佢地如虎似狼。包圍。（生白）佢哋點呀點呀。（旦唱）擺命呀。十蚊。（旦白）我丈夫。（生白）
你丈夫點呀。因爲一時不便。就俾佢地。打到傷痕遍體。（生白）咁後尾醫得番呀嗎。（旦唱）呢個又一巴。（生白）慘咯。就
唔係同佢死過。（生唱）殺。殺。殺。（旦白）呸。慘慘咯。（四段）（旦唱）唓吔唓吔我又憶起個細佬上嚟。（旦右）亞六（生白）
一命歸西。（生白）唓（連環西皮）真悲悽。眞悲悽。佢就當堂變做個啞仔。（合尺滾
花）想起我地神主牌成籠。都係得兩兄弟。佢受個的漢奸所爲苦不堪提。最慘係打個口毒針。（二王）
重把佢老婆拉左去。一定難以（旦白）到有口難言添呀。個的咁噎衰神。睇住佢地的麒麟亞榨法（二王）
世。（生白）一味殺。（旦唱）喂喂你要小心的講。說話唔好亂講。（生白）怕也嘮嘮。（旦右）至多
殺殺殺。（旦白）殊殊六叔。（白）瓜子花生囉。（白）呢嚷又嚷又嚷喺。（生唱）我丈夫。（生白）
唔係同佢死過。（生白）因爲佢地滿佈個爪牙。你睇吓佢地的咁噎。呢你你你睇吓佢地的（生白）睇吓佢
呀。又試欺人囉。亞大嫂亞大嫂。你同我睇住個檔口先。（旦白）殺騎馬。油炸鬼。你你你你睇吓佢地的麒麟亞榨法
殺殺殺。（白）殺。（旦白）陰功咯。（旦白）喂喂六叔。（生白）忍吔嘞。我得到個好消息噃
世。（生白）一味殺。（收掘）。（生白）呼吔。（旦白）喂喂六叔。
呀。又試欺人嘑。（旦白）喂喂。（生白）呼吔。你你你睇吓佢地的。忍吔嘞。我得到個好消息嗎。

71. 血債何時了

胡文森撰曲

徐柳仙獨唱

（生白）有乜野消息亞。（旦白）不日反攻亞。（生大笑白）咖咖咖咖不日反攻。茄茄茄茄不日反攻呀。（快中板）盡把敵人。去撈坭。從此中華（滾花）萬萬歲。（旦白）中華民國萬萬歲。（旦白）中華民國萬萬歲。（生唱）萬萬歲。從新奠定。穩固國基。

（頭段）（狂獸）國家多事。國家多事。嘆倭賊恃公義。進攻不備。血濺旌旗。重重恨仇國事。日趨危。由來前清。日趨危。至今常患寇至。（二王）謀陰險。願瘋狂。六十年來。紀不了重重。國恥。問倜胞。是否中華遺裔。是否血性。甚兒。今日危機已等生死關頭。試問抵抗求生。抑或坐而待死。（二段）須知到。全民抗戰。正是一綫。生機。（玉美人）舉戰旗。舉戰旗。試看倭來敢再絕無理。抗戰心堅到底。提矛挹戈寡敵旗。（二王）血可流。頭可斷。祖國河山。君休。放棄。國恥應雪。救民救國。責任全在你我。操持。（詩白）敵寇野心無日止。拚吞鯨食計頻施呀。（陳世美不認妻）無了期。敵寇暴殘世所知。一心居戰誅殺從事。哀哉我萬民遭戮誅呀育心無日止。（反綫中板）我最驚心。絕我民族觀念。受佢狂論所愚。（三段）還兒變。利誘威偪。頭折不計。個個出生入死。（二王）捷秦師。（滾花）一戰漲滾。殺得佢寒膽碎。台兒莊下。暴子千萬寇屍。重有游擊健兒。頭折不計。人人無畏。人人發威。夷蠻人生畏。名傳塵世。（二王）互助施爲。海外僑胞。不少關懷。幸得佢仁囊懷解。蓴臂起將敵寇拒。心一致。聯合血肉做城池。能令寇兵畏懼人自縊。不怕光榮而戰死。英雄報國。正其時。願我國民。利器。精誠團結。可以製挺。收回失地。光復我中華。雄心自勵。不負大好男兒。（快中板）不怕光榮而戰死。英雄報國。正其時。願我國民。

72. 人類公敵

胡文森撰曲

小明星獨唱

（頭段）（滾花）霹靂一聲。驚破了和平之夢。舉世人類。準備鮮血流紅。（戲水鴛鴦）我類遭勇。胡騎勳。炮聲一派隆隆。戰功。狂寇多衆。施威勇。引刀鋒。誅殺小民衆。爲立武功。舉世受愚弄。哀哉我輩小小百姓肝腸痛。（哭相思）嘟呀呀嘟呀呀唉罷了我地同胞。（龍舟）可憐國士。血染殷紅。幾許死難同胞。將命送。兒尋父母。各西東。父母呼兒。聲悲勳。流離失所。（二王）作賦遍地哀鴻。開戰（秋江別中板）心肝痛。若燒五中。之悲憤。熱血滿胸。狂寇遏兒。無故遏兒。昊天悶容。（反綫二王）還十戈。（二段）兵兒戰危。枉有霸王。之勇。忍抛膛骨肉。投筆從戎。誰無妻。誰無子。忍令少婦樓頭。斷却遼西。之夢。誰無產棄。誰肯紆尊降貴。（正綫）甘受血雨。腥風。（中板）唯是亡國家。生命錢財。就要受人。操縱。（三段）寇兵至恐怕殘年父母難

73. 書癡抗戰

丁撰曲

白駒榮　衛少芳　合唱

（頭段）（生念書）寄情於詩酒。暢樂於文章。顯效風漢名士李青連。醉倒長安市上。所謂半生弓馬。都莫如十載塞窗曜。（旦失驚白）亞哥亞哥。（生白）也野亞妹。（旦唱連環西皮）四處驚揚。四處驚揚。敵寇兒殘殺人。劫掠。（生唱尾腔）噎吔吔但必受天降之以不祥呀。（白）咳吔在青天白日之間。竟作殺人越貨之所之不取也。（白）噎。我曉喇。哩枝夠大未呀亞哥。（生白）車。也唔之夷。不與同中國。妹乎。（白）迷集其鄉黨。與我拿之捉之喇。（白）我曉喇。（旦白）嗱。非大碌竹之竹。乃捉敵人之捉呀。（旦白）你曉喇妹各處村鄉。決心一致鋤強。（白）唉吔在青天白日。自尋煩惱。莫特逃命喪。定遭天意滅亡。志氣品昂。（轉二王）有敵捉到來必抵抗。（生唱八板頭）你地聲聲話要抵抗。（生白）咦亞哥。匹夫有責嗎亞哥。使也太過搶心。勒我共沙場地聲聲話要抵抗。（生白）咦亞哥因爲國家興亡。吾決不作乎之路。好勇鬥狠。（二王）而且君子不立乎危牆之側。阿況克於冰霜崩能愴炮。成靈岑林炸彈之戰場哉。讀書要識之。抗敵之責者一定。都難當。（連至怕佢死都一排慌。絕無國家。（旦唱）嗱你也要識。想想。（生插白）唱）有的重衫奪姑娘呀。（旦渭合尺序。）任得佢放恣。猖狂。（旦白）點解咁甲胞之。（生白）讀書要妹。然則牟無法律係呢。（日唱合尺至怕佢咁死都一排慌。（生插白）哥你留意聽眞。外邊人聲。（生白）係噃。（二段）（生唱

滾花）咳。個的敵人將我地同胞毒打。（生白）哋眞正咁野蠻嘅又。（旦白）你喉窄咁望出去睇吓了。（生白飄吔有咁好人道嘅於白）咳。我地同胞。遭冤枉。受其毒打。苦難當。（唱）係眞正咁野蠻嘅人面。太無良。見此了得。（二才快中板）都唔瞧就係瓦燒嘅啦哥。（生白）常然喇。是可忍也。決將其途諸四情形。（轉滾花）令人心頭火上呀。（白）亞哥咁都唔驚就係瓦燒嘅啦。（生唱夷。不與同中國。迷妹乎。（白）你叫我拿枝竹你呀。（旦白）嗱。我曉喇。哩枝夠大碌竹唔係野呀哥。（白）你叫我拿枝竹你呀。（生唱我得緣曲）吾所言者。非大碌竹之竹。乃捉二王下句）也你登時奮起呀。（旦唱龍舟）碌竹嘟做也野呀。（生唱也夠大喇。雖狠忙。太過狠忙。（三段）（生接唱）若要報仇。就快快常當亂殺。大家火手火腳。（旦唱龍舟）哥唱香起呀。哋呀你哋要殺敵。快的準備槍喇嗎。大家火手火腳。將佢殺清光。（轉二王）也你殺敵得咁奇方。馳也風頭火勢呢。（三段）（生接唱）若要報仇。就快快常當齊講。衆倭寇。佢立心。太悍。難堪。言講。齊集共償。拿獲佢亂殺。大家火手火腳。將佢殺清光。你味默我地嘅讀書人。就無胆量嗎。豈有曉得咬文嚼字。就不曉能圖強。

74. 月照梨魂

宋華英撰曲

胡美倫獨唱

（頭段）（唱禾蟲滾花）懷傷況。斷人腸。莫非前生燒錯斷頭香。無端寡鳳戀孤凰。唉。我淚盈血枯想是前生嘅孽賬。人間天上。總作一般睇。青女素娥俱耐冷。寞寂任廣寒。修到神仙亦如儂。一樣。更令我意亂神傷。（轉小曲柳底鶯）月荒涼。倍悽惶。倍悽惶。顧影暗斷腸。唉唉吔怨儂薄命心中最惆悵。最恨。誤走入情場。（轉乙反中板）令後倚塞窗。舊事不勝。尙有柔絲。萬丈。我不忍夢廻。投書寄慕。祇怨不應入了。情場。姜憬才。意未灰。難禁媚心。蕩樣。早知相愛不相親。恨不相逢未嫁。辜負當日（轉乙反二王）意重。心長。（二段）我都暗覺。神傷。今日解脫無方。惟有對住惜天。怨恨。（轉合尺滾花）病綿綿。懷越響。本欲早。歸雖恨。無奈瓊樓高處。又怕不勝寒。

75. 歷刦鴛鴦

生　唱

謝老五撰曲

「龍舟」我忽聞隔牆。有簫音。聲聲婆娑。令我愁人懷思。令我愁入懷思。信覺傷神。（「戀壇」今日裏。爲佳人。傷心痛恨。對乜誰陳。我淚落紛紛「昭君怨」從此後。點知神馳朝夕。令我盼切。朵雲。此後再會無期。難解我胸前。之憤。我所嘗所語。你咨咨知聞。一定天妒多情。至令傷心。身殞。斷我。碧翁你有故。何斷我。情根「打掃街小曲」

（右側）刀。誓與仇人。（旦接唱）嚟對抗。（生插白）哥呀依儂主見。抗敵。不用刀槍。（生插白）俾把口咬佢呀唔通。（旦唱）就係把口嘅功能。等於維兵。猛將。你樣講嘴。（旦白欖）你話敵人想去搵我中國。（旦唱）究竟把口點把法呢义。（旦唱）你去宣傳抗敵。亦係爲國。幫忙。（生唱三脚凳）若果時找去宣傳。東北人民移去西南。你要敎埋我點樣講嘴。（旦白欖）你話敵人搵我中國。總之敵人陰險到非常。初時佢估土地。漸漸我地人民任佢發放嘅。東北人民移去西南。西南人民移去東北方。（旦白欖）之移去東北方。總之移到拿拿亂。（旦白欖）既稱文明國家。就唔應學禽獸一樣嘴。被佢濃化到滅亡。到此廣潤路旁。我高聲大叫抵抗。嚟你看個的敵人。（轉滾花）慘慘一樣。民族。我地人民痛苦。講出自覺係點寒。露宿荒山。（旦唱）我地惟有係奮鬥。國庠可以稀長。（生唱三脚凳）噚噚苦叫。段）咁就快快出街坊。到底如今。惟有共同努力。大衆挤命。去勤強。可憐。無辜遭害。個個苦叫。（生唱快中板）國個苦叫。凄涼。（有多等。被佢燒去樓房。露宿荒山。我振臂一呼。（轉滾花）衝起精神抵抗。佢狠戾野心。都任性縱横。兒悍。我叫聲同胞。你地要聽我講。（四段）難。咁就快快出街坊。既稱文明國家。就唔應學禽獸一樣嘴。（旦唱）我地讀番中國書。個個都惜入一樣。（生唱三脚凳）俾個苦叫。男女合白）抵抗。抵抗。（旦唱）豈能呀。被佢來欺負。（生唱快中板）國個苦叫。（反二王）意重。心長。（二段）我都暗覺神傷。今日解脫無方。惟有對住惜天。怨恨。（轉合尺滾花）病綿綿。懷越響。本欲早。歸雖恨。無奈瓊樓高處。又怕不勝寒。

神。

淚落紛紛。帆影照歸人。苦楚誰憐憫。哎吔凄涼欲斷魂。陳世美〔曲〕問碧翁為何因。使我今日。淚紛紛。莫非月老。你唔份。所以拆散。我婚姻「二王慢」孤苦凄涼。你話情誰。慰問「花」又只見失羣孤雁。叫聲頻。耳邊又聽得。秋聲陣陣我相思滿腹。解景傷。

76. 春閨懶起

旦唱　謝老五撰曲

「白」雲鬢半嚲新睡覺。芙蓉帳暖獨遲紅「娛樂異平」

五六五六工尺上尺工六×
鳥聲驚破溫柔夢。新月眉稍淡不濃。怎奈春風相送。五梅

五生五六工六五生六×
五生五六工六五生六×
春霧迷濛。咳咳……色

工尺上尺工六五生六×
工六五生工六五生六——×——
士乙士乙尺六工六工尺士乙

六工尺上尺工六五
士工士工尺上士上尺工
士工尺工
昨宵夢境已空

漏聲殘。天欲曙。小鳥枝嗒被佢驚囘。好夢。豔陽天。簾旌動。窗前寫影。忍不住冷却。春風。我原本是。深閨人。碧玉無暇未向藍田。來種「轉南音下句」我想紅顏。易老。豈可辜負花容「轉乙儿」今日枕冷。衾寒。試向誰與共。惟有盼斷。征鴻「轉昭君怨」又只見。花凋殘。顏容憔悴。愁千萬。更何堪。杜鵑啼。悲鳴陣陣。長空中「轉乙儿慢板」春有恨。恨如斯。斜倚薰籠惟有把寒衿。獨攬「轉揚

本是。碧玉無暇未向藍田。莫待三春。之後個陣過去無蹤。吹殘。未有簫郎引鳳「轉乙儿慢板」嗟我孤寒命鄙。

寒誰與共。「士工」

合乙士上尺工上尺工上「士工」
六工尺上尺工六五片彩霞紅
稍一尺上尺工六五

所為天。若有情。天易老。呀呀。呀人若。無情思。蘭珊。

州腔」六尺反尺　反尺上」
六尺反尺　反尺上
上尺上乙合乙上彩雲飛
六五六反尺
「轉乙儿慢板」凄涼午夜。怕聽四

77. 小桃紅

謝老五撰曲

對花間。倚憑欄。樓頭祇見杏花殘。花落花開年年

野。鳴蟲。閨內懷春。個種思潮「正綫」伏湧「花」情絲萬。恨無窮。令我身世感懷。心酸悲痛。望窮了伊人秋水。祇有更泣。殘

紅。

六五生工六五
六五生工尺工六五」
六五生工尺工乙尺工六尺」工六尺工乙尺工六工尺乙尺工士六
工六五生工六五生六—」士乙士乙尺六工六工尺士乙

許氏牌三格燙髮水 燙髮前購備

78. 三潭印月
謝老五撰曲

79. 楊翠喜
謝老五撰曲

98

麗華公司

創立二十餘載

推銷中華國貨．

選辦環球物品．

歷史悠久．

信譽昭著．

萬貨咸備．

物美價廉．

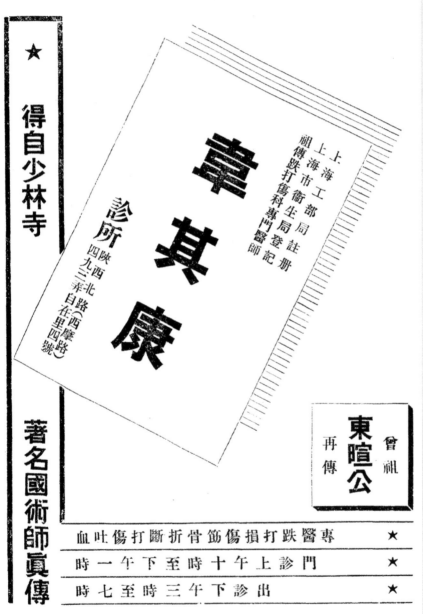

★ 得自少林寺

★ 著名國術師真傳

韋其康

上海工部局
上海市衞生局註冊
祖傳跌打傷科專門醫師

診所 陝西北路（西摩路）
四九三弄自在里四號

曾祖 東暄公 再傳

★	專醫跌打損傷筋骨折斷打傷吐血
★	門診上午十時至下午一時
★	出診下午三時至七時

新興粵曲集（一九四七）

燙髮前購備

許氏牌三格燙髮水

再到理髮廳電燙

使你有意想不到之滿意

許健基監製

80. 一聲雷

謝老五撰曲

（二胡引子）生�五…「揚琴引子」…

（以下為工尺譜唱詞，略）

81. 林黛玉

（南燕音樂會）

李叔良編曲

（中板）想奴奴。寄住瀟湘。幸有婆婆。相倚。紗窗下。開情逸致。惟有寄意。詩詞。我地寶哥哥。深愛輕憐。殷勤。偏至。情無限。靈犀一點。早已心向。神馳。又誰知。謠語莫明。好似情形。有異。況且是。敘玉交好。令我虛腹懷疑。夜更深。病榻淒然。愈覺。愁思。莫已。對此境。茫茫塵事。眞愿菁磐。紅魚（溫花）哦。我原本是個弱質女流。又何勞哥哥藥介意。我生逢不幸。已是命裏如

103

心一堂粤語·粤文化經典文庫

斯。（反線二王）寶哥哥。一番言詞。海誓山盟。深情。重義。恨蒼天。使我荳荳早榭。只剩薄命。女兒。嘆紅顏。多病多愁。難免
風姨。苛肆。（滾花）蒙憐愛。情何似。只望他日補闕歡怡。

82. 英雄肝胆美人心

何鏡泉作曲

（小兵賽龍奪錦）賊人動血茄。袍纓馬上掛。（撲燈蛾）請將軍請將軍。快出馬。賊人動血茄。袍纓馬上掛。馬上掛。（將軍。大首
板）開報道。氣煞我。有賊人兵馬到。（嘅）（詩白）龍爭虎鬥逞英能。幾番敗衄幕茄聲。醉臥沙場君莫笑。伴征人嘅
（快中板）鉄骨金剛來陷陣。銀槍耀動殺賊人。為國為民吾本份。裏鳴馬革肯史留聞。雷鼓登壇來細問。（接口右）來快細稟
嘅。（小兵口右）因為賊人作亂。所以邊報頻頻。（詩白）現在偏營候令。請將軍安置鈴釼。（將軍。下句滾花）我傳令她進營。待我細
查審。（小兵口右）真令我滿腹疑雲（撲燈蛾）我無家室女紅鉛。莫非來了間諜。俟下那遂人陣。傳令她進營。待我細
嘜。何來異性。真令我滿腹疑雲（撲燈蛾）女子快到大營行行。（白）奇怪很。奇怪很。我無家室女紅鉛。莫非來了間諜。進營。要識別
軍一陣。（酒載玉壺來慰問。將軍有禮。（將軍滾花）你向底姓甚名誰。玉壺載酒慰征人。儂非木蘭能陷陣。祇靈奴責。你一定係奸細之流。
（接白）小女捐魂拜望。正因家中遭劫恨。因也向我軍營亂進。莫識敍韶。你好生向本軍。吓勉持細將軍呀。
（快把）真情直裹。我就要你一命歸陰哪呀。（白）呔。血雨腥風。你敢進我營中觀我內陣。祇知肝胆照人。逞請將軍呀。就因這
腥風血雨。我正要請見將軍。（將軍口右）誰教你口吐蓮花佈此迷人局陣。（接口右）我不慣孤寒味。莫識敍韶。你一語。吓到我失
魂人哪呀。（將軍接唱）（接士十慢板）叫將軍。請息雷霆。（捐魂口右）呔。我不過一心一意。來察乾坤。（捐魂白）將軍呀。片聲
誠。唉可憐難得將軍信。不過士為知己死。還待我痛訴來因哪呀。祇得一句將軍呀呀將軍。（滾花）我。雖係一個女流。
呀慰問。所以呈鼓碎羅裙。一曲悲同臭水寒。不望將軍萬戶封侯。又不能裹屍革裹為國為民。私致紅玉夫人。向將軍
一壯行旌哪呀。都以為能得將軍一盼。（滾花）你毋須發嬌嗔。毋須發嬌嗔。真係分明來搵笑呀吔。（捐魂白）將軍呀。就因這
玉潔冰行。都以為能得將軍一盼。點知你氣沖牛斗。火燄凌人。唉吔吔吔。真係令我進退開難。待我上前
三訴。望將軍你。一鑑衷情呀。唉喇喇喇。（滾花）你毋須顰語甜言。想引我入迷局陣呀。罵聲了頭賤婦。不若捐身劍下。呢一個無恥
婦人哪呀。（捐魂白）不好了。（接快中板）可憐西子蒙不潔。將軍不諒疑盧莫名。毀了貞名己恨。不若捐身劍下。待我上前
。雖有風月當前。我亦無心向花叢裏渾。去效王孫公子相作紅鉛。（轉武腔中板）我恨呢一個武夫。自少不解溫柔。
（將軍）不好了。（下句滾花）我雖不殺伯仁。伯仁猶為我而死。莫說章台柳綠。（轉武腔中板）用寶劍稱雄。需好伐人爭義情。呢一個無恥
（將軍）不好了。（接快中板）可憐西子蒙不潔。將軍不諒疑盧莫名。毀了貞名己恨。不若捐身劍下。待找上前
婦人哪呀。（捐魂白）不好了。（接快中板）可憐西子蒙不潔。將軍不諒疑盧莫名。我把心盟顧呀呀。呢一個無恥

今日身為將帥。戎兵待發。豈料竟出奇人。（轉滾花）我以為佢係一個無恥賤女流。正好借若人頭。作開旗祭品。點知佢忠貞節烈。

氣貫虹雲。現在恨對陳屍。不禁血流交併呀。（接白）唉唔好好好。（接快中板）不想婦人能自信。英雄巾幗羞致裙。上馬前征遼滋滚。成功不得。祇望成仁。我怒憤塡膺。淚招英靈。你都要跟隨我馬兒同進。待我橫矛直劍。黃龍痛飲。用血祭你英魂哪呀。

83. 千里悼芳魂

（南燕音樂會編贈）

何鏡泉作曲

（乙反龍舟）「知音何處」憐紅粉。玉樓人杳斷芳魂。（小曲餓馬搖鈴）悽風陣陣。孤忉雁叫斷客魂。其鳴咽咽。咽咽恨恨。聲染血紅裙。閨幃耗。齊聲驚問。低問。唱句爲何情淚暗吞。唉真真太令人。花下葬。慘刻或誤聞。關山萬里無從遊。（轉二王）不料飛來驚報。唉唓唓果喪伊人（序）難伊人。至此絕紅塵。簫聲笛韻。倍添梨娘恨。淒情問天。消息斷夢魂。唉消息斷夢魂。何無份。認知音。來復相近。（序）飄得夢無痕。也偏遭。長恨。淚倒性涯。歌壇稱霸。印啼痕。更因烽火遍天涯。致使孤鴻。失陣。飄零客旅。誰問呢今病身。（掘收）（乙反龍舟）「夜半歌聲」。唉「癡魂」。說什麽「無價美人」。都不過「前程如夢境」。現身說法。「婦女寶鑑」。幻難眞。飲恨而終。蒼天可太忍。何太忍。永別倍增恨。懷傷嗟病身。歷刦刦魂。難復問。從此燕子歸。一入鬼林之陣。詩人墨淚。吊「秋墳」。上。不忍說伊人。（乙反戀檀序）絕世憐聲響。永別用芙蓉中板吊「嬌花」善後伊人。端賴柳娘情份。「多情燕子歸」里。黃泉路認眞。休抱恨。刦後身。千里悼芳魂。（滾花）善後伊人。

84. 林冲別妻

（南燕音樂會編贈）

何鏡泉作曲

（貞娘）「滾花」罵聲高奸。唉。真胆喪。縱子行凶。害我夫郎。解配滄州。鴛鴦魂盪。陽關聲斷。句句斷腸。（林冲）「詩白打引」不想百年寃帳。百年寃孽前償。嬌妻祇爲委容累。奸賊不仁。錯主張。（貞娘）「胡姬怨小曲」深深悲愴。一見郎君不忍看。（林冲）深深悲愴。一見妻心腸喪。（貞娘）淚眼汪汪。（林冲）血雨行行。（貞娘）離人寂寂。（林冲）夜月茫茫。（貞娘）唉怎消寃孽帳。（林冲）「反線中板」大丈夫。血淚不流。反效女兒模樣。最可憐。遊子顏色。去哭怨愴商。（貞娘）飲恨寃仇。被迫天涯。流浪。苦煞迷羊。豺狼當道。怕你難免。（收）（林冲）妻凄惶。須知頂天英雄。那怕羣魔。（轉正線滚）心喪。（貞娘）夫呀。人心叵測。念煞我郎呀。（收）（林冲）口右。叫句貞娘。請你休悲傷。須知英雄淚。快回家往。（貞娘）我要等陽關聲盡。再敬君幾場。（林冲）深感嬌你關懷。待我飲埋都係呢一伐。（收）（林冲）妻。英雄氣短。真係千古恨傷。（貞娘）可恨惡勢迫人。（林冲）「二王」唉嗚起蕭牆。迫鴛鴦離喪。嬌呀你陽關哭別。淚不行了。相對淒涼愁尚丈。曾叅做凶手。怎禁得兒女情長唉君呀。（貞娘）惟好權爲。忍讓。他日龍蛟出海。那怕不洗雪寃怨。（收掘）分明恩怨。鐵骨金剛。忍辱偸生幷非病狂。（貞娘）惟大英雄能

心一堂粵語・粵文化經典文庫

六○・

85. 抗戰英雄

（燕音樂會編贈）

何鏡泉作曲

（生——士工大首板）胡笛喧天。慘遭寇仇戰亂呀。（轉接慢板）渢起了。英雄淚。洒落襟前。禁毒焚烟。招仇怨。（轉接快中板）欲把熱血勵三軍。相與背城一戰。獨惜當朝懦弱。使我國勢索靡。把國勢索靡。（生）挽此狂瀾。驚心魄。敵擾戎邊。敵擾戎邊。（旦）慧心魄。問你如何。打算。（生）欲把頭顱拋却。殺敵。別嬌前。（旦）君你既係有意為萬民。因何又淚涔涔。色變。（的）的二王。烽火遍天南。君呀。（問你如何。（旦）收拾）。（生）長句靜。一

狼軍侵入。我中原。戰艦威逼。苛條件。若然接受。最堪憐。歎忠（生）醉臨油場不受憐。（旦）儂天那得乾坤手。反負寶劍空懸。（旦）（接一起秋江別中板板面）錦繡河山血染鮮。（日念白）坚心到底拚一戰。反負寶劍空懸。（旦）

妻呀。（生）臨難不屈節氣存。為國捐驅死亦甜。（生）堅心到底拚一戰。（旦）（的）的二王。烽火遍天南。君呀。（問你如何。（旦）收拾）。

邊。（生）君你既係有意為萬民。因何又淚涔涔。色變。點知血滿胸填。遮施英雄段。逆耳忠言諫。呀……（旦）咲。郎君呀。（生）一

敵。別嬌前。是何言。空教熱血滿胸填。因何父淚涔淚滿。須知奴顏事敵。柱我安邦。有萬全高見。（生）更因衆鼠輩。怕死貪生。祇知言和法戰。反而彼見

場滾花。苦悲悲。是何言。（生）柱找安邦。有萬全高見。（生）更因衆鼠輩。怕死貪生。祇知言和法戰。反而彼見

聲長嘆。使我怒憤冲天。（旦）言和事敵。辱國喪權。（旦）更因衆鼠輩。怕死貪生。祇知言和法戰。可恨

甚變情遷。負了孫武雄韜。致令山河色變。（生）黃龍飲酒。凱歌不許我言旋。委國以身。都難遂願。（接反中板）可恨

事變情遷。負了孫武雄韜。致令山河色變。（生）黃龍飲酒。凱歌不許我言旋。委國以身。都難遂願。（接反中板）可恨

我歷千辛。痛陳利害。難以一木支天。（旦）可憐郎你忠精貫日。反而被見

敵。今日見絕於君皇。雖能捨嬌妻。但係萬民又點呀。（生）咲。英雄歷刦。聞鷄悲舞。鑑其誠者。祇有蒼天哪……呀……

86. 淪落知音

何鏡泉作曲

（生）唸白。離人怕見寒江月。明日天涯。誰憐我呢個蹇歸郎呀……（接二流板面起）愁惨別。搔首蒼茫。醉不成歡。徒惹

迷離悵惘。耳畔聽得雁歸人遠。瞬眼就萬里他鄉……（旦）唸白。春恨秋悲空自惹。紅綃帳裏。只剩得翡翠衾寒呀……（生唱滾花）真係音韻悽

相思）。哪……呀。哪……呀。（生）……月呀。晴消魂。照不盡我愁思千萬丈呀……（旦）一曲離歌。真係音韻悽

涼……何處父有一簫……天涯人嘹喉處先唱……（旦唱下句）……今宵離筵已散略。長亭折柳悲怕瞬眼就拋在路勞呀……（生）「白欖」。人

情短。夜漏長。對銀燭。姿懷想。一杯苦酒人愁腸。借問誰家一位美嬌娘。寂寂更闌嚓處把嬌歌頻歌唱。(旦)「乙反苦喉龍舟」…我儂自苦。我儂自傷。聽哀衷江上。我就感到身世淒涼。(轉乙反芙蓉中板)所以借着手上琵琶。噎算吓夢痕舊眼。不想絃聲驚動。他鄉淬水。我一個莫歸郎。(…攝收)(生唫白)唉。真係同病相憐略。(接中板起序)。唉。我聽罷了。呢個弱女。一曲琵琶。痛惜紅顏。苦況。辟聲掩抑。似訴無恨。悽悒。(轉滾花)嬌呀。佢一定別有幽情。待我靜移步出船舷。睇吓呢一個美嬌娘。是否瘦成梨花咁嚓樣。嗌。嗌。嗌。同是天涯莫歸客咋。嬌呀。請移明月照過東牆呀。(生接唱口古)唐突嫦娘。半捲珠簾。能否將盧山一現真相。(旦唱序)相見爭如不見。難聲一唱。又怕是萬里塋商略。(…)(生接唱二王)我千呼萬喚。嗳懇解未見佢。玉現紗窗。(旦唱序)(本是秋水天各一方)我岑寂度韶華。憑君一唱。(生唱序)(憐佢浪跡在風塵)唔怪得聲聲懷怨。賽過鵑鳥淚迸春先。(旦唱序)(君你無用爲我悽傷)須知鮮豔名花。無力東風。難以護障。(落花空惆悵)香榕豆蔻。一定終只惜錦。佢紅妝。(旦唱序)(眞係瘦影伴我)今日翁絮已沾泥。怨煞烽煙。把人雛爽。(旦接小曲胡姬怨)凌凌江上。一對離鴛爲方向。(尺上尺上)(生)凄凄影月。(生接口古)一聲離鴛心都喪。(尺上尺上)千里茫茫。(旦)情同夜月。(生)聲望。(旦)斷腸離腸。里嬌心徒枉。(食任枉字轉河調豔板)蒼天。(生接)不令我早。日逢郎。各自一方。(生)千里茫茫。(旦)柱負才華。(生唱序)嘆奴生不幸。落在平康。今日偷抱琵琶。子然蹤跡。滄茫。(生唱序)洛水非遙。天涯在望。天台無路。佢訴罷。眞係冤頭。(生唱滾花)恨恨恨天呀不把紅顏洗盡。(…重句)(旦接)。待我抱琵琶。再把腸關唱。罷。呢個陋路簫郎哪…呀……(生合尺滾花)…呢一聲聲幽嘹譫障。曲終人何往…(旦接)…忽聞離難聲唱…珍重了罷。

87. 九日登樓 （南燕音樂會編贈）

劉若利撰曲

(小曲)優悠攜酒上層樓。西風吹不收。萬象到深秋。吹不收。到深秋。漸漸惹人愁。(二王)還是黃花依舊。空江翠袖。未改。舊時秋。獨搔首。人不似往日風流。更不比當年。韶河山。撫星星塵賞。嘆滔滔歲月。水東流。慢沈吟爲惜秋光。且放下悲歡。成就。餘翠弄涼。聽欵寒滿角。趁林鴉陣。何妨小作。勾留。秋已無多。屢樓倚晚。况恰值登臨。時候。嘆人生。有幾逢重九。對着雲殘照。好偏酒。消愁。(反線中板)晚烟漸凝。絲絲。前溝。隔闊芳飄。撲撲香隨。逞暗盈。人袖。(反線二王)且讓散香疏荷獨占。一甌。漸露客。江畔。紅影片片。吹落。旨酒。(轉小曲)倚西風。晚思復悠悠。念深秋。惹起我舊日愁。重向蒼天來搔白。(二流)怕見霜花開透。韶光似水。又了却一番秋。蕉影橫樓。更念明年

88. 歌罷人何處 （南燕音樂會編贈）

梁瑛小姐唱

。今夜此地玉擁人醉否。一枕新寒人歸後。(滾花)猶是夜涼桐葉颭颭颭。罷。

心一堂粵語·粵文化經典文庫

89. 落花如夢

南燕音樂會贈刊

（詩曰）泓綠水濺濺茫茫。月照歸帆空盼望。樓頭遠眺荒江草。往事如煙淚滿眶。（二王）月涼風霜玉樓哀唱。功名誤我。誤嬌娘。誤你是否新歡戀。故舊忘。今日故地重歸。何不見翠鈿琅璫。一曲驪歌聲聲郎怨。歌唱長亭折柳。送我馬上鞭揚。（胡姬怨）恨阿嬌。記否身墮火坑。慘處宵難。郎君京都上。（重句）怨恨呀蒼天。歡聚無常。縝綿話別。愛我情長。何以捨我別向。（反綫中板）恨阿嬌。挽你出苦海。茫茫。又名狀。柳巷中。朝秦暮楚。你以苦味。深宵。計千方。愛嘉才華。不忍頻遭魔障。為卿助。不惜珠璫十斛。挽你出苦海。茫茫。又未央。霹靂情天。我曲驪歌。得買棹南旋。愛嘉才華。紅粧。誰料到。王謝堂前。不堪回望。恨嬌負義心愈傷。休記往痛惜郎。負檀郎。逼關山。問跡尋蹤。桃李開放。問我地同行並肩如同只鳳倚凰。惜卿也憐卿。是話愛郎。我慘傷。驚鴛共枕歡唱。事總係令我悽愴。當年共神把臂共唱。農水鴛鴦。你不為郎諒。指天心證。（重句）地老共天荒。問始鴛鴦心。令我長夜腸斷鄉關。何堪旦夕斷迴腸。至使心。一旦離別到他鄉。祇不過是為你想。你不為郎諒。霜雪南露祇係為你心愴。地老天荒。今夜寸斷迴腸。令我長夜盼望。使找萬里空訪樓頭寄恨問婚捨。我此去何方。（重句）霜雪南露係為你心愴。問始鴛鴦心。令我長夜。靈劇狀。（乙反）碧翁呵敀拆散鳳凰。早知綠盡如斯。譬擺脫鳳凡。雙眼。（正綫）何期一別。不見舊燕悽涼。（打掃街）夢也空想。空訪愛夢娘。孤衾獨悽涼。倩誰慰恨長。（滾花）寸斷迴腸。淚濕紅綃恨。此後舊夢番尋。慘似一戔黃樑。

90. 絕代佳人

南燕音樂會贈刊

（銀台上一句）露巳重。枕冷巳慵怱。（詩曰）明月窗前驚客夢。落花簾上斷魂風。（二王）斷魂風。愁人夢。蕭疏長夜。恨偏濃。紙帳梅花。無那輕羅。露重。殘破簾攏。寂寞。小庭空。（龍舟）多少恨。欲寄夢魂中。無奈春宵魂愈無從。深愁封鎖。不把愁吹送。又恨月兒無賴。偏照離衷。今晚深院玉樓。深鎖春。哀愁無共。依舊落花如我夢。不禁風。夢如飛絮一樣。飄蓬。（拉合生序）憑誰伴枕與夢同。今夜月把人來諷。偏照離衷。坎送入簾攏。怨重重。人憔悴今。奈那春衫凍。（二王）夢如飛絮一樣。薄薄春衫。人斯。深歷刧。悲腸刧。不耐。霜濃。深重。消磨盡風情酷滅。縮恨令宵。百感蒼茫。夢深。人慟。盈胸。（貴妃醉酒）流年輕輕送。落花悲命同。寂心恨正濃。嘆今宵。最凄凉蔬籬好月。花落。哢紅。更愁人。燭寒。影動。因相思。幾翻撩恨。夢也無從。（士工滾花）無奈竟夕難眠。

（且貴妃醉酒）望迷春波幻。盼君征未還。劇恨胡患。舊日笙歌散。傷心淚暗彈。情怕關山陷碎殘。令我愁千萬。（士工滾花）可憐。

91. 情 歉

南燕音樂會編贈

弱絮飄飄。暗恨東皇意懶。自愧歌衫如舊。已是連慕紅顏。却後滄桑又怕廣陵散。人憂世亂。誰復羽舞伴歌彈膝此寥落相思。徒念征人未返。（介）紅樓深處恨歷春山。（生首板）花落迷途三春晚。（快中板）美人忍別。鎮狂瀾。馬首天涯。歸鞭晚紅樓冷落。思念釵環。（滾花）香透珠簾。喜見玉人。斜倚遍紅欄。（旦白）嬌你且莫含嗔。更勿傷時淚泛。（滾花）山河非舊。我心已傷殘。劇憐人事已邅。無奈一聲長嘆。（生唱）征鞭無定。可泯倚遍紅欄。（旦唱禿頭二王）怨將軍。（生接）是否歸來晚。征袍未解。都要歸見我地嬌顏。（旦序）毋累你情煩。（唱）睇你滿服障身。可證你勤皇。意幻。貪圖富貴。竟作禍國。雄奸。惟有淚和。苦諫。若使你良心未喪。應念明祚。河山。又況眼底中原。已是岡天。莫挽。所以叛臣廿年。而且從來鵬水弱紅顏。（生中板）呢個窮途壯士。愧對紅顏。有死輕於鴻毛。死有重於泰山。當諒我言非。泛泛。自當誓圖死力挽。何乃等開邦國難。怨願皇勢殘。非在眼。弱紅顏。

六朝如夢惹羞煩。一寸雄心猶未冷。無奈美人深眷。難顧錦繡。河山。又況嬌你遺臭萬年。已是岡天。莫挽。（旦白欖）我況斑斑。君呀你遺臭萬年應自諫。而且從來鵬水弱紅顏。（生首板）有死輕於鴻毛。死有重於泰山。情是泛泛。當諒我。為驅情軍。怎願局勢殘。（快）貴冑公候。非在眼。（生白欖）呢個窮途壯士。愧對紅顏。有死輕於鴻毛。所以叛臣廿年。愧對紅顏。（生滾花）呢個窮途壯士。愧對紅顏。有死輕於鴻毛。更念嬌你於鴻雁。（生唱）江山。長嘆嘆。

捨難。訴盡情哀。當諒我言非。泛泛。社禮陌垂危。情是泛泛。當諒我。為驅情軍死力挽。怎願局勢殘。（旦白欖）恨心變幻。我況斑斑。君呀你遺臭萬年。罪懲。（生唱）江山。長嘆嘆。（生接）低首美人。是否歸見美人。（滾花）低首美人。（生唱）月

城。僵局無可挽。（旦花）將傾皇樹。君何凝戀紅顏。若使你未冷雄心。振國今猶未晚。（生白欖）你心已决。志難翻。況且清兵已入城。不願名花長寂寞。自可官升無限。（雙句）（旦反綫中板）君你誤人誤國誤朱顏。風雨明室。儂羞見淪亡一旦。愧我無能振國。惟有熱淚偷彈。君要審視滿奴。早把薄命等開。英雄末路。

（正綫滾花）恕奴斷情一旦。（生花）天人共憤。我自知羞慚。可奈騎虎勢成。備有靜觀局幻。（內場吶喊攻城介）英雄末路。羞嫁佞臣。慘見國運傷殘。號振玫城未許我提師忘慢。（急急鋒人場）（旦接花下句）可嘆佢執迷不悟。試問我生也何顏。惟有殉國存忠。以報

却危難。（介）拚救貞魂埋劍底。碧血洒人間。

（旦唱首板一句）低徊故苑。（起老鼠尾序唱）月亮淡照流霞面。笙歌朦繞袖懶困無那又情牽。羞煞我未忘昔日綠。（二王下句）半醉倚情添。一曲曾歌斂。歡腸酒落。記當年。斷盡情絲。灰情餞。又豈料郎歸曲怨。（相思但憐焦心捲。魂斷空相憶。（二王下句）誰諒我慘懷。如煙。魂斷那管繁絃。（花高句）未解我柔腸酒怨。便低徊往事。如煙。踏月遣愁。怕聽那管繁絃。（花高句）未解我柔腸酒怨。相逢舊燕斷續故後。便教縈懷百轉。（斷頭起小曲吳宮怨）天涯唱盡。惹心酸。風流成畫餅。好夢更成煙。多恨本情場。我自傷貧與賤。（生白愁。（斷頭起小曲吳宮怨）天涯唱盡。惹心酸。更難忘。二曲惹恨記起當年笙歌唱。相見亦徒嗟緣淺。（生白綫。（白）天呀。（旦唱滾花下句）挑起一段無端戀曲。彌不斷一縷已寂情紇。但係虛枉此花月良宵。我自傷貧與賤。我自傷貧與賤。空使恒煉石頻。（旦緣非淺。見何嫌。（旦唱滾花下句）好夢更成煙。多恨本情場。我自傷貧與賤。相見亦徒嗟緣淺。（生白橈）情如夢。夢如煙。但係情可有可無。見可見不見。總信是竭皇無計。我自傷貧與賤。依樣當年假戀。（生唱）月白欖）情如夢。夢如煙。三年小別隔塵天。凄清忽看歸來燕。落花暗鳥柱情牽。柱情牽。遠甜。且與共話倚欄。（旦唱二王）年。只嘆知己難忘。深悔在窮途凝戀。更不知是苦。遠甜。

92.

戰士歸來

南燕音樂會編贈

（生唱奪錦腔）沙場浴血歸。（哭相思）唉罷了嬌娘妻呀。（二王）青塚一坵。肝腸斷透。呢個征人歸晚。苦無酬。雖道
錦繡山河。遠我身。惟是思慰都化作。恨出東流。頻臨首。嘆一句天何不佑。玉碎珠沉。至使玉人大壽。呢個倆聚首之時。豈料今日戰勝歸。個個
泛流。（口古）罷了我地嬌娘呀。想當日你勉我從征。爲國家出奮門。有日倭奴纖滅。正是我倆聚首之時。豈料今日戰勝歸。個個
來。就不見明嘗翠袖。（口古）此際落花無主芳魂渺。安排香燭祭荒坵。（收掘）（旦相思）小鑼龍舟）今日清明時節。個個
都拜山坵。做也家姐墓前。有襲黃衣狗。（士工慢板）睇佢似醉如狂。而兒傷心透。（旦白）濕透衣襟。佢又低下
頭。（我行近佢身傍都唔知。（士工板）待我再步上前。來啓語。請問你哀吊誰人。勿怪奴奴。頻添淚洒。你因何。又唔
奴唐突。勿怪賣。阿儂。（收掘）（白）喂。你呢位軍諦文狗唔話喇。（旦白）嗟。我係得你出聲。叫又唔彩。顧住拜錯山墳嗎。呢卦山。你因何。又唔
之墓嚓呀。勿怪賣。（生白）也話。（旦白）噎。（出親聲好似一隻老虎叫。呢卦山填嗎。（滾花）妹使英雄氣短。淚
狼。望佳人。你發顏呀。（生唱士工滾花）破碎情天難補救。但夫墳去爲國奔勞。估不到今日相逢。你要絮奴未食糧數。（旦白）哦。（滾花）好使英雄氣短。淚
曾經對我告訴。話出東流。佢夫墳去爲國奔勞。（旦白）此事當眞。我偶迫尤。我地苦相依。因爲衣食難求。我倆迫尤。（生接）小妹你笑用淚先流格略。（反
究竟底事何因。你家姐佢魂歸泉路。請你講明講白。細說從頭。（收掘）（旦白）唉。（旦白）咁就中道。歸壽。我嘆孤身。（滾花）記得家姐生前
綫中板）憶當年。禍當東鄉。殃及家鄉。（旦白）雙親乗逝。賦逃亡。（旦白）眞係衣食難求。（旦白）轉飄零。得到港嶼。到
依姐祐。嘆慨時艱。不久全戈鐵馬。就繼陷。于倭奴。（旦白）我地苦相依。因爲衣食難求。快的講遞講透。（旦
處唇玩。女流。（正綫滾花）家姐佢不耐欺凌。致遭奸人之怒。（收掘）（生唱）眞係咁無天理。（旦白）果然。（生白）嗜
唱）佢地不惜良心埋沒。借故擊殺在當途。（收掘）（生白）此事當眞。髮指披胖。後事如何。（旦白）無錯。（生白）嗟
綫起山坵）氣煞俺。痛佳人。遭逢辣手。（開邊哭相思）罷了嬌娘妻呀。（滾花）忍不住斷腸下淚。氣煞於人。（
（陰鑼鼓介）（士工大首板）氣煞俺。痛佳人。遭逢辣手。（開邊哭相思）罷了嬌娘妻呀。（滾花）忍不住斷腸下淚。氣煞於人。（

嬌花鮮。吳儂語軟。遭逢失意。病相憐。人海淚痕。歌嗟怨。無奈情灰已冷。禁不住愛燼重燃。只嘆如夢幽歡。又是天涯訊斷。（收
（旦口古）咦。情海本屬無涯。偏滅不了絲絲情感。早已盡付雲煙。眞估不到今夜故劍重逢。倘存相思一點。惟是絲
雖連。綫已斷。我惟有哽咽燕言。（生滾花）空合我望。月枉圓。（反綫中板）斷腸人。斷腸冷月。一樣斷腸。燕重歸。惟念玉
人芳訊。非敢欲綰前緣。引瓊簫。（旦瓊簫）。淒涼笑歌。謝來你情酒。春春。（旦接中板）憔悴花。心憎逆暮。已付憔悴。香完。我嘆年來。隻影
無歡慘煞天涯。歌遍。歌遍。虛負了期珍重。卻誰凉我倆綫長年。（正綫催快）欲報知音。憐命塞。是非誰辨情無綫。我各有前
因。（滾花）君呀。你且勿重撩綺念。（生唱下西皮）信是無緣情倍率。斷續情照心掛率。（生唱）惹恨記起今宵。相逢恨倍添。爲
卿已是長縛念。（旦唱）抱恨更添斷腸。靜情思千遍。儂儂情淚絃。誰憐儂心碎斷。苦難言。（生唱）相看慾憐夢似煙。相對賠心
牽。低徊月滿天。（旦唱西皮下句）嘆情率。意撩亂。記當年。相對凄然。（拉腔重句收）

93. 胡不歸之別妻

南燕音樂會編贈

（二王）恨蒼天。把嬌奸縱。使我嬌妻飲恨。可憐我。好比失羣孤雁。身在汎淊。兒流。（旦唱）我登一聲。姊夫你。暫放歡容。莫個淒涼。苦透。（生唱）我必要。將那奸人手刃。來慰妹。在陰曹。（旦唱）那奸徒。勢敗傾頹。已抱生離之感。誰料一聲鼙鼓。又要夫婿逐征塵。雖是衞國執戈。但却不免更添分離之恨。無奈都要焚將薄酒。一壯夫婿軍行。叫桃春。快備愛湯。待人所作。對找剖白。分毫。（旦唱）他卽是。漢奸李霸奴才。人省。知到。（生白）吔。（快中板）任由地府與天曹。誓要追尋遠血穀。天涯到處逼沉浮。誇啦啦。（滾花）不避艱難。揮淚走。（入塲介）（旦滾花）睇佢真誠一點。我都望佢得報窮仇。

（打引）（䠟娘上引白）千古女兒千古恨。苦樂無端總屬人。……（拉腔埋位）（冲頭春桃上白欖）忙啓稟（重句）。有件事情好要緊。（重句）就嚷到此作辭行。（旦這個滾花唱）想奴病體未痊。已抱生離之感。誰料一聲鼙鼓。又要夫婿逐征塵。雖是衞國執戈。但却不免更添分離之恨。無奈都要焚將薄酒。一壯夫婿軍行。叫桃春。快備愛湯。待奴烹任。（上）（介）夫妻情重。自有無限掛心。……（下）（生含愁悶步苦口一才收念白）班班情淚洒衣襟。幾囘更沉吟。百結愁腸了結恨。（旦白欖）酒已斟。再爲夫來洗戔。（生一才關目口古）恨海難禁。情愛最可珍。（重句）難免立卽香消玉殞。愁腸訴玉人呀。（反綫中板）奈何天。奈何人。更添一愁別。苦恨。個個淒涼。未敢淒涼訴玉人呀。（反綫中板）奈何天。奈何人。更添一愁別。苦恨。個個淒涼。照住淒涼地。未敢輕見。斷腸詞。人。若可憐。我願死在沙場。怕只怕。凱旋歌唱。亡妻。孝子應爲。何忍慘戚。薄倖。斷腸詞。（罷天。更不忍令嬌恆。知聞。病裏嬌花情可憫。凱旋歌唱。亡妻。孝子應爲。何忍慘戚。薄倖。（介）（傷心語）更不忍令嬌恆。知聞。病裏嬌花情可憫。凱旋歌唱。亡妻。（轉花高句）今夜慘悽分離。你病尚未安。何必勞苦太甚。（旦口古）夫呀。縱然勞苦也甘心。與你作刃離宴飲。（生口古）妻呀。爲夫此次爲國分離。惟有一伸別恨。（旦口古）但望夫你凱旋早奏。志壯風雲。戰陣。便要絃斷。亡妻。（生口古）妻呀。好比萬刃穿心。（生滾花下句）是別離味苦。更觸起

我百般哀感。（旦白欖）酒已斟。還請夫君洗征塵。（生一才關目口古）情愛最可珍。（重句）。爲夫此次爲國分離。你總要愛護賙身體爲要緊。塲苦果潛因。眼底傷情。悲酸難禁。（尺只滾花下句）夫你因何形容愁惨。似有無限傷情。有何不安。請夫你直言毋隱。睇見佢思愛情。不能虛名份。縱有難言事。改歌容中板下句）感嬌情重。意殷殷。心帶刃離。多少恨。如花人遠。暗魂。翠細辛勞。刃死痛飲。我地思愛情。不能虛名份。縱有難言事。奴嬌痛飲心。（旦般勤飲介）一才關目有原因。有原因。有何心事咁明心。我地思愛情。不能虛名份。縱有難言事。不怕說知聞。（生滾花下句）夫你一定有原因。有原因。有何心事咁明心。報敘裙。含笑舉杯。偏令佢惹改歡容中板下句）感嬌情重。意殷殷。心帶刃離。多少恨。如花人遠。若夫顯耗驚心。（旦口古）夫呀。我但求與你做得甘載夫妻。便死無遺憾。至有病中不忘脂粉。（旦滾花下句）妻呀。人生難料。（生口古）妻呀。你知否多一分顏色。便多一分。（旦口古）夫呀。我但求與你做得甘載夫妻。便死無遺憾。至有病中不忘脂粉。（旦滾花下句）妻呀。人生難料。（生口古）妻呀。今生緣盡也有來生。（生滾花下句）淒然相對。夫呀縱有別離。妻呀。今應相對多歡。夫呀你莫愁懷便梗。（生秋江別中板）感嬌悲情深一片。好鴛鴦神仙不羨。離合悲歡自有緣。傷感。更應相對多歡。夫呀你莫愁懷便梗。（生秋江別中板）感嬌悲情深一片。好鴛鴦神仙不羨。離合悲歡自有緣。磨折偏多夢更甜。（食甜字轉長句二王）甜夢情鴛。離逢。繾綣。忍爲夫郎人去遠。逐敎思婦盼樓前。磨折偏多夢更甜。（食甜字轉長句二王）甜夢情鴛。離逢。繾綣。忍爲夫郎人去遠。逐敎思婦盼樓前。醞醞鎖魂無別念。只有念嬌憐

113

悴。病纏綿。但願化身爲海燕。好待夜夜闌閨。飛到看嬌。是否安眠。

有郎懍。惟幸花殘猶吐豔。好待我郎他日。復整。金鞭。爲壯郎行。把金杯。奉獻。（包遞）（木魚）有情酒。手中拈。問夫何日

凱歌旋。（生接唱）有情天自從入願。不當好月。重聞。妹呀莫倚樓腸望歸鞭。此別戒戈多苦戰。恨我分身無術伴妹粧前。你病要勤醫。莫把花容瘦

損。（轉二王下句）等我凱旋歌奏。自當好月。重聞。杯酒情深。謝妹你殷勤。進獻。（飮酒介）（旦滾花下句）但得夫係歡容相對。

縱然命苦也心甜。我自曉孝順家姑。你不必把家庭懸念。（生滾花下句）妻呀你諒我輕妻重母。豈不知妻你嗜笑省

非。常以珠淚洗面。（一才同哭相思）（旦白）夫呀。我睇你成晚怛怛不歡。究竟有何事變。至有難捨心酸。（旦滾

一定以爲薄倖青年略。（旦白）夫呀。奴妻該如此。更何敢怨。（生白）無非因分難遠別。至有難捨

花下句）郎非薄倖。自當有不解之緣。況且未老紅顏。不致恩情中斷。（落更介）（生滾花下句）恨煞催人更鼓。胡不爲我今夜多添。

又怕此別歸來。便要慘受無情之劍。聲聲珍重。忍別嬋娟……。

94. 爭　靚　仔

南燕音樂會編贈

（豆皮仔白）天下至愚我。（豆皮仔白）環球至靚我。（駝背老白）計我話無論如何就至靚係我呀真。（唱二流）你地講到靚仔。都

唔使嚟。一笑傾城楊貴妃尙且稱美麗嚟。何况我生出。笑口嘻嘻。真係呀。嚹把人迷。况且舉頭不打。一個男子出嚟。至緊要威儀。係棣棣。第一要木言先笑。至顯得和

都無我無我咁矜貴。我矜貴生在面上嚟。請你將我睇。我一粒。已經三分貴。（駝唱）講靚仔。你地都不消提。我係時興嚟。有詩爲證添嚹。（咳聲）（駝

靚存嘞。時興最奧就係曲綫美。呢我哋曲綫。係生在背脊嚟。因爲男女不同。已就唔同地位。（駝唱）講靚仔。呢講番去歸。你

地何能稱得靚仔呀。（轉二王）實係至靚係我你咪話我。係無稽。一個西瓜創。哈哈哈。係棣棣。真係疏肝兼疏

竇。出嚟。所謂千金難買我咬牙笑一笑。（收）你話矜唔矜貴。嚟把人迷。况旦舉頭不打。因爲我笑口。嚟就嚟。及呀我發甲幾乎

災瘟命一條。因爲我咬住銀牙笑一笑。（收）（豆皮仔白）你個西瓜創呀。哈哈哈。眞係都呀係唔係曳。（豆唱）眞係笑口。至顯得和

作咳聲白）我就笑到踉低至咳添喇。（豆白）你地都不消提。我係時興嚟。（駝唱）咳乜嘢呀。點嚟法呀唔係曳。有詩爲證添嚹。

白）係蠻呀。咁就諦衰佢喇嗎。（二兩）呢你一首鹹詩。（豆白）父母生成我哋呀。嚟將你嚟嚟。（駝笑白）呔呔。眞

係工整妥當。（豆白）咁就諦衰佢。要佢當堂心噎。（唱曲）嚟你兩條壽仔。（曲）一個個西瓜創。岌呀岌呀發甲幾乎

跌乎跌左。跌左佢落嚟。（嚟你一齊……。（唱曲）嚟你兩個咕喳。爛個得勢。（豆唱序）眞係疏肝兼疏

竇爲。（咁又任你點噎哪。（駝白）咁又任你點噎哪。（收）任你一個有乜能爲呢又。（豆白）至好無

肺爲。我一個諦衰你兩個。包你兩個唔夠心噎。要你一齊……。（駝白）即管嚟喇唔喑喑。（豆序）有詩爲證添

能爲。（唱曲）嚟我若然一諦。（駝序）嚟你兩個晤夠我諦添。（豆序）黃蜂飛左過去。都嚇錯認咗嘅門楣。

（豆皮仔）。我一個諦衰你兩個。領教吓至得。（哨白）係定喇。雨洒灰沙地。反轉石榴皮。

白）係蠻囉。（咁就嚟食西瓜。好天之時揩烈日。落雨時慌濕下扒。（曲）一個個西瓜創。嚟我叫

（轉二王）嚟四句詩詞。因爲你豆皮。係而製。（駝唱序）之未輪到我嚟。豆皮親仔等我幫你爭噎氣。番嚟……（收）（豆白）

95. 負郎償淚債

蕭誠　鍾明誠　合唱

（生小曲鳳凰台）病態擁絲苦痛辛。意倦困。迴腸盪絲薄情人。（人字轉二王下句）人杏桃花。空惹相思。長恨。（合尺滾花）慘矣情絲決絕。長作恨海冤禽。堪嘆天道茫茫。何苦迫人太甚。（曲唱仙女牧羊）夜色凄迷景昏昏。相思苦煞愁困人。霜霧橫（重句）恨秋風雨人斷魂。柔腸縈結憂器恨。懷怕淚難忍。（生滾花）相見負心人到。徒增呢海翻騰。苦我一片癡心。贏得空餘夢涵。你既是名花有主咯。無謂向我假獻慇懃。已是陌路蕭郎。何敢多勞慰問。（旦接滾花下句）自豐情絲緊縛。偏當薄倖。叙紹。爲解憔悴癡郎。你既是冷面冰腸。何苦多留一陣。（旦先鋒鈸才欄介白）且慢。（海南歌）嬌已負我心。因何心太忍。難免罪答深。恩恨總浪。（重句）莫自負怨深。（生中板下句）相思魂夢苦追尋。斷絕藍橋。情天莫補。暗傷神。今夜滿腹牢騷。（滾花）難道新愁舊恨。（旦木魚）花有淚。落紛紛。讒言輕信。倘

係囉。幫我諦衰佢喇咩。（唱白）諦乜野呀。（駝白）梗係制呀咁咁。你聽住佢哋。味話唔會傷面吓。（唱白）諦乜野呀。你唔係來。（駝唱）（孟姜女）你送喪呀問病。可恨你棚牙左出嚟。若果同你奇士。就第一幣。因爲顧住。個榛刷。比你及左出嚟。（唱白）聽乜野呀。你行路尋針綫。（駝收）（白）你估你好贊野咩。（唱白）贊。（白）呀呀贊。（駝白）我梗妥喇。點呀。（唱白）係啦。你話做你個老婆真前世。你話同衾共枕咁難為。（駝白）呀。（唱白）死晒。死晒。（唱唱）（中板南音）你瞓落張床如蝦米。稿埋背脊就似只烏龜。唉也。（駝白）唉。瞓晒板。瞓晒板。（豆白）唔才唔好野。我又有對唔。（唱白）你呢。你浮沉滿面。珠沙嵌隙。無非麻雀娑九口呢。（豆白）你講住喇。（唱）我一粒豆皮三分貴。右語

棚牙。（漆鑲邊。好似鋼琴一樣。（駝白）唉。好野好野……（唱白）你呢。（二王滾花）我地朋友三人。無謂再爭覩乜呀。（唱）至好就咁爭。唔志在我都爭一份略又。（唱）我單

（大衆齊笑聲）哈……（二王滾花）我地朋友三人。無謂再爭覩乜呀。（唱）至好就咁爭。唔志在我都爭一份略又。（唱）我單棚牙唔的咁多。

有提。（駝白）我都爭咯咁就。（白）我雖係啮背彎弓。但係我個面貌又唔曳。（唱白）咁呀。咁呀。（唱）喂阿唔阿唔。（唱

單棚牙唔的咁多。我更加唔好認輸蔚。（三人合唱）總之我地三人。都係頭等靚竹。各有各靚。講都講唔齊……

白）乜對唔通呀。即管出嚟喇。（豆白）嗱。你聽住喇。嫩狗仔褻癤。巧笑倩兮。（駝白）唉咄。諦我唔嘅咩。你對唔得迪呀。（唱白）好諦勘。

（唱白）話嫩狗仔煖癤。始熟狗頭噪。豈有此理。你聽住嚟喇。你估你阿駝好矐。（駝白）我點唔喋法呀又。（唱白）呢。

如也。（駝白）唉。瞓晒板。瞓晒板。（豆白）唔才唔好野。我又有對唔。（唱白）你呢。你有死人。（唱白）咄啦。鞠躬。鞠起

你要拍過硬揩擂。你在點諦。都係牙齒嗤嗤。（唱白）我睇點睇法。你笑定哎。凸晒出來。凸晒出來。係最嗤心。天冷之時。無野遮住佢。試問唔

諦就將你諦。嗟到用心。用心睇一睇。却原來。一隻一隻。個的牙齒凸晒。真係難睇。難睇。（豆白）至好就爭。（唱）哼。（駝白）喂喋哥野仔。佢連你都諦埋唱。衰晒得喇。（駝白）喂

身口。嗟到用心。用心睇一睇。却原來。一隻一隻。個的牙齒凸晒。真係難睇。難睇。（豆。駝同笑）哈……（唱白）哈。真喋。你估你嘅咩。你對唔得嘅牙。（唱

點抵。你唔牙露齒必好似焙熟狗頭一樣。（豆白）對乜野呀。哼。諦就即管諦嘅。對鬼對馬咩。（駝白）哈。咄亦強笑。哈……（唱白）喂阿唔阿唔。（唱

白）乜對唔通呀。即管出嚟喇。（豆白）嗱。你聽住嚟喇。嫩狗仔煖癤。巧笑倩兮。（唱白）呸咄。你估我唔牙噪。好諦勘。

等我出野對俾你對吓嘅。（唱白）對乜野呀。（豆白）哼。你聽住嚟喇。嫩狗仔褻癤。（駝白）你估我阿駝好矐。（唱白）呢。我點唔喋法呀又。（唱

坐落扳弓絃。鬧倒蛾眉月。反轉採蓮船。（唱白）對呀。你呀贊。（駝白）呀。（唱唱）死晒。死晒。（唱唱）（中板南音）你瞓落張床如蝦米。稿埋背脊就似只烏龜。

若果做你個老婆真前世。你話同衾共枕咁難為。（駝白）呀。（唱白）死晒。死晒。（唱唱）（中板南音）你瞓落張床如蝦米。稿埋背脊就似只烏龜。唉也。

唱）（孟姜女）你送喪呀問病。可恨你棚牙左出嚟。若果同你奇士。就第一幣。因爲顧住。個榛刷。比你及左出嚟。（唱白）聽乜野呀。你行路尋針綫。（駝

心一堂粵語‧粵文化經典文庫

錯怪別人。愛本連愁。情原帶恨。祇我割愛捨君。詐作負義忘思。以輕彈紅淚。未敢輕訴任何人。

(哭相思)(生長二王)冷語驚心。心穿萬刃。奈何人對奈何人。夢幻前緣成蘦粉。花愁蝶怨兩銷魂。飲恨。(生小曲戀金香)若也

傷心。暗斷魂。魂斷爲愛深。深愛最惱人。愁帶淚滿衿。情盡啼痕。嬌太忍。願郎珍重。莫爲我嗟怨頻頻。嗟我爲情辜負了。(生小曲戀金香)總令寸心如割恨難陳。

殷勤。今夜相見徒增。愁與恨。劇憐春宵。苦向病中吟。(旦士工慢板下句)非是自憐屏玉。第此身已絕凡塵。無奈命比桃花。未敢再被情魔牽引。(生反線芙蓉腔中板)

倖。(旦白)悵。悲難禁。懷愁愛恨比江深。(重句)薄恨空遊人見諒。誰見悃。花魂飄散。海棠心。(轉滾花)爲憶舊時心苦重重。

何奧縮同心。(旦白)數載相思情空橈。凌凉愁煞眼前人。此後情海難塡。遺恨。(起高句收)(旦士工滾花下句)自知負郎償

蘭因。(生接上句)多情何决絶。竟不慣癡人。(重句)。(生接)緣已盡。我祇願長齊繡佛。了卻此段愁情。高堂

淚償。(生接下半句)所謂情深恨更深。(生接)我相覷。死相分。恩成薄佳。

96. 織女

簡明獨唱　蔡萼武撰

(平湖秋月)遙遙。隔住了星河。隔住了星河。雙戀鳳。莫諧和。辛流連易過。快駕連興座。又重逢渡河。郎與我。相見默然同心兩個

(脂香氣和。甘香餒。粉面酡。雲鬢墜。任佢損翠蛾。(白)儂織女。自從婚後。遠隔銀河。雖蒙玉帝憐念凝情。許

我一年一見。但係離水會曾少。唉。把愁心。打破。試問有情。誰能遣此呢。(中板)惟是一年一度。不似世上。好多公婆。幸得烏鵲多情。佢填橋。渡我。與儂方便不怕遼闊。銀

好在明日就係佳期。快把愁心。打破。試問有情。誰能遣此呢。(中板)我望天鷄。眼角眉梢。又添了嬌娜。許多。咳令晚長夜漫漫。叫我怎生。捱過。我

河。痕應肢。增加了嬌娜。梨花面。換轉了玉顏。眼角眉梢。又添了嬌娜。許多。咳今晚長夜漫漫。叫我怎生。捱過。我

真係望戀戀左條頸。至得明日。到見哥哥。我望天鷄。把那夜長。來叫天鷄。等我地神仙眷。許多。姻緣好合。免致良會。蹉跎。我

傅粉調脂。巧畫蛾眉。經已裝式。停妥。肌膚如玉。撩人憐愛。全案盖上。薄薄輕羅。明晚相見時。我要問一句牛哥。我慵面口嘗腴。我

。抑或痩左。重要問句他。別來無恙。今年收成。幾多嘉禾。佣陣兩情濃。一時偎坐。大家歡暢。芳心欲。

戀鳴鳳和。心裏恭讓我。(中板)個陣鴛鴦。都要淺我。(過序)想到歡娛他夜。不禁起舞。婆娑。

97. 一曲難忘

霍士合唱
景冰冰

(旦士工慢板)翠樓中。深院靜。燭影搖殘。有對繡簾。錦帳。惆悵女兒身。偏多恨。憐才愛慕。一往。情長。傷花落。未成眠。卿

卿喜鳴。使我平添。恨恨。(士工花)凄凄長夜。惆愴輕寒。郎佢一曲新歌。忱如天上。又聽琴音咽哽。似有無限凄凉。莫非絃有別

116

98. 魂斷紅樓

陳蕙 蘭 合唱

（生小曲）綉閣溫香。瓊樓月上。清輝微漾。宵深夜未央國仇恨積心頭上。感嬌恩愛未能忘。（食忘字轉慢板）憂鄉。晋。哀吟怨唱。（生小曲）銷魂今夜。又怕漏永。更長。諸新歌。懷舊侶。故國難忘。怎奈嬌分。不諒。（旦白右）你默默容光。好似滿懷不暢。請把病軀珍重。勿作過度思量。（生）感嬌你愛重恩深。我嘅情無別向。無奈國仇家難。使我片刻難忘。（反線中板）恨填胸。乘國遠投。都為強夷。不諒。盛宴前。不甘彈歌訴歔。逃亡。別嬌媲。珍重叮嚀。最難忘。怕贈泥留記。增我故。情長。今日異地偷安。使我低徊。惆悵。（旦長句二王）君莫嫌。憂時疑慮如。恨挽。濤狂。精衛徒勞。心何。輕挽。濤狂。精衛徒勞。心何。暴。陷瑯瑀。旦夕垂危。危亡。我願賣珠名都。以救。殼國。忍把舊約。輕忘。（旦白欖）情懷放。淚偷藏。相看無語更神愴。花蝶正相戲。忽遇風狂浪。相思無藥石。何事誤明璫。浪濤。心存句。（生二王）對名花。神偷偷。相依同命誓不忘。花月良宵情深往。無奈國亡家破。致有忍訣。無家國難忘。（旦）紅妝。忿愛難全。嬌你應憐。苦

（旦口古）郎縱不念兒女情長。也應把病軀調養。（生）我豈不知憂愛成疾。不賦別離。又怕終成絕唱。（生中板）願你早奏膚功。我地幾絃嶺嶺嶺嶺。苦。況。（旦口右）郎雖不念兒女情長。（旦）凄涼相對。呢位可喜娘。（旦）綰結同心。鸞鳳唱。苦斷週腸。溫柔深醉。美人鄉。今日凄慘分衾。我亦非忘情太上。（生花）此

暴。陷瑯瑀。旦夕垂危。（生）又嘅功成之日。成名端賴。（乙反二王）急待金錢鶯鑽。以救。危亡。我願賣珠名都。以救。殼國。忍把舊約。輕忘。（旦白欖）（旦苦喉木魚）提起我舊家邦。強懷凌辱。爛心藏。熱血男兒。謀反抗。不敢虎狼殘。書生可計。初上蓻壇。慚未賞。成名端賴。呢位可喜娘。（旦）綰結同心。

（旦訴寃頭）恨恨恨未消玉碎柔腸斷。恨未消夢向紅樓斷。月缺人難面。舊恨心上牽。（相思介）（液花）玉憐花愁。恨託秋風紈扇。桃花泣血。命薄應憐。如此人生。有若曇花一現。春心撩碎。但願身化啼鵑。（長句二王）憔悴奈何天。花魂香欲斷。螢光愁脈亂。落花時節總堪憐。兩字相思盈萬。（二王）未容冷落。呢個薄命嬋娟。非是薄命甘居。何忍緣慳一面。（滾花）莫令鵑魂長惹恨。飄泊王孫。（旦乙反中板）眼望穿。

寸。（二王）未容冷落。呢個薄命嬋娟。非是薄命甘居。何忍緣慳一面。（滾花）莫令鵑魂長惹恨。飄泊王孫。（旦乙反中板）眼望穿。瑤琴恨纖絃。莫記從前相戀。癡心一點。已成烟。瓊李恨無言。半是酒痕和淚染。燕剪春風不惹愁。（生）許我生前一見。（生）念前情。已是終連藕斷。忍見妹你病楊樓緜。（旦）倚郎肩。無限溫存。不知是悲還是怨。（生）瑤琴恨纖絃。莫記從前相戀。同是遭逢命塞。（旦序）前嫌休再記。（曲）但得真情剖白。縱然目瞑也。（生）或心無別戀。乞郎扶我出階前。（生）

（生小曲）憐我嬌終不變。情堅金石。真愛長存。（旦小曲）憐我憐你。大可重諧美春。（生序）無奈春蠶絲欲斷。（曲）（生）苦心自知未見憐。惟願明月人共圓。（旦乙反木魚）腸寸斷。氣頻率。（生）君你莫嗟怨。難拾我好月。重圓破鏡。（生）

（生序）何說此不祥言。（轉二王）憐我憐你。大可重諧美春。（旦）今日衣錦榮歸。大可重諧美春。（生序）無奈春蠶絲欲斷。（曲）君你莫嗟怨。（生）或心無別戀。乞郎扶我出階前。（生）不知前程

桃李恨無言。（二王）未容冷落。呢個薄命嬋娟。半是酒痕和淚染。（二王）未容冷落。寸。

希勉。我順親情。揮慧劍。惟有忍痛斷情緣。佈疑雲。話我別抱琵琶。強作絕情手段。搗柔魂。真是有口難言。（滾花）

又豈料你一怒忘情。痛把蛾眉責譴。（相思介）（生長句滾花）恨綿綿。恨綿綿。擺花已自悔當年。大錯鑄成無可怨。致有歸來侍罪。（滾花）

在嬌前。須知我一往情深仍不變。（相思介）還要蜜我心田。（旦）苦相纏。苦相纏。含羞終矛獲君憐。恨煞病魔纏。不斷。怎奈侍郎

憔悴晚風前。血淚相思。萬見爭如不相見。（相思介）（生滾花）妹你若魂歸離恨。我亦海外逃禪。此日生死纏綿。更莫把負心人怨

。（旦）羅衾血染。萬刃心穿。劇憐身似游絲。恍若罡風吹斷。（生）此後枝分連理。月缺難圓。

99. 花自飄零水自流

彭季高　黃豔伶　合唱

（生京腔合尺倒板）愁情萬縷。（小曲）涼秋冷月花容瘦。風靜林幽滄波皺。（序）觸景傷情遊子悲秋。綠意紅情此生休。（白）正

是龍捲西風人影瘦。江山寥落一天秋。（士工滾花）遠望綠楊深處。掩映一角紅樓。只為遊子天涯。難捨名成利就。至令鵲橋高駕。

空漠織女牽牛。（小曲）天邊歸雁令我心傷透。恨鎖春山皺。（重句）我又淚眼看雲樓。可憐當年春暮候。伊人天涯一去後。自憐為

花惹恨。相思苦我淚不收。暗添別離悶。（轉二王）愁比春深。怕見那頭楊柳。關山迢遞。忽聽步履聲傳。不知誰人探候。

（生中板）正是劉郎再度到桃樓。遠別天涯不堪淹留日久。前塵如煙忽驚秋。浪跡萍蹤難聚首。佳期若夢費尋究。（滾花）此際玉

縭金風。忍令你寒生翠袖。（旦小頓）苦心頓。（旦滾花）淚珠愴自流。（生）傷心因何由。怨鎖眉頭。（旦）空有海盟誓恩深厚情義周。（生）

此後。璇閨莫惹愁。（相思介）（相思介）（生反線中板）滿腔幽怨。有若梨花帶雨。所為何由。憶分襟。折柳長亭。你

盟成烏有。都為高堂見留。迫我別賦愁儔。君沿雁扎魚書沉滯久。嘆塞生。花開花落。情何有。歸來舊燕已無儔。（旦）今日大好明珠。已落在他人手。你

莫怪我羅敷不為使君留。蟬曳殘聲。非望花間相逢候。藍橋路斷。（工反）惆悵花落水流。（旦乙反南音）往事何堪空回首。懷花惜月。闌珊春

意。我獨有訊偏憂。此後勞燕東西。再莫問相逢時候。缺月難圓。（生二王）恨難休。今日崔護重來人依舊。獨惜桃源無路泛漁舟。載酒尋芳已落他人後

幾時休。只有攀折由人。身似章台柳。俟門人魂斷紅樓。（生）亦名花有主。我尚飄泊隨鹽流。（旦）惟有一瓣心香。

。明珠投暗。恨悠悠。（生）我亦情心已了。（旦乙反滴珠二王）缺月難圓。（生）今世崔護重來人依舊。（生）亦名花有主。（生）淚洒相思紅豆。（旦）從今後花自飄

祝君早完佳偶。（生）我亦情心已了。（生）再不另訂鴛儔。（旦滾花）正是斷腸人對斷腸人。（生）淚洒相思紅豆。（旦）從今後花自飄

零人自苦。（生）愁逐一江春水向東流。

100. 鳳儀亭

南燕音樂會編贈

（貂蟬）（花鼓芙蓉）鄴塢宮中欺董寇。鳳儀亭上戲溫侯。我不費刀兵誅梟首。只憑紅袖換戈矛。（收）（白）我不惜肉體犧牲來引

誘。等佢好臣賊子。暗相仇呀。（士工滾花）我地爹爹。佢把連環計受。可嘆垂危漢祚。金我不勝愁。我不若回返宮中。把那溫侯呀。（滾花）難

等候。（介）我重要裝模作樣。珠淚呀盈眸。（呂布）賽龍奪錦。殘臣禍漢家。存心似毒獸。毒獸。萬藏遺臭。我在殿前。偷空忽忽回宮走。（介）來到鳳儀亭內。做走狗。（哭

鳴孤掌。無限悲感在心頭。可恨董賊心歹良。弄成家醜。五倫顛倒。不入人流。幽

會絕世情儔。（柳底鶯）弱女流。為國仇。痛心頭。淚盈眸。有誰能以纖毒獸。除暴寇。禍國讎。（中板）董卓呀。佢敢稱雄。特任奉先。只向女天自命。可

相思。哪呀哪呀。（貂蟬）唉諗了半天。（滾花上）為國仇。滅水牙。零年功垂成。故將色情。把他引誘。個個無智溫侯。啖牽牛。有只人類。（呂布）累君呀你等候。

惜小英雄。佢要叛逆。甘與叛移。遠步慢移。小心分化。掃御……。（介）又只見。鳳儀亭內。有只天自容。（哭

由。我到閨間。遠步慢移。（貂蟬）某慌忙問扈。為國仇。滅水牙。（滾花）痛心頭。答謝女溫柔。（介）有只人類。（呂布）累君呀你等候。

……施展。（呂布）（士工滾花）某呀菜。真令人難抵受。你將奴賣焉。為甚呀困由。（中板）變了節。貪享。風流。（快士工慢板）都只為。王司徒。大錯鑄成

意溫侯。（貂蟬）睇你怒氣填胸。（介）佳期。可恨你。怨君原諒。我說因由。（呂布白）聽起也。（呂布）今日名花有主。奴就唔

將婚。成就。（貂蟬）待我。待戒。（貂蟬龍舟）情慘切。淚難抛。請君原諒。我身得配英雄。已是三生運夠。王司徒。

難挽救。惟有自恨。夙願雖拋。真係形同禽獸。子妻爭奪。我說因由。變了節。貪享。已是三生運夠。

緣天賜。不願把生偷。現在對若一訴冤情。奴雖死伪笑曰。（二王）可嘆紅顏佳易。未能手殺。兒會。我體已蒙污。我常懷

死念。不願把生偷。點想你安立心不良。真係形同禽獸。（貂蟬收）情慘切。賤妾得配英雄。心在將軍你左右。我常懷

祗望來生願作。（貂蟬）任你天花亂墜。我都難信你心頭。唉你無勇無謀。又點能將我救。（呂布）難道我身經百戰。獨不

君呀你毋須挽救。現在到此情。奴已五中。傷透。（合尺滾花）顧在君前自盡。我知你心許久。不過無机會。奧你

花。攀拆在他人之手。（貂蟬）就算你係蓋世英雄。何以又怕個董寇。你無謂輕生。待我講來。（快中板）天下英雄。非敵

細訴情由。（口古）唉貂蟬。實在戈口食黃連。正係心苦透。（貂蟬）你既係護花無力。就不應向我追求。（呂布）我點想大好嬌

花。任你天花亂墜。我都難信你心頭。正係真情真義。待我講來。（滾花）我並非。非敵

你一個女流。（口古）唉貂蟬。任你係蓋世英雄。誰不恭候。劉偏闊張。也懼某。口食黃連。非你怕董寇。（呂布）我有真愭在內。

手本侯四海。也名再。泗水關前。食黃連。非你怕個女流。（呂布）我有因由。苦在心頭。有因由。（中板）我都無法來挽救。來挽救。（貂

門。口為我係懦婦。乃是個獸之流。你能將董卓誅除。佢姓董。試問親情何有。你英雄無敵。豈不報此仇。我為公為私。也要被毒

自誇。實在天下無敵手。（貂蟬）任你係通天本領。何以又不保一個女流。（呂布）呢個夢中人也。（士工滾花）聽佢講來。

蟬（口古）佢強奪媳婦。勿再疑游。你能將董卓誅除。奴身亲除。奴身亲倒如今。叫我點樣對付那老禽獸。生得肥屍大脯。（想介有呀）我無處辦。惟有請

獸。你以國家為重。但係專到如今。叫我點樣對付那老禽獸。你真係無用呀。（士工滾花）溫侯呀溫侯。睇你糾糾品藏。生得肥屍大脯。點解小小睄事。都要想爛透。（貂

的確難忍受。佢五倫顛倒。令我火上加油。所以無奈祇要忍受。寶係唔。口食黃連。你真係無用呀。（呂布白）唉吔。好好好。（快中板）貂蟬用意怎胆夠。恨煞

示女流。（貂蟬白）唉。你真係無用呀。（士工滾花）溫侯呀溫侯。睇你糾糾品藏。生得肥屍大脯。點解小小睄事。都要想爛透。（貂蟬用意怎胆夠。

現在應要奮起雄心誅滅那老禽獸。而且又為國家除暴。賺得青史名留。（呂布白）唉吔。好好好。（快中板）貂蟬用意怎胆夠。恨煞

英雄。呂溫侯。受命佳人。誅董寇。挽女流。公憤私仇。齊奮門。贏得青史。萬古名留。飛奔走……

心一堂粵語·粵文化經典文庫

七二

101. 報國光榮 （南燕音樂會編贈）

少兒唱

（介）（貂蟬）（滾花）今日連環布定。看佢父子呀作楚囚。

（賽龍奪錦）男兒為國殤。你怨鵑歌兩地唱。滅帳。滅帳。滅帳在此成功一將。托槍。托槍。托槍休惜命喪傷。只要齊心努力莫慌張。（二流）國事蜩螗恨正長。我痛江山盡改舊時般樣（上）。恨倭奴還妄想。（詩白）揚揮偈風恨正長。那堪囘首望。白水黑山今非舊。（戲）長城萬里空剩。首零悠悠。你話誰能受。壓迫重重千般辱國記心頭。（二王）且看半壁河山。烽烟縷縷。佢想鯨吞蠶食。滿足所求。毒計千般。加我堂堂。華胄。洗村刼縣。飢寒難受。寸草不留。又恨賣國求榮。惹禍殃羞。（慢板）斷塹顏垣。處處哀鴻。一死醉邦。懷舊腰增瘦。似雙鷗。蒼天使我散鳳凰儔。嬌佢淚灑燈花。似雙鷗。誰乎。其容。顛沛流離。所以塞外。把軍投。確係不共。戴天仇。國家興亡。匹夫有責。為正義扎掙。奮鬥。一聲醉邦。家散人亡。誰乎。顛沛難受。言之心痛。（慢板）塞外風霜遍歷透。你睡觸征夫憂淚怨�37。倍觸雁鴉驚秋。關山阻隔兒無由。其容。蒼天使我散鳳凰儔。時不留。嬌佢淚灑燈花。（剪剪花）我猶記。同江舟。處處舫船遊。風軟垂楊我道打怎生似雙鷗。如我堂堂。嬌佢淚灑燈花。（剪剪花）我猶記。殘尸。摧殘夷狄。喜我講鏤待途。所以塞外。把軍投。

馳橄軍書。晨驚白羽報國捨身。才顯男兒。身手。端纖蠻夷。戰雲瀰漫。只望長。共嘯沛到白頭。煞悲。戰雲瀰漫。春江焦土。瓊州。千里亭亭。不惜囘首。異地。嬌。恨捧上雕翰。有若梨花。雨後。萬嘱恐。你本樓重蘭不斷。雨後。須珍重重關走。跌沙重關走。此後相思。難免。白面書生。難理紅絲甫繁。公私難盡。惟有遙唱。千里亭亭。不惜囘首。異地。嬌。恨捧上雕翰。有若梨花。雨後。萬嘱恐。你本樓重蘭不斷。雨後。

一聲慈鼓破金甌。（慢板）樂正未央。情深似海。懶照怕更少上妝樓。你本想封俟。你本想封俟。（昭君怨）羞邦債。思家淚。離留。（快中板）十萬橫磨誅奸究。只望英雄生去歸黏慻。驅盡萑苻除小醜。精誠團。牛斗。（介）若果此戰不將休儒殺盡誓不干休。

（介）（滾花）清鐘頻撼恨更籌。但願閨裏佢人休為郎苦縐。等我黃龍直搗方輟征舟。（高腔）秣馬廣兵氣冲。

南燕音樂會編贈

102. 碧海青天夜夜心

南燕音樂會編贈

金門

電話：九〇〇一〇　　　　地址：南京西路一〇四號

旅館部
設備完善 ★ 高尚幽雅

大禮堂
皇宮佈置 ★ 富麗豪華

中菜部
名廚中菜 ★ 全滬第一

百樂廳
中菜西餐 ★ 音樂表演

芷江廳
冷氣設備 ★ 粵菜茶點

心一堂粵語‧粵文化經典文庫

103.

玉壺春暖

南燕音樂會編贈

（打引）冷靜瑤池畔。玉露瀲金風。青天碧海寒。（花間蝶）露霜濃。晚風拂梧桐。葉落滿籬櫳。杜鵑正啼紅。傷感咽

殘月桂風飄送寒夜凍。綺夢。那堪觸動。嫦宮俯日瞪。怨恨透千重。（龍舟）舒淚眼。眺碧空。銀河冷落。露迷矇。大概女牛倦極。懶把仙花弄。

只剩螢明孤宿。點綴河中。景色係咁淒清。確是撩人慟。何況懷人親歷。倍吞容。我身處瓊樓。愧把清盧誦。因爲凡思萬緒。墮滿胸。

枉敎瑤台深誓。不戀塵寰夢。不戀塵寰夢。掁動。阿儂。修到天仙。月殿廣寒。本是清開。靜夢

無瑞綺思縈繞。惹我幽恨。（二王）碧翁播弄。不堪回首。往日情濃。（士工慢板）董韓內。柔情無限。錦悵

羅襦。弱親。侍奉。（白）正是好景不常。一對翔鳳。游龍。（瀲花）怎料藥吃西方。長駐嫦仙洞。塵緣隔斷。路嬋蓬

今日深處廣寒。都係空餘綺夢。霓裳仙樂。解不了恨萬重。天上人間。空把年華斷送。碧雲深處。遺恨無窮。

（如柳搖金）春宵短。小軒驚殘夢。靜悄然。（文君）紫燕黃鸝聲聲軟。喚醒意撩亂。慵理蔓粧。（相如）滿庭陽光。

絲絲。嬌無力。透疏簾。（食簾字轉二王慢板）點在絮。飛舞。風前。（相如）儂住驛店樓頭。高掛酒帘。冷透。香肩。步開階。臘殘花。

飄零。千萬點。（食點字轉二王慢板）講列逢迎。算是本酒宮。醉酒美人。一時。獨擅。（相如）紅粉富媚。無聊排遣。才人落拓。惟有

向市。高眠。（郴子河調慢板）塵世中。富貴功名。試問有誰。不羨。惟是我。嘆窮途。文章憎命。仍是一個塞酸。我十年來。辜負韶光。

怨句。長天。（轉中板）塵世中。慚愧鐵硯。且戀奴規勸。莫爲貧賤。興嗟怨。（相如）聽嬌語。未容無明見。都要拋開愁緒。共

長日天涯。書劍。綠窗下。朝朝暮暮。（文君）你應該共惡境周旋。（文君小曲寄生草）落魄窮途常見。我須才心懸。（相如）惆悵名利

似雲煙。怎不係。（文君）酒徒中游戲生涯。（相如）紅塵神仙美眷。（文君）借此新醅綠酒。（相如）祇願醉擁嬋娟。

你醉華筵。（文君滾花）

104.

張巡殺妾犒三軍

（南燕音樂會）

李叔良編

（士工首板一句）孤城糧絕。垂危待救……（開邊滾花）睢陽被困。我愁上呀眉頭……（收）（白）下官。張巡。官拜中丞之職。

鎮守睢陽。可恨流寇。特強侵犯。將睢陽四面。重重圍困。軍糧粮絕。咬指報國。今日粮盡兵微。叫本宮這裏。如何打算。（水波我）唉吔。想某

粮。誤料賀蘭太守。貪生畏死。見危不救。致令賽雲將軍。城亡人亡。莫若勵勉三軍。除開死戰。以保睢城。須把城池固帶。

張巡。素懷精忠報國。倘若剩下一兵一卒。也要背城一戰。今日只有城在人在。城亡人亡。叫三軍。我地要合力壹心。犧牲爲國。陷陣如龍。

（搞腔滾花）視死如歸。賢不作辱國喪權樣動。都要勇力從公。遍西東。戰鼓聲震。隆又隆。只望肅清。匪狄衆。望窮。犧牲爲國。陷陣如龍。

是呀英雄……（張巡妾牌子頭滿舟）恨強狄。

七三

123

筆金　大金筆白金　Paramount

（收）（白）國勢阽危。中原板蕩。臨流擊楫。為國是徒呀

將兵。愿用命。殺死不辱。那顧血淚。殷紅。

內。（雷隆）（中板）待奴親。來敬奉。攛清粥。來敬奉

馬上。英雄。（收）（白）原來是張……將軍。小妾有禮。

何呀。（張白）唉夫人關心國事。請慮某細說可。（唱賽龍奪錦）

端淚動。（白欖）可恨難明。勸將軍。

記在胸中。（白欖）最陰功。

食一空。（白欖）勸將軍。

精要。出衆。須待阿儂。聊表寸衷。（張口古）

細詳明。（中慢板）嬌妻待某。恩情重。一枚城內。兵戎

將軍呀。事到如今。好比玉籠困彩鳳。何不棄城逃避。可以避城風雨

（張巡滾花）恩情重。現在滿城風雨。鶴唳風聲。

夫人既有辦法。比如法從何來。（姜白）將軍呀。將到如今

（張白）這個嗎。哎妻呀。哎妻呀。（姜白）有何用處

然後鼓勵戰敵。這樣辦法。豈不是一舉兩全嗎。

勇氣會全。到城背城一戰。若是叫俺將你犧牲。以饗三軍

（姜白）唉吧。了我地夫郎。奴也知道。你是捨不得阿儂

祇望睢陽能夠獲得一線生机。殺却狄人。豈不是比生存還要光榮嗎

殺妾在彌留。（張白）我怎捨美人刀下喪。

娥欲出頭。在危樓。惟是大難臨頭。

口問心頭。浩氣驚天。況我點能罷手。戀情殉國。誰腸高謀

大義。）哪呀。現在戰鼓聲響。想是狄人殺到。

哭相思）哪呀。哪呀。哎罷了我夫妻呀。

嗎。（介）也能。不若趁夫郎冲出戰未回。以救全軍。

頭上。（哭相思）哪呀哪呀哪呀哪呀。哎罷了……愛妻……呀。（白）哎吔。事到如今。哭也無用。待俺將頓殘兵。誓死報國呀。（快

（士工慢板）我嘆睢陽。危旦夕。誰挽狂瀾。做個救亡。樑棟。只有齊

英男。朝和夕。未進食。糧草又繼。又怕腹內飢腹。

之間。忙向城樓步縱……（介）待我善言相慰。呢個軍情勝負如

夫人。請坐。（姜白）告坐。（介）請問郎君。今日軍情勝負如

城亡在意中。時機已斷送。（姜接唱）恨我。恨我。恨心難離自控。想起了無

蝴蝶。似珠寶。難以形容。（收）（張滾花）將軍不知其中作用。真果是

到如今。如珠寶。得把飢尤。（張接唱）將軍不知其中作用。真果是

蝗蜂。似蝗蜂。（張接唱）將軍不知其中作用。真果是

（姜唱）最可憐。在甕。到如今。如今。享用。望蒼穹。（姜白）

一人非草木。怎不棄城逃避。可以保存兵戎。玉石俱焚。奴有個善良辦法。犧牲了這個無用之人。去救一城性命。豈不為高

（張滾花）大丈夫。畏死貪生。只有係鵰鵡貪受。戰無嬲。能否探納。只有寃為

想本官乎白。孤城被困。雖則兵寃絕糧。惟是

賊不得阿儂。惟是城亡被辱。到不如這樣死法還好。况且為國犧牲。惟是

（張白）嗳哋熱淚難收呀。（城外戰鼓大鼕介）

（張白）嗳哋不好。决一死戰。或有一線生機。（城外戰鼓再響介）（張

君你何必蜘躕緩慢。請快把令箭存留。殉情則屬不忠矚矚。寶劍蜂芒驚綠綉。忽忽

（姜白）君你何必蜘躕緩慢。殉情則屬不忠矚矚。寶劍蜂芒驚綠綉。忽忽

（姜）君你何必蜘躕緩慢。眼见一城民眾困死城中。雁兒落）（張

待奴殺身成仁。以身報國呀。（雁兒落）（張

心一堂粵語・粵文化經典文庫

中板）一息尚存。當奮勇。男兒為國。氣何雄。悲悼又聞。鼙鼓動。（介）慌忙殺狄。片甲不容。

105. 背令會紅顏

南燕音樂會編撰

（旦唱）（乙反戀壇板面）淚帶迎郎吻。往事別堪問。嬌花逝損。天喪玉人。長恨恨化鴛魂。（乙反龍舟）懷往事。淚紛紛。多情天妒碎痴魂。今日叩數難逃悲慘運。尤負高堂白髮。兩嚴親。君你有日班師。須把我魂招引。免我倚仃孤苦。化作寒外孤魂。（生唱二王）話酸辛。情暗暗。多愁多病。夏傷神。哀感。人間離合。乃是註定。前因。愛可傷人。勿再自殘。金粉。你要放開懷抱。一解。愁心。（旦唱士工慢板）見高郎。頻慰問。塵世知音。逼遇風狂。獨暗。當日力斬四門。今朝無能却病。盧醫扁鵲。已盡所能。把淚痕輕吻。難捨難離。愁帶恨。小病相纏。可憫。軍令甘達。難營千夜。深遇寒露。落紅陣陣。菱花怕對。多感。含嚬。待我與嬌姿。能不淒然。可憫。玉慘花愁。落紅陣陣。菱花怕對。（旦唱流水行雲）愁絲困。病中幸有郎慰問。恨結心相印。人間難得白頭吟。血淚落滿衿。有願不了訂他生。有願不了結他生。未許冷了。情心。（乙反芙蓉中板）估話衣衲得傳。運。與君你。夢裏尋。命亡註定長抱恨。（生唱二王）怕望情天垂愛。一現法雨。慈雲。（南吧芭怨）悲聽聲聲。良緣已渺。嬌花已殞。願君記。顧君記舊盟。椿萱勞勿代慰同。流淚更負人。負寡更負人。鳳死悲鶯。嘆病病倍侵。難以共君共抱衾。今宵與君吻。他宵定抱恨。永矢今生。永矢今生。恨分飛如燈暗。念雙親重莫禁。念雙親重莫禁。難逃刼運。斷腸傷心韻。難望舊痕。長懷芳心。今生與嬌。凝情心間印。同訂合歡盟。（滾花）但望天相吉人。嬌你莫懷傷處。（旦唱）深盛高郎情重。又

106. 桃李夢

（南燕音樂會）

李叔良編曲

（旦唱昭君怨）月影殘。惆悵深閨夢裏間。追思往遊。前路茫茫。懷惨淡淡。前路茫茫。終背不寐。我淚汎瀾。（哭相思）妒碎痴魂。今日叩數難逃悲慘運。（滾花）我呢個陰司馬。見佢情義背重。不愧係得垂。（滾花反線中板）我聽悲音聲聲傳來。却似門徒。在此悲嘆。我呢個陰司馬。見佢情義背重。能了先師。（滾花）此後陰陽隔斷永絕人寰。我聽悲音聲聲傳來。却似門徒。在此悲嘆。我呢個陰司馬。見佢情義背重。不愧係得垂。（門生。我就細看他。他一似去了知音。的確凄涼。旦旦）有若淚人兒。妒似猿啼鵑怨。真係慘極。（滾花）（正線）現在我魂到人間。叫句門徒你咪哭得咁慘。（旦白）唉苦呀。妒似猿啼鵑怨。真係慘極。我一洗肝線。雖則陰陽隔斷。可以暫免心煩。（旦白）死生由天。你又何須。怨嘆。你海腸。真係全無。淚眼。我歡何似。藥何如。（生唱二王）見師你夢裏魂歸。我一洗肝要前途為我傷顏。莫再為我傷顏。（旦唱乙反二王）當日相送。幸喜得垂。青眼。蒙你循循善誘。真係恩重。如山。師你一片真心。你海人。無限。所以門人慘幸。擁戴。似狂瀾。（乙反芙蓉中板）估話衣衲得傳。誰料星沉大地。渺人寰。此後欲見真容。惟怕仙藥難尋。長懷芳心。我歡無限。誰料星沉大地。渺人寰。此後欲見真容。惟

有求諸夢幻。思量往事。苦惱紅顏。(收掘)(生唱苦喉龍舟)問徒你莫個心煩。要保重容顏強徹加餐。繼我志前行。切莫倦懶。勸慰曲諳。把琴調多彈。個陣鑾滿藝壇。(新人腔)(二王)總要謙相對象。切勿傲視。人間。我囑咐你戒言詞。又切勿當爲虛泛。(滾花)我幽魂一縷。即要復返。陰間。(旦唱合尺首板)傷心淚。流不盡。神魂不定。(滾花)南柯一夢。使我抱恨綿綿。(反線二王)嘆人生。如春夢。變幻無常。令我五中。悲痛。恨蒼天。使我恩師早逝。只剩我隻影。(滾花)孤單。我此後。荷鋤不再彈。琴把歌衫。拋棄。(反線滾花)紅魚清磬。了此一生。

107. 離恨天訪妹

薛覺先　唐雪卿　合唱

(頭段)(南音二流生唱)謝慈悲。出門檻。披裘裝。脫塵寰。喜笑悲哀。貪痴嗔愛。都是盡成虛幻。金丹法外有仙丹。船頭別父不覺入聖超凡。(轉小曲打牙牌)大荒山。嘆孤寒。寂寞修真心惜。念佛看經重難。茫此間。數天優遊漸覺煩。(轉二流)令我心灰意懶。不若浮同仙緣導覺幻今日廣寒宮殿任我飛渡重關。(二段)(生轉小曲和荷思娑唱)離恨天。恨事重重離愁臺登。比較奈何。更慘。見你個兔家寶玉又試合我心煩。(旦轉二流慢板)妹你煩呀莫個煩。我喊就無謂喊。我地兩家此後都有也聽你言詞。憐新愛舊。長遠共你歡。(轉二王首句)快啲變左影隻。形單。因也野咁賜父要趕我扯唎。(旦怒白)真係俾你激死我地。真係唔家此後都可也嘆難。(生白)喉哦哦。亞妹。因包野咁賜父要趕我扯唎。(士工滾花下句唱)你見倒姐姐。就唔記得妹妹。見左妹妹。重掛住姐姐。(轉小曲柳含煙)妹你就鴛得賴野蠻。(轉小曲滾花唱)我尋訪你唔難。人。莫把你諗鬼喊。你既係有心捉我。我做如同激喊。我做如同。歷盡幾辛酸方才得見我妹你玉顏。和尚你惹見見妹你玉顏。(三段)(旦接士工滾花唱)嗳哋你駛也將眼淚揸人。莫把你諗鬼喊。你既係有心捉我。我做如同激喊。我做如同。歷盡幾辛酸方才得見我妹你玉顏。和尚你惹見見妹你玉顏。咳哋你駛也將眼淚揸人。莫把你諗鬼喊。你既係有心捉我。咳哋你駛也將眼淚揸人。妹你念家情。更心憶。你從前嘅性格就夠刁鑽。嘆海南歌)令帳就最暗。我下氣低頭將你就惜。但逢女人我與呼都唔唔。記得籠個間個把你當爲。(生接龍舟尾)咳妹妹和尚的影隻形單。(轉右仔唎。你就笑開顏。(轉海南歌)你從嚇性格就惜。緣皆虛泛。其你絕有關。(旦插白)從前事。令帳就盡知。聚散終不散。若果我同你。(旦插白)心事了點背再錯塵寰。(四段)(生唱)仙凡不相犯。姻不用傷離悲恨。(士工滾花)妹你知呢個離恨天。終日都係雲懷淡。若果我同你。(生插白)係嘛。(旦唱)要我喙你冤氣聽聽。(生插白)梯仔中板)就咁唎妹。我情願叩個頭俾你劬。緣皆虛泛。(士工滾花)妹你知呢個離恨天。講吔妹。妹你須知呢個離恨天。終日都係雲懷淡。若果我同你。(旦插白)係嘛。(旦唱)要我喙你冤氣聽聽。(生插白)梯仔中板)就咁唎妹。我情願叩個頭俾你劬。(旦白)又唔係嘛。我情願叩個頭俾你劬。不用傷離悲恨。(士工滾花)妹你知呢個離恨天。終日都係雲懷淡。(轉快中板)嗳妹妹妹你念家情。點解又掛。點解又掛。嗳妹妹你。(生白)又唔係嘛。我情願叩個頭俾你劬。真唔不識。咳妹妹我情願叩個頭俾你劬。和佛仙妹夾頷。真正不識。和佛仙妹夾頷。推盡風霜雨露。和共其苦辣酸。點解又掛。(士工滾花下句唱)妹你念家情。更心憶。(旦白)係嘛。真係。真係。真係俾你激死我地。真係唔不用傷離。(生唱)若非你鐘情獨厚。(生插白)係喉。(旦唱)要我喙你冤氣聽聽。(生插白)梯仔中板)就咁唎妹。聽此言係令我。(生插白)梯仔中板)就咁唎妹。你既係有情。從此後我地可以敍而。敍而不散。今日得妹汪洞海量。不枉我遠

真係。(旦唱)若非你鐘情獨厚。不用傷離悲恨。(生唱)若非你鐘情獨厚。感恩無限。從此後。兩情繾綣。咁就笑逐笑逐開顏。妹你旣係有情。從此後我地可以敍而。敍而不散。今日得妹汪洞海量。不枉我遠覓到仙間。

108. 雨淋鈴 (調寄飛馬搖鈴)

呂文成唱

多少恨。孤男。最傷情。愁頭聲我都疊疊噎。千里路程。心中撩亂。交相並。血淚暗傾。淒涼。很恨恨恨壙膺。嶠嶇蜀道。崎嶇難行。蛾媚嶺。凌空天相競馬亦驚。怎暫停。冷風戰。和雨應。馬鈴鳴聲趁雨聲。叮滴零澌叮叮叮。容容容叮叮叮。傷心聽。更重病。添悲哽。血淚交进。淋漓雨聲。和鈴相應。

109. 文姬歸漢 (調寄恨東皇)

呂文成唱

心傷悲。分別去。相顧淚沾衣。生生母子各離異。恨白知念雙兒唉怨痛恨心更癡。音信縱易身難寄。嘆胡兒未得相隨。恩斷愛絕不欲歸。令我心如碎。同聲哭嗚嗚。今生會已稀。情牽兩地。身歸漢相思夢中夜難寐。

110. 風流皇帝

挂名揚 韓蘭素 合唱

(頭段)(生唱小曲剔銀燈)心悲痛。可憐儂。君恩往日。情義重。恩恩愛愛。龍龍鳳鳳。獨占春風。又誰料一旦風流成虛夢。別深宮。淚溶溶。恨君皇。情偏縱。(轉順口歌)遮愛偷期密約雨雲縱。幸得姐姐多情將計弄。(轉二王慢板)移花換柳使我魚水。和融。等我蹋足上前就把君皇。捉弄。(序唱)亞主上你眞情重。快的叫人點燈籠。(二段)俾天都黑略。偷天黑地重好呀主上(合尺滾花)因爲我地暗結同心。哈哈你去叫嚟夫人。(旦白)怕也野卿(旦唱)我寶任多情愛你咁。你唔信呢我明日帶你回宮。(生唱)嗪哦嗪嘞。我係第一個多情。正所謂天生情種。(旦唱)豈可任情放縱。(生唱)薄情就眞嘅。(生唱)我寶任多情愛你。你真正到極。你唔信呢(旦白)點寵法呀。(生白)若果我入宮恐防。你而恐防也嘢呀。(旦唱)嗪哦不久又寵失寵。待我玉環意唔恩隆。(生白)唔怕嘅。也原來愛妃你呀(旦)哈哈你兩姊妹咁鬼馬呀吓。你而家嚟重好添。(旦白)嗪哦主上你就好咯。(生接乙凡滾花唱)我係你情獨種。總古春風。總古春風。(轉昭君怨尾段)你唔自重。記得你自進宮。講也恩情重。最恩濃。兩心同。(旦唱)嗪哦主命途。(三子宮嬪係你情獨種)。孤皇待你的確輿別不同。我偶然石地把茨嬌種。你就無情白事大起酸風。嬌意多從。情愛問誰輿共。(三段)(轉龍舟)你重恐也野。話我陰功。(旦白)唉主上呀。你惹草沾花太過風流。放縱。只恐怕一味生嬌和恃寵。自姊家妹咯又脡包咁。難容。(四段)薄命眼紅。(旦白)唉主上呀。

人。得侍宮幃何幸專房。獨寵。真正係。粉身碎骨亦部圖報。你無從。到今時。再覩天顏臣妾自知。鄭重。荷皇恩。天高地厚賜我重
返宮中。（生轉小曲孟美女腔）放你出宮。已經恨重重。今番火意喜相逢。慚愧我一朝火氣動。與卿刎去更恩濃。（旦接唱）妾意深
知難寬容。君心此後誓遵從。遠幸姐將許弄。但祇願長傍日邊紅。（生轉芙蓉中板唱）此後愛情永無變動。（旦接唱）恩情再結更
融融。（生唱滾花）愛妃呀我地携手回宮。尋好夢。（旦接唱）但願天長地久。恩愛無窮。

111. 錦上添花

錢大叔
羅慕蘭
合唱

（頭段）（打頭鑼）（小曲跳花鼓）（生唱）駟馬高車。今日方得志。百姓齊凝視。提名邊道字。（旦接跳花鼓）拜舞呀邊街。歡迎
叔叔呀。脚震難扶住。連忙柴跪地。（生接唱）富貴歸家中。英雄非昔比。嫂嫂綠何事。唔同前嘅義。（轉小曲妲已）因
也事。又咁得意。你倨後恭。我問聲你。（旦白杭）咦哋唔駛你。你下牀忿氣。想將頭壳懸樑又雞拮大脾。（反綫）
叔呀你。我應當跪接你莫怪我來遲呀喇。（生嘆口聲呀）咦哋唔怪得話資窮則父母憎。富貴則親戚愛慕權。手瓜又起展。功名又貴顯喇二
低吟。（的的二王）想我爲着功名記不盡痛苦事。（生唱二王）你下幃茶讀倚三年。家中事務全不理。高堂上白髪嘅雙親。你去秦邦尙未。惜惜無知。你在秦時。我
家中實在係情非。（旦白）得已。可恨嫂不爲炊。與其妻不。（二段）三年苦讀失志不移。個陣滿腹經綸載成大器。好似蛟
地兩嬌母始埋怨。激到我。（生唱）呀我嫁一個官呢。真正自古以來猛志不衰。你將頭壳懸樑又雞拮大脾。你所講嘅言詞。之你唔
龍得水向天飛。今日衣錦榮真得意。（旦白杭）咦哋二叔你。重係唔志。（生唱）想將我嚎出番氣。（重句）家中事務全不理。呀。（生起龍舟唱）
至得惹我。懷思。（旦白）你點支持。而家係咁也野官。想將我嚎出番氣。（重句）家中事務全不理。呀。（生起龍舟唱）
非我地勤勞紡織。試問你點支。（旦白）咦哋一個官呢。真正自古以來有死嘅。你去秦邦時。我
任你係封高官至金銀器印。我蘇秦亦不愧係好男兒。（旦接唱）六國都要依我合縱計謀奇秦勢保國某共同晋盟師方得天下太平有安樂時。（旦轉的的二王唱）二叔你
杭。重有斗大黃金印。呢都抬抬起。（旦白）也野官呢錢財交關呀。（旦白）我呢一個官呢。真正自古以來有死嘅。（生唱）呢六國咁有死嘅。
真唔係封王賜爵都未足爲奇。（旦白）八寶紫羅蘭。賜與我做朝衣。六國王侯同封相。古今有誰能引比。我舌劍唇槍愈利。蘇秦不愧
高官至金銀器印。我蘇秦亦不愧係好男兒。（旦白杭）六國都要依我合縱計謀奇秦勢保國某共同晋盟師方得天下太平有安樂時。（旦轉的的二王唱）二叔你
○重有六國嘅錢財任從我遠証。（旦白）咦哋二叔你我做朝衣。六國王侯同封相。古今有誰能引比。（生白）梗係封造六國都夫人。（旦接唱）家中父母兄嫂你都話係。（生白）哈哈我有嗜嫂嫂。你講我講埋咩。（生合尺滾花）我亞爹
○你。富貴功名。造到六國嘅丞相。的確係誰人及得你。（生接唱）我老婆封造六國都夫人。（旦接唱）今日富貴起來就不仁。（旦轉唱）原來
○不義。（轉合尺滾花）總曉君子不念舊惡。乃係孔子嘅詞。（旦白）咁你亞哥呢。（生白）亞哥呀。（唱）亞哥就未曾記得起。
封爲衛國公。亞媽封造衛國夫人。（旦白）

呀鬼嚛迎接你略。（生唱）喂喂你咪贉存咁快。等我睇過聖旨都未遲。（旦白）眞唔眞呀。（生唱）唏聖旨重寫明嫂隨職封。（生唱剪花）我榮華至。名播萬人知。此際方得志。富貴男兒事終歸向天飛。（旦唱）向天飛。向天飛。你有才總遇時。向天飛。向天飛。你男兒當自期。

112. 花好月圓

月兒成　呂文　合唱

（頭段）（生唱小曲蘇武牧羊）消魂幷屑笑語頻。（旦接唱）美酒再奉陳。對月醉花陰。（生唱）微笑共破雲。（合唱）惟願你我共對月圓情義深相印。（生唱）我倆相親近。所以常親近。因爲坐花醉月酒更長斟。（旦唱）唉咁花若有情。（生唱轉木魚）眞煙韌呀。（旦唱）咁眞炒韻。（生唱）我有意護花。（旦唱）若果花如解語我話更消魂。（生轉二王唱）所謂解消魂嬌呀你都着埋。兩份。（旦唱）君你護花必定係花心。（生白）到不堪問。（生白）幾多野花心專嚐逃遞。哪係家花香陣陣。你都要迷入野花叢。（唱）咪咁傻嗯愛花有意就更加有意愛人。（旦轉小曲孟姜女）你靚過朵鮮花已經消我魂。個一的野花我永不聞。（唱）無謂話心將我混。舉杯來畧你再飲一勻。（旦合尺滾花唱）唉地兩家溫。同歡共醉月夕花晨。我倆相親近。（生唱）找地兩家溫。（旦唱）恩愛緒緣引。（生唱）我倆相親近。（旦唱）惟願你我對月圓情義深相印。（生唱）我倆相親近。我有意護花。（旦唱）我有意護花。（旦接滾花唱）喂我醉咗哋我醉欲眠。不若講吓的風流妙韻。

113. 賣花女郎

（調寄楊翠喜）

梁賣員唱

漫天寒雨。落霏霏。挽提籃。鮮花低奧行還住。何堪箕伯太相欺。又聞又聞杜鵑。聲聲歸去。舊遊復相記。記當時。弟兄姊妹各相依。共同憂旦向詩書。到後來天災兵寇連年遇。無端家散最堪悲。奈何奈何兩鬢天天相至。採來嬌花街上提。忍把花枝。忍把花枝。換錢復歸去。菱花不向向花枝。月蛾淡素慵施脂。

114. 燕歸人未歸

（調寄雙聲恨）

梁賣員唱

睡起慵畫眉。念茲在茲晚來意懸懸。瘦損腰肢。困頓困頓最恨那心事似抽絲。令我自覺日夜欲睡。燕歸郎未歸。越更悲凄。心愀事自

知自悲。音書向那方寄人地已非。怨只怨別離。一去無期惆歸。盼望盼望盼望那仰上柳絲。日裏無語。夜繞暗自嘆孤樓。夢繞深閨對香帷。日遲遲。胭脂懶調。輕塵已迭。懨懨情思。懨懨情思令我心如醉。紙裏牟牟相思字。枕畔淒滿相思淚。自怨自憐太痴嘆分飛。茶飯不思。相思自思。傷悲自悲當日恩愛尚依稀。說歸說歸在何期縐縐蛾眉。日盼書至。屈指計。難計。恩拋棄。難棄。無計無計自道心事。日暖夢迴枕邊淚沾衣。

115. 傷春曲 （調寄小桃紅）

呂文成唱

（頭段）聽杜鵑。叫滿園。因何杜鵑哀叫聲如怨。全爲那春愁怨。春去難繫又怕不復見。杜鵑。不須怨。花開遍。春方假延。勸你莫叫喧。穠桃豔。嬌杏妍堤上。柳方垂綠線。豔陽天。及堪繁念。獨古先。百花算桃豔。春光獨古先。自憐。自憐。爲春去似春。向春更更言。更心牟。又聽酸聲哀叫杜鵑意愈亂。（二段）又見鶯鶯。一對纏綿。情難道。空自憐。真真莫負華年。花豔柳鮮三月天。怨恨最牟三月天。心事倍戀。心意陳陳悲酸。蝶尤豔。最堪羨。採花相約件。對對蹁躚倍心酸。暗自怨天怨句天。呢喃燕。在簾前。雙倦添三月天。鶯關燕喧三月天。鶯鶯燕燕纏綿繾綣怕令春思牟。怕相見。懶流連。深恨百花開遍。春歸如箭。

116. 長恨歌 （華聯粵樂組編贈）

陳跡撰曲

（妃唱）（貴妃醉酒小曲）蘿憐金甌破。六宮呼奈何。士弱民懦。執爲江山助心憂淒播娥。憔悴芳姿受折磨。令我難安臥。（滾花）墈嘆南內西宮。漁陽聲震動山河。玉塞天涯。怕見烽原烽火。九重城闕。空憶漫輝輕歌。（皇南音二流）眉雙鎖。恨如何。車駕載皇逃兵禍。離痛未忝忍故國銅駝。好筐歌曾驚破。曜宮歲月易消磨。誰料四野烽煙。歷盡那艱難險阻。（白）鶴淚風聲開四播。憑誰一戰挽山河。到此馬嵬坡。更有惡耗驚心。共指紅顏惹禍。要把玉環賜死。以謝山河。（白）情怨樣夢暖昭陽。拋不下蘭因絮果。此際生離死別。我都要一面燈娥。（妃撲燈娥）掠橫波掠橫波。（滾花）君皇何淚滂沱淚滂沱。（皇）也多。恨也多。大軍不發無奈何。此情生離死別。無奈何。（妃連環西皮）心淒楚心淒楚。（妃撲燈娥）更有惡耗驚心。（皇乙反）咳吔。恨不十萬橫磨。（二王）鐵馬金戈。釵分鏡破。恨無良策挽山河。幾許冷語流言侵御座。誤國誤人。我自紅顏命薄。答在選色徵歌。此日胡馬縱橫。痛切國土家破。（皇（妃）玉宇興波。金甌地墮。悔不及早誅鋤。所有誓約云何。但得激動軍心。就不惜犧牲自我。囘首玉樓金闕。懶悵夢斷春婆。佑話風流天子情多。（妃小曲）風翻縱祿山。至有鑄成大錯。野心狼子。試問長生殿裏。反累美人受過。又怕森嚴軍令。（皇乙反二王）君你萬乘之尊。（皇小曲）風波簸。嬌花嗟潤噴。哽恨悔恨恨初。朝政廢弛。朝政廢弛。惡誰扶助。（妃乙反木魚）君你萬乘之尊情多。。難庇我女流一個。試問長生殿裏。朝恨夢斷春初。佑話風流天子情多。兼口一詞。褒姒祅褸垂危。多搖播。君你情幃幄圍軍。又叫我怨誰何。（皇）咳委曲蛾眉。皇亦知到錯。無柰六軍不發。好比身困楚歌。兼口一詞。

心一堂粵語·粵文化經典文庫

八〇

新興粵曲集（一九四七）

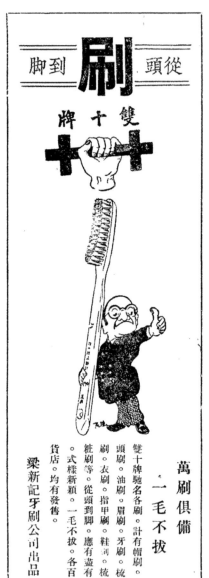

從頭到脚

刷

雙十牌

萬刷俱備

一毛不拔

雙十牌馳名各刷。計有帽刷。
頭刷。油刷。眉刷。牙刷。梳
刷。衣刷。指甲刷。鞋刷。梳
粧刷等。從頭到脚。應有盡有
。式樣新穎。一毛不拔。各百
貨店。均有發售。

梁新記牙刷公司出品

請用
紅葉牌醬油

泗涇
廣東旅滬同鄉創辦
新城農場榮譽貢獻
老源康官醬園漿行
老抽豉油 麵豉醬 甜豉醬
生抽豉油

貴名
紅葉牌家鄉醬產
什景醬菜 滷珠油 甜香醋
古法精釀 質濃味厚
成份名貴 風味特殊

電話購貨請撥
八四七二八
八九三七七

泗涇
石橋大西街首

上重慶
海南路二百號

要將美人誅到。我江山都難保又怎護嬌娥。（妃小曲）亂灑愁鏡破。夢殘魂碎破。遲分並蒂柯暗香散鴛鴦。徒恨錯。更遭刼禍。一番恩愛為情義助。興動戈干。（重句）非關妾過。身繫河山。拖御座。忍痛聽歌悲。涙滂沱。名花絕代忍摧磨。為國為情難兩可。何堪揮涙對宮娥。又應車令頻催。不禁徒呼……罷了妃子皇君呀。（皇滾花）心碎破。涙滂沱。名花絕代忍摧磨。為國為情難兩可。何堪揮涙對宮娥。又應車令頻催。不禁徒呼……罷了妃子皇君呀。（妃滾花）馬嵬一別。綠蠡絲羅。只為情重江山。零落了名花一朶。夢魂何日。會南柯。（白）倜悵君恩如逝水。拼教紅粉。（快中板）美人恩義絕紅縭。雲散風流綠烽火。花鈿委地痛如何。（滾花）忍痛吞聲。悠悠生死。速絕馬嵬坡。息十戈。（銀台上句）扶御座。忍痛聽歌悲。唉呀……罷了妃子呀。（快中板）美人恩義絕紅縭。雲散風流綠烽火。花鈿委地痛如何。（滾花）忍痛吞聲。悠悠生死。速絕馬嵬坡。

117. 胭脂井

（南燕音樂會）

李叔良編

（生唱乙反滾花）枉我係一個君皇。無力將愛妃救挽。（二乙滴珠二王）枉我多才自負。難保一個弱質紅顏。今日國破家亡。累到阿嬌。受難。（旦唱）郎係奴奴命苦。致有受此。淒凉。勸句在皇。切勿為妃。悲嘆。（生唱）歎喉流水南音）流涙眼看。流涙眼。（旦唱）傷心怕見。月兒灣。（生唱）自古風流容易散。（旦唱）可憐薄命。是紅顏……（生唱）昭君怨）身比風霜冷。嬌花。遭刼難。（旦唱）弱翠伴荊花。（生唱）夢魂散。夢落辦。竟似夢幻。（生唱）無復平日燦爛。又兮孤心傷淚汎瀾。時時淚暗彈。淚漸彈。蘭珊。蘭珊。（旦唱）情花。已經歎春晚。夢魂散。夢落辦。竟似夢幻。（生唱）可憐征南。染江南。往日園事久疎。朝政懶。（龍舟）皇知略略。恨難翻。可怕賊兵未把。你點能捨得。呢位女嬌顏。（旦唱）花殘。（旦唱）若果失手彼擒。難逃人間。（生唱）真愛成癡。或者皇天。有眼。明神祇祜。不使唱）你可以依皇懷抱。可以減却。憂煩。（滾花）咁我就放下心頭。（旦唱）奴又覺對倦迴徘徊。我依然。唔多夠胆。（生

118. 今宵月亮為誰明

（鷓音社）

蘇流撰曲

（反綫芙蓉中板）月呀。做乜編要向住我床頭。來照正。今宵月亮為誰明。異地飄零。使我增愁觸境。滿腔愁緒。怕聽籬外虫鳴。昨晚被寒風所浸（詩白）萍水相逢盡是飽鄉之客。關山難越誰悲失路之人呀。（中板）我今日。無路蒨縶。枉有文才本領。省因為。嘆我時機未至。為有怨氣吞聲。命舛（白）更有些微喟。況且是。床頭金盡。客仃。窮且益堅。正是英雄本性。唉我時乖。大抵天公注定。所謀未遂。未知何日金榜題名。回憶起。往日之時。一呼百應。所求未遂。百事無成。（滾花）蒼海桑田（合）時乖。大抵天公注定。所謀未遂。未知何日金榜題名。變遷環境。（上）。為有默祝窮峇（士）。早日衣錦歸榮（尺）。

巫山。

133

心一堂 粵語・粵文化經典文庫

119. 薄命人憐花命薄

李麗蓮唱

（頭段）（梆子滾花）一夜東風吹透羅衾冷。我半自憐花半自憐。嘆洞房泥說什麼金鈴十萬。恨東皇。施狂暴。至令花事（慢板）闌珊。憶當年。蘇小門前。（二段）肥馬輕裘夜夜華燈璀燦。誰料吾。逝水韶光。今日秋娘老去（反線）憔悴花顏。顧影自憐。羞對菱花倍覺愁顏淡（中板）護花人去。前程似水枉設意海恩山。芳訊消沈空望眼。真覺（滾花）愁無計倚遍十二欄杆。

120. 薛剛打爛太廟

錢大叔唱

（梆子首板）通城虎。離卻了。天羅地網。（滾花）不覺披星戴月往。找尋地方藏身可。不免走往鎮陽。單日抬頭來觀看。又祇見公主在一傍。走上前來把禮參。（滾花）薛丁山。英雄。武將。我母親。樊梨花。是我。親娘。（中板）嚇壞天子。把命喪。罪難當。連累一家。在抄斬。一心走往。在銷陽。偶遇着公主。來玩賞。我的名堂。仁議廣。把邪終身。結鸞鳳。但祇願皇天。把眼放。（尾聲）做一對夫妻。地久天長。

121. 醋淹藍橋之鬼魂出現

白駒榮唱

（中板）我背轉身。見愛姬。與共明珠。一顆。在靈前。來祭奠。哭到淚洒。滂沱。我叫一聲。賢愛姬。你得過。就日過。那好夫。和共淫婦。今已盡地。誅勸。從今後。你個的驚險輕情形。也曾。過左。惟獨是。我同你陰陽隔別。難聚。一窩。你還須要。撫養嬌兒。把香燈。來到繼後我。我最難忘。呢一個弱女。彭玉福。忠厚至識。的確爲人。不過。你還要。等佢兩結。合一段絲羅。老丈人。不過忘。一時。折噴。佢皆因爲。宦落途魄。你要厚待。但良多。劉好漢。義俠性情。將女來許配。等佢雖羅搵番。第二個呢一個鬼魂。必要五相來扶助。你重要拜佢。爲哥。今晚夜。你祭奠我亡魂。元寶蠟生菜。我都也曾。好多謝。過橋散花沐浴。與共種種。唔齋。我囑咐了。我呢個鬼魂。見得心中。都巳安。爲丈夫。所囑的言詞。你勿作。爲訛。

122. 泣荊花

白駒榮唱

（二王首板）棄紅塵。去修行。出了家。（重句）（二王）阿。彌。阿。彌陀。阿彌。陀佛。昔日裏。有一個。日連僧。佢救娘。出獄。地獄門。借問靈山。有多少。路途。十萬八千。係有餘。他說道。非輕容易。得到。此途。叫啞喃囉佛。每日裏。坐禪房。叄拜如來。佛祖。有燈光。和塔影。長伴。香爐。我參禪。參理。到來。呢個蒲團合十。我忽聞聽。後門外。何以噓咁嘈。吧閉。因何故。三更半夜。重有乜誰。個的山精妖怪。與共。狐狸。莫非是。賣夜私奔。個個紅粉。是非。總總都不理。乃是菩提。淨地。我聽真乜。個的妖魔鬼怪。有意。莫不是。今晚到來。欲想同我傾吓。佛偈。明鏡之台。豈容你。個的山精妖怪。佛法。我佛門。地佛門保佑。淨地。豈是番個。你既望着我。地所講。却原來。林氏之女。係我當日。為主。還須要。講明講白。免我。懷疑。（轉快）任你講盡千言。都係嫁了於人。我自問今生。都有主。我都作爲。虛語。有乜。心機。自右出家容易。名義。乃係前人。有語。歸家個的難處。我都讓重。到來。人癡。已到來。吾寺。講明講白。免我。怪得。於此。佢同行有一個男子。與佢形影。不離。你。知道。唔知。我自問出了家。做個陌路蕭兒。惟是我今日出了家。心胆已碎。聽聞門外嚛。慘悽悽。令我出家之人。心胆已碎。請嬌坐下。慢踌踌⋯⋯

123. 三娘教子

白駒榮
倩影儂　合唱

（頭段）（花旦）罵聲畜生真無用。念書唔過重亂唱西東。翠起藤鞭打到你肉痛。（介）（子哭白）打我做乜唔我又唔係你生嘅。（旦怒唱）教子如斯焉能對得祖宗。噗噗剪斷機頭登時心血上湧。（陰鑼）（老薛保白）唉敝東伙。（三王）老薛保。我亞媽矓。真正唔使用。我在廚房。黎把做东。點知待個上又生东。下又憑。兼夾跌左個筲笡。跌爛個水甕。打穿一個大孤癃。昏昏沌沌有柴不燒了個火筒。老主母。你緣何故。如斯氣動。你將機頭來剪斷。做乜靈前係淚面淚涌。整乜東東莞兩忿。（二段）（旦戀增中板）道畜生。近來頑皮得很。日日念書唔曉從。令我非常心痛。看來教子無用。因此將個機頭剪了（轉二王）以謝我個死鬼老公（生雙思嘆板）哪哪嚏了我地三主母。我哭找哭了一聲。噯我地質德三娘。噯三主母你要念佢係少小無知喇。還念吓老東人佢遺傳血統。

▲新興粵曲集▼　第三期　特大號

新興粵曲集（一九四七）

八三

八四

124. 月明林下美人來

白駒榮
副影憐
合唱

（三段）唉請你勿灰心。莫介意。呢將來撥待雲開係一定見日紅。罷我地我地我地三娘。待我回頭來吓一聲我地小東人。亦莫要走。待老奴老奴有言來來來來叩奉。我老懷懂心中。痛在媽媽懷心中。（轉二王）快的將藤鞭上前跪地奉。你話唔該唔該唔該媽媽高高打。咁就低聲罵。（唱）你地三主母將他打。將他罵。上前叩頭老薛保謝奉。（薛保白）依哝使唔使嘔。唉小束人你從此乖乖地。不必些禮重重。（旦白）要嚟叫孫兒快來待媽媽同你來呵呵吓痛。（薛保白）呢小束人你更要上前跪拜。謝過了祖宗。

（頭段）（生唱中板）我帳轉係空床。都難入寐。懷人空怕。一個月色雖離。你話點得係相逢。一個係怕春少女。個陣能償我嘅鳳願。免使我日夕躊躇。我閉目養神。（滾花）希望朦朧睡去。偷得我夢入華胥。（旦唱楊翠喜小曲）哥哥昨晚太呀呀。呀呀呀痴。越想越奇。細看佢近來情異。爲着何呀事。點解呀有咁心機。佢無呀呀心冲霄呀呀志。究竟爲甚誰却呀合人懷呀呀疑。（食住轉二王）疑或佢近來。一定爲着婚姻之事。（二頭）等我把哥哥來嚟撚化。免使佢日夕。奔馳。（白）睇吓亞哥呀呀。我應吓佢個咀喝。好。我諗佢你講乜野。（旦唱）唉我言詞都驚慌。享處驚慌。都無謂。（生唱）聽得我魂飛魄散。真係魄散略。發開口夢都記得。住沉晚嗓公園喝。（滾花）結佳呀呀呀期。咳你話月林下點得美人來呢。（旦白）呢原來亞哥你成朝發開口夢。知你嘅其中意。我乘機嚟撚吓你至得。（生發開口夢白）哦你話月林下點得美人來略。（旦白）嘻嘻。我哋係朝發開口夢。（生唱）行埋嚟呀嫁吓心事喇。喂喂喂喂。慰

你嘅心思。（旦唱）你何事咁痴心。痴心。（唱快二王）喂你無謂驚慌。都無謂。（旦白）何事。（生唱）喂我把哥哥你話月林下點得美人來呢。（旦白）嗟嗟。（生白）嗟。（生白）你縱野唔好咁貓狂嗜。（旦白）哦。（旦唱）論盡。（唱快二王）喂你無謂驚慌略。（生白）喂你縱野唔好咁貓狂嗜。（旦白）哦。

（三段）（旦唱）你成朝發開口夢。你話冇乜添呀呢。（生唱）喂我想同你呀。（旦白）嘻嘻。（旦白）我無謂嚟多事。（旦唱）我話哥哥你好好哥哥。（生白）哦。我叫句好好哥哥。真係魄散略。喉嚕嘻三脚凳。（旦唱）你咪冨我行正經。（旦唱）三娘語四。（生白）哦哦。我我想把神提錯。重想冨同你代你就。把神提錯。（白）哎好妹妹。（旦白）也野亞。（生唱）懷你條

亞哥呀。我諗哥哥你講乜至得。（旦唱）你話癡心。癡心。（旦唱）你何事咁癡心。（白）嚟喇姑娘埋醜喇。（生白）喂我好怕醜嘅噃。（生白）喺喇。（旦白）唔。（龍舟）係咁略低蒙盛意略。你話我見左女人就驚呢。（白）我見左女人就驚呢。（旦白）咁你又講得咁正經。（白）哎好妹妹。（旦白）也野亞。（生唱）因爲我恩子恩徵。（白）哎好妹妹。（旦白）也野亞。（生唱）至繁你見左女人就驚呢。（生白）

願。免使我日夕躊躇。我閉目養神。越想越奇。呀呀呀痴。人懷呀呀疑。亞哥呀呀。我諗佢你講乜野至得。住沉晚嗓公園喝。知你嘅其中意。實在女人一個兩個字。哦。誰知你怕女人呀。（生白）也野話。（生白）係呀。（旦白）唔。（生唱）係咁略低蒙盛意略。唔係呀。（旦白）我見左女人就驚呢。（生白）哎真係想到我心痛。（旦白）咁你又講得咁正經。（生唱）他日得到承香代火。（二王）全賴妹你。（生唱）共我維持。（旦唱）你條

我早日成呢段婚事。（旦白）我唔做慣媒人個咀阿哥。（生唱）眞係想到我心痛。（旦白）因爲我地子恩幾徵。（白）哎好妹妹。（旦白）也野亞。（生唱）他日得到承香代火。（二王）全賴妹你。（生唱）共我維持。（旦唱）你條

125. 東坡戲妹

白駒榮
呂文成
合唱

（頭段）（小鑼）（石榴花）（旦唱）哥罷亞亞哥。（生白）乜野呀。（旦唱）你的牙去邊處。（生白）喉把口囉。（喉邊處呀。（旦唱）也野㗎

（唱）睇唔見點算睇唔見點算吓個咽邊。（生白）吾見嘅又喟。（旦唱）毛裏有言傳。（旦白）你個咽邊。（生白）請你聽住我講。你重更新鮮。但係你未曾照鏡我都幾

伙。（白）你真係欲叩齒牙無兒處。急間毛裏有聲傳咯。（生白）可能駕駛得隻鐵甲戰船。（生白）點呀。（旦白）咦吨笑我添呀吓。（士工滾花唱）我話你點算算算。我實在話你

正係你若遇眼中流淚。（旦白）你自己知道就好咯。（生唱龍舟）哥罷哥。你笑我眼核深嘅喎。（唱）我唔裂㗎哗。（生白）重

話明嘅你又笑我滿咀顊顊呢又。（旦白）嚀你好醜喇。（生唱序）你越講越遠。（旦唱）噲你唔係喇。（生唱序）你重咁草都話共。佢有烟

把恩情糾纏縷。（生唱序）呵呵我幸福夠齊全。（二段）（旦唱）點知因作多情嘅就相思。都難免。（旦唱）個的開花野草都菇共。

緣。（生唱序）你去年一點相思淚。今日方流到。（生白）點呀。你個咀邊。（生白）係略你得見啫。（旦唱序）我間你係點得見嘛。（旦

唱）睇有此理。（生白）豈有此理。（旦白）快啲方流到。（生白）重佢啦野嫁。（生唱序）睇到你嘅額頭。（生唱序）你個額頭又。（生

正係你若遇叩齒牙。（白）你去年一點相思淚。（生白）點知嗎。（旦白）你睇你睇呀。（生唱）點呢亞

心一堂粤語・粤文化經典文庫

（士工滾花唱）唉吔亞哥你噉樣諦人咯真係唔算。（生插白）大家諦之嘛。你又諦人。（旦唱）容乜易戚坒笑柄。四處相傳。（生插白）你精就味笑我。唔係大家鬥笑。

126. 韓文公祭鱷魚

白駒榮唱

（頭段）（滾花）（金童）曾己擺別好壇台。（玉女唱）快將大人請命（金童白）講大人登壇（文公）日兩八侍候（玉女白）領命

（慢板）（文公唱）睜開眼。我嚎細看他。眼見無限魚蝦。你瞧的大鯨魚。與的鎮沙。喺又有高斑。呢又有高花。最大鱷魚公。與共

鱷魚嬗。真正係恔河沙數。睇到令我兩目。花花。打打打。我又打開榜文。你地魚族中。不論大大小小。

老老細細。都要肅靜。勿喧嘩。來須賞賜。單向你鱷魚。嚎訓話。在壇台・嚎高掛。（二段）你地魚族。嚎行差

須知你。子子孫孫遠祖宗。未脊才領皇。慨教化。所以皇下詔。山川河峽。七洲洋裏是你。為家。（三段）皇姑念

吓你。係水族嘅無知。法外施恩賜呢與香花。你地宰牛重棄殺馬。等佢食飽去遠方扒。從今桶改個的強戀綯。勿傷人類。祇食魚蝦。我

（南音）皇詔宣傳聽。供奉寶獨呢與香花。（四段）個的黑種人嗺味道（二王）真正越發。係香牙。重較惕。易消化。易消化。我指海都已完。

況且中國之人。又味淡太寡。（四段）個的波濤又怒咤。狂風號動。你瞧雷雨交加。叫左右。

你鱷魚要速往而之他。喫喫。飆時一陣。個的黑種人嗺味道。快與爺下台騎馬。從此除暴安良。我

都事畢周衛。

127. 媽然一笑

上海辥覺先
妹 合唱

（頭段）（張少萍寒關月新曲譜唱）寒關月。征人血。金簇電窎寶刀缺。英雄傷創始光榮。滅盡仇讎恥方寧。（念白）銀海無光血染

鮮。壯士從來不受憐。千萬頭顱邊一箭。死亦光棠在九泉也。（滾花）聊將寒旗不幸飛來冷當（軍棱白）稟上元帥有周燕菲到來求見

元戎一面（少萍白）周燕菲到營前（白欖）心又喜。我嘅心又酸。心事輾轉幾變遷。見難不見難。相見亦怕相見。（軍棱白）但若知道我殘廢咗

一定令佢腸先斷。惟有強振起精神。相思人似相面。相思面。（二段）（少萍白欖）君你情太短。一別歸期遠。深感嬌你風雲未暇到妹粧前。秋水

望穿人不見。人喜征人歸。奴把征人怨。我把征人怨。若你凱奏榮歸富識雕樓俸僾燕。（燕菲二王下句）今日遭人笑落真係錯作纏綿。若你凱奏榮歸富。所謂情壇風月都絕已盡付

雲烟。兒女凝情付與山河壯念。人如木石惟作微笑花前。至有色笑無歡溫馨減欠。（三段）（燕菲二王下句）君你征袍末解難提帶有將

帥威嚴。當此紅豆春生應念相思萬點。（少萍上句）傷痕苦痛陣熬煎。何忍以殘屍之軀任嬌前顯現。儘態薄倖把嬌恆幸福保全。

探手忍心強作絕情手段。（燕菲口古）點解你忽露鄙心顏色莫非志變情邊。奴有萬結情絲任你剛月難斷。（少萍中板下句）心比寒灰

悲慟聞。禪機不管花明豔。望徙父命棄前緣。瘦影寒鴉何足戀。自有瓊蕭伴彩鸞。意決一言煩步輦。（四段）（燕菲新腔反線中板下句）問君會否念從前。今日旣見絕于人更何堪留戀。（少萍滾花）癡心萬種又向誰言。又怕薄倖名存是非難辨。此後其情一點惟知我者是蒼天。

128. 胡不歸慰妻

薛覺先
上海妹 合唱

（頭段）（生唱）情懰恨。意凄涼。枕冷鴛鴦憐錦帳。巫雲鎖斷翡翠衾寒。燕不雙。心愁悄。偸渡銀河來探望。強達慈命倍驚惶。爲問玉人病狀。（白）妻呀。（旦唱白欖）心又喜。何幸今宵會我郎。會我郎。（生唱）心又喜。我心又安。話嬌你曾否復安康。復安康。（旦唱滾花）唉我又怕郎縱情長。妾命不長。（生唱二王）唉我苦哀滿懷。何幸得嬌妻。相看神愴。嬌呀你梨窩淺笑。斷不敢怨。（唱旦）你見諒。嬌呀你梨窩淺笑。一句天意。郎情薄。我亦知你母命。難忘。（二段）祇恐惡病相纏。唉我都未能。無恙。（生唱）相對凄涼。我個位慈母。怨。一句天意。試問今何往。淚偸藏。花好遲遂。風雨飄。苦命妻逢。我呢個癡郎。恩愛羅求。我個位慈母。怨。惟有低聲偸怨。怎。（三段）郎你倚翠憐香。更多不諒。唉因寫寒奴已慣。你勿愁我不安。又恐怕孝親婆娘。令我更多罪狀。（四段）我又何忍令郎獨坐。自去夢入黃梁。你旣係不怕歸遲。正好一話別來情況。（旦唱滾茫茫。但願留得青春。再續情絲。千丈。（旦唱）夫妻寒奴已恨。你勿愁我不安。又怕事洩親娘。令我更多罪狀。（滾花）惟有先令怕安眠。然後靜回家往。我當陪坐床前。重爲妻你垂羅帳。（旦唱）妻呀我種堪憐病態。應早休養在牙床。我當陪坐床前。（生唱士工慢板）話逼多。一定情更苦。縱多心事。自有來日。方長。待我覘香衾。更爲你陳綉枕。嬌呀你安眠。毋讓。（旦唱滾花）惟有輕衾強就。以慰夫呀你情長。

129. 西施之驛館憐香

薛覺先
上海妹 合唱

（頭段）（西施白）苦呀。（范蠡白口古）嬌呀你病狀如何個心唔係痛得好要緊呀。（西施口古）自你而家嚟左我又唔痛略。我好想起吓身嗜。（范口古）宮人快扶貴八起身。要小心謹慎。（西施口古）我唔。我要你扶我起。我唔中意親近的宮人。（范白）呀。（花下句）呢個復國佳人。我本不應縱情相困。惟是睇佢個種愁眉弱態。又豈能失佢歡心。嬌你勿愛嬌嗔。待我把你香肩扶穩。（西施白欖）西施芙蓉腔下句）君能送暖。那怕（范慢中板）病美人。恰似雨中花。多（西風緊（雙句）翠袖寒侵。恐寒侵（西施下句）奴願遲遲不愈。等佢進獻無能。（范上句）顧婉玉體早安。承此大任。橫生。豔海中。一笑傾城已見當年。（白欖）倦沉沉。強步曳羅裙。曳羅裙。你捧芳心。嬌翠黛反覺宵豔。是香殘。粉褪。你呢種捧心病態。何難：黧傾國。何用以晚風頻。（范上句）呢個復國佳人。起吓身嗜。（范口古）宮人快扶貴八起身。要小心謹愼。（花下句）呢個復國佳人。我本不應縱情相困。惟是睇佢個種愁眉弱態。又豈能失佢歡心。嬌你勿愛嬌嗔。待我把你香肩扶穩。金粉。

心一堂粵語・粵文化經典文庫

八八．

病。運行。我越王。社稷有靈幸此美人。有幸。（二段）（西施中板下句）自憐運蹇。生憐薄命。緣脂粉。知否捧心病癒。

為誰縈。忍將越色。又誰人。（花高句）我雖係臙脂有意。未敢浪。

肆情心。為惜憔悴芳聲。進玄霜藥飲。（西施二王下句）病裹光陰。斷膊耳鬢。碧海青天。長埋。幽恨。

（三段）（范蠡二王下句）語酸辛。情鴛鴦。藥爐紅粉憂國孤臣。春去天涯風雨困。又怕綠章難奏紅雨。香塵。午夜銀燈。春橫綉錦

。（流水南音）萬里山河萬里心。香車遠送凌涼甚。為復山河誤玉人。凄切芳心。殊可憫。（四段）辛酸熱淚。洒向。羅衾。

（滾花）為祝嬌花長存春韻。（西施花下句）縱有人間妙藥。難洽我心上愁痕。（二王下句）你知我腰圍減瘦就不應冷落鴛鴦。

（范蠡口古）若能令嬌早日安痊就國家有幸。（西施花下句）我個病好與唔好盡在乎你。（范蠡口古）若有妙藥能醫我跪難都

去搖。（西施口古）心病還需心藥君自有醫我之能。（范蠡花下句）想我國仇家難未敢輕求美人思。國主糧囚。誠有相思。

萬種都要暫付煙雲。（西施花下句）愛非所愛。他日我更何堪。許國身。妨以心為贈。且把吳宮冷

月。照向越國忠臣。不若死消悲憾。（范蠡花下句）句為情為國。不敢有負路袍。嬌呀憂能傷人。切勿再作斷腸悲感。

（西施花下句）你知我腰圍減瘦就不應冷落鴛鴦。水遠山長君呀勿負眼前衾枕。（古蠡花下句）海棠低護何妨暫乞春陰。儘有前綫我

亦多情不禁。為慚衾影滅此冷笑銀燈。

130.

醉打金枝

月兒
胡美倫合唱

（頭段）（生中板唱）唉我要老婆。正係好衰唔衰娶着皇帝個一個嬌女。呢最可恨。佢週時持勢不理夫唱婦隨。我今晚夜。惟有借酒行

兇將佢教訓。幾句。丈夫綱。免至親朋恥笑話我大愚。（滾花）我聲至飲多

幾杯。我都未曾醉。我人到閨中將佢推一推呀。就遲。（左撇花高句）你又唔見衰你叫鬼衰。咦唻我脚步浮浮。一于整色水。（慢三醉）我勢至飲多

咁碟也人地出酒都咁衰。（生花下句）你飲親都咁衰。呀。作對。（作嘔酒聲介）。

（插白）唉唻該死咯你。重嘔添呀。（旦唱）呀。你時時你親都大醉。你都

大醉（生怒白）混賬我都醉（一槌）混賬我醉。（旦唱）你都係喙哝亂推亞（生怒白）我春你幾槌

（一槌）我飲埋。的屎水。就將我。（旦唱）晤晤唻唻咻你真唔。識趣。（打介一槌）乞痴。我要你

（一才）（生再打介）衰呀嘑。（一才）（旦怒口古）你任性妄為你都唔知罪。（生怒白）哈哈我拳頭在近更打多幾槌。（旦叫白）衰鬼

煎皮剝肉當係桂林錐。借酒剝肉當係桂林錐。（生插白）我同你鬆骨吓嗎。（旦哭口古）死呀嘑。（旦唱）你個衰鬼

借酒剝肉當係桂林錐。（生插白）亂打無為打到我皮開。（生白）骨碎。（旦唱）牛精馬勇。（生白）追你個魂頭亞追。（旦唱）嫁着咁嘅老公試問有乜人生

豆。（生插白）衰呀嘑。（生插白）鬼追。（生白）牛精馬勇。今晚一定遇着。鬼追。坑渠（苦喉拉腔哭介）一日都係父皇失察將我藏藏。坑渠（苦喉拉腔哭介）

樂趣。（生插白）好失禮你呀呀。（三段）（旦唱）一日都係父皇失察將我藏藏。坑渠（苦喉拉腔哭介）（生龍舟唱）唉嘤嘤你都唔係好

▲新興粤曲集▼ 第三期 特大號

天九

143

（上接）喊。

（旦哭聲白）咪你又打我又打我。（生唱）想吓你幾衰。（旦怒插白）我話你至衰你至衰。（生白）重話我（生唱）我實在忍無可忍喇至趙你幾樋。（旦插白）打死我佢嚟打死佢嚟。（生白）又唔駛話打死呀（生唱）自你大我閂一味恃住皇帝女嚟。（旦插白）係。係喇。係定喇。（生白）個的家庭嘅禮教你都一概唔拘。（旦插白）點唔拘法亞。（生唱）嚟嚟你就連俾你亦影衰。（生怒白）嗰你呀（小串旱天雷）不理會你誰拳爭把扣咁樣。真正係嚟人人都怕左你陣除。人人都怕左你你就當同人嚟。嚟嚟你就咁猛俾你亦影衰。（旦插白）唔去叫點亞。（生唱）禪你整到我咁笑謔我俾老婆話第一衰喇。（旦白）點呀。（生白）重叫朋大嚟嚟我嗌。（旦唱）哎我地我告俾公公知到。（生白）哎吔咖你老豆想打吓添嗱。（花唱）你不知福改命非。重�945朋大嚟嚟我嗌。（旦唱）哎。跟住嚟嚟你。（生唱）驚你呀我任你走去有當公個度。我亦都未衰過。（旦唱）我立刻奏上我地父王個陣你就知死罪亞亞。（白）

131.

殘　夢

月兒獨唱

（頭段）（士工滾花）殘夢依稀蝶夢無憑。是真還是夢。竟無憑。無憑。都是一場空。（反線中板）喜來夢。流連忘返。誤入那桃源之洞。（士）曲譜詠霓裳。流水聲聲送。幾疑是廣寒宮。又怎知。國色迷逢。忽然飛來一隻彩鳳。眼前甫一現。雲煙散處。轉瞬只有霧迷空。怪石嶙峋。只剩寒風相送。迷離撲朔。依稀猶聞。遠處傳來。欲覓見人何處。（轉二王）雲樹蒼蒼。再播相思之種。（二段）檢拾遺懷癡心動。何如放縱。追逐零契尋蹤。（快乙凡南音）追入叢林有庵。數片桃花逐水流。流向天涯。莫非你生前防作雙飛鳳・死後變成一對可憐蟲。（轉二王）淒絕間。雖知更有淒涼鵑聲。把人意動。自哭如今也是情癡種。與你風流薄命同。（滾花）鴛鴦塚。這是誰人葬壟中。醒來都是一場春夢。果是夢。何去太怱怱。（士工線士字序）聲聲喚我。不如歸去「不如歸去」。啼到幽香零落。怎變了免蹤狐蹤。冷汗淋漓。

132.

上林苑題詩

月兒唱

（頭段）（首板）御林軍與孤皇。上林院往。（中板）與丞相。博御院遊玩。一番。（慢板）幸喜得。這幾載。民安物埠。可算太平。有衆（二段）那風調。和雨順。國泰。民安。昨日裏。皇甫國舅。在於金鑾。奏上。他說道。當朝宰相。是個女扮。男裝。孤欲

心一堂粵語‧粵文化經典文庫

想。要把他。仙女。來訪。來到了。百花亭。下了。龍鞍。（白）暗地暗地好。這首詩詞。果然字字珠璣。真令皇喜悅他。（三段）（噯板）我見詩詞不由孤。（介）我單思丞相。丞相你。才高八斗。真果世下無雙。（中板）手挽着丞相。來觀看。你來桃紅柳綠。關春光。你看楊柳多情。心一樣。我單思丞相。要病為皇。丞相你。不得高慶。不若攜了酒宴與卿家一醉。內臣攞酒。（二王）天君臣們。在天香。心中。（介）歡暢。（四段）又興着。匯明堂。共戀。瓊漿。昨日裏。往上林。題詩伴駕真果是有勞。宰相。況且你。天生脆質。貌勝。潘安。又喜得。宰相你。才高。學廣。真果是。琴棋詩畫。件件。高強（二流）耳邊廂。我與卿同睡在天香。

133.

情淚種情花

徐柳仙唱

（頭段）（霍龍奪錦）男兒為國家。離心兩地掛。夢也。夢也。夢也可憐夢也。見他。見他。見他空是見他。咦淚涙眼昏花。（重句）若醉非醉若醉非醉喚他叫他。嬌不應燈光下。嘆寂寞畔聞胡茄。傷心傷心聽胡茄。故觸其此關山月寨外戰士又思家。（連環西皮）心思家。心思家。念煞嬌娃。念煞嬌娃。地北天南。徒勞念他。暗地暗地月遍人遐。回憶分別日。你有若帶雨梨花。眼前珠淚。灑向手上琵琶。佢話無可奈何。君去也。若把伺奴殲滅。你便好歸家。講到啊不成聲。淚濕紅羅怕。咦淚濕紅羅怕。（二王）真個是離人情緒。心亂。如麻。廝我肝胆嘅英雄。也被情。軟化。（二段）我地洒將情淚。若得花放合歡呢。個情天。都係假咋。体使無情風雨。擢折。戎馬。（中板）逆絕唱。難搭離離。（二段）早知到想思。可怕。黯銷魂。一聲珍重。從此我樵悴。憔他。嘆分飛。悔覓封俠。獨自徘徊月下。怎還家。未知何日秦凱還家。怨煞絕寒夜長憑誰話。相信也是瘦腰盈。關山關把。（白）咳別恨長長恨。離愁滋味比梅酸呀。獨自恨恨偏加。惹出珠淚撫憂不寐。為伴有誰念他相思惜怕。常念玉人更念萬縷情緒亂如麻。且待玉郎罷戰問我共你長憑誰話。絕塞夜長憑誰話。關山關山明月下。千里離人共索掛。休再教長短念柳綠。離愁滋味比梅酸呀。獨自徘徊月下。在逐邊桃枕我待命。未知何日秦凱還家。怨煞絕寒夜長憑誰話。相信也是瘦腰盈。關山關

34.

紫妮留恨

（吳一嘯撰曲）

徐柳仙唱

得就。我一定為謀棲屋貯嬌娃。途奮鬥。才可以對棲霞。話癡心願作。顧作征人馬。死死生生。也伴他。嬌呀你情義。感人。（滾花）使我心無邪。等待種得花成結歡花。（二王）花如長好。我亦能夠終伴棲霞。（序）依戀渡鴛鴦。離中應話相思怨怕。（楊翠喜）獨嗟獨嘆恨偏加。在逐邊桃枕我待命。（唱）有紅杏嫁。（二王）得諧伉儷。我個陣春美。如花。（序）情事最堪誇。（四段）（唱）紙怕恨隔關山。他日鴛兵雲這些話。（唱）心難放下。（唱）長日寄遠。琵琶。（序）咬碎了銀牙。（芙蓉腔中板）記得臨別牽衣。致囑個段衷情話。鶼我前

▲新興粵曲集▼ 第三期 特大號

135. 香魂何處

張蕙芳唱

（頭段）（白）消息斷腸憐薄命。尋收豔骨慰心癡呀。（彈燭花二段）聽消息。心驚碎。聽消息。心驚碎。最堪嗟。喪娥媚。此恨綿綿無絕期。恍如迷。肝腸斷矣。美人尸。無處覓。惆悵何之。翹首云。斷崖前。哭一聲魂飛。萬里。（哭想思）哪呀呀哪呀呀。咦哎了找地兩個妹妹呀。（漆花）誰填日視。此雙尸。（恨填胸）惜惜惜分飛。惜惜惜分飛。（白懵）生相思。（轉

（白）死別離。恨罪凰。摧連理。（唱）悲莫悲。憶憶憶依稀。憶憶憶依稀。（漆花）姊妹花。愛盡眉。博嬌歡。情縞瑰。難捨呀。（唱）效于飛。（拉腔轉反線慢

戲妲已）多嬌媚。我森暮朝朝親二美。因猜忌你對雙雙都斷氣。（漆花）咦咦咦我都難。難捨呀。（拉腔轉反線慢板下句）我哭變妹。天愁地慘。草木。同悲。（二段）千金軀。芳草腥紅。我又淚流。遍地。表哀思。青山紅谷。有夜痛惜

芳菲。低聲呼。輕聲喚。妹你應我不曾。橫出下。思想起。多情姊妹。可算今古。都稀。方寸間。恨煞羅風死同生。不久我死殉情。爲酬真知己。咦怎捨得一坯黃士。葬你玉骨。冰肌。與我堪一比。折寒梨。姑

亦追隨。哎娥你。咦怎捨得葬你玉骨。冰肌。（三段）不想你姊妹也愛前人。念前義。歎情緣盡矣。恨如何。轉二王。淚絲絲。娥

眉。（下西岐）却恨情情太癡。郎心太癡。你亦冷了英雄氣。恨不若江南名士。詩吊。玉姬。（

流不住。生者固然酷相思。死者定也苦相思。咦空前生繫赤絲。念情義。嘆情緣盡矣。恨如何。將世士一坯。埋

眉。（下西岐）咦咦咦我都捨難。呢一對可入兒。（轉西皮下句）悵前歡。有若夢。啣魚。將世士一坯。埋

雙靨。（滾花下句）噎吔吔我都捨難。呢一對可入兒。（二王）昔日談心有玉梨。昔日談情有玉姬。祗剩得愁影。依稀。憶舊誓共死同生。何寄。哎

玉梨。真令我死生。都懷記。今日談情那有玉姬。玉梨玉姬。玉梨玉姬。你爲情而死。我有共我中道分離。神疲心疲。哎今世姻緣。何寄。哎

淋漓。但見血肉糢糊。與共殘肢。斷臂。哭一句談情有玉梨。又哭一句妹妹都是玉姬。你爲情而死。我有共我中道分離。（四段）眼昏花。玉梨。淚

名花萎折。算是。天機。且待來生再效。燕雙飛。（龍丹）哭一聲玉梨妹妹。又哭一句妹妹都是玉姬。咦傷心地。（二王）不過桐棺三尺。咁就葬。娥眉。（白）咦惆悵荒山

諸連理。低徊正是。我斷腸時係略。（小曲楊翠喜）獨嗟獨怨暗啼噓。難續俳情緣。落盡懷人淚。

136.

拗碎靈芝

胡文森撰曲
桂名揚
紫羅蘭
合唱

駕鴦遭刦各自嘆分飛。眼底中心間內愁重長聞怨驅。孤燈空對。長夜悼娥眉。怕見綠楊垂。天也天也何降罪。唉災降玉人令我心碎。唉今生不相逢唉妹妹呀人間天上各自嘆分飛。那得雙雙同歸彼。真箇斷人腸欲見惟夢裏。（食盧字轉下句）（二王）寒關隘。唉猶憶夜盟。昔為盟。今赴約。少却一個風塵。伴侶。合歡人記合歡情。每對濠江風月仔）恨煞嬌獨去。痛哭知為誰。傷心淚將彈。唉唉愛來怨又隨。（滾花）生相思。死亦相思。我還嬌千點點淚。敢問心間煩惱。何日滑除。

（頭段）（旦餓馬搖鈴）悲聲呀呀愛弟。今番呀中計。老父正昏迷。誑人奔計。至有分別訣。臨別不禁傷心出涕。（生接）家姐呀呀你莫孤弟。一朝呀永訣。以後各東西。（旦唱）（乙反流水南音）當日花下題詩。我想身世。未知誰人唱和。咀清凄。繼母進讒。繼母進讒呀。使佢無所。施為。（旦乙反二王）使佢無所。話我私中板）因為父失姬人。不歡喜。我若衣冠真相。一定遭殃毒計。（生唱）（乙反二王）爹爹呀呀內疚。我會顧犧牲自己。不願父悲嗁。（生昭君怨）家姐呀呀你。深明孝悌。在理要力勸親歸正軌。無虧。（旦接）爹爹呀寸心。也遭花迷。無謂唱悲涕。無謂唱悲涕。（生接）難道你留埒自歸咪。又令我失依任孤危。邀誰代結攝。避免危。（旦接）話我無禮。杜甫計恐怕重更繁。（生白）也嘮呢家姐。一頓呀家姐母太胡為。縱威。（生唱）謹奉訓言。我已深明一切。咪語爹爹無理。你就任意抗違。無謂唱悲涕。繼母雖然係不良。賢忿遠注憑呀聽規。（生接）也嘮呢家姐。一頓呀家姐母太胡為。（中板）呢嗱重有層。你束髮授書。宪記年齡。倘細。須記住。每日書窗課能。你要及早。回歸。定省慈懷。此禮「講求學問。呢嘮重有層。你束髮授書。格守。學規。（旦唱）姐你不用為吾。心繁。（旦接）重要勤向學。不久就要長分袂。（生接）倘或逺天幸。要把牢記於心不忘背逆。又要承師訓。咯守。宪年齡。謹本訓言。我已深明一切。咪諸爹爹無理。你重有無言語。請你吩咐咐齊。（旦白欖）若果你得志歸來。要把衣錦逺鄉沈。慈親。棄世。我就不忘。姐你為我勉勵。我要得共同富貴。懷慳。（四段）（旦白欖）一見靈芝尚在。如見。我慈幃。一睇。我宿冤沈。我能符我望。便是對我想思下。叫我切莫忘遺。（生接）姐你為我無蔚。怎算化到伍從母。（生唱）（擔梯望月）（旦接）幼弟。收攜。幼弟。分別。（旦接）（旦唱二王）（滾花）曾到當年。慈親。棄世。又不忍見你歸泉世。雲埋。（旦接）唉我觸景思親。又不忍見你歸泉世。雲埋。（旦唱）（二王下句）唉我死別生難。不若把靈泉世。（生收）又怕夢境淒迷。半留為紀念。我地相隔。雲埋。（旦接）唉我死別生離。不若把靈芝拗碎。（生接）忍不住悲傷。流涕（拉腔）（旦唱）（滾花）此後惟有逢相夢裏。（生接）還把靈芝拗碎。分別。（生接）忍不住悲傷。流涕（拉腔）（旦唱）（二王下句）唉我死別生離。

146

137. 驚艷

桂名揚唱

（頭段）（詩白）蕩然絕色當前現。疑是嫦娥落九天。（上雲梯）真係見所我未見。但半登香肩。軟如綿。偏又偏。真係何人憐。一邊鳳眼蛾眉現。芙蓉臉。多嬌艷。我眼花撩亂呀。口難言。三魂七魄飛上。半天那呀。（中板）最銷魂。梨嘴邊。櫻桃口。（南音）重有懨懨鶯聲花外囀。默默含情把心事傳。（二段）（鳳凰台）唉佢轉一轉我頭昏却又軟。唉吔點算。都不見了美人面。尤令我更奄。哎。囉囉攣佢把我入個邊。與嬌得相見。恩愛兩情願。誰人將線牽。天台會真仙。（的）（二王）怨神仙歸洞天。但聞鳥鵲喧。門掩了梨花。深院。東飛搖曳垂楊線。游絲惹惹桃花片。有幾個意馬。心猿。我望將穿。延空嘆。惟望菩薩慈悲。你要廣行方便呀。（轉滾花）若非佢小姐心有靈犀通一點。難免我相思透骨病魔纏哪呀。

138. 後母心

新月兒 譚伯葉 合唱

（頭段）（丑怒白）冲頭。死喇死仔走嚟。（生哭白）飛上灘。（生哭白）唔關我事呀。（龍頭鳳尾）你胆包天呀。你胆包天呀。（丑唱）噎吔唔關我事亞媽。唔好打我呀。（丑白）學非學呀。（生白）噎吔吔。你到你知到你咯。都俾你當室。攪攪。（二段）（丑唱）今日將趕出門。我定要趁出門。我定要籐鞭。（二王快慢）

（生白）嘩唔關我事亞媽。唔好打我呀。（生白）學非學呀。（唱）嚇你人細多端。更兼尖喇。施恩哀憐。皮鞭。（生唱）噎吔吔。（歎板）噎吔吔。

（生怒白）死喇死仔走嚟。（生哭白）唔關我媽。唔關我事。唔好打我呀。（丑怒白）學非學仔。（生白）我有學非非。求你原諒我喇。（丑唱）點知老鬼嘅心腸。都俾你當室。攪攪。（二段）（丑唱）今日將趕出門。（唱）（丑唱）

（生唱）哪呀。哪呀。哪呀呀。（哭相思）�\唔關你事叮哪。（丑唱）罷了罷了我親媽呀。（丑旦）冷死你咯噹咁就。必定唔襟暖。（旦白）冷死你咯噹咁就。（生唱）點想當時亦。（旦唱）點想當時。要將衫舁。

（丑怒白）死喇死仔走嚟。（生白）嘩唔關我事亞媽。（生白）哪呀。（哭相思）暗算。一片。（白）咄你人細多端。將計就計在伯爺面前。（二王快慢）

我未曾言。總盼望盼望。跪想媽媽前呀。（丑白）小曲臥馬搖鈴。講喇喇哋。我都要忍想喇明言。（丑唱）嘩嘩哋哋。你就穿着。就穿着。（白）咄我而家好説薄你咯喇係嗎。（白）咁我而家就要望吓喇。（生白）吓舊時你老豆都要望吓喇。我定要籐鞭。（二王快慢）

板）你又將老娘。（白）吓咁抵死係你。（唱）我俾你着蘆花。都乃係放心。（生白）哎我知到你都唔會諒我咯。（生白）我有學是學非。（唱）嘘你人細多端。更兼尖喇。成肚詭計在伯爺面前。（二王快慢）

係老母喇嗎死仔。（唱）我俾你着蘆花。都乃係放心。以之懷錢。（生白）我有學是學非。都俾你當室。攪攪。（白）因謂又輕家軟。更策重可。（白）吓舊時你老豆都要望吓喇。我定要籐

懷。（唱）我有學是學非。（白）哪呀。（哭相思）暗算。一片。（唱）將計計在伯爺面前。（白）吓我俾老娘嚷起絕。吓死仔你都要望吓喇。我定要籐鞭。（二王

都打斷。（丑白）話我親生嘅女。就穿着。（白）咁我而家好説薄你咯嗎係嗎。（二段）（丑唱）今日將趕出門。（丑唱）今日將趕出門。我定要籐鞭。（二王

係老母喇嗎死仔。（唱）嘩唔抵死係你。（白）死仔你。你到你知到你咯。都俾你當室。攪攪。（白）因謂又輕家軟。更策重可。（生唱）噎吔吔

唉。（唱）我有學是學非。（白）哪呀。（哭相思）哪呀。（唱）嘘你人細多端。更兼尖喇。係無法。係無天。飲過床頭都。（二王快慢）

個肩天。（丑白）哪呀哪呀。（哭相思）唉罷了罷了我親媽呀。（旦白）二王。等到把真情表白。我就離死咯。（生唱）哪呀。（唱）點想當時亦

心甘。（丑白）有乜野講。快的講喇。（生唱南音）因為棉袍用到蘆花。必定唔襟暖。（旦白）冷死你咯噹咁就。（生唱）點想當時

又適值係寫地冰天。（唱）敢亞爹見兒就身身穿衣衫厚鋪棉。佢不知唔剝尖。要將衫舁

穿。又查驗過一遍。唉見非絲綿。（丑唱）瞞天喇而家羅起我為你多端。寃枉我話條心偏。哎你害人害到係咁該劃。（三段）（丑唱）

心一堂 粵語·粵文化經典文庫

139. 蘆花淚

（頭段）（生唱士工滾花）喂妻呀我勸你唔好咁心偏。成日都痛個個親生仔。（旦白）咁仔都唔係我親生。（丑白）係呀。（生唱）佢哋係惜閉閉。（旦白）喂你哋咁賤性情若果重唔教呢。恐怕將來。（旦白）咁仔都唔係我亂噏無遺。（生白）將來序點亞。（重句）望你從今勿亂噏。慘惜吓個

（生序）我唔係惜閉閉。（旦唱中板）立心太麏。（旦白）你成日都唔在家。日日把佢噏。日日把佢噏。（二段）（生唱）唔知阿大蘇。佢話好話亞。佢性情過頭。把的錢糟

（二王）佢嘅咁賤性情若果重唔教呢。（三王）佢嘅咁賤性情若果重唔教呢。咤們你快的聽住嘟。（旦唱）哎我話你成個都懵倒咯。（生唱連環西皮）哎嬌妻呀。至好唔易知。（旦白）把佢難為

（生唱士工滾花）呢有係乜野喺所爲。（重句）樣樣乜野都把我爲題。（重句）緊乜野無原無故登威。你平心靜氣。邊須的火氣放低。聽我把的設話。相規。（轉士工反綫中板）我而家。把的是非噏講明

（生唱）咁你因何。一個食暖衣。呢咁就身嬌。身嬌肉貴。（旦白）細蘇聽話呀。（生唱）呢一

（旦白）咁而家唔理佢咁樣。（三段）（生唱）好似個鏡錠底。（旦白）唔聽就假嘅。（生唱）喂喂阿大蘇。呢咁就身嬌。身嬌肉貴。（旦白）細蘇聽話呀。（生唱）呢一

把亞爹。（生唱）嚤苦勸。（丑白）係呀。（生唱）佢都無非係。係一時嘅火性咤。我又望親娘。將兒恕過。敢就盡釋。前嫌。不覺良心發現。將佢時時咁刻薄。累我羞愧難言。（二王）（丑唱）自問太過。心偏。難得佢生成孝義。（二王）（丑白）若果有人打點。一定福壽。重添。（丑唱正線二王）仔呀此後你娘。至被媽媽。你討厭。的確係心仔。陰險。幸得孩兒你孝義。（生唱）嚤改義咯。斷有將兒刻薄。今日成人長大。都

孩兒。已經有人打點。難得佢生成孝義。（二王）（丑唱）自問太過。心偏。（四段）若果有人打點。一定福壽。重添。（插白）起身嘞乖仔。（丑唱）我都係託賴你喈亞媽。（丑唱）想我往日個的糊塗。（丑唱）但願閣家和好呢。大家不記。從前。（生唱）我地歡笑

（三腳櫈）你嚤老鬼噏面前。重許作件衫唔夠暖。等佢傰心都轉倒略。（生唱）哎不過難遮掩略咋。你重何用。許多言。（生唱）乙反中板）哎母在一子寒。曾去三子單。曾變。（丑白）重話有。（生唱）哎我實在有此心。（丑白）重話有。（生唱）哎我實在有此心。（生白）係囉你更加。要自勉。（生唱滾花）真正家門有幸。

一堂。（丑唱）係囉你更加。要自勉。（生唱滾花）真正家門有幸。

新月兒
合唱

麻蔴地。

個。耍擺飢抵餓。哎真係重慘過。地底坭。（即轉正線二王）喂。你唔睇生人。都要望吓個神龕。個變死鬼。（旦白欖）講起個隻衰仔。無人有佢咁叻。掛名有讀書。成晚亂噏和亂諦。最慘天曚光。等你贏輸仇抑或扭計。話畀佢就眼淚汪汪。正一係食寨米。你就夠偏心呢。痛大唔黯細。的咁慨抌住家。等我趕左佢扯俾過你睇呀。（序）不過老虎未曾發威。真係好心。你咪嘞。（生二王）你的著名嘅後底慖。試敢摩吓佢。我話你偷雞。（生白）駛乜食出牙。（生白）駛乜食咗你嚟。打你夠好嘞。（旦白）哎吔你想拋我浪頭。（旦唱）哎吔你的後底慖真係大快人心呀。

140. 傻瓜賀年

老丁曲詞

大傻朱頂鶴 黄佩英 合唱

（頭段）（乙白）喂傻傻哥。恭喜嘞。（甲白）對晒啦。（乙白）哈哈哈。哈哈哈。喂老丁。恭喜恭喜。我恭喜你出街踢到一大钂銀紙呀。（乙白）好極好極。喂我又恭喜你今年踢番枝盞野嚹。（甲白）哈哈哈。（乙白）喂傻哥你聽吓。（唱無獅鑼古）噹噹（得洞燦。洞龍洞燦。（甲白話）燒炮仗。（兵喬崩能颼）（乙板眼）鑼鼓又響略。鑼竹喧天。原來係舞獅子。慶賀新年。（甲唱）我同你入城法行一轉。睇吓的襪衼大炮仗。（乙唱）又無女仔拍拖。唔得夠面嘅。（甲唱）隨街咁撞好多野姻緣呀。（乙唱）（毛毛雨）正今天。各家作賀年。姐。靚過天仙。（乙唱）又無女仔拍拖。門慶情形實乃少見。喜歡欣。我自往消道。（甲白）大步走。（甲乙唱）咪怕羞。去城裏兼索油。掛燈彩。光輝煌燃。且看。的馬褂長袍係文華縐帽。（序）呢呢個成蟚蟚緊喇。的女子行藏如楊柳。（甲白）快求所有女人叺。要全繫派頭勢。唔愁唔講究呀。今日人海人山。惡以提防。左右。不若轉身行過。個邊小路。慢慢來遊。（乙插白）喂女人嚟緊的趕過頭。就去索油啦。（收住）（二段）誌利利。老額額。汚糟辣撻。撈飯貓都唔食。重話靚添。連你个面珠仔嚟嚟一嚿。（二王）睇佢啊娜婷婷。確係銷魂。過亞柳。梳隻二寸髻。行路踹死蟻。外着黑綢紗。內襯白衫仔。（甲白）個個呀。嗱。（二段）諸刹刹。老額額。汚糟辣撻。撈飯貓都唔食。外着黑綢紗。（乙白）唔鍾意重有第二個吖。呢呢呢轉彎嚓呢個盞嘢。得倒佢個面珠仔嚟嚟一嚿。包管你量浪量足六個月亞呀。（乙白）

死我咯。（生白）救命呀嗱。（旦白）哎吔哎吔。（生白）打死人嘞。（旦白）手震牙。打死呀嗱。（旦白）哎吔哎吔。（生白）縱子行兒呀嗱。打死呀嗱。（旦白）哎吔哎吔。（滾花）哎吔吔打到我個身都淋晒。（旦苦喉龍舟）咳我心內苦略。（白）由得你苦略。（生白）咁你打個仔就有陰功咯。（四段）你唔怜笑皆非。佢恃權特勢。哎我勢兪估到。得眼閉。（轉乙反二王）今日命要。歸西。（白）我死為厲鬼。一定鑒生。（生白）早死早着哂你。（鬼可怜你亞）（旦苦喉龍舟）咳我心內苦略。（白）由得你苦略。（生白）咁你打個仔就有陰功咯。（四段）（生唱）我話之你死開七樌呀。任你邊一樣而爲。等我攞過個人。（三字經）哎我望夫君。前事勿計。我�210。去河品頸抑或中井。都令我覺悟起嚟。（旦白）去趁地淋。咪貪貴晒陽間。（生白）（你快的去嚟死去嚟去嚟喇。王）喇去喇去嚟死去嚟去嚟喇。（旦滾花）哎我聽唔講來。都不可相違。你要時時導守。都不可違。（生中板）

死我咯。（生白）救命呀嗱。縱子行兒呀嗱。（旦白）哎吔哎吔。（旦唱）哎吔吔打死人咯。（生白）打死呀嗱。（旦白）哎吔哎吔。（白）打死呀嗱。（旦唱）我死爲厲鬼。等我攞過個人。一定鑒生。把你嚟迷。（生白）早死早着哂你。（白）去嚟死第二時唔敢到海佢係喇。（生白）係略咁就

九六

141.

激壞聖人

陳露薇撰曲

廖夢覺
趙蘭芳合唱

（頭段）（旦詩白）今晚節屆狂歡應醉酒。（生詩白）何妨遣興作清遊呀。（唱狂歡）美酒消受。美酒消受。與卿同醉歡樂。月色清幽。（旦唱）微微涼風。吹拂衣。袖傍玉手共明月。同把身抽。峭料寒生羅綺飄香。月色清幽。（生白）老休。（旦白）你知到

（甲唱）（快二王）吡就跟其尾後。等我再冊。機謀又。（生白）噯槍野呀。拉住。拉住。（甲白）好你重走得快的畸畸我止得吓嗦姑娘。（旦尾腔）噯吔吔慌到我冷汗橫流。（甲白）好在我戴手呔。唔係就有晒蕉柚。（旦白）幸蒙兩位相助略。請把名記。（甲唱）喂我同我話界佢知喇。（唱）成世都係這地話。（乙白）你食懵咩。（乙龍舟）佢叫做亞傻哥呀名叫做牽燈友。（甲白）喂好咁掛。（乙白）嘑。你當我係乜野咩。（乙白）你睇我我都唔解其詳。（甲白）喂你聽過冇路。（甲句）

（板眼）我就忙緊步。過街坊。今晚魚燈大會喇。（甲乙白）嘻嘻哈哈月秀姑。成世都係這地話。（旦白）我地三人有行路。（三段）我恐防喑冲散左。各自一方。（唱半句）我又請問呢位小姐貴姓名。（旦白）我叫做陳月秀。（唱）呢但叫做老丁喝。（甲白）咦咦哈哈月秀姑。（乙白）你食懵咩。（乙白）你發左新年財。我又話便你。（唱半句）個庫八音棚。打得鑼鼓亂響嘈。（收音樂）鋤頭柄。鋤柄呀。————六叔六嫂歡迎。一路行遊過街過巷。而且文明世界。要咁至。在行。（甲滾花）幾好聽嘑吓喇。（乙白）你話唔錯。（東莞山歌）佢話得。

（乙白）我地掩住就唔慌萬得失嗾吗。（乙唱）我地三人拍硬拖。至得便當。（甲白）眼前沙黛幾乎躍。我都不解其詳。至得燈火。（甲白）曖嗐陽踢親個背石頭。行龍呀。幾乎把我一交。跟倒街上。不過四圍蕩。不若此理。（乙二王）唔想同佢講。（板眼）唔係防喝冲散左。各自一方。（唱半句）我又請問呢位小姐貴姓名。

（甲白）朝臣大鬧鳥醫鬈。正是黃昏。景像。重有許多時候。至得燈火。（旦板眼）喺佢唱成的板路都好似噯唱。聽到我富室流出冷汗呀。（旦白）毛管一行（甲白）個處圍滿咁多人。亦係有歌唱嘈。（收住白）（甲白）究竟佢唱乜野呀。（乙白）咁都唔曉曉。餐餐食飯要自斬鷄。佢話個（乙白）哈哈。

（甲唱）（連環西皮）小手狂狂。小手狂狂。老更鄉團快快救手。（乙白）喂喂你聽呀。（旦白）喂喂你聽呀。（甲白）跛蓬西沉。正是黃昏。景像。重有許多時候。至得燈火。（旦白）幾好聽嘑吓喇。

（甲唱）（快二王）好你重走得快的畸畸我止得吓嗦姑娘。（旦白）噯吔吔。（甲白）白日曚搶檢我撞甩你個頭。我地攙倒你個桑撞你個心口。若還你個心口。若還我帶戴有晒。我踢你個桑。（甲龍舟）佢叫做亞傻哥呀名叫做牽燈友。

（甲白）喂佢做亞傻哥呀。（乙白）暔。你當我係乜野咩。（乙白）你發左新年財。（甲白）噯吔。喺佢唱成的板路都好似噯唱。（甲二王）呢層就梗係喇嘑吗。

（旦唱龍舟）你真係週身八股着得咁老休。（生白）老休。（旦白）你知到月魄嫦娥秀。（生唱）何處仙奏。晒風吹來。歌音清奏。

150

152

因何今晚。（生白）哦。（旦白）我共你行遊。（生唱）係咯。點解馬路咁輝煌。笙歌並奏。張燈結彩好似樂爾龍忘憂。（生白）正

係時維臘月。未屆新年。何其鋪張華麗。有如是也。（旦唱二王）話你道學先生是見聞鄙陋。你都唔知今年聖誕。經已臨頭。（生白

杭）我想已經過左八月。重點唸拜聖人呢。（旦白杭）呢個係我地孔夫子。（生白杭）味當我傻吳慎喇。唔通文王伏羲與共周公。（生白

（旦白杭）呢個係耶穌嘅誕辰。（生唱）點解古雲有記載呢。（二段）（生唱二王）原來係來路聖人。唔怪得到處獻殷勤。你估學你成日捱任本書咩。

（生白）哦嗚呼。國家將興。必有徵祥。國家將亡。必有妖孽略。（旦白）我晚晚都去跳舞。我共你。（日唱）讀八股。味辛處子日詩云。（白）唔睇夸行聖人咩。（生余書白

去增廣見聞。（生唱）溁花喂你又係西人。（旦白）我唔係叫你念文章。我共你。（日唱）（梳粧台）我共你。跳打腎。跳得汗淋淋。（旦唱）我

唔駛咁頻倫。（生唱）廖擦香肩兩頭連。（旦唱）份外消魂。我共你。拉拉揢。拉一拉。（旦白）你至衰呀。（生白）嚛。跳得一跳。褪一褪。（旦唱）我

同你跳呢跳真正糊混。（旦白）摑一摑實在頭暈。郁吓又摔親人。確係你冇狗拉貓。夾硬將我攬實。亂拉亂扯批扯陳。（生白）幾

你唱。真正妙到秋毫。（生白）咁敢點呢。（旦唱）一陣食西餐。（生白）好等我帶番個個眼鏡咋。（生唱）佢夠玲瓏。（旦唱）我

乎扯爛。（生白）哦地臨老學吹打。叫咁詩咁喋重易過喇。（旦唱）你又氣踏亂推。亂撞亂行。（生白）咁論靈喋。（旦白）嗻。呢位密絲打陳。呢位密

絲打黃。黃西人先生。（生白）車。人地姓陳喋。mr 卽係西人先生呀嗎。（生白）咁你又話西人先生咁解。（生白）咁。（旦白）嗻。呢位密

Mr Chan。（生白）哦。密先生。（旦白）拉一拉。（旦白）你膝頭打冷震。郁吓又捵親人。（生白）我介紹你識嘅朋友。確係你冇狗拉貓。呢位密

利乜野李李乜野利呢。（旦白）人地處香港奧粗。（生白）你與理我都得㗎。不中不西。吾未之聞也。（旦白）咁李馬利唔係好囉。又馬乜野利李

MISS MARYLEE）（生白）哦。密西人先生。（白）軍唔識講西人嘅。咁你又話西人先生咁解。（生白）咁李馬利唔係好嘢。呢位密絲絲利今

晚夜緃會難逄。重有草裙。妙舞。（旦白）人地呢處香港奧粗。（旦白）咁。婆娑。睇佢柳腰擺蕩。吓佢確肉威肉威。（旦白中板）喂喂今

呢的正係藝術咁吖嗎。（旦唱）重有更嫐人。（個位裸體姑娘。又作天魔。舞蹈。（生白）好等我帶番個個眼鏡咋。（生唱）佢夠玲瓏。（旦白

呢的正係藝術咁吖嗎。（旦唱）容也易揢親個口。（三王）令我豎起個的汗毛。（生白）現在舞樂悠揚。人地跳交際舞之嗎

腰狐步。（生白）又試摟我跳呀。（旦唱）人地呢處香港奧粗。（旦白）你歇斯文文。切勿輕狂。暴燥。（生唱）佢真狂。棚蠶。（四段）

喂喂喂鄉里。（生白）咁係我老婆交際。哪聖人冇話。已所不欲。勿施於人呀嗎。（旦唱）咪咁心胸窄瞜。分開剃我。風騷。（旦唱

喂喂喂鄉里。（生白）搵的呀嘅交際。但俾個老婆我識吓呢我歇斯文。乜你監粗眼光光。佢俾個男人攬抱。授受不親。非體

勿言。非禮勿近。你地載嵐載舞。分明侮辱聖人。雖然聖人係來路。豈較嚴登。（生唱板眼）我眼火溇。咁樣算拜聖人。須罪聖明者。都唔好村胡混

若果孔聖番生。一定怒火如焚。智識就要從新。（旦唱二王）你迁腐得咁淒涼。唔怕俾人笑你慣。（生白）嗜。孔子在生。必日吾不欲觀之矣咯月

（旦唱）我話道德應該從舊。智識就要從新。

142.

西蓬擊掌

半日安
關影憐
合唱

（頭段）（生唱柳搖金）心中正盧思。轉歸府第。叫聲乖乖女兒。（旦白）吓你叫我聲也野呀爹。（生唱）嘗因你拋捶招壻。（序）等到於今。（唱）我至歡喜係呢件事嘅嗨。（生唱）總係惹起我慊悴。（唱）我從幼立志願如斯。（序）到今我聞此語。甚正逢我心意。（生白）但愁兒你顧已非。（白）點解亞爹。（生唱）今天姻緣事。我估得配者誰。（旦唱流水南音）公子。（生唱）驚疑。滿城百姓。個個皆知。亦有貧窮。亦有富貴。高門貴族。不少到嚟。二王）總係未知個個繡球。打着誰家。（公子）（生唱）女呀全非你嘅願意咯。豈知繡球無眼。打着你平貴。乞兒。（旦白）跪該死咯。（唱訴冤）自恨命部定寒微塯增呀呀。萬事在天並不到人傷計呀呀。越想越醫戮呀呀。（旦唱）下淚沾衣。（唱）哪呀呀呀呀呀。喉怨聲命鄙呀。（二段）（生唱）女呀莫惱天。我有處澄盡在要你同意咯呀。（生白）我到時也無主張。（生唱）我都不願。更移。（二王）包管你身微。要嫁個個薛平貴。實行將你故嫁。乃係由天。所錯。（生白）哈。妻。享不富貴榮華。你話何等擧勢。（旦唱龍舟）勤你不必咁凝心。任女殺齊。（旦唱）哎自古道好仔不論。爺田地。好女父唔當嫁嫁緒衣。哎我只有決心。在大義。存大義。（生唱二王）壹定將來噌餓死。（四段）婚事既成豈有移。（旦唱）我居心必將婚事退那個哈咁就係嘅。只有話要富貴至能配得名門女。（生唱）榜人難免笑笑爹你係爲富。不仁不義鄙屑寒微。所以。你脫離父女。（生白）難抵受。只有任性頑反偏偏自把自爲。堂堂相府女兒結配貧寒士。（三段）實行早天帶我偏要係更移。（旦有夫人都唔造。要逃去兒。（滾花）點到你任性頑反偏偏自把自爲。（旦唱快中板）衣服銀環。些少事。縱然唔要。（旦我只有决心。只怨命裏鄙。（唱）你把羅裙脫了。方可步出門閭。（旦白）哎爹爹呀。（生唱）我要退。是必趁早哈哈。又何如。（雙年交逗）交逗。（滾花）金釵與及釵環。投出外去。（生白）咪住。又何奇。我要逃。我居心要將婚事退那個又何如。（旦唱）老慈慷。我入去見吓亞媽。然後至去。（旦唱）養育之恩。（生唱滾花）豈有此理尚有何辭。父女之恩。（唱戲如己）難道我無母女之義。我入去見吓亞媽。（旦唱滾花）後堂還有。（生白）有乜野呀。兩相分。重說也野情義嘅嗨。（旦唱）哎呀呀呀唔。（旦唱十八摩）哎呀呀唔唔。你呢種人。就無口齒。你掛飢筷抵餓。個只哀求。施恩義。羅裙脫了羞愧何如。（生白）咪住你去邊處呀你。（旦唱）有錯你飢無乜女之情。（介旦唱滾花）且看蛟龍。得了又何如。雙年交逗。交逗。要逃去兒。（滾花）金釵與及釵環。投出外去。（生白）咪住。（生唱）我把羅裙脫了羞愧何如。（旦唱滾花）哎呀唔呀唔唔。（生白）你呢種人。若然你入去。將你脚骨都來敲斷。個難道我無母女之義。我永不返嚟呀唔唔。就無口齒。你掛飢筷抵餓。個陳你就返嚟。（旦唱）我冷到死。餓到死。永不來求你。同你繫過三吓。掌。（生唱）快的嚟嚟嚟。

風雲過。個陣吐氣揚眉。

143. 千里尋兄

黃飛影
佩英合唱

（頭段）（關公打引）一片丹心扶漢室。英雄豈怕出身微。（白）初有黃巾四海知。顏良繼戮在當時。鋤奸除惡平生志。熟讀春秋一卷書呀。（左撇）方才間俺大哥。有書。帶至。他罵我。中道。相逢。大丈夫。所事。心存。忠義。海可枯。石可爛。矢志。不移。（中板）我到不知。請嫂嫂出堂。往尋。兄扯。（白）有請兩位賢嫂。（廿夫人唱二王）聞聽道。二叔相請。未知所爲。何如。（二段）爲皇叔。（乙反滴珠二王）我思念佢嚇行蹤。真正無時。或已。佢並無下落。好令我。懷疑。（昭君怨）抛不去。傷心。何淚。日夕傷悲。含悲含悲。心肝碎。憂思慮。日夕傷悲。含悲含悲。（二王）我急速上前。睇過所因。何事。（關白）請問二叔。（三段）堂。爲着何事呀。（關白）嫂嫂請坐。待俺言之。（霸腔）俺大哥。若茫人。傳來。消息。（三段）北。對我。說知。（廿唱）開聽得。劉皇叔。有消息而至。不由于我。笑口。開眉。（關唱）他現在。安身河爲着功名忘恩義。貪圖富貴把志移。桃園中。來結義。不願同生同死。一旦抛棄。連枝。你無庸憂慮。現在你但嚇行蹤。你怕死。不過是。嫂嫂重托。故此暫把。身軀。（廿唱）我呌聲二叔。你莫聲疑。誤會俺。不存。他估我。又如何處置。（關轉滾花）我辭官歸去。不延遲。（四段）馬上要起程。河北去。（廿白）且慢。請問二叔。此間凡去。可曾辭別曹公呀。（關白）大丈夫作事。來得清清。去得明明。嫂嫂請道也。（關白）好。左右整便車輛。攜備行裝。聽爺爺令可。不界千里。驅馳。千里尋兄。尤重要更如。（二段）爲皇叔。封金掛印。不理其他。之事。（廿白）噯吔好。（二王）喈吔好。（操點）拜辭承相。也曾前去曹府第。只見迴避牌高掛。誰人是馬超來與得。義氣。途中要累懷。還望叔爲。（廿唱）好。左右整便車輛。攜備行裝。聽爺爺令可。謹送嫂嫂。份應宜。途中若有。人阻止。關某保駕。你莫疑。跨馬提刀。起程去。（介）曹公若到。我自有言詞。

144. 夜戰馬超

（老丁撰曲）

飛影
妙生合唱

（頭段）（排子頭）（張飛唱）（賽龍奪錦）蛇茅丈八槍。橫挑馬上將。烏錐馬上逞豪強。逞豪強吔。（快中板）張飛有名。稱好漢。馬超原是。小兒郎。誇口與他。來結抗。定然破敵。衰名揚。（張唱滾花）快臨陣上。（兵白）喝呵。（張）吔。（快中板）霞萌關外。做戰場。（唱恨填胸）且觀那個好胆。（重句）（白攬）敢來叫。爺名堂。（唱）左右快綁。快綁。（張白）丕。我估道你有三頭六臂。原來是一個少年吔。舉起蛇茅。我要你當堂命喪。（唱）（馬白）吔。本帥交鋒。不斬無名小將。快把犬名來報來。（張白）吔丕。不曉爺爺威名。你又聽到。（唱滾花下句）我就是燕人張飛。殺人王。（馬白）吔。（唱

145. 梨花罪子

飛影　瓊仙　合唱

賽龍奪錦。甚壯（重句）實乃英雄健壯。真不愧好漢。遠近聞（食開字轉霸腔慢板）風。就胆喪。（張白）你知道就好了。（馬唱）我正欲想。與你來一會。最好比並。高強。（二段）我曾請令。誇大口。本算你為敗。早歸降。知機者。在我馬前。自縛。自紹。英雄是威鎮。西涼。你帶兵。犯霞萌。勸你休生。妄想。（馬白）丑。難免禍起。蕭牆。（唱十八摩）講到本領。一個無能小將。遠說那。英雄無敵。執迷不悟。俺張飛。我自破黄巾。經已聲威。你且快宜自量。（張唱霸腔二王）三國中。俺張飛。我自破黄巾。經已聲威。（唱）上。在虎牢關。槍挑盤縷。殺得呂布。你且快宜自量。（馬唱）

（白）三國中。（三人戰一人。叫佢點能來抵抗。反為被殺左出重圍。（二王）慌遮奸謀。因此身故。桑柴。雄所幹。（二段）（張唱）匹馬單槍。你就驚恐。奔忙。（唱霸腔中板）取西川。把守盧花蕩。氣煞那周瑜。大抵能稱。威壯。曹賊相。佢把黠醫割下。走（二王）懾遮奸謀。因此身故。桑柴。投羅網。非係你好漢。非路往。吐。（馬唱滾花）也曾殺得曹賊。危如狂。我追近近身邊。無處躲。銀鎗剌下。勢龍狼。燒倖急危。有楊柳擋。暗用鎖喉槍。危怎性命。最彷徨。喪在你手。未為威風。（滾花）你張飛之父報仇。看將起來。你就咀嗚啊哂。（馬唱滾花）你偏要將爺爺。來毀謗。出言詭視。好荒唐。我又試問你本身。有何能幹。（四段）（馬白）你又聽了如狂。我在西涼地面。習慣刀槍。人稱好漢。我話長盧就是。（中板）我話長盧就是。我知此威風。曹賊相。佢把黠醫割下。走（張白）好。（白）張飛。你與本帥交鋒。好謀萬分忍備防。

（張白）大胆張飛。勢龍狼。燒倖急危。有楊柳擋。（馬唱滾花）（詩花）顧將大兵助他曹力佔西川。（中板）我話長盧就是。我知此威風。（二王）堪居你張飛之（滾花）你張飛之父報仇。看將起來。你就咀嗚啊哂。（馬白）誰人叫你。不作提防。（馬唱）你與本帥交鋒。好謀萬分忍備防。戰了多時。如日朗。（馬快唱）君子光明。未謀萬分忍備防。（唱滾花）逐我生平

個森才。（的唱手托排子。交戰大衆槍將槍。若非中板）若上當。生平武藝。確非常。能夠則謀。兩虎鬥定必有一傷。至言上將。誰人叫。（張白）好。（滾花）提起夜戰。（張白）記得來。（馬白）記得。（二王）單人交鋒。可以稱作。豪強。（馬白）你知道就好了。（馬唱）你且快宜自量。（張唱霸腔快慢板）秦寡相欺。并非是英雄是威鎮。（張白）你張飛之（滾花）堪居你張飛之

（頭段）（快點）（薛丁山唱）聞道嬌兒。犯軍令。轅門綑綁。受斬刑。本帥魂驚。心不定。忙忙趕上。講人情。秦資二將。你且聽。裏報本帥。轉囘營。斯斯文文。恭恭敬。他兩人。高聲。傳令。我聞報道。裏上夫人。說分明。（秦資白）啓稟元帥。二路元帥囘營。（板）耳邊廂。他兩人。高聲。傳令。我聞報道。二路元帥。囘轉。大營。要老爺。前方打聽。（浪裏白）忙施禮敬。（浪裏白）老爺有禮。（薛白）夫人有禮。（唱）夫妻們。手挽手。全進。大營。（二段）（唱）樊夫人。來掛帥。大展。威名。大展。威名。蘇寶銅。心胆寒。無心取勝。（二樊浪裏白）（薛白）咲夫人呀。（二段）（唱）樊夫人。來掛帥。蘇寶銅。心胆寒。裏。可有勤兵呀吓。（薛白）啓稟元帥。

一〇〇

146.

岳武穆班師

飛影唱

（頭段）（梆子首板）金鞑子寇中原。飛揚肆擾。（滾花）恨無人誅奸佞。鞏固皇朝。至令得破京師。若臣莫保。泉黎民遭國難同受

煎熬。蒙天子賜為臣軍北剿。幸喜得諸豪傑。與我同袍。俺本待挽狂瀾。把山河再造。乘忠心。酬雨露。誓掃闖賊同叟。若經百戰。可嘆敗戰。傷當朝。（慢板）想當

日。統兵戎。功成。馬到。出皇畿。隔寒外。殺份鬼苦。神號。（二段）俺驅馬。似龍驤。戰無不勝。殺得闖奴衰衰。齊叫嚷。皇氣齊驚況且

那時節。戰場中。……一路上。望風降服。壺漿滿道。功勞。（三段）與將士。披堅執銳。守其一。險要。待他勢窮力盡。俺令班師詔。以取勝於崇朝。他

內無。糧草。我這裏。從容破敵教他插翅。也難逃。（三段）那時節凌煙閣上一個一個一個一個一個以把。名標。怎知到。功成奏凱到班師詔。有金牌。

日裏。奏凱旅歸。告功於太廟。那時節。思念者。二聖蒙塵。至令有誰。可保。無人救應。至令大困。俺今日裏。柱我血染征袍。長勞。將軍白

十二度召我火速。回鑾。煩燥。難道是。功成到此。一旦。含慘。為子。盡忠。怎知心。焦怒。（四段）無奈何。傳將

令。邊庭老。奉詔。出師未捷。今日裏。衡弱盡忠。催有皇天。恢復中原。免得偏安。難度。又誰知天不從人。枉我血染征袍。任你是擎天

手段。經綸妙。葫蘆無路。使我寒霜雨露。俺本待。惱恨。龍韜。這都是。有殘臣。把邪聖朝欺貌。（收）待等著。回國去。俺叅當朝。

147. 再生緣

妙生獨唱

（難段）（快中板）昨日金鑾。領聖旨。一路回家心愁眉。打着馬兒。一路去。思想婚事。心如絲。（慢板）少華。在馬上。自思。想起。當年事。掛在心時。昨日裏。在金鑾。領了邊關略官。（介）有誰知。吾主爺。不聽。俺言。因此上。好一比。分飛之鳥。（介）（二段）多感了。孟恩師。朝到殿前。（轉中板）看見了。蘇小姐。佢形容。真色。有幾分。好一比。孟家。嬌兒。催着。（馬刁鞍。回家而進。（白）不好了。（漢兵）一霎時。眼望花。跌下馬歸。咲也。想我。一路回家。霎時之間。孟家。小姐。真真累死人呀。（漢花）我為着小姐。我又明白了。長掛心。好一似鋼刀。割在俺心時。我叫人來。你攙扶回家而進。見過了。二雙親。對他說知。

148. 氣壯睢陽城 （忠曲粵曲）

陳徹韓
蘭明合唱

（開邊滾花）睢陽被困。愁上眉頭。（小曲秋江別中板）孤軍鬥。怕將難守。（序）將軍呀。不須眉縐。孤軍鬥。怕將難守。（序）將軍呀。不須眉縐。不須。（張）窮將兵飢費籌謀。（序）窮將兵飢費籌謀。（張接妾秋江別）將軍你。不用籌謀。挽救。何不背城一戰。或可破賊。奸謀。（妾轉中板）妄卻奴奴。不可惜憐。罷手。難則無恥絕。見你愛人亦都殺了。當年激動。佢地圖謀。愧煞我蠶眉趙妁。（妾）我今日捨身救國。（收掘）（龍舟）今日被困睢陽。必要有良謀。（轉二王慢板）難以等謀。軍你。不用籌眉。深縐。（二段）（張）氣虹揚宇宙。氣虹揚宇宙。（口白）樊中之鳥恨些体。（快）誰輕重軍。口間心頭。（七鎚頭快中板）一身

（頭段）（張巡土工首板）（一句）孤城糧絕垂危待救。（開邊滾花）睢陽被困。愁上眉頭。（小曲秋江別中板）孤軍鬥。怕將難守。（序）孤軍鬥。窮將兵飢費籌謀。（三段）今日被困睢陽。必要有良謀。（轉二王慢板）難以等謀。（戰鬥）光旦兵徹將盡。殺卻奴奴。不可惜憐。罷手。雖則無恥絕。見你愛人亦都殺了。當年激動。佢地圖謀。愧煞我蠶眉趙妁。（妾）我今日捨身救國。（白）佢貪名利。終日風花雪月。咬指吃師圖挽救。佢良心泯沒。（二王）（下句）總要同心合力挽殘漏。（張長聲）氣煞了。（七鎚頭快中板）一身

（序）孤軍鬥。怕將難守。（序）儂有策思定良謀。儂有策思定良謀。（轉二王慢板）今日被困睢陽。必要有良謀。（難以）等謀。（戰鬥）光旦兵徹將盡。殺卻奴奴。（白）雖則無恥絕。養冠斗斗。（白）卿你貞忠節烈。視死如歸。（妾）佢貪名利。甘心賣國。毒歟。（張）捨生命。齊心合力。（收掘）對破城頭。（龍舟）

（張）危城被困。但係妾有。奇謀。請將軍。戰鬥。光旦兵徹將盡。點令飢軍。養冠斗斗。確係貞然閏秀。軍威振。視死如歸。那罹夷懷。毒歟。佢貪名利。甘心賣國。毒歟。（張）捨生命。齊心合力。（收掘）對破城頭。

（過板）（拉腔慢板）鳳志。可淵。（三段）辱國權。鳳志。軍威振。養冠斗斗。確係貞然閏秀。（白）卿你貞忠節烈。（妾）佢貪名利。甘心賣國。毒歟。（張）捨生命。齊心合力。（收掘）對破城頭。

（國。只望……（拉腔慢板）進取公。佢坐視不救。（三段）辱國權。只曉飽滿私囊。不理財狼入寇。終日風花雪月。咬指吃師圖挽救。佢良心泯沒。（二王）（下句）總要同心合力挽殘漏。（張長聲）氣煞了。（七鎚頭快中板）一身

（賀蘭你。枉稱威振九洲。貪生畏死。正係辱國馬牛。（士）（妾）你恩情焂然。（激動三軍門）激動三軍門。（序）見危不救永遠奧名留。（妾）你思情焂然。（激動三軍門）因為殉國期死有殊榮。殉國則屬不忠�240。（鴛腔滾花）寶劍鋒芒驚繞綉。怎忍嬌娥飲恨。在

（失寨。你終不能久守。但重慘然不知覺。壯作敵國馬牛。（序）見危不救永遠奧名留。（張）見危不救永遠奧名留。（張）氣虹揚宇宙。氣虹揚宇宙。（口白）樊中之鳥恨些体。（快）誰輕重軍。口間心頭。

（漏留。惟是大難臨頭。叫我點能罷手。（妾）（士工滾花下句）君呀。何必姍姍較慢。請快把合案存留。（張長聲）氣煞了。（七鎚頭快中板）一身

（四段）（轉龍頭鳳尾）我怎捨美人刀下喪。（妾）激動三軍門。（激動三軍門）因為殉國期死有殊榮。殉國則屬不忠腦宿。（鴛腔滾花）寶劍鋒芒驚繞綉。怎忍嬌娥飲恨。在

（危樓。（恍惚良心自割。（妾）（士工滾花下句）君呀。何必姍姍較慢。請快把合案存留。（張長聲）氣煞了。

（浩歎大。（恍惚良心自割。

149. 滿天神佛

（譚秉鏞撰曲）

譚秉鏞唱

（頭段）生生神馳坐。世世保神清。無笑亦無障。永保大康寧。清淨法水。日月華蓋。中藏北斗。內有三胎。神水洗淨。濁去清來。靈符海穢大天尊。（咳介）焚香一拜請。焚香二拜請。焚香三拜請。請到肚臍大帷觀世音菩薩。買一開亞叉殺。買二開四都殺。又嘩請到北方真天真武玄天上帝。東天車地亂唅亂帝。呵嚦吉帝。僑國有個廢帝。外母見女擋口水嗦嗦咁諦。（咳介）又嘩請到南海廣利洪聖大王。黑口黑面嗨氣大王。蛇王蟮王。過江招親落羅大王。（咳介）弟子虔誠奉請。今有冤氣冲天煞氣騰騰。開壇緣煞。（咳介）叩頭。（唱）初聲鑼鼓響叮嗒。天梯有路我未會請查。玉皇大帝蒲我拉天窗。拜得神多自有神庇佑。金銀衣紙可以買得命長。（二段）利市大封多大吉。閒東海鬼都怕。魚蝦蟹蟹。又要聽我請。誰敢反對呢要佢有晒行。再聲請話喜花花。請到十三太子李哪吒。大鬧東海鬼都唔肌。（咳介）呵嚦吉帝。個個賣油郎。依晒牙。三聲鑼鼓響叮噹。經勤地府個個地藏王。西天請埋個地藏。同埋去打個華光。原來亞丁爛左把杆。攬着亞明教天平。（咳介）好喇。天靈靈。地靈靈。今朝騎馬去省城。出到省城。就到亞丁。大個威煎餅。白糖伦教糕。般般般。精怪達修。收補爛拖鞋。案上虞具元寶臘燭。鬼五馬六。一舊生雞。大條油炸鬼。因謂亞銀煎糕。三塊。（白）好喇。奉獻。（唱跳花鼓）三文買兩件。大條油炸鬼。大個威煎餅。古靈聽聽。話。攪埋週時唔得掂。呃嚦嚦。有錢挑公煙。因謂亞銀煎糕。般般。都要監硬嚦頂住嚟。呃嚦嚦。呃嚦嚦。搵吉諦豆蔻三塊。（白）好喇。（重句）呃嚦嚦。呃嚦嚦。大個威煎餅。白糖伦教糕。般般。呃嚦嚦。呃嚦嚦。（唱）嗒唓煙引起呃週身震。快的去搵三沙吞。鬼叫你窮。

150. 潯陽感舊

（棲山山樵撰曲）

梁以忠獨唱

（頭段）（引白）已是舊遊如夢境。況經遠別更天涯。（柳底鶯）幾多愁。春光逐水流。流向海盡頭。片帆浪影去悠悠。望斷遠山陬。長天過涯秋。（二王慢板）尺錦才華。寒灰心事。無情一片是春雲。隔得兩家天樣別。使我眉頭縐下却上。心頭。少年時。蓬井雲深。丁嚦風暖。銳裏雙蛾瘦。風花轉瞬常幾滿微醉。漫難收。（二段）錦瑟關情。青鳥遮訊。蝸角淨名。爭似酒醒。（介）人腳後。金碧春遙。笙歌月下。怕聞團團難終曲。高會題詩。在上頭。涇紅綃。鹿角白紵。花前幸是相逢早。銅漏。更是春風鬟影週燈掩袖。咙我生負。吳鈎。上京華。逢秋處。舉目蕭然。禁不住尋芳。載酒。（三段）叙掛臣冠。花鬢郎目。幾場明月。醉倒。爐頭。橫塘路。金路長嘶。燕子移巢。春滿蒲西之柳。門外柳波。枕函紅淚。微雲淡月。咙長嘆兩地。悠悠。（反線中板）勤

綺懷。前度客驚諳堂後。疏林夕照送孤舟。我明知此恨人人有。好一似萬枕鴛鴦雲夢忽流。潭水桃花紋初綻。(四段)儂我惜花無奈轉成愁。(新亭淚。(雨膏)幾家樓閣望中收。北雁南烏兩地愁。可惜白雲遮斷不見隋堤柳。關山斜月冷簾鈎。(乙凡)惹得我夫妻涕淚白樂流。吔想起九踏槐黃徒袖手。今晚廣紅曲唱姓登樓。(滾花)此際長史飄零。愁見你的兩脂指嘆。索欸。幾命終絮語。地關從此入離憂。我又怕說風流。

151. 花落春歸去 (相思詞)
南海十三郎撰曲

崔慕白唱

(頭段)(慢板)花不薄。我也羞。羞我未成名。日夕將花守。千般愁。萬般愁。非關病酒。不走悲秋。思悠悠。恨悠悠。恨到歸時。惱到歸時。(慢板)但得妹阿你安否。妹阿你安否。(重句)最怕妹你青春怨白頭。(中板)未配相逢猶自嬌。猶自羞。我願相逢妹你嫁後。個陣羅敷既有夫。何使君無可恨。呢個使君無可恨。獨我相逢對月生愁。天與我多情。相逢難似夢。不與長相守。守月圓昨夜對月談歡。今夜對月生愁。縱使月你常聞。惟是好花不長久。你昨夜咁光明。今夜何暗淡。從此怕提鴛鴦兩個字。(介)我又怕說風流。

152. 中幗鬚眉

崔慕白　瓊慕仙　合唱

(頭段)(旦唱雨打芭蕉)苧蘿村裏。有女一人。浣沙溪畔。洗俗塵。(生唱中板)聽歌聲。好比出谷黃鶯。一曲陽春。唱詠。餘音。繞繞。有若鳳哀鳴。我爲國馳驅。且夕矜程。所以萍蹤。靡定。却恨她。國亡。也不管。猶復黃唱。後庭。(旦唱滾花)妹阿你安否。但得妹阿你安否。(重句)原來溪之畔。有女玉立婷婷。(二王)等我躡足跟蹤。步難。自己。(序)行爲有點放恣。(生唱序)我又不敢涉邪思。(二段)姑娘你能否。能否譖我。(旦唱序)草。與共俗卉。殘枝。(唱)此是良秀村鄉。不是平康。之地。(生唱序)我亦知知。罪屍。(旦唱序)你倚國勢深。詢勿白廿。暴棄。沼泉大得。村裏。正要借重。(唱)你有何指教。(不怕直諫。出曠。(生唱序)請你細聽我慨言詞。(唱)現在國難當頭。我地人人。喬志。(旦唱序)迅非個個花野。(二段)(旦唱序)你有何指須國。家破。試問何以生。(生唱序)可謂巾幗勝過鬚眉。(唱)現在國難當頭。我地人人。喬志。(旦唱滾花)我聽在言詞。(生唱)乃爲國民既應份事。(唱)你有何指須。家誰。(生唱滾花)我係越國大夫。名叫范蠡。而且是個救國。英雄。不武。不知妾安瘤毒。容辭。(旦唱半截梆子慢板)我生在苧蘿。村裏。正要借重。名喚。西施。因此遍訪名姝。盛其心志。踏遍天涯海角。(轉反線中板)卿你。你既關懷國事。當亦義々。容辭。(難支。遠須要。把的救國既良謀。(旦唱反線二王慢板)爲國家。作犧牲。豈讓男兒。專美。只可惜。找纖纖弱質。恐怕任重。難支。(三脚櫈)試上前。施一禮。(旦唱)迳非用花野。(唱)你倚國勢深。(旦唱)你姓。嬌娥。沿泉大夫。村裏。請問吓。先生。(四段)

153. 王昭君（舞台名劇）

薛覺先
上海妹 合唱

（正線）望你從詳。（生唱）指示。（生唱）得你一言允諾。何患不滅。吳師。從此可雪國仇。完成。大事。（旦唱滾花）同仇敵愾。（旦唱）我問家與雙親辭別。然從為國馳驅。都不辭。我地萬家一心。（旦唱）寧願捨身為國。就一死

（旦連環西皮）心驚呀震 空悲呀憤 奸賊不仁逼 要鴛分 生接 唉吔吔苦煞寡人 （長句二王）月暗天昏 燈愁 影暗

多情空抱恨 繾綣嘆無能 十萬金鈴 空響震 擺花無奈 雨淋淋 為惜如此江山 不免過王 薄 倖 （旦接）變色風

雲生逢 刧運 既係難逃不幸 欲惜花殘 何若殘花捨却 免救鐵 騎 橫 行 （滾花）一死有貞

保得山河繡錦 （生體舟）嬌呀你待死路 孤又喜可獨生 可憐惡夢斷驚魂 孤縱多情神你偏抱恨 嘆卿花容我柱號帝君 縱有百萬

雄師難保多情紅粉 （二王）忍便蛾眉染血 酒 逼 塵 不若我一死殉情 不使名 傳 一 海 倖 （旦龍舟）

主上既不許奴一死 我亦何忍主上輕生 只解山河危困 （二王）我捨身為國 不怨主上 無 能

（生接）只恨明日我江 嘆怎了今 青 哀 威 （旦白欖）還相分早相分蛾眉當有報 行恕 身是漢皇人

夜盡 杯酒盡奴心（重句）（生士工滾花）唉縱有楊枝甘露 孤亦飲不成甘 往夜可飲千杯 今夜填一杯都難飲 （旦反線中板）

勉 拂辛 酸 強 展 顏 玉 杯酒澆 冤 禽 重恨 好 夢翻 一醉 裏 君 欲排愁 當 愁到濃時 （旦土工慢板）

痛飲（生接）淚 一 流 乾 腸斷盡 安得恨化 宪 禽 征雁 遮邊月華 至今情天 昏暗 漢 （旦龍舟）

宮花 何吐豔惹此千里 胡塵 胡邊 孤亦被困愁城 唉全遭 杯幸 酒 縱多 還有盈盈珠淚

洗不了孽恨 千层 （口古）不若留此醇醪待卿你歸來獻贈（旦口古）又怕歸來無日濁酒空陳略（生）唉（旦土工慢板）

鶴兒去 燕 難歸 （又怕酒已乾時）人遭 不 幸 （生）人有志 或者事竟成 只怕琵琶漢調

一〇六

彈作胡琴句

×・・・×　　×│×│×
歇・音

（旦士工滾花）只怕花兒隆漏。不患花兒隆漏。（生長句滾花）天也聞。地也聞。此心可證諸鬼神。美人一去遺衾枕。留與孤王塞夢魂。粉黛三千全不問。鎖盡巫山片片雲。一曲琵琶休再問。此後青山無語暗自消魂。（旦）生情份。死情份。一別天顏難再近。舊歡如夢夢難尋。芳心欲向君王贈。破碎塤塤禪未能。舊恨新愁。不覺悲懷陣陣。（同哭相思）（生滾花下句）此後宮花寥落。不見故宮人。

154.

多情燕子歸

（吳一嘯撰曲）

小明星唱

（醉酒頭段）玉人先醉人香帷。滿架燈殘。（轉士工慢板）猶有銅壺。聲細。紫雲盦。半覆佳人體。正此海棠春睡。貌勝勝西子。南威。（中板）頭上堆雲。巧作玲瓏髻。猶有一朵紅花。伴鬢圍。粉漬脂痕。還未洗。惹我心猿奔放。竟何歸。今夕佳期。

工尺尺
工六六
五反五六
猶沉醉
力細細
輕挽嬌妻

工尺工上合尺工上仕工上尺乙士上尺六工尺乙士合士上仜上尺工六尺

力細細
仁合士上合尺上合尺上尺
前織細便憶曩日
東去伯勞西飛燕
怕只怕永久相逢
落花詩節送行人
傷心此別郎無語

×　　・　・×　　・
她道不自由。惟有死。情花可種。勸我莫惜。又道春歸。六六工尺乙士上工士合士工士乙士上士合士六工尺乙士上工士合

（二段）挽香車。滿眼離情淚。為問此行。竟是投奔。選墳。

（三段）（二流）

（轉戀椿）泛泛。楚楚。到江畔。念嬌心。芳澤微聞香喘細。伺末銷。

155.

魂歸離恨天

（吳一嘯撰曲）

新馬師曾
小燕飛
合唱

魂真箇已聞雞。魂真箇已聞雞。千金一刻莫個多留滯。（合尺滾花下句）便把玉人輕抱下羅幃。

（一段）（二流）
深不可廢。替卿愁到。減腰圍。聲沉影寂魚書滯。幸等得多情燕子共春歸。今宵綠帳紅燈底。酒後春容意自迷。

六工尺上
上士上尺工工
六五六工尺尺
鳳去鸞歸。

（四段）（小曲胡姬怨）
悄候。春歸。愁連夜月。恨綣綣。寒韓。念嬌心。本。

（不見歸。便要相逢。隔世。）

六六工尺六工尺上
碧玉士情深不可廢
六六工尺六工尺上
碧玉情

乙尺乙士
乙士合工尺乙士合士
×　　・　・×　　・
×　　　×　　×
傷解

六尺六
六工六工尺上尺乙士
兩心同繫
（滾花下句）（生滾

164

（生唱訴冤頭）唉我夜夜爲嬌恨到迴腸斷

事可憐。悔爲情轟悔拈酸。癡心未肯忘前愛。三十年來祗獨眠。（旦唱仙女牧羊）

塵天「隔塵天」鴛鴦招妒何無緣　（乙反流水南音）

前「慰彼三十載相思」（正線二王）此夜夢魂　钳兒　（白）　綠盡恩窮　徒想念　死生難捨。兩情牽

（白）唉妹妹呀。（金蓮花）多嬌今復見今復見知否郎君心未變寸心未變　死後生前　都未得同　衾

我願妹嬌前嫌（曲）尚　有恨」　恨煞我和卿　死後生前　捱盡鯤魚苦况。（生唱銀台上二句）夢巳亂。隱約聽鸞唱。

念（旦唱胡姬怨）今宵一見纏綿酬君堪解怨　（生唱）今宵一見亦臺花多轉變　（旦）數繁於天到底無緣（生唱）紅顏命

顏。　損（生唱序）魂魄不久隨恩斷（旦唱曲）你毋自苦　從來天下　未有不　散之　筵　戀（旦唱序）前塵休再

瘦。　術無計再活　嬋　娟（旦唱序）呢的正係孽和冤（曲）唉沈郎腰　潘郎鬢君知否再容　恨

盡恨止何年唉槌心千萬遍（二王）　求方　娟　（旦唱序）今的正係孽和冤　唉沈郎腰　潘郎鬢君知否再容

面。（旦長句滾花）生纏綿死纏綿可憐到底成虛願。從此月月年年都是憂憂怨怨。唉君呀你愁眉淚眼可人憐。（旦芙蓉中板）難得你

無言。恨無言。情天破碎石難填。恨相見爭如不見。嘆有緣還似無緣。傷心空對歸來燕。凌清徒恨鏡中鸞咲得無限淒涼枉見卿卿

顏。　（生唱）今宵一見想亦臺花多轉變　嬌　（旦唱序）呢的正係孽和冤（曲）唉沈郎腰

（生唱）　（旦唱序）前日我別抱琵琶　君呀你莫加嫌怨　（旦唱孔雀開屏

沽桑歷盡心無變　　（旦唱）旦待來　生結合呢一段未了緣　（轉滾花）前日我別抱琵琶　（旦唱孔雀開屏

悔恨以前以前」　苦你苦你思念　是奴是奴負約先」　永記從前永記從前　像鐵心堅　像鐵心堅長爲我淒絕祇自憐

飲又獨眠令奴奴慚復見君面　（生反線中板）若果論　當年　君竟愛不遷　都是我兒女情深　英雄氣短　最傷慚　飄零書劍得卿憐我末

路　王孫　遠心茹柔腸斷欲我成名」　痛揮斷情慧劍　比至鎬　衣囘　我竟濫情相報唉嗷我就愛返　成　冤　（正線）從此

心一堂粵語·粵文化經典文庫

156. 葬花留影恨

（吳一嘯撰曲）

月兒獨唱

（生滾花）卿慰淒涼三十年
（滾花）今夜魂影依偎　猶逐癡人心願　（旦白）心事未央殘漏盡　且拋
愁苦好溫存　願為神女巫山夢
離。恨天宮。卿。抱怨。怨。和明月。不重圓

（頭段）（排子銀台上一句）萬樓恨穩縛寸心邊。（詩白）明珠成粉玉成煙。如此紅顏信可憐。骸骨已埋荒塚裏。唉。錯魂徒恨隔人
天。（長句滾花）恨綿綿。偶神佇立銀蟾邊。昔日理鬢人不見。隱約餘香半向存。此景此情腸寸斷。哭向卿分間句天。唉天
呀莫不是紅顏薄命蹇。（嗄相思）——唉——淚珠盈一面。（乙反流水南音）愁怨奈。恨難填。一寸情心自瑩酸。風流舊夢。仍癡戀。彈
耗驚聞。罷管絃。我緣太淺。萬愁添。算難圓。此後難相見。（轉二下）不復溫存纏綿。和你
抵死。纏綿。（二段）憶卿南國信花魁。不鮮王孫揶錦鞦。夜夜強顏。侍宴。自慚無力挽紅妝。却幸年垂青眼。營金屋
貯青蓮。豈料花償未完重歷却。再向石塘建幟。滿南天。休道娥眉不負費。舉芳義唱力輸損。心熱名傳。自是爐峯
。知遍。正道影娘聲價重。畢竟花無常好。月不。常聞。（三段）（小曲鬱金香）六　上上　六反丁六工尺上尺乙尺
　　　　　　　　　　　　　　　　　　　每爲腸斷心酸
　　　　　　　　　　　　　　　　　　 有我　　（六工尺尺工六尺工
　　　　　　　　　　　　　　　　空 六上工尺合上尺丁尺　六工尺尺上尺）
　　　　　　　　　　　　　　　　　　 煎　（六工尺六尺上尺）
　　　　　　　　　　　　　　天也忍相

157. 北地王殺妻

（吳一嘯撰曲）

小靈珊
桃合唱

情重。月夜哭嬋娟。淺喚低呼。聲聲腸斷。仙藥難撥花復活。素娥有恨月不圓。
二流）夢如烟。情似水。再無緣訪舊桃源。意中緣。緣裏苦。生也相思。死也相思。太息一代名花空留幽怨。（合尺滾花）知否故人
不得復相見。（嗄相思）暗啞銷魂記存綠。隔絕也情牽。哭聲天。（轉變喉尾）膾我哭青天。悼卿飲黃泉。念起前情思一見。（戀檀
欲語。無言。痛煞我共幾許。王孫。惹人憐。名花底事渝斯切。芳魂却爲伊誰斷。（正線）從此桃花。八面。（四段）（小曲打掃街）
腸。傳來消息。恨今宵。當頭明月再團圓。緣已斷。倍合我心恨念念絕絕絕。斷絕也情牽。白頭不許人間見。趁啼鵑。碎此心魄斷人
尺。影尺尺士合　尺乙上尺　　　六反丁六工尺上尺乙尺
絕色已長眠。　　總合寸心。如割恨　　天也忍相
×　　　　　　 難言　　　　　　　　（六工尺尺工六尺工上
上尺上士合（士合士合）合上乙上尺 憐煞萬劫花態已哀存
×　　　　　　　　（反線中板）薄情天。編妒娥眉。白頭不許人間見。非情死。如卿聰慧。我真個
（頭段）（排子銀台上一句）萬樓恨穩縛寸心邊。

▲新興粵曲集▼　第三期　特大號

158. 芳草送斜陽

周瀛泉撰曲　廖了了領導

月兒　胡英倫　合唱

（生唱）（賽龍奪錦引子）斷腸人故宮。入深宮。究竟因何感觸。滿面。怒容。莫非國事縈懷使你彌增苦痛。（白）唉。杜相掀天揭地才何用。今日山窮水盡。恨填胸。（旦唱二王下句）君你按青鋒。（續唱）斷送。斷送。斷送山河斷送。（四句頭）（白）唉。河山已斷送。（生白）唉。杜相掀天揭地才何用。（反線中板）笑煞天下英雄。務要力挽狂瀾。（滾花）唉。夫呀我亦生死與共。（生接）盡忠。盡忠。（花下句）盡忠存節。做一對轟烈雌雄。抖青鋒。先把嬌妻來斷送。（旦沉腔花下句）殺妻兒。遵節義。方盡忠。（續唱）（花下句）盡忠。（轉反線中板）雖則水剩山殘。瑤悲痛。奈何不肯城一戰。決雌雄。（二段）（旦唱）唉。怎奈我向父王苦諫。佢都當作耳秋風。若果臨危先死。恥你亡國王孫。自力挽狂瀾。重話投降事犹累兵戎。（滾花）你你你殺當。（生接）唉。怎奈我向父王苦諫。多寵縱。所以氣得金鑾殿上。口吐腥紅。（齊口中板）好男兒。不是亡國種。卿存節。孤存忠。須知生死間。一任愚蒙。自終何用。（韓南音中板）可對祖和宗。（旦唱）可恨蜀漢江山。都畀被權奸送。君你殉國妾亦盡節相從。我視死如歸。又何足恐。（滾花）地下。（三段）（旦接）青鋒有恨。恨未血染青鋒。心悲痛。願你先決奴奴。（生接）唉嗔唔。我憤憤。我愧辜天公。（反線二王迴龍腔）恨句老天公。偏把權奸放縱。（詩白）空壞壯志氣如虹。（拉腔下句）唉嗔罷了我的愛卿。忍不住斷腸下淚。請你動刀鋒。（旦唱）願你先決奴奴。（生快二王首板下句）心悲痛。（四段）（旦起唱長句滾花）起唱長句滾花。我愿把轟轟烈烈情血染青鋒。恨未血染青鋒。（生接）唉嗔唔。誤盡幾許英雄。怨重重。（生接）詩白。怎奈寶劍提來千鈞重。（生接）勸君莫憶情濃。（旦接）唉。我一聲長嘆。不禁頓足搥胸。我亦心非惶恐。何如一死兩存忘。可知老大黃泉鴛鴦。死作黃泉鴛鴦。成仁究未遂宜成功。（旦唱）我地生作夫妻同就義。死作黃泉鴛鴦。我地夫妻同就義。後盡忠。（生白）你你你不用遲疑。我亦心非惶恐。（生白）唉嗔好好好。（快中板下句）馬革裹屍。先殺妻兒。抖青鋒。（生唱滾花）忠魂烈魄。

（生士工滾花）今後問誰猶共憑欄處。（旦唱）愁眉淚眼恨何如。（生唱）腸漸消魂惟有殘鶯語。（旦唱）一剎綺情歎夢天涯門外須禁頓足搥胸。我亦心非惶恐。（白欖）我盡節。你存忠。顧難從。羞見旌旗。揚蜀隴。先殺妻兒。抖青鋒。

尺上
醉。（生踏月行）上尺工六士尺乙士合七杠士合士尺工（旦唱）便應合長　房　洞　娥　眉　記得初過情逗

（生唱）士乙士合仜合仜合上·

尺乙士合仜合尺·六工尺上乙士合仜合尺六工×　尺乙士合上尺工上尺工六尺工尺上尺（序）工　相對柔　聚溫

何乙士合仜合上·五工五生六工六尺上尺·短會幽　歡　小取　一番好　夢都無據　空相對

159. 一語解相思

羅寶生調 合唱

（頭段）（生武西廂）仜合士仜合。無緣恨怨。無緣恨怨。（生接）梆子慢板上牛句）惆悵檀郎。亦去。（二段）（生唱）幾囘得見。見了還休（旦接）爭如不見。千慶。攢眉。今朝素手試梅粧。都緣……

（此处为工尺谱唱腔，字迹密集难以辨认）

168

黑馬牌　喬其紗襪

勤興紡織機衫廠出品

160. 逍遙曲

（陳徽韓撰曲）

陳徽韓獨唱

終天。抱怨。情生變。公子淒涼恨倍添。信讒多端。非關是呀紅粧意轉。支離病骨。我見猶憐。唉

公子你見點唔。（生沉腔滾花）唉哋哋哋你不用虛情假義。須知我心如灰燼。（轉高）再引我枯冷心田。相見亦無情。不如莫相見。（旦二王）我不是

夢娘花史。卻是小婢。香逝。（二段）（插白）你認錯人嘵。（續唱）枉你雙目圓睜。怎不把我容顏。分辨。（生反線中板）達姐何

事。到我病榻前。莫非你爲佢傳書再把吾歎騙。須知我心如灰燼。不復燃。

（二段）士乙士　乙乙尺合士　乙尺乙士　負心顛。（生接）合仜仜你毋亂言。來爲合士乙士合工尺上尺上乙士辯。（旦接）尺上士合仜上休抱恨。抱怨。悲憤淚

未見面。莫謂他人始亂。（生白）合仜仜你毋亂言。（生接）你話疑雲密佈。致有錯過良緣。你快些說出真情

合士乙士合工尺上乙士　負心顛。（生白）也話。（霸腔滾花）你話疑雲密佈。致有錯過良緣。（曲）你若再隱瞞。我一

（三段）又怕情多討厭。（生白龍舟）我本屬唔識講。又不忍令你心酸。事關讒人擺并。正是愛君情切。至危委曲求全。（生白）唉。（哭相思）

（三段）其實佢涙滿胸因定死期不遠。（旦龍舟）惟是不敢誤你前程。忍把私情割斷。恨難如愿。紅顏負了冤。怎打算。癡心

嘆香逝姐。望你汪涵海量。切莫執怪前言。（序）睇我病得幾可憐。佢苦勸夢娘。咪个將君愛戀。豈料

（生轉二王）唉涙涔漣因情。惟是不敢誤你前程。忍把私情割斷。情緒妄亂。愛心絲斷。恨難如愿。俏惜劍終難合。明日但就北地。離

（四段）一別瀟湘。（生白）無線也野呀。（旦接）再見。（生白）唉傷心略。（生接）疑團未釋。無奈又賦。離

戀。未得一訴衷懷。點釋我嘅癡心。念念。（旦毛毛雨）上工尺上尺工上合合借音書寄到粧前。消却新愁。舊怨。（旦接）生二王）此心已決。我請你不必多言。訣別訪蛾眉。心如紾上箭。（中板）呢我亂

士上士合仜合士合又怕增恨恨綿綿。你去邊。公子你去邊。（旦接）六工尺乙士上尺工上相見看贈合仜增一句怨。（生二王）此心已決。因爲時光已短。（旦接）爲時已短。（生沉腔尾句）唉哋哋我定要再續前緣。

你去邊。公子你去邊。（旦接）去訪美人。（旦接）爲時已短。（生沉腔尾句）唉哋哋我定要再續前緣。

（頭段）（蕩舟）我學入地。唱枝歌。唱到聲破。無奈何。鬼叫咁聲。想落係唔安。呼我如何。咁樣同樂器極難相。（中板）呢我亂

（頭段）一通。因爲行樂須及時。莫把時光。錯過。呢古語都有話。話得快樂時且快樂。真係此語。無訛。想吓世間人。碌碌勞勞。終日

愁眉。鎖鎖。你謎呀穿花蛺蝶。探得百花成蜜後。不對臈得。（二王）自己。奔波。學罷快樂逍遙歌。不離鄉卿。我我。學唱粵曲班

169

本。不離士尺上乙合十仮合上。公不離婆。秤不離陀。公不離婆。五六工尺六工上跟住句士工合臨。學唱電影情歌。不離個個熱男郎。司花利亞。(二段)滿口All right與及番話。(白)Beautiful Beautiful得閒冇事Look girl到辦事I Don'tk now (二王)又話蜜斯。蜜斯波羅。學唱界明星。馬師曾喇。(唱)兩個。因爲佢歌喉清麗。的確動聽。柔和。咁樣唲逍遙歌。正安。人生最嘆。就係對酒。高歌。(士工滾花)今日鄙人。胸嘅點墨。玩惟有將巴人下里謳。敬獻一個。(白)薛覺先。薛覺先。但願各位女士先生。聽過唲枝道遠曲。就快樂逍遙。玩野嘅音樂大家。與共我地的唱野嘅歌曲家。玩過唱過。亦快樂逍遙。恭祝大家快樂。笑口呵呵。

161. 風流夢 (胡文森撰曲)

小明星獨唱

(頭段)(走馬)半身挑撻任情種。情意加濃。早沾愛戀風。愛思滿胸。手拈花。陶情夢正濃。借詩喻愛衷。譚花命意工。晝夕俱與共。愛心加重。興濃。美人兒自憐顧弄。若芙蓉。豔態人栽種。用情陪縴。若游龍。善舞。步兒縱。秋波送。若梧桐。靜態。滴翠又玲瓏。拌坐花間閣抱玉枝細弄。貌出衆。花叢談笑共。其赴巫夢。愛情動牽愛情夢。絮花飄滿頭時時夢正濃。(詩白)不誇萬戶公侯貴。只美鴛鴦戲綠叢。(二王慢板)乘燭夜遊。不讓古人。情縱。流連花國。多飛觴醉月。倚翠。偎紅。彈弦襖歌對玉容。阿嬌夜夜把瑤牀弄。叮咚。歌逐義遠重。眄玲瓏。近妾淮。多佳麗。(三段)掉過輕舟。留得脂香。微送。愛心重。問郎情垣。是否似義遠重。行蹤。(雙飛蝴蝶)我話郎心似孤松。願依嬌花永效忠。怎知奴身似飛蓬未悉君蹤跡。婉聲把勸莫悲痛。愛心一縷爲花種。借花風。替換花保重。愛心控。莫教花飛遠送。(頭句)誰知花變哀。(士工慢板)月明中。獨抱琵琶。孤清。吟弄。花臉下。憑誰唱和。唯與鶯燕。競寒食。我最傷心。深恨月姥無情。誤了人間。情種空。(中板)月明中。綠蔭內。杜鵑啼血。宛似悼翠。悲紅。恨世間。閨女半無情。何况是青樓。遺種。又何怪。竟成幻夢。但見桃花依舊笑春風。(四段)孤燈寒。一任花飛。偷過。牆東。十載風流(滾花)一枝紅杏。

162. 郎負我 (胡文森撰曲)

張玉京獨唱

(旦唱禾虫滾花)淚紛紛臉曾痕。底事推尊無限恨。從今長作可憐人。月夕花晨。咦莫把前根再問。夜深深。照慈人。苦雨悽風撩衾枕。寒燈冷影暗傷神。囘首當年恨事。欲說無因(士工慢板)難捱天。成苦海。屈指佳期。又是春囘。三稔。尊好夢。夢難成。眞是由來好夢。最易。消魂。(戲水鴛鴦)邪堪風雨撩人。滿衿暗血殷切。想思困。痛心天也將奴捆。(二段)欲問天。暗把聲天意實難問。秋宵攬鏡。心驚寫染鬢雙鬢(二王)恨找初人情場。錯把情絲。誤引。情投意合。相愛。相親。記得邂逅檀郎。暗把藏

廣 南

水電工程行

計劃
大小
水電
工程
★
採辦
歐美
水電
材料

設計

新式枱燈
蔴雀燈
落地燈
精緻吊燈

各式美術燈罩

電話
41176

四川北路一三一一號

163. 茶花女

（宋華曼撰曲）

黃鶴聲
紫羅蘭　合唱

心心相印。綺羅枕畔。興你共訂。朱陳（中板）醉花陰。明媚春宵。記否檳邨。一吻。你重纔靚聲。生生世世。長作。叙衿。唉哥諾（詩白）哥。貪歡何時。竟遇情場。刧運。（三段）原何故。貪新忘舊。背約寒盟。哥罷哥。（滾花）哥你若在我面前。譽數我郎薄倖（詩白）當年厎首陪傷神。祗爲多情誤識君。我不負郎郎負我。我郎豈作負心人。（花間蝶）負心人。在初殷勤。顧商朱陳。最消魂。花晨夕。永結唔到立心欺棍。神共憤。怨恨薄倖人。情場惹病困。（哭相思）哪呀。罷了你個負心人（乙反二王）我是紅顏薄命。難享月夕。花晨。

（四段）哥罷哥。須知人海茫茫。應結情緣。情份。昔日愛人。今日仇人。情深戀怨。莫非插錯。我不負郎。我竟負我。午夜迴思。試問郎心。何忍。多情自古空餘恨。豈有蘭茵翠果。註定。前生。巫山風雨。隔行雲。欲罷不能。（滾花）情根。

（詩白）我郎是否薄情人。誤把情絲縛我身。萬刧不離情一字。誓將情淚種情根呀。（滾花）唉從此空門遁跡。永絕紅塵。

（頭段）
（小曲綿綿恨）今呀番我寃屈卿呀。真
尺反反上尺反尺上
尺反合反乙上
難合反合乙上尺上乙。以把罪辭辟。
上上尺上尺反反上
上尺反反上乙上尺乙
不尺上尺反上尺。記不堪記。記你同我慨情誼
共我尺合乙上
（反線二王慢板）茶花女。今已
乙上反尺合乙上
移你反不諒。分你父不諒
分你父不諒。了燕雙飛。（生接）

（二段）痩腰肢。經已弱不禁風。何況情海波瀾難禁幾番。失意。（生接）你何須要。心心懷恨鎖住。思量往事忍不住珠淚。
諒我種種荒唐自。更覺命似。游絲。疑心生暗鬼。在於舞場幾番轉。
身輕如燕。我千不該。萬不該。（正線）
慈眉。我千不該。萬不該。
（旦合尺滾花）唉最恨無力春風。難爭得唉氣。（生接）我倚郎肩。思量往事忍不住珠淚。
（乙反二王）生氣。（旦接）上尺上乙上尺反乙尺上反尺反六尺上尺反念你
反尺乙上尺反你何須要心心懷恨鎖住
上尺乙乙合望你

淋漓。（三段）（旦唱）（昭君怨）
五億昔
五六六
共我同往。與反六反反反反興君初會
乙上反尺合乙上。在於舞場幾番轉。
上尺乙尺乙上上尺乙怎覺疑
乙上反尺反上上合乙上尺乙
乙上尺上乙上尺乙上

反尺尺合尺反（小曲滾花）
反尺尺反六尺反合
我臥病更覺你心越細微
反尺尺反六反反合
一心一意
五鳥天六
黑地
五反五反
爲愛卿
五六六

都係爲卿情重爲卿癡。（旦唱）確係難得我郎情真義摯。所以情根深種永不更移。（四段）（旦唱）（剪剪花）確係

二檻桿都遍倚。都係爲卿情重爲卿癡。（旦唱）
時時望你時時望你相思
乙合合上尺六乙上尺乙
乙合乙上尺乙六反乙上
（生流水南音）好似相思樹。掛住雙相思。正係一日相思十二時。重有十
君乙六反反反乙上又乙合望見君
六反反反乙上至又難望見君
（乙反二王）生氣。（旦接）
（反線二王慢板）茶花女。今已
你長日送花至
時時望乙上尺合上
你乙合上尺乙合
又詫異乙上尺上乙合
太癡
反六上乙上尺反尺反
反六（生接）

164. 海角紅樓

（吳一嘯撰曲）

鄧山笑　小燕飛　合唱

（頭段）（生唱滾花）昨夜玉人曾親近（慢板）吻朱唇。親粉面。春風初度。真个銷魂。永難忘。呢種愛情滋味。今日猶帶餘香。渴

六反工尺六工尺上尺乙上尺　六工尺工六尺上尺　斷

欲再見多情。紅粉。（旦起半音相思）唉。畏羞還帶恨（小曲鬱金香）搞芳

六工尺上　乙士合上尺工尺　六工尺工六尺上尺乙士合　一尺

乙士合上尺　斷對觀音

士合工合上尺　憐我淨潔心　一旦染俗塵　情愛若到深　嘆最誤人

合上乙上尺　六工尺工六尺上尺乙士合　柔

魂合　一尺上　乙士合上尺工尺　六工尺工六尺上尺乙士合　可嘆被情所

（旦插白）傷情淚。滴碎了懷情心。你至唔慌唔累人略你。（滾花）所以我佛前懺悔。從此與佛無緣份。（生白）唉昨宵雲雨兩恩愛。點解今日無端化。（生插白）唉咪喊咋素秋呀。菩薩郁難過問。（旦接）我已清心噲懺悔。此後不説愛相憎。（生唱）嘻嘻我有六郎可

（生接）又何必掛住個个觀音。（滅字芙蓉）我地緣係有前緣。（旦白）唔失禮我都失禮觀音呀。（生唱）你莫个辜負花月良辰。（旦序）我顧把風

（生接）祇許一夜嘅纏綿。敢問素秋你何心忍。長日在愁城苦困。（旦序）我祇顧是齋禰佛。了卻絮果。縱然做鬼也甘心呀羡姐。

困。今日我已無目見靚音。舒手。（白）下球禮。從此與佛無緣份。你若果忍不同。心不轉。我便授拜

乙上「尺乙上尺上士合上士合工合　六工尺工尺乙上尺

（旦唱乙凡二王）心我如右井。（旦接）你係咁對我

石榴裙。（生白）鞋。我的起身嘞。（旦唱）我都知到你有似海深情。賞識到你呢個斷腸紅粉。（四段）（生口右）我地經過昨宵嘅風流。重駛乜怨恨恨。

（生白）薄命憐卿。（旦序）我真係苦苦相纏。難禁。（白）真正係不待卿憐裙不死。

空許數番　慘我泣紅羅帕。就間你抹吓的淚痕。我恐怕你流得淚多。唉濕晒面上的芙蓉粉。

（生白）唉。（旦唱）由得佢曬。等我同你撩番的淚痕心。（生接）等我拾起紅羅帕。就間你抹吓的淚痕。

（旦白）雖然係唔我第一就怕流長蜚短第二就怕你地男子負心。（生口右）噎吔我恨不能擺出個心肝嚟共你個心相印。祇有對天為

165 胡不歸逼媳離婚

半日安
上海妹

（頭段）（旦唱乙反滾花）哎病魔久纏。心嗟怨。（序）病魔相牽。何因何得咁賤。涕淚。漣漣。你正係陀衰家。使無理強橫。我亦都要強。（旦白）亞安人。（坐嘆）我唔係喊呀（丑唱）容乜易俾衰。知想點。你快的自己喫打算。（重句）做乜俉忽然一旦。會發出。此言。（轉中板）之俉話我嘅家姑。縱使老人觸怒。只有係暗自。凄然。（二段）況旦我郎君。為國馳驅。重在沙場。嚜應戰。惟有係。逆來順受。怕乜委曲。求全。我棄我安人。難望得團。（旦旦）哎你估我想病嘅咩。個天公唔肯憐憫我嗎。（丑白）哦。（唱二王）你重喺屋家攝死喉撻我曬嘞係。（唱）咁你嘅去死。都有兩平。免令我愁怨唉咯。（丑白）哎真真令我長恨咯。心肝斷。腸又斷。真正心酸。（唱昭君怨中板）你正係陀衰家傳染。拆斷。（重句）

（有人得你咁賤。我不顧怜。你休怨地怨天。呀念地。我不願乜存。不過我見個左咋耐都唔好嗜。你呀個病唔鬆得咁纏綿。都有兩平。都令我愁怨唉咯。（丑白）哎真真令我長恨咯。（滾花）哎我個。數代單傳。我驚佢把你個家婆專權。你怨一句天公。你生得倈命賤。（三脚摱）你咁好話你個衰樣呀（三段）哎咗我有何失德。乜講得咁牙煙。況旦我胆大包天。你婚道不存。我要你即刻共我個仔離婚。我哈哈呢仵事搵大條道理。（丑唱）你唔好話你個衰樣呀（滾花）哎我個。（旦唱）慘病遭逢。更苦親恩。拆斷。（丑白）你咁至衰呀你。（旦唱）論失

（反線守板）我命不辰。（丑白）睇吓你個衰樣呀。週年椎住個藥煲。足足病左有一年。夫未有一言。遂望妻娑垂念。你目無聲息。你對道不存。（重句）唔係呀。你不顧乜地怨天呀。我不願乜存。

魯」永遠做你嘅不拔之臣。（旦白）唉真係鐵石心腸。都俾你靈歟左咯。（小曲下西歧）
（一）上士合工工上尺」我願檀郎無變心。（生唱）上士上工」我願和嬌
工尺乙士上尺工尺×上尺」多乙士上合士尺」沉合士合」吟×」（旦唱）
工尺上尺反工工六尺×工」恩愛永久不相工工六尺×工」分

心印心（旦唱）最工上尺×
尺上尺工尺合士上尺堪乙尺乙士合士尺士鑄成乙尺乙士合士上尺工工玉人莫
驚將來負素秋。

你莫忘誓尺乙士上合士約工尺乙士上合士須念前盟（生唱）香腮呀尺工尺貼尺工尺五反五六工近工尺上尺相與並頭乙士上尺」度此生

乙士合工士合士尺×約上尺上
種得情根共愛根。（生沉腔滾花下句）唧哋哋哋。我願卿長與郎相伴。（旦接）我亦願郎重吻妾朱唇。（生接）他日海角紅樓。（旦接）
長親近。（生接）相依難捨。（旦接）任地塌地沉。

▲ 新興粤曲集 ▼　第三期　特大號

夫。(丑白)點呀。(旦唱)誰不愛。我亦何獨。不然。(丑白)咁就要離婚嚟嗎。(旦唱)若謂病有防。儘可分居。何必弄成。嬌變。(丑白)分居就要喫嗱。(旦唱)我唔做好心喫。(丑白)憐我苦命。免使我恨海。難填。(正綫滾花)望把媳婦顏面保存。尤勝我再生恩與。(丑白)嗹咁就只顧你嘅顏面。就唔使顧我仔個條命咯喇。(旦唱)請你收回成命。免使我抱憾千年。(旦唱)哽哂。(速環西皮)真真陰險。(重句)你快的扯人勿連延。(白)唔通你要掘頭掃把拍你至扯咩。(旦唱)哎吔吔咁要拆散姻緣。(丑白)唔知愛面。(白)唔通你要擺頭掃把拍你至扯咩。(二王)不過我想求你寬限一時。待尊興嫂。(丑白)(收掘)暫時至等得你番嚟呀。(旦白)係咯定人。我都想表明我自己唔願噃。(四段)晤咁長句滾花。晤咁長句滾花。(丑白)晤願亦唔係你話嘅。我就攪唔掂。你話點會阻止。我個。(重句)對你凝噃。為國家去晒。(旦白)哎吔咪長氣添。(旦白)晤願亦唔係你話嘅。立實心腸就能阻止。咁就賢德個個賢。你只管想透想過噃。(白)我都唔計。家嫂千祈要聽我勸。咁樣亞萍個條命仔至得保存。不過有你嘅緣。不過有你嘅噃。難言(重句)更難希望�。(重句)睇吓駁唔駁得我話。(旦白)晤係句滾花。有依照怒縈。任從你主張處斷。(白攬)擊喺淚盡想過嘞。(白)你只管透想過噃。(二王)我謝蒼天。我就謝蒼天。我難得訴黃泉。難言(重句)聲嘶淚盡想過嘞。地慘天愁。(旦白)噎吔你咪主張處斷。(白攬)幸幸夫郎人去遠。末睇悠悠在目前。(二王)點呀(旦唱)唛惟亞家嫂你咁心願。更免亞萍再找尋。(白)此離慘烟終難免。(重句)猶如夫郎人去遠。(白)我就據我兩。含冤惟待訴黃泉。(重句)唛想亞家嫂你忍心願。免我時掛念。(二王)唛惟亞家嫂你忍心願。找尋。(旦白)噎吔你咪愁氣慨。但係金我不美。(重句)莫言媳婦有不善。新婦再續絃。務宜求淑眷。淑婦廿食貧。(重句)(旦白)嚟。(唱滾花)實在我都唔捨得你噃。不過有你嘅緣。不過有你嘅噃。(旦白)傷心何處。是我家園。(旦唱)(丑白)點呀(旦唱)我悲難言。慣。(重句)大家分手都要分得喜喜歡歡。你唔好苦口苦面。(旦唱)傷心何處。是我家園。

(頭段)(揚州二流)長夜悠悠。誰念沈郎腰瘦。月如鈎。寒似水。一般舊恨上心頭。思悠悠。恨未休。淚溼青衫拋殘紅荳。空自心

(頭段)(梧桐深院鎖清秋。孤另棲留。秋深矣。自生塞。昨晚涼風初透。越相思。空悼玉人不壽。今夜空對粧樓。樓

酸眉皺。無復添香袖。臘粉寒霜。却把郎腰。恨瘦。(二段)桐雨花風。寒砧殘漏。聲聲和月。(二王)送入廂樓。繡閣香消。棲人瘦。

(流水南音)悲回月夜。記溫柔。却把珠簾燈下卿傭繡。怕繡到並頭鴛鴦。半合羞。消魂底事。堪回首。悠悠長夜。(二王)聽徹畫閣

。更籌。此後月使花朝。無復管絃。相奏(三段)卿你泉台寂寞(乙反)知否我終日。凝眸。花謝後。蝶空留。蝶空留。莫言媳婦有不

還說甚麼雙生。喑守。唉相思未休。佳話空留。(昭君怨中板)玉人化後。玉人化後。還說甚麼比翼連枝。

後。臨骨我偷收。唔。可憐對粧樓。死生兩悠悠。今生相愛未諧偶。(序)青塚一坏。(重句)花凋蝶瘦。(轉士工慢板)樓

恨難就。一聲聲恨與憂於深秋。那堆血淚流。(合尺首板一句)秋深風切。寒徑袖。(小曲柳底鶯)念溫柔。(四段)愛卿心未酬。香銷空有恨留。一求

166.

夢殘可憐宵

月兒唱

夢。好結鴛儔。空有柔情萬縷相思透。眉鎖。強惝痟骨上玉樓。人比黃花更瘦。（反線中板）夢魂中。彷見玉人還似仙姿如傳。欲訴相思。卻被秋聲驚破。倩影。難留。骨以成灰。恨未灰。怕見青梅。如豆。債難酬。今生難了。願往來世。碧雲天。黃粟銷魂。正是。（轉正線滾花）多愁時俟（秋江別中板）相思透。問卿你覺否。鴛鴦偶。未得並音。綵切今生願未酬。但願重證他生結鴛儔。（滾花下句）唉正是綿綿此恨。到死方休。

167. 送春歸

小明星

（首段）春水。一池。是誰吹縐。（慢板）南國花。齊放後。依稀夢影。使我長繫。心頭。兕朱欄。望南浦。烟雨濛濛。送君歸去。空餘。殘柳。恨東君。落花無數。從今紅粉。只剩青塚。一丘。深院靜。慕烟垂。腸斷春歸。況復情密。一縷。春歸何事。倍傷神。半是憐春一半自愁。啼鶯聲。春草低迷。閒恨春容。不壽。花開易見。花落難尋。樓頭水溅。無心再作。勾留。花欲遠。向誰憐。子規啼血。喚盡殘春。住否。花流光。傷逝景。人兒一個。且莫留連。撫荒琴。六朝金粉。筵前歌舞。今非往昔。令我何堪。回首。（白）試看烟雨迷離。淺斟凌別庭院。唉原來是姹紫嫣紅開遍。似這般祁付與斷井頹垣。奈何天。傷懷日。寂寥時。不若把琴一弄聊訴衷情呀。（雨打芭蕉）（調寄東風齊着力）寒烟日落瞑色入層樓。盡眉望帝。畫息又添了一段新愁。且休把欄杆獨倚。遠望歸舟。春水向東流。遍望處總縐鎖日凝眸。沒計將愁遣去。除非是夢到楊州。離情切切。愁漏。別恨悠悠。却憐海燕樓梁。怎不是悲秋。誄夢去。夢不成。幾度低徊。不覺宵殘。（滾花）試看春花落）何處勾留。往事如烟散。身世等蜉蝣。最是魂銷。春歸後。花與紅顏。兩俱休。

168. 梅魂

小明星

（合尺首板）煙濛濛。月柔柔。脈脈鴛鴦。眠正穩（花）獨憐佢湘簾放下。會爲我惜含顰。（白）數年來。開中默默。記不起誰恩誰怨。月明花滿如天願。終也有酒闌人散。不如彼冷更香銷。獨自去思子偏呀。（慢板）唉夢。醒天涯。絮果關因。我都要向嫦娥。低問。南國傷謎。多愁公子新來瘦。都要尚量出嫁。到紅綃。薄倖名。誰肯心甘。風鬢。不過勞人。難得如花恕。只有空王。可諒人。眉意淺。佩聲幽。正曉捲珠簾。愁心淒緊。重到曲欄杆。昔年詩卷。猶閒。修籋譜。月底共商量。只有空王。鵬盡劉郎本年詩。翻願願。嬌嗔。牡丹魂。紅鵑墳詞。青綾擁被。春雨同聽。埋却平生。幽恨。一笑平添。今日猶駐。精魂。番攜手試。玉釧。猶閒。原是狂生、題贈。二頃梅花。幾堆竹素。綠珠不愛珊瑚樹。真是美人胸有。北山文。（白）絕色呼他心未安。品題天女本來難。梅魂

菊影商量過。忍作人間花草看呀。(反線中板)我今日。惟有偷將紅淚。彈舊恨。願把心香。安菅偶逢舊盟悲。佳人間。知否我。注定卿卿。早已聲頹。全神。十一年來。依然是春夢冷。只爲我。征衫不漬尋常淚。才有半生。未報恩。卿呀卿。想你爹靈劉郎。想你爹靈劉郎。用鈴唁。長鑱穩。分明是。(南音)玉樹堅牢不病身。恥爲嬌喘與輕顰。惟是江湖遠去。秦郵近。也曾誆我劉塞燈。想你重話京華。送我英氣振。又要我盡娥眉。憐雪文。(乙凡)萬一天塡。恨海平。羽岑安穩好雲英。仙山樓閣。錯月投。今日空山徒俯倦游身。寶字斷更無痕。送我稿衣人。香重烟輕。魂魄冷。異似呼鸞。綰游身。此後春寒車育誰來問。唉。問句天何忍。使我銀燭心多才有淚。好與你重話京華。臨風長憶。情。誰料鳳泊鸞飄。別有愁。妾將花草。夢蘇州。自係江湖流落後。正有負卻美人當日。明年何遜守揚州呀(合尺滾花)辛苦纏綿何用訴。知與你同。(白)今日青愁心事成無賴。頑羸甘心護虎邱。生無份。惟望自勤明月。日後葬你梅魂。憶從頭。訴從頭。沒個商量。除是和愁等。(收)祇惜是。九宵一派銀河水。終是流過紅牆。不見人。

169. 花落蓬江　小明星

(雨淋鈴)迷悯悯。負了春光。波楚蓬江。(雙句)復到已滄桑。我爲誓鴛盟收艷骨。今日傷心人再到蓬江。(二王)江水深。江水寒。依稀當年春景況。却憐夢不見紅妝。心悯恨。意徬徨。樓樓芳草斜陽巷。花落樓台滿繡床。細味剩粉餘香。不覺笈。玉人。神往。(序)空使檀郎心想館。燈照淚珠光。想念半生情。愛實難忘。歌唱醉盡室。心已碎。徒惹碧苔。此後兌吟風片句。(轉小曲戀金香)哀愛呀呀已云亡。(士合士合)誰與共唱歌。誰與共唱歌。(轉流水南音)又記得明川月醉盡花舫。尙記得名花情重。一任粉蝶。猶狂。(序)憐愛咪如糖。(苦喉)更苦無情烽火的天降。致使名花飲恨落蓬江。豈非花愁媽一夜便買歸航。劉郎。倚闌杆。魂欲喪。傷心情綱已難逃。今日更難逃。爲折玉蕊把驚醫傍。(轉乙凡二王)恰值落花時節。苦煞了前渡。又恨我護花難覓返魂方。卿呀你曾蓬逢江。舊日樓台空再訪。空再訪。(食忘字轉二王下句)忘情那待如太上。尙記豈非花愁媽一夜便買歸航。賞識新成巧樣粧。爲折玉蕊把驚醫傍。(轉乙凡二王)恰值落花時節。只送來老情天完售約。誰知鐵鏡過身。忍教花(正線)今日我把落花。人塵。縮念卿卿。(中叮轉走馬)前角。豈料我歡娛。花時節。(苦喉)可憐任翮賽柔枝無力抗。死別會無望。呼嗟浪蕩。分散分比翅翻飛。煞孤戀癡邱。樓。錦繡顧望。因緣終歸劫海關作浪。(轉秋江別)眞傷心。你歌智鳳求凰。今日我日夕憂思。念卿卿。好比虎吻幽蘭。卿魂你可安。又安得愛嬌卿今夜夢裏歌唱和玉郎。血淚盈眶恨心胆。難放落花。人亡。苦煞了前渡。(苦喉)總是生生死死同衾共穴。休計地老。天荒。舊景況。我日夕憂思。(轉士工滾花)但向青山尋骨蘂。(介)唉

170. 流水行雲夢一程　徐柳仙

卿呀。我未得相從地下。都只爲有白髮高堂。喪。(輕反線中板)悲秋情恨。苦煞呢個無力。東皇。豈料斷腸消息到。

（小曲流水行雲）同心證。舊歡已恨無處認。杜宇不堪聽。郎衣盡濕血淚凝。（序）有夢不見怨一聲。有恨一斷嘆一聲。獨嗟怨孤影。隔離形。（慢板）旅旆笙呼不應。一線天涯。枉說鴛卷同命。是我無緣。是卿薄命。至令到廣寒深鎖月不明。卿自相思。郎自苦。幾重翠幕。似隔萬里長城。憶卿卿。淚盈盈。又憶起玉樓天半起歌聲。歌訴幽情。勸我莫如。必正。獨影搖紅人半醉入郎懷抱。嘅我莫負雲英。會幾何。緣又慳。只為禮關防未許天台再認。（小曲探花詞）過去溫馨。念來自覺心冰。任前程。萬縷嗟。游游無定。恨聲嘆聲。一朝春盡。怕負了郎憐卿。變作負卿。風流撫得斷腸淚深歸。休想怨薄情。昔夜並頭翻蝶影。可憐今夜嘆伶仃。怕只怕環境迫人。呢一對鴛鴦難活命。（滾花）嘆一句行雲流水。又夢過一程。

171. 春到人間

（旦流水行雲）奴心放。伴君泛掉湖裏濤。蜜蜂聲誰忙。來來往往。升升降降。（生）桃花照水兩岸旁。好似對鏡臨妝。（旦）往日心裏盼春光。而今滿目錦繡已春光。萬花放。（旦）歡欣呢快樂怎怕忙。（生西皮）糖般滋味。雙雙飛。飛翔到遠方。造蜜糖。（旦）葵負大好春光。（混盆曰）你睇百花如錦。蝴蝶雙飛。真正歡欣略呀。（旦）往日心裏盼春光。而今滿目錦繡已春光。（生二王）今日我兩遊春。亦比蝶兒。雙徬。（生西皮）鳥語花香天氣爽。我地搖。（旦）自顧蒲柳之姿。君勿巧言輕放。不若將花轉送嬌。（旦滾花）呸吔吔嬌

（生）滿林芬芳。悄荷郎懷徬。險綠。不禁熟情奔放。你咁百花失色。（旦）因為嬌你在榜。（旦）怕你妒花伴君旁。不若將花轉送嬌。（生）嬌你若花還豔芳。（旦）同豔陽開放。（旦滾花）我怨郎君。我願伏罪粧。（旦中板）我怨郎君

君你信口雌黃。（旦）怕君你此花竟退芳芳。折枝花含蕾又添香。人笑似花樣。（生）嬌你作花多年。慶幸時常伴。（生二王）自顧蒲柳之姿。君勿巧言輕放。不若將花轉送嬌。寶

留寫你鬢邊旁。（旦）怕君你時常笑奴說話。君你信口雌黃。（龍舟）心歡放。慶春光。記是新婚十日。我便別却閨房。甜似蜜糖。君你作客多年。異鄉往。今日返家庭獨享。不過貪名利。事業必忘。（旦中板）我怨郎君

目知有負嬌委。更把青春埋葬。記是新婚十日。我地夫妻恩愛。度春光。人笑似花樣。君你作客多年。異鄉往。今日返家庭獨享。威謝上蒼。（生）我

年。不計夏來春往。累妹空閨獨守。更把青春埋葬。記是新婚十日。我地夫妻恩愛。度春光。（旦）怕君你時常笑奴說話。人笑似花樣。（生）嬌你作花多

相思。蟬圓虛度。怕見月照牙床。景況。最可悲。我怕似陌頭楊柳色。便細訴衷情漢。與共蝶威萬旁。（生滾花）冷淡溫柔棄罪郎。我甘受亦何妨。（生戲水鴛鴦）

前。任你怎責罰呢個薄牙漢。（旦唱）咁呀我要看你水性楊台。重要溫柔貼慰。有時重要學盡眉張敞。時常服侍紅粧。睇見嬌眉羞答答聲細

眉心放。（同我皇）立刻應允何妨埋富。陶醉溫柔鄉裏。甘把青春葬。歡今生不作封侯望。願愛卿休棄我癡情狀。睇見嬌眉羞答答聲細

細變眉放。（旦滾花）願君此後護花有責。勿再冷落閨房。（生）我已利就名成。又何怕學那畫眉張敞。

（生牛句）願作春蔭護海棠。

▲新興粵曲集▼　第三期　特大號

172. 文素臣

瑰妙仙生

心一堂粵語·粵文化經典文庫

一二〇

173.

三月杜鵑魂

藝健忠
梁灼霞

（落霞介）（色一才旦起小曲剪剪花）真個風流倜儻。我悄解了了香扣輕卸榴裙。（收曰）初作新人羞且怯。欲呼郎處怕驚羞。（二更介）醉。夢到高唐。忽覺陣陣蘭麝。見素粉紅脂。迷離。枕上。（拉腔的的撑一才）好嬌娃。講出真相無妨。我深悔懵呀。（旦接龍頭鳳尾）嘡。點解鹿會入在來你個房闥呢呀。（隨即起唱上雲梯）記得救嫂恩高巍日兄。轉二王）向君剖白。莫怪自荐。輕狂。事。豈可兒戲。荒唐。無悶無緣。何異桑間。（序）（豪傑。行藏）（催快一點）負却一片深情小姐你怎字。小姐你汪涵海量。恕予無胆入情場。今宵情事付烟雲。請你莫留印像。（旦白）花）小姐你汪涵海量。恕予無胆入情場。（轉長句合尺滾花上句）心悲涼。醉盡心肝斷盡腸。今宵愁我帶雨似無情剣芳心上。（旦白）苦煞那有心神女。恨煞那無夢襄王。莫非姓名未註鴛鴦榜。（連環西皮）姻緣漂渺本不詳。又似無情剣芳心上。（起唱反線中板）今晚耳邊聽。空情猶未罷。見你梨花帶雨似啼痕。卿呀你且抹意眼前珠淚。婚姻推讓。自有苦衷難告。（一才收腔清歌）見你梨花帶雨似啼痕。卿呀你且抹意眼前珠淚。（重句）那用枉榜徨。我豈忍鐵石心腸。（不若當室命喪。（上）（先鋒鈸生急曰）誰叫（連環西皮）卿呀你且抹意眼前珠淚。再莫痛哭悽惶。（旦白）唉。（豈敢居然作儸伈。（生三脚橙）怨煞那無夢襄土。莫非姓名未註鴛鴦榜。此夜何曾結鳳凰。（尺）自怨自傷。（莫多惆悵（轉七字清中板下句）我自然不忍。負私粧。郎呀我心房。但願作水星。但願作姣想。如鐵案。海枯石爛。不枉我生死傾心。得途奴奴凝想。（莫多惆悵（轉七字清中板下句）我自然不忍。負私粧。郎呀我心房。此夜何曾結鳳凰。容當細想。（合尺滾花下句）今夕只作掛名伉儷。（留待花燭良宵。至把定情歌唱。（旦長句滾花）得在君子身旁。不枉我生死傾心。得途奴奴凝想。（生滾花下句）今夕只作掛名伉儷。有日作比翼鴛鴦。（生滾花下句）今夕只作掛名伉儷。有日作比翼鴛鴦。義。地久天長。綰絃同心。情絲千丈。（生滾花下句）今夕只作掛名伉儷。有日作比翼鴛鴦。

（落霞介）（色一才旦起小曲剪剪花）我情迷迷惘。間卸晚來粧。抬頭偸偸望。緝緝把檀郎看。怛丰姿裊潘安。勝潘安。（轉士工慢板）我恃迷戀。情懷臟臟。影背。銀缸。小芳心。如鹿撞。不覺耸牙床。（轉滾花）低垂鴛帳。（一才我我好醉呀。（開邊起唱醉酒頭段）夜來颯醉。我擦殘鉛黛。更把銀燈亮。只見素粉紅脂。迷離。枕上。（拉腔的撑一才起想薄舟白）又來問。（過序轉唱士工慢板下句）此身疑人。廣寒。我擦殘鉛黛。更把銀燈亮。只見素粉紅脂。迷離。枕上。（拉腔的撑一才起想薄舟白）又來問。（生慄公白）我我好醉呀。（開邊起唱醉酒頭段）夜來颯醉。我擦殘鉛黛。廉恥我未全忘。今宵何以。半夕糊塗滾花下句）嘡唯莫何來佳麗。（一才起想薄舟白）又來問。（士。（旦接龍頭鳳尾）嘡。我欲待講時唔會講。（尺）（生前腔）小姐。你且聽我謮明真相。（食住向字）（六生前腔）你直言相告也不妨。（合）都是要鬎兄求。當晚姻媒大。（序）廉恥我未全忘。濮上。又未曾裹命。苦心配鸞凰。請君休笑我淫蕩。今晚同羅帳。心傾向。（食住向字）（曲）都是娶鬎兄求。不是都要我謮明真相。（尺）（生前腔）小姐。你欲吐還茹也乜乜野事。（上）我欲待講時唔會講。（尺）（生前腔）濮上。又未曾裹命。白髮。高堂。若果救嫂倩姑。笑煞英雄。好漢。施恩受報。不是婚姻大。施恩受報。不是婚姻大。（士）都是娶鬎兄求。蓋我廣情偏遇絕心郎。哪呀哪呀……有若情天霹靂雲。雙飛比翼成虛想。（尺）自想口傷。（士）（尺）那用枉榜徨。我豈忍鐵石心腸。我怎非故作無情。（旦白）唉。君呀。（生轉唱二王）須知婚姻大。不是我怎非故作無情。沈腔滾花下句）君呀。可憐好牛成魔障。（沈腔滾花下句）君呀。

一二〇

新興粵曲集（一九四七）

181

心一堂粵語・粵文化經典文庫

174. 孽海情鴛

徐柳仙
張玉京

（旦唱新曲胡不歸）儂心酸。儂心酸。喚君愁。凝心淒戀情非淺。太慘酸。太慘酸。喚君憐。相思徒嗟流恨怨。鴛鴦碎斷。魂歸血濺。雌雄難。相思地。芳草斜暉。儂儂。破鏡淒斷。太慘酸。迢念相思情淒酸。（的的士工慢板）雌為郎歸嗟怨（拉腔高句收五搥滾花下句）又是桃花人面。子規啼。正是落花時節。伸魂容落。底事憔悴流年。望迷遠。問魂銷三月。我怕秋水天涯。我然。又未知。應念為郎損。（滾花下句）我也凝魂歸夢。那管落花堪憐。莫問魂銷三月。長寫故燕淒遠。情思悄悄。零落誰憐。掀人三月。客歸魂。更覺逝水堪憐。（生接長二王）絮花天舞日多情燕。（介）蓦望遊魂逐絮架。奴自喜上眉尖。（旦）故劍應憐不變。我却愁腸慘損。（轉二王下半句）妹你別怨憐。何處桃花人面。踏遍碧水堪憐。（鵑魂怨）撩人三月。是沾郎懷。總覺春婦人嗟怨。頻為總棟前。（旦）故劍應憐不變。妹你慇懃。謝却你花落遠憐。（生接）妹你慇懃。
遠。守蕭郎。肯錢相思人見。（生木魚）青衫翠袖。枉作情牽。正係蕭郎悵念。化作斷腸無存。無奈相思莫見。（旦中板）咳淒訴君。三月暗鵑。愧我天涯淪落。雖則頻頻獲洪橋。依舊寒酸。（生接）妹却未斷相思。怕寸斷柔腸。今日遊子情牽。
然。又未知。應念為郎損。情思悄悄。零落誰憐。何處桃花人面。我也凝魂歸夢。頻為總棟前。不遠回首話當年。當日人笑杜鵑。多愁怨。今日杜鵑還笑。咳我夢成煙。錢約蕭郎。謝卻你慇懃。都總憐。知否我嫁愛時光。多憶念。念郎狀況。更覺心似梅酸。（旦接）彩鳳多情憐淒燕。猶幸春雷未斷。杜鵑啼血喚君旋。（旦三腳凳）今日遊子情牽。
（生接長二王）離恨天。香草怨。垂楊拂絮曳風前。喑血杜鵑塞食怨。愁雲悄月。孤客淒然。柳念烟。漫碧鋤。未管霜華和露染。（白欖）腸寸斷。棘草荊叢。眼底孤墳在。幽塚。埋冤。冷月悄聞。儂情破碎心淒斷。太慘酸。（二王）不忌玉樹臨風。輕把天荒地老。獨幸有一會之緣。（正線）我愛嬌出至誠。貞魂長駐奈何天。疑魂慘斷。當有諒郎先。（重
（襄王南晉二流）離恨天。香草怨。垂楊拂絮曳風前。喑血杜鵑塞食怨。愁雲悄月。孤客淒然。柳念烟。今夜幽填終奠淚涓涓。一點相思。儂為香魂。奉獻。摵金鞭。勒紫鸞。淒絕誰憐魂夢絕。（二王）劇憐相思人渺。幽塚。埋冤。棘草荊叢。眼底孤墳在。天涯芳草葬嬋娟。薄命凝郎偷泣涙。亡魂何處踏碧茵。（重句）何處踏碧茵。血淚涓涓。（二王）劇憐天旋地轉。魂歸血洒付泣薦。（神女小晶胡不歸）儂情破碎心淒斷。儂心酸。儂心酸。為君見。（哭相思）咳能了我地嬋娟。疑心淒絕嬋娟淚。太慘酸。疑心碎斷。相思徒嗟添恨怨。血涙涓涓。（乙反二王）鴛夢難圓。翻疊天旋地轉。魂歸血洒付泣薦。（神女接）夢得縈。（正線）儂情破碎心淒斷。太慘酸。儂心原一片。（重
見。（哭相思）天涯芳草葬嬋娟。薄命凝郎偷泣涙。亡魂何處踏碧茵。相思徒嗟添恨怨。哭祭嬋娟。疑心淒絕嬋娟淚。太慘酸。相思徒嗟添恨怨。儂心酸。君魂魄填兩淚漣。此夜淒填儂心酸。為君憐。疑心淒絕嬋娟淚。相思徒嗟添恨怨。儂心酸。此夜淒填兩淚漣。疑魂慘斷。（襄王白欖）心也酸。意也酸。貞魂長駐奈何天。我愛君會難。久締（襄王白欖）心也酸。貞魂長駐奈何天。我愛嬌出至誠。疑魂慘斷。當有諒郎先。
天憫。賜讀此未了因緣。碧海青天。我地君會難。當日春心撩連後。今日空悔誤嬋娟。疑郎曉轉（襄王銀台上）夢已亂。身似駕輕烟（手抖）隱見駕愛心更酸。嬌你物化慈王念（神女接）夢得縈。（正線）我愛嬌出至誠。幸有七天（二王）眞誠。疑心原一片。不過情重比金堅。自間豁規非萬檢縱有擺花讌。實存惜花念。嬌情飼未斷。當日春心撩連後。今日空悔誤嬋娟。

句）（神女接）夢成煙（重句）人間愛戀隔雲天。擺花奴未怨。只怨背約誤嬋娟。誓信等閒言可嘆男兒心實險（甫句）（王反線中板）披露
恨無邊。生憐死愛。呢一對苦況。（孤雁）悔雙飛。酒後歡偷。憐妹你白璧。郎玷。訂白頭。終淪約。惟恨國事。糾纏。視遺書。
凄愴。嘆一句紅顏。遭天算。（神女接唱）淚盈眶。腸斷幾。更不堪重溯。當年。縱偷生。郎你信游冥冥。我比死深。紈扇。意難遠
。于歸聘更難奈此制薄。親嚴。（正線滾花）嫁杳有期。殘生了卻鴛烈紅蓮。我未死貞魂。更未死靈犀一點。
。（襄王滾花）恨我登天無術。難作此線世郎娟。若得使入寒窰逩。奴我壽齡減短。（神女白）唉君呀（滾花）天慘苦害。許賜七日
綫。暮暮朝朝。郎呀你莫愁綫淺。行雲行雨。奴可至上威權。十二巫峯。君呀我地何妨遊遍。（介）（襄王）此際顯魂倒夢。且作春
效神仙。

175.

草轎驚夢

徐柳仙唱

（合尺首板）人在天涯同此月。（打掃街小曲）夢隔一方。牢荷孤床。相思緊不放。咳吔更闌玉漏寒。（戀彈二流）怕誰起離人苦況
抱新愁。撩舊想。散入想斷九迴腸。一般月。兩宵情。卿在他鄉。一問嫦娥。昨夜今宵。可憐圓一樣。（上雲梯）悄撫
青襟倍恨恨。染脂香有戀鳳想。祗望他朝御征鞍。西厢守約人無恙。聊我會向嵩台上。（二王下句）郎原舊堝。可奈西厢
月。移照草橋霜。夜夢驚迴。怎得馬東北驅。心猿南向。狂斷肝腸。祗道並頭花永放。豈料難瞞夜雨浅春光。駕慈獨宿。客舍
凄涼夢短長。何日得同衾共帳。（清歌）一念到西厢雲雨。伯勞飛燕。恨簑利鎖名韁。昨日離延設在長亭上。小姐呀。你淚珠和酒。獻與張郎
我金榜題名始。賦洞房。一舉珍重就把歌唱。咽淚縈觴。佢戒我休萌。薄倖想。嗟莫前生今生賬。他鄉。他鄉。相盼望。隔斷巫山（祗
因他是撮合功臣。每祝月照空牀。（士王慢板下句）念離情。牽衣無語。心愛況。心碎心傷。訂個地久天長。自有雲梯。長假傍。花燭良宵。了却
心飛往。咳可嘆月中照夜況。受難眠苦況。（平湖秋月中段）重話愁娘可負。負不得紅娘。（正線滾花）祗願
瘦人。舊想。得意。洞房春。諧好夢。我地痛飲。一觴。誇折桂。玉笋長。月殿龍門。自有雲梯。千丈生花筆。文章眞有價。看
我春風鞤捷。衣錦入柔鄉。名登龍虎榜。玉樓紅粉女。笑待綠衣郎。個陣嬌客臥東牀。西廂留印象。賣盡婆涼。

176.

天涯何處覓芳踪

徐柳仙唱

（禾虫滾花）心悽怨（重句）懷人怕對月華圓。心間苦念多情怨。傷感何膀猿啼。長對金樽或難把我愁城消怨。咳心懷酸。情慘怨
。柳岸鶯啼實可憐。風弄何聲愁緒亂。又怎得青絲紅綫繫歸鶯。（二王）月晦天邊。天涯訪遍。花園名香。我都已無得見。昔日長亭
。新婚久久別。

心一堂粵語・粵文化經典文庫

177.

艷情
名曲

名 花 飲 恨

簡 明

（詩白）一代名花花有恨。花開花落有前因。花自飄零人自苦。問誰甘作護花人呀。（平湖秋月）茫茫恨海喚奈何。慣受此折磨。倩誰替扶助。助我結絲羅。是誰過。慢我歲月蹉跎。青衫啼痕浸變蛾。何從訴說愛思。現今知錯。悲淒悲淒嬌娘無那。誰慰我飄泊罪孽之河。蟲相和。裂如歌史斷腸淚多。狂蜂。輕我。夜夜徹歡苦心喚存何。何去。何從。花間過。蘭珊花事。淚痕多。花月。有情。增淒楚。好花難久。不禁消磨。（紅豆子）淡掃胭脂。莫覷往年花嬝娜。愁對着變星渡銀河。（士工慢板）至今我青山。黯鎖。人間天上。傷情觸景。不盡威慨。吟哦。秦淮月。章台柳。旖旎烟花。惆悵青春。等閒過。解語花。花有淚。呈嬌獻媚。強作歡笑。溫和。（中板）薄命花。飛絮天涯。自愧飄零。却被狂風折。原受環境。折磨。（小桃紅）粉拋疏。棄綺羅。歸成大錯。錯在當初。誰憐火坑蓮墮。（二王）想起奴當初。聰明誤我。犧牲色相。選入銷金窩登歌壇。十三學得琵琶成。裝成每被秋娘妒。反累我永墮愛河。（石榴花）陵少年。擅清歌。陵少年。爭纏頭。曾教點石。騰擲。折磨。寶庫。歌音嗚咽。淚墮聲和。（二王）誰知我強笑承歡。實在內心。酸楚。紅箋夜夜。無非是假意情多。（戀壇）慘悲白蘭縛青娥。樂得一夢南柯。春陰乞借。護嬌娥。嘆知音問情有幾多個。（詩白）唉。正係生無可戀甘爲鬼。死徇能燃願作灰呀。（滾花）芙蓉帳下。但得深

（詩白）折柳。嬌呀你趲勉勿流速。又見桐葉飛飏。更重隨風再捲。但願捲將愁恨。付與薄霧。（士工慢板）雲烟。（反線中板）嘆長天。皓月空圓。知否我人間。多情怨。負多情。呢個嬌娥仙女又不甘寂寞花前。我捷秋闈。買棹南歸。失了多情紫燕。我又恨。至令名花冷落。反惜我薄倖名傳。我訪天涯。未知燕子歸蹤。空教鐵鞋踏遍。（滾花）又只見重來崔護會無緣。怨又愁腸千百轉。（介）但得深宵魂夢。夢嬌呀你牀前。

178.

慘
綠

小明星

（打引）慘絲催慘桃樣命。唾江長情花前冰。一樹梅花影。啼妝病態。畫難成。碧桃小朵。負我初簦定。徒情惹詩。（記定情。往日歡娛。如夢境。大抵折除恩愛。是聰明。（合尺滾花）今日庭樹陰陰。苦滿徑。怕君遊絲飛絮入窗櫳。池館蕭閒。無復平時豔景。只嘆幽花零落。午夢難驚。（二王慢板）夢如烟。不可諱。惟向漢水荊山。金環。再謎。念從前。開坐愛新涼。話水鄉。美人如月。依稀眉語。盈盈。（二王）清奧。扶殘病。望西冷。蘭氣一絲腰半束。風神未減。雪樣。聽明。畫玲瓏。最淒人。依舊玲瓏樹影。吟幽泉。惠山泉。咪同容。說是幽人。個樹鴂咽。虫聲（苦喉）雙樹手栽憐並活。一花先謝忽重看。又是淒涼光景。早知一病無醫法。（合尺）怯重薰。已是爐烟絕影。針共苦禁塞朔雪。何堪凄怨。懺東星。鵝裹春痕斷遠山。又是終成畫餅。（合尺）沉水香多。惜離緒才寬。病又成。景。埋花解語。斷腸春色惟似。參來天色。散後天色。

185

一二四

心一堂粵語·粵文化經典文庫

179. 悼鵑紅

小明星

（苦苦凄歌）冷暖相依僅五年。不應草草。賦遊仙。問旬嫁日歡娛。何太短。猶幸殘時明麗。倍過生前。卿呀今日你爲愛九泉。海誦遍。詩扇遺教。手上拈。今日綠琴。絃已斷。任是塵生。我都不願續絃。記得你車冑春衫。同我買硯。多藏寧水。替把茶煎。正有礙別。闈闈事。人爭美。都話恩愛情深。似蜜甜。問天何事。總不如人願。空說同心。比石堅。細想卿呀涕淚瓊瑰。將血變。都爲離別。正有此恨綿綿。舊居一榻。還應戀。慘淡香盆。有陣猶聞。蘭氣囁。歡歇長夜。令枕更年憐。點得情女雛魂。歸一見。唉。使我埋玉人朝。慟不勝。惟夢來時。（笑容腔）幽花客落。太息優曇影。我對月舉杯。行酒令。與我折梅花。插玉瓶。（滾花）誰料彩雲易散。空負闌心蕙性。才使詞人心緒。好像雨欄零。綺恨消魂。何堪再聽。只爲買山偕隱。夢曾醒。路驚聞。（滾花）空有廿四花風。無復一雙人影。（收）從今後。祇餘小像。綺語襄其寒螢。

（中板）鵑紅是我。真知已。傾心曾賦。定情詩。願爲海燕。雙飛去。生生世。不分離。找曾記得。玉樓同憑荷。微茫殘月。聽鶯啼。一寸橫波。多嫵致。海棠肥。我猶記得。但臉出紅潮。含酒意。殘粧睡後。態懶凝。祇道相逢。多笑語。誰知惜別。轉生悲。對景懷人。偸偸怨恨。（介）怨句伊人秋水。使我做骨相思。（慢板）憶去年。問水尋山。策蹇拿舟。遍訪江南。佳麗。葵愁湖。桃葉渡。花浮翠薄。多是俗粉。（介）明湖月色。好夢如烟。底春光。我亦等之。流水。脂粉叢中。綺羅隊裏一勾留。三月。纔遇。蛾眉。（過板）是個多才。女子。談句溫柔。冰入冷香。不容風雪。相親。脂粉叢中。（芙蓉腔中板）惟與我顧憐我。（白）唉。一見情投。但就留髮鬖。魂歌頭容。怪不得話一例傷春。係個的小女兒。但重誓託終身。願爲我。（過板）劉鵑紅。爲我度新詞。總係彈能琵琶。滿巾涙。係個的。小女郎。但簫由憶起。一聞消息。芳綠越都成哀響。我耳畔又聞。情淚頻揮。但有音信至。所以送君南浦令但鉅箱彎眉。（滾花）前日曾聞。但病體何如。我一枝筆江郎。采筆江郎。眞係賦杜。（介）等我輕書來看。睇吓但病。才不俟命。哭一句我地鵑紅。眞情種。你死柏咬淒涼。我一定到你中間。都要默念芳魂。（二王首板）讀遍書。痛斷腸。妻你魂今。送殯。我讀罷你嘅絕命書。詞心人細。你只怨腸角殊膻。至使得明珠。上秀。唉。我又怨句。（二王慢板）迎理樹。同盒同穴。牢纏情絲。誰料雕織懶人了。問句東風何事。咁不相容。今已天無力。我重點叫得病重。若言知道。等你知我情義係至重。唉。嘆句飛到蘭闡。但耳畔又聞。情泪頻揮。但有音信至。嘅就歌當哭。嗽就恨萬重。所以今日要大哭過你一場。卿呀你魂分來此。（介）等我長歌當哭。一悼芳姿。（清歌）流不盡眼淚。哭一句我地鵑紅。運不不送時。你死柏咬淒涼。

紅。心腸。寸碎（嘆板）落葉涼蟬都成哀響。臨風洒涙。（介）哦就恨身無翼。須歸去。只有青信至。怪不得話一例傷春。（白）悲歌一曲悼鵑紅。鵑紅無語我啼紅。眞是情太飄綿綿太短。五更殘帶。一樹相思影。一場恩怨猶求分明。（碧雲。）

免你九泉之下。重闈找個採花蜂。呢陣已醒蛺蝶。生前夢。我亦怕乜蟹道。歡喜果種。同心人郎。係可憐虫。想你苦境呀想個的薄倖王魁。情人郎。咁不相容。今已天無力。我重點叫得病重。若言知道。等你知我情義係至重。唉。嘆句飛到蘭闡。

亦空。但得你芳魂入夢。昔話來時共。就係人鬼殊途。我亦怕乜噎道。卿呀。做乜我哭到聲喉嘶唖破。我都好似全唔懂。一咦。我又怨句。

天使將人葬。武問魂分何去。是否眞係化作鵑鳥啼紅。（白）悲歌一曲悼鵑紅。鵑紅無語我啼紅。眞是情太飄綿綿太短。

落花中呀。（二王慢板）臨情飄。幽諸哭。各處黃昏。又樣悲人。聽怕。末是秋來先已冷。一樹相思影。一場恩怨猶求分明。（碧雲帶

高。良夜靜。樓在花陰月在陰下等。燕子夢長春欲醒。四面青山應。對殘金縷情淚。盈盈。豔歌新。最消魂。就是當時。情景。獨惜不易相逢容易別。休云唔叕。金屋徒誇。貯阿嬌。鈿合金釵。空有證得成比目何妨死。不必芙蓉。更有城。合歡裯。從今後我怕春光斜映。往事思量哭笑難。誰平。多情不偶。賦命原奇。轉怕變媖兼並。今生豔福嘆難齊。怎學鸞航有幸。得遇。雲英。我猶愛他。熱腸堅似石。冷語聰明。今日少鳥一聲歸去也。知他天上是人間。祇有來世因緣。再訂。知今爾爾。還說甚名士。傾城。（滾花）欸今日傷春無語。人歸寶鏡。幽夢有痕。香炙酒醒。望天際彩雲。追過為影。何以總無聲。留得銷魂染下相思症。生無可戀。我都願死去隨卿。歡喜地信步每來。怕見落紅滿徑。（收）惟有重簾深下。懺我癡情。

180. 戀痕

小明星唱

（中板）柳梢頭。淡月朦朧惹起我傷時。情事。紅牆裏。清流唱繞有一位嬌媚。女兒。記年前。偶遇在花間似有情絲。暗繫。乍通情相逢恨晚。我自忖低吟。拜娥眉。兩無猜。為學新詞。慶慶依入。問字。茶薇下。羅衫薄薄嬌聲輕唱。個首斷腸詩。（乙反）晚風涼。送過梨花影。澄罷秋千更把纖腰。斜倚。聲雲絲。香汗冷。此際無言。相看帶笑。惟見落花。輕着地。水溶溶。送人寂寂。鸞囘幽意竹間聽。鳹鴣啼。玉梭中。燈影下。細語籠前命道是天涯。知已。讓到情深處。輕喜櫻顆我暗握。柔荑。掩羅巾深深。月明似水。此時情緒除却天間明月。都沒人知。生本名家女。顧終身相託。莫相違。我本多情。更聞此語便把閒愁。暗握。（慢板）到今日。故院重臨。芳徑若生空。正相思。月明似水。此時情緒除却天間明月。都沒人知。片帆輕浪天涯一別。惹起。樓影依依別際。言猶在耳。聲生世世此情無二拼將紅粉。待郎歸。暗谷流紅倘想當年。獪記。片帆輕浪天涯一別。惹起。樓影怨依人別際。言猶在耳。聲生世世此情無二拼將紅粉。待郎歸。楊堆煙。獨徘徊。絕世。落花飛。疏簾月暗。咦戀卿依約我暗堪重話。小樓西。憶離時。淚滿雙眸。屏樓週。低泣殘。寒泉畔。譜新詞。鴛鴦夢。繡閣閨。生嘆紅顏負有天才。絕世。楊堆煙。獨徘徊。暗谷流紅倘想當年。獪記。小樓西。屏門靜。屏樓週。哀怨依人別際。言猶在耳。聲生世世此情無二拼將紅粉。待郎歸。

徘徊悵惘恨忍看罷燕。言猶在耳。眷戀依人別際。滿眼烟絲無限淒涼。滋味。袖香寒。芳訊斷。人歸後。花落紅開我別語今時。獪記。芙蓉睡。（滾花）到今才道多情自是多沽恨。更惶望穿秋水。斷海棠魂。觸此目景。傷倩倩人羅幃。花影依依我來向花一間。茶薇絕天涯何處。覓幽姿。（二王慢板）風送香來又見落紅。初見時一瞥靈犀便兩心相印。想必是結下前生未了因。花影依依我來向花一間。茶薇絕天涯何處。覓幽姿。多情紅粉。舊時幽夢。已逐香塵。失約歸來生負了燕釵蟬鬢。茶薇影裏我淚染羅巾。約我暗堪重話。處甚名花緣易觸我黯然神。不堪聞。處花人（二王慢板）風送香來又見落黃昏。寒食近。星星燈火又盞黃昏。飛陣陣。堪嘆空裏浮花。夢裏身。碎雖愁一片輕風。搖竹韻。畫樓西畔杜鵑聲苦。想必是結下前生未了因。情誰共話。舊時明月。又照紗窗。新月纖纖照獨愁。卻又照那梨花落下。此後尋消問息。怕誤盡了嬌少年華。處飛花又是惱人。情誰共話。舊時明月。又照紗窗。

181.

乞借春陰護海棠

小明星唱

（二王首版）明月多情。應笑我。（南音）笑我微微吟草。斷腸多。怕種下情困。成了恨果。才人病後。真係壯志易消磨。自係絲梅花下。卿遠過。我愛佢秀髮明眸。粉玉搓。脂唇艷似櫻桃顆。佢殘紅欲葬重着花鋤。橄討風姨。須喝我。護花宜努力。莫要輕疏。任有陣長宵不厭。薰香坐。都為欲乞題書。記得睡中喚起。眉心鎖。不覺低徊。喚奈何。而今道當時錯。未及駕翠蛾。曾記叢叢愛去尋。明朝又憶翠蛾。好比燭珠紅淚滿銅蛇。臨道玉人思念我。夢中常喚好哥哥。幽情怕被人猜破。強作無愁。撚帶無聊。

心緒縈無那。腰肢解凍。猶婀娜。動人無那半尺羅。眉心鎖。枕棱墜髻。歡情難訴。嫣差不肯來饒過。才令我臂彎零亂指痕多。怪不得話由來好。幽朵。花如人臉。有次欲學畫雲。聞道玉人思念。芍藥花間臥。恨我半語訛。好似中了風魔。客戀滋味。棠娘長憶。巨奈。秋引。書來蓬島。翻乞人睡過。又不許檀郎捲袖過。正有艷景消魂。今日。客戀滋味。棠娘長憶。怪不得話由來好。

事。（二王）係惜。心情。蹉跎。酸楚。疑為夢。望若仙。受折磨。悔從前。領略過。負人。負我。秋引。從此後。風情滅。

門隔桃溪。幾日心情。蹉跎。斷腸攜手。何事匆匆。使我眼底乍拋。人一個。顛倒我。將把關山阻。怪不得話由來好。吟。

婆綠章夜奏莫莫呀。（白）為愛名花抵死狂。紙愁風日損紅芳。綠章夜奏通明殿。都要乞借春陰護海棠呀。（中板）海棠庭院。

獨自憑欄。望。風。憶想。蹉跎。意緒徵茫。更是寂寥。難破。思傾國。未得掃黛晨供。十斛螺。怕只怕。不成春。海棠。已過。我都。

都為婆姊無端。住閒河。透紗廚。輕過。柳暗花殘老。事事堆人咒咀。憶漫漫。悲悄悄。未容題札。夢也難到。山尖眉瘦。可奈愁至。依然。

畔。愁病裏開。怨別燕子不來。春又半。落紅陣陣在春。泥葬。一簾花雨。又惹起我恨事。茫茫。邊鄉約。尚稠遲。更添。惆。

何。無意緒。話偏長。怨恨難消。莫睡遲。都算真心。來愛我。今夕窻懸獨畔。你話玉見歡笑。依然。病縛。

如儔。何曾珠淚。漏衣羅臨行記得語依依。收拾杯觴莫睡遲。更怕郎愁不遣知。又丁嚀寄書人語我。你在欄干。

哦。捲重簾。花映月。意緒徵茫。別愁多。影也無從抱。夢也難到。你話玉見歡笑。惟有細自。吟。

妻妾章夜奏莫莫呀。（白）為愛名花抵死狂。彈出空候難寄恨。都為長憶呀。我地個個。棠娘。今晚夜。月色溶溶。更值海棠。初放。因此我。對花憶艷。

都為婆姊無端。素驛花氣。海福難消銀燭又是望人。又那。不。嘆今日。好似中了風魔。嫣差不肯來。饒過。才令我。

住閒河。透紗廚。樓頭玉笛更堪。怨。你重柔。細哪。為卿愁殺。為郎搔。更怕郎愁不遣。知。未容。題札。慰憶歌。

愁病裏開。柳暗花殘老。素驛花氣。樓頭玉笛。憶漫漫。別恨多。怕只怕。不成春。海棠。已過。我都。

恨。至令驚殘蝴蝶夢。錦幛。免愁風日損紅芳。使我風愁。花正好。落紅陣陣。在春。泥葬。凄涼旅況。今日胭脂無可寄。只有關心。對海棠。花呀花。你在欄干。

外。我都願橫陳。錦幛天。猶作地。何愁老去。韶光。賦有痕。嫣無力。望個位東皇諒。如我所想。清夜宜人共賞。許我春陰借。才免我。到此時。風韻合。

嬌。如對玉人。無恙。難學曉霞妍放聲使我臨風悒恨。對垂楊。（滾花）但願幾日陰濃。如我所想。三春借暖。轉花心稍自傷。豔骨看成瘦。至令芳心稍自傷。風韻含。花。

雨泣煙愁。難學曉霞妍放聲使我臨風悒恨。個陣我梅聘海棠。

宜作帳。等你海棠一睡。任得高士評量。個陣我梅聘海棠。不用天涯搔首望。（介）興仙為賦友。長伴紅粧。

182. 鳳兮

小明星唱

（巾板）絲陰滿地。紅闌悄。離魂入夢。倩誰招。淚偷零。只爲別後心期。和夢杳。殘更目斷傳書雁。夢也何嘗到謝橋。（白）蝶舞愁邊影。娟啼夢裏聲。楊花原不解零。只是被風吹得可憐生呀。（新腔二流）篆香消。春燈紅小。銀墻月度。醒醉也是無聊。（合）爲問東風。因何料峭。金閨夢繞。仙姿難再。枕上怕聞啼鳥。（上）（二流）誰爲玉人傳近咏。（滾花）慰此可憐宵。（小曲）仙城結束嫦娥。種下了歡苗恨。無鳥鵲棻填橋。顧傳言玉鳥。錦字寄蘭翹。得桃花含笑。戀珠宮。無標渺。錦幃初卷。蟬雲繞。樂逍遙。情多少。倍覺魂消。替人關照。在平台。開聽鄰家。

歡笑。觸起我。相思無限恨。不堪良夜。正迢迢。記得紅蘭四面秋。芙蓉花底水西流。始信卿心是一條。（二王慢板）傷春人。一鈎眉月。把那垂楊。分照。歡場此際。都算百無聊。已苗條。舊步搖。魂消哽咽。同卿呀你知多少。辜負唱徹陽關。渡藍橋。夜夜深閨同坐。背燈開聽。春雨。瀟瀟（南音）想什麼。人。碧玉。只有金鳳愁拈。細訴柔情。微帶笑。今日恩情。猶未了。深情翻易成孤悄。卿你眉葉何堪。我敗筆描。幾回殘夢。空憐。寂寞。從別後。到今朝。玉笛無聲。青鸞。舊事逐荒潮。啼鵑恨未消。知你檀粉。慵調。柳舒翠。蓮展步。（二王慢板）破得桃花。縱有金鳳密語何時再見。你羞暈量。紅潮。（滾花）影婆迷望牛郎。非霧非煙。只莫被人知了。恨只恨。呢個誇鳳人。嬌小。並肩密坐。並頭低。舞餘鏡匣開懷。惟有把。一天愁緒。按出瓊簫。

偏不姓簫。從此後。交園惺悴。話說甚酒爐鳳調。惟有把。一天愁緒。按出瓊簫。

183. 梅魂

小明星唱

（合尺首板）煙淒淒。月柔柔。脈脈鴛鴦。眼正隱。（花）獨憐佢湘簾放下。會爲我悄含顰（白）數年華。開中籍踏。記不起是誰贈。我都要向嫦娥。低問。只有空王。可諒人。眉意淺。秋心淒緊。重到曲欄杆。記起人標樣。薄倖名。猶記水裙。風鬢。不過勞人難得如花恕。只有空王。可諒人。眉意淺。

底共商量。一笑平添。幽韻。剛盡劉郎本事詩。昔年詩卷。今日猶駐。翻顥。（白）嬌嗔。牡丹絕色呀他心未安。品題天女未來難。佳人間。知否我。注定鄉聊。忍作人間花草看呀（反線中板）我今日。惟有偷將紅淚。彈前恨。願把心香。誓舊盟。安得偶逢錦瑟。

却平生。幽恨。凄病復言愁。絲珠雲屛下。我已厭言愁。眞是美人胸有。不理傷心話。翻顥。（白）嬌嗔。牡丹絕色呀他心未安。品題天女未來難。佳人間。知否我。注定鄉聊。忍作人間花草看呀（反線中板）我今日。惟有偷將紅淚。彈前恨。願把心香。誓舊盟。安得偶逢錦瑟。

。早已整頓。全神。十一年來。依然是春夢冷。只為我。征衫不濕羅常淚。才有平生。未報恩。卿呀卿。你是天花又豈用鈴旛。長護

穩。分明是。（南音）玉樹堅牢不病年。恥為端鳳與輕鸞。惟是江湖遠去。也曾訊我別寒燈。想你為覊劉郎。英氣振。又要

我聞盡娥眉。惜誓文。（乙凡）萬一天填。恨海平。羽來安穩貯雲英。仙山樓閣。不是尋常境。好與你重話京華。送我情。誰料鳳泊

戀戀。別有愁。妄將花草。夢蘇州。自係江湖落後。正有負却美人當日。錯刀投。今日空山徒倚倦游身。臨風長憶。縞衣人。香

重烟輕。魂魄冷。似日驕鸞。縹渺身。此後春寒重有誰來問。問句天何忍。使我銀燭光多才淚有。寶香字斷更無痕。（白）今日惟

青板心事成無賴。頑福甘心讓虎邱。我只有長替梅花深頌禱。明年何遜守楊州呀。（合尺滾花）辛苦攘懷何用訴。知與你同生無分。（白）今日

望自勸明月。日後葬却梅魂。憶從頭。訴從頭。沒個商量。除是和愁等。（收）祗惜是。九霄一派銀河水。絲是流過紅牆不見人。

184. 故國夢重歸

小明星唱

（打引）秋風庭院鮮苔階。珠簾閑不卷。可奈情懷。（白）晚涼天氣月華開。玉樓搖殿影。空照秦淮。唉。自念四十年家國。三千里

地山河。今日一旦歸為臣虜。真是沈腰潘。（南音）春也去。意闌柵。惆悵黃昏。獨倚欄。鶯啼散。相唱楓

葉。色如丹。轆轤金井。又是梧桐晚。函菖香銷。翠葉凋殘。不是舊山河。至使當萊壯氣。空唳嘆。感時不禁。

淚縱橫。今日南國清秋。同夢幻。（轉揚州）難望殿前傳點。只有籠烟寂寂。金塔冷。重講乜名對西來。入詔鸞。你睇鳳閣

龍樓。迷望眼。總係不見黃龍。五色旛。六宮粉黛。多已零星散。見時難。想我金劍沉埋。心已懶。荒花流水。負

了天上人間。真是更遠逞生草。飛寒雁。唉。真可欸。蔚我流年光景。徑不話別時容易。又要太惜朱顏。（白）唉。雁來音信無憑。路遠歸夢難成。離慢

卻如春草。更行更遠。還似。別來春半。（重句）雲來去。魚貫列。（滾花）分明故國。夢重歸。多小恨。王一樓。深

中。上苑閒遊。依稀。還似。龍馬車水。依然花月。（何尺首板）朦朧。濟月。春殿嬪娥。重按霓裳。歌聲。微耳。春紅謝了。蔭花樓閣。深

兒薄薄羅。又來低首。峨帽。月如釣。別來年半。得月池台。空逝水。觸目愁腸斷。（二王慢板）雲一窩。王一樓。濟游衫。夢魂

院靜。小庭空。身何滿城。岐嶇。身非。簫鼓奏。玉鈎羅幕。悵依依。恨依依。泊孤舟。在心頭。別有一般。滋味。燕支淚。雲一窩。王一樓。濟游衫

欲尋陳迹。又恨。人非。愁悴。在秋千。笑裏輕。羅帶空持。春寒徒向。月明吹。重簾殘。風裏落花。誰是主

一簾。無奈朝來。寒雨。橫側。別有一般。月明中。凹首聞。雕闌玉砌應猶在。祗是櫻

桃落盡。知過君王。憔悴。燕支向。月明中。凹首填。故國風流地。人生恨。祗是櫻

何能免。愁思。天教心願。與身達。怕見粉蝶。雙飛。思依依。相留醉。重敘。何時一恨。風月

難禁。慈思。登臨不惜。更荒衣。自生憐。惜無言。夢影淒迷。月踏。馬蹄。別離歌。倚畫樓琴奏。滿髫清霜

桃落盡。天教心。猶記惆悵辭廟日。別離歌。倚畫樓琴奏。涕泗橫飛。鳳凰兒

今夜故國夢回。更餘起断腸千萬緒。誰慰轉燭逢飄。一夢歸。山遠水重。明年今夜。又不知人何處。真是爐香空裊。鳳凰兒。對影難

新興粵曲集（一九四七）

191

泰和興銀行

辦理一切商業銀行業務

經營廣東四鄉各地滙兌

（手續）
（簡便）
✱
（服務）
（週到）

行址
甯波路五九號

電話
17399
17390

（收）曉月墜。宿雲微。我惟有無語枕頻欹。

排。關心事。還說甚天顏有喜。近臣知。還說甚笑迎天子。看花去。還說甚結得金花。賜貴妃。人長恨。水長東。只惜身猶。夢裏

185. 衝冠一怒為紅顏

小明星唱

（打引）牛酒驅塞獨酌豪。班聲風動夜蕭騷。開簾驚見妖星影。躍起床頭七寶刀。（白）醉臥美人膝。醒握天下權。想我吳延陵。是個風流名將。自守關後。匪氣日熾。每念陳娘。恩深見難。今夜虎皮帳內。觸景懷人。身是英雄。亦不禁淚洒戎襟呀。（西皮頭）思無聊。愁欲絕。（二王尾）惜人。懷惱。（西皮）綺羅心。魂夢渺。（二王）誰暖。征袍。（西皮）萬里人去也。誓補。胡霜千里白。（二王）陽關。道路。（西皮）金甲冷。戎樓塞。（二王）怕聽。松濤。（過板）連理分枝鴛失伴。一場離散。皇都。陳圓圓。蕭瑟颯颯。佈滿皇都。（白）唉。不好了。（二流）他報道。質弱心柔。怕佢遭逢。陷京師。蕩宮闈。就是一個不孝之徒。唉。今日孝兩難全。哀憤向誰訴。（介）統雄兵。將我圓圓擄。來殺敵。我圓圓擄。珠還合浦。太糊塗。可恨閣賊。盡繫在監牢。老父約我歸來。報到。（白）唉。好唔好。（二流）他報道。蟻賊滿是安。怕佢遭逢。帝位來圖。陷京師。蕩宮闈。就是一個不孝之徒也。（介）唉。可怒也。

（反線滾花）若非壯士全師勝。救返陳王原諒。把腰潛。縱使君王原諒。都喻受人彈。所以才令愁無恨。我知你一定愁無恨。事到今日。都係如何是好。下玉關。百戰沙場。將你身為虜。咁不定驚魂。我想到此情。我又豈肯。低頭。侍個的惡奴。（唱）（士工首板）一戰。功成。不英雄兵。百萬

（滾花）埋將罪犯。縱使君王原諒。個陣落花無主。我知你一定愁無恨。你亦都懶餐。以才令愁無彈。陳娘叫句。你睇吓。我地陳娘。咁不定驚魂。顧卿顧自。來造反。成都造反。都算無包忌憚。竟將綠樹把腰潛。（龍舟）忙按劍。把腰潛。又點都得娥眉匹馬還。縱使君王原諒。一身都得破敵牧京。想你身入賊手個時。信得過係好慘。要生要死。終日像咁淚汎瀾。好在魔障重重。經已解散。天邊劫。溫柔長住。自是聰慧。不慣。嬌花無恙。不作斷腸人。愁對瀟湘

（中板）幸得我係趙子龍。個陣破敵牧京。我得我係英雄氣短容怨懟。想你身入賊手個時。離災難。卿是美人。眷屬中終成可無。原非幻。合歡有夢。謹此經有使。不怕受摧殘。不作斷腸人。愁對瀟湘

雁。繡幃鴛被暖。戰場中。幸相逢。卿呀。此後敢再說。離亂難。卿是英雄。卿呀。應一詠。關關。我是賊星。所以才令愁。我又把合柔莫輕挽。我又把柔莫輕挽。（滾花）安慰了玉人。個閨閣夢江南。合歡有夢。原非幻。（介）上雕鞍。回營去。同奏凱歌還。

心一堂粵語·粵文化經典·文庫

186. 客次動人煩

小明星唱

（詩白）寒雲日斷淚潸潸。屈捲如今不忍諉。十載竄前功夫盡。筆運如斯怨胸間。（平湖秋月）絃琴彈不怨唱盡在悲歌夜漫漫。愛護那綺羅詞和彈。勤人煩無復。再弄免自慚。人寄涯角。魄落塩湖。我我文何獨。怎應一旦淪落歸無遑。怎奈文無價也賤沾。命懵空嗟嘆。心酸心酸盼孤雁。聲聲喉諫。歸他莫等間。父挺朝晚。望斷江邊盼。緣何去不返。長憂長憶長盼。其正盼斷置歸舟。京裏勤程還。（二王）還家後。生怕牛衣對泣。只愁苦洗貧塞。是實朝不敷晚。寒天掃雪。乏即。竹箕。乃是雙戶。虛關。（胡姬怨）虛寒空嘆。炊斷腸花裏謂不慣。（雙句）謂我飢餐。布衣留火才不多燃米小粥稀。一對老邁人。年逾半百也者薄履。波翻。嗟奈何。可奈何。多結迴腸。過此非人。生嘆。徒令流眼若流怎可紓寒。達旦。最堪悲。一對老邁人。暮近黃昏。晝焚暮織。獨我推置借月。度却永夜。漫漫。習習秋風。冒裏殘涼。短襖殘衣淚眼。一宵難度一宵煩。怪不得下堂去。我簡髮妻也。夫也無能。徒是憂朝。慮晚。是故奮雄心。不畏遙遠道。甘作驤旅難堪情移淡薄。咦始終不勤諫。去窮歸。夫也無能。徒是憂朝。慮晚。是故奮雄心。不畏遙遠道。甘作驤旅謀饗。到京邦。科舉爭臨。蹇蹇一官。半宦。怎奈文章遭憎命。却又名落。孫山。（滾花）使我筆硯欲焚。聊作紓悲一嘆。今日文章賤賣。歸也無顏。異地樓遲。身猺難。聲聲尤怨。自寄琴彈。

187. 衝破相思網

徐柳仙唱

（士工滾花）虧我十載癡情。無由自解。（拷紅）相思債。恨無岸涯。時時受戀戒。朝來縈念懷。懷念至慕。愁心不快。魂夢擾病懷童重冤孽。債休道相思最易推。命中多舛乖。謀愈我瘦弱柴。蕁求嬌玉帶。金腰帶。百萬難買。（士工慢板）似有情。還無意。若離若郎。使我難測。凜若冰霜。黯如桃李。若論花容。却以神仙下界。（鳳凰花鼓）美人悲。獨一派。柳似香醒軟。神仙身裁。眼尾秋波人人愛。最愛他淺笑喝酒藏。豔如桃李。若論花容。稱冠同儕。（二王）無相言對。誰代我細訴。悟懷懷。進以遊辭。佢又責我瘋狂。生嘆。無賴。我本斯文手段。佢又笑我弱似。裙釵。嬌辯高談。自謂時髦。少艾。（二王）狂蜂浪蝶。繩肯放蕩。形怓。應付無方。惟有自艾。自嗟○（催快）佢更有一言驚醒。我就立轉。歡懷。寫盡相思。藉此魚書爲介。相思成病。爲你骨瘦如柴。若肯矜憐。惟有自艾。自嗟不蒙怨諒。惟有撞死。庭陛。（滾花）猶幸喜訊傳來。決定今宵到金階。書生乖。喜中猜。（白）待月西廂下。迎風戶半開。月移花影動。疑是玉人來。○（小曲）拜拜拜。拜拜拜。謝你詩句忙下拜。快快西西。使我早償。宿債。求花影。遮成月陰。具精誠。金石爲開。果是無託。今日我又雖埋。乞斜陽。我何用把相思。苦推。四言詩。膝過妙醫岐黃。（二王）我已胸襟。寬快。但不知玉人是否相戲。有意使我客候。庭暗。（轉南音）須念小心精忠一介。袱柳一樣不斜歪。我不負人休聽人唉攏。死生由你。任你怎樣安排。闌女未必無情。況有誰知道。撮埋。美人心軟。

詩寫介。若然負約。我要追到你書齋。嬌也聰明。(二王)定知真無。旁貸。可以安心踐約。不用疑惑。滿懷。但願千載相思。一朝

渴解。●(拉腔轉滾花)。悲與琴。雖係不同調。(士)終賦和諧。(尺)

188. 蝴蝶夢

小明星唱

(仙女牧羊)顧東君長諾嬌花豔。春不盡去年復年。有情天。肯教花月共常存。花花花使我自倒顚。深歎重素燕。已歸先。(食蟹字轉慢板)春歸。我憔悴經秋。為盼多情。飛燕。旣相逢。愁已盡。莫說長難短歎。妹你憶恨。年年。等待月上柳梢人見面。人見面。個陣和嬌握手。話纏綿。(反線中板)我約阿嬌。怎奈久立花陰。不見人來。索然。(深宛補得情天缺陷。從此不羨。神仙。願成比翼。他日海角紅樓。應作雙棲。紫燕。弄粉調脂。水晶簾下。不讓風流張敞。奧開流。英雄淚。數載相思。此愁。此怨。(紅荳子)年年望眼穿。憶嬌離懷空繾綣。愁腸寸斷。孤衾獨眠。(二王)幸娥眉。同守醫補得情天。眉尖。(龍舟)花正好。月重圓。檀郎今夜會嬋娟。斷藕連絲。情未斷。(反線中板)深喜玉人無恙。故鄉園。相逢消却。多年怨。今後佢細盡。眉尖。(龍舟)花正好。月重圓。檀郎今夜會嬋娟。斷藕連絲。情未斷。(反線中板)深喜玉人無恙。故鄉園。相逢消却。多年怨。今後不須鴻雁。遞雲箋。等待月上柳梢人見面。人見面。個陣和嬌握手。話纏綿。(反線中板)我約阿嬌。怎奈久立花陰。不見人來。索然。(深宛欲斷腸。惹得嫦娥竊笑。令我慚愧。萬千。步花間。使我心情。(流水南音)情急忿。意難傳。伊誰為我寄語嬋娟。囑佢不用胭脂。淥粉面。更不用重梳寶一曲歌衫成淚史。牛生戎馬惜嬋娟呀。(流水南音)情急忿。意難傳。伊誰為我寄語嬋娟。囑佢不用胭脂。淥粉面。更不用重梳寶在競姹前。須念卿心千百轉。黃昏未到眼將穿。縱使素抹淡裝。來見面。好景不長慘眼花凋。柳恨。黯銷魂。(子母喉中板)我菊癡心。向月誠情。更對花噤。訴怨。願春留。願花常好。又顧月常圓。(上雲梯)當日兩心。相戀。(更恐防。把酒問奇天。試問人生幾風。並棄存記依稀。曾與玉人。相戀。(上雲梯)當日兩心。相戀。(更恐防。把酒問奇天。試問人生幾風。並棄存深怨。怨花不散月同纏綣。莫便春光去似箭。(士工滾花)天若有情天易老。月如無恨月應圓。(二王)賞識芳菲。好使你又等閒。針線。十二欄杆。並頭待付。奔來眼底盡是花絮。當前。不久春歸。試問幾時。再見。淥花。從此兩心相。印相愛相憐。

189. 一代痴情人

小明星唱

(陌頭柳色)拆鸞相應。趁賴摩。冷衾寂靜。亂了心性。夢難成。獨披衣強起獨顧影。迷離落英。怨花拒受人謹庇自甘淍零。(二王)愛花嬌。憐薄命。豔不常鮮。似有前因。注定。乞春陰。護海棠。憐香有恙。願借。十萬金鈴。花若有知。又差無情。任教蜂蝶愴香致有悲淪。斯境。怪不得話楊花輕薄。風來個便。就向個便。(中板)憶當初。舞榭脂迷。點綴。雙晴。醉花陰。詩酒唱酬。一聞中良伴。暗繫月老。赤繩。伴妝台。粉膩脂香。精你把嬌容。細整。晨妝罷。教你畫眉深淺。點綴。雙晴。醉花陰。詩酒唱酬。一了病。情迷性。忍氣。喬瀅。恨嬌太薄情。了病。情迷性。忍氣。喬瀅。恨嬌太薄情。一詠。一蠟光下。說不盡山盟海誓共指。雙星。怎料月中仙。轉向別人圓。(淥花)自份楊花水性。(拉士字腔)哪呀哪呀唉罷了卿卿。(二王)我不負卿。卿胡負我。莫非我羞澀阮阮囊。累

190. 盟心折舊釵

小明星唱

（合尺首板）寒燈下。（戀檀楊州腔二流）愁聽得秋聲一派。（上）淚痕班。盈素枕。（尺）怎生了呢段情懷。（合）恨當年。怨舊好。徒自相思。彌疊心癡。（士）夜夜夢想。玉人嬌態。（上）絕巫山。嗟夢短。（工）愁何能盡寞無涯。（合）留恨史。傷心填。萬千言。難付與鴻飛雁杳。（上）靠伊憶。腸痛苦。（士）獨自檢點鳳頭釵。（尺）倍思人。每為多嬌哭。此世難還未還淚債。（上）情子細猜。（啞相思介）（合尺滾花下句）眼將枯。腸欲斷。哎自撫骨瘦如柴。癡心未死恨娥眉。（小曲燕石鳴琴）追思前情終不價。走馬看花驚仙態。一旦妹負我未不。兩初相。兒且訴情情懷。歡笑涼卿同往日。別離憔悴。我獨傷懷。（重句）轉孔雀開屏。癡句。傷句。終纏情絲情絲不解眞不解。戀愛心我心勤奏怎生安排。終纏情絲情絲不解。看定情舊折釵。（詩白）玉人咫尺是天涯。慢把心情訴情懷。此情難免愛珠之。戀愛失敗。看定情舊折釵。間誰曾成敗。我幾時還盡豪情債。（上）冤債冤孽債。（啞相思）（相思尾）哎淚濕羅衣帶。（重句）月老心乎。月老心。月老難猜其意難猜。兩初相。宛如夢裏猜。絕世蛾眉眼一雙。惜肯欠哪珠買痕。（的的二王下句）創痕。此生共和諧縱是死亦諧。彼此相逢恨晚。到底成空。我幾時還盡豪情債。願郎一吻妾朱唇。語罷含情滿面。喜重笑得一個知已紅顏。（龍舟）兒女多嬌折裙帶。春光無限。莫教外人猜。暖玉溫香抱滿懷。（詩白）玉人咫尺是天涯。慢把心。願此生共和諧縱是死亦諧。（顧此生共和諧縱是死亦諸）（重句）妹分妹兮。傷句。傷句。女兒最可人。女兒最可人。哎最可人最可人。但從夢裏猜。妹你莫被盧榮所誘。慈得恨無涯。見異思遷。本亦何足怪。惜我愁思太過。已不復舊形骸。都祇爲楊花心性亂人懷。枕畔談情。幾曾同盟月拜。（反線中板芙蓉腔）兒女多嬌折裙帶。春光無限。莫教外人猜。暖玉溫香抱滿懷。說到風流羞索解。妹你莫被盧榮所誘。慈得恨無涯。見異思遷。那埋別夢千山。况復昔日戀人。如今負我。折釵獝任。（正線）償釵債。（白）哎吓天南地北。緣短恨長。拋散散無端。此後莫記奏淮。莫愁妹你果無愁。獨苦熬寒酸一介。（介）實難禁。愿愿珠淚。澎澎序懷。盟誓已非。（合尺滾花下句）昔多情今多恨。此後莫記奏淮。私語誠。妹你莫被盧榮所誘。慈得恨無涯。見異思遷。頓起相思亂疊。起相思。起相思亂疊。

（合尺首板）難為姻緣。保證。何况是。佢綺羅心醉。怎不愛慕。虛榮。俏姐兒。暮楚朝秦。大都是依憑。無定。待等床頭金盡。不許無顏壯士。再喚卿卿。（乙反）黃金。白眼。淚酒盞擎。狂用真心。具敬。美人無價。文章賊。那得黃金萬兩。買盡。愛情。（乙反禾虫滾花）鴛人戀愛害非輕。寸足恨百日驚。至憶玉人常抱病。可笑我喘牵微唱。自顧瘦影。單形。（合）迷人商女貌傾城。腰肢燗娜態度婷婷。半面窺人好似嫦娥錯認。迎賓有術。老少歡迎。怪不得的八萬王孫。個個顧作量珠之聘。（上）我栽栽有意獨我力難勝。惹得無窮情淚也流清。藍橋斷不途生平。堪嘆溺愛凝情短盡了英雄壽命。（士）我欲生不得死不成。事關殉情難以盡親情。情情情愛海已無情。親恩情垂永。只為難捨癡情。（尺）（念奴嬌）懷絲情。心腸如冰姻緣從天訂。悔莫名。試悟真悟性。誦金經。逃禪了舊情。禮拜虔誠。（合尺滾花）此後一代癡情。（合）長伴紅魚青磬。（上）心如右井（士）不復再牽情。（尺）

191. 賣花女

南燕音樂會編贈

（流分行雲）愁侵俺醫。賣花過日長記恨。恨不已。名花未得愛護人。血淚落滿襟。故舊不見已傷心。故地不到更傷心。
更賣貧。紅顏易老。青春易泮。舊恩愛。似煙雲。怨聲君你太薄倖。長負我心。你另戀愛別人。我走遍天涯有誰人
憐我萬劫身。奴半是愛君。半是怨君。唉悲摩有杜鵑懷。悲哀有誰過問。情根。愛根。盡化冤孽恨。燕侶相分。（重句）越悲思。越
悲憤。在他鄉。悲莫禁。愁城永困。（重句）自嗟嘆。墮風塵。賣花過日長記恨。

192. 桃花放

南燕音樂會編贈

（流水行雲）桃花放。摘花向住雲鬢傍。舊婦不堪見。無邊月色照遍腔。引動愁滿腔。往日心裏愛春光。念阿哥
念起我意欲狂。迷迷惘惘。悽悽俺俺。恨不已。恨不嫁玉郎。思君恐作冶艷裝。思君不覺已飄薄。人在那方。記起當年
奧郎淚眼看。郎已是有妻。我亦有夫。他傷心忍作負心漢。嘆婚姻已絕了望。徒教念傷。夢裏一會郎。怕對春光（重句）爲君悲。爲
君俺。妒青春。心復俺。形神已喪。（重句）淚濕透。淚濕翠袖旁。共君隔絕徒恨望。

193. 花落君歸去

南燕音樂會編贈

（流水行雲）驪歌聲奏。落花更是人去後。別已心傷透。何堪落花人愁。却恨春去送歸舟。每念君去怨春休。爲花瘦。望君倍凝眸。眉
兒縐縐。癡心縷縷。恨君去。共花絮逐流。花開花散。有定秋。惜君一去杳音候。離恨抱憂。我莫把君駐留。悔把鴛盟看來事已休。
曾對月證花兩誓永久。唉終歸佳偶。唉相思有淚滿袍。原君約守。共訂歸謀。兩送歸舟。（重句）望汀洲。綠波縐。恨一聲傷別透。
長亭折柳。共花絮逐流。落花更是人去後。

194. 憶故鄉

南燕音樂會編贈

（戲水鴛鴦）吾鄉土。淪敵陷。萬家遭刼黎民。喪生。城化蕉炭。骨肉離散。夫婦分。一族省遭難。泣血望故鄉。咫尺不能返。朝朝
夕夕宵旦旦不開懶……吾鄉土。淪陷。壯夫血戰流亡。入山。同抗侵犯。舉起木棒。與大刀。不怕鎗和彈。大家共一心。殺敗
勇莫敢。朝朝夕夕宵旦旦不開懶……（娛舉昇平）大家奮鬥（重句）熱血換自由不故身。齊齊奮鬥。咪落人後。
（重句）手執大刀（重句）殺盡倭頭。

197

筆金　Paramount　大金筆　白金筆

195. 清夜惜華年

南燕音樂會編贈

（流水行雲）愁深遠。萬般也是情作淺未堪見。深間玉燕雨纏綿。倘日問旬天。有夢不暖已悽酸。有恨不敢更悽酸。淚花濺。為惜姿華年。愁來似劍。憂心似箭。舊思怨。盡教寄弦。恨今生早已了冤嗟。他生休個再想念。愁緒怨鶯。更莫憶並頭眠。顧影生憐。每隔玉鏡邊。容似玉似花似霧似烟。唉春風展舞。更不見。唉春風花轉眼又不現。人傷瘦損。此後邊遊花妍。瘦態纖纖。為春悲。為愁怨舊胭脂。不復染。韶華冉冉。韶華冉冉。綠水軟。綠水送流年。淚殊滿日愁滿面。

196. 漢奸監房自嘆

南燕音樂會編贈

（蘇武牧羊）呢囘受轉。恨悠悠。臭鹽有得瘓。你話有乜收。臭哼哼。無得活。受苦無盡頭。日日食鷄精。白假無得好。常常抹眼淚。（只有用膝頭）。點似往日珍薩八味。住坐石屎樓。（龍舟）憶往事淚流流。高樓大厦。永無憂。創下民脂連我民膏。來享受。共嘗甜蜜。樂憂悠。點知徒奴戰敗。隨處走。故此金呢個奸賊。受苦盡在裏頭。（平湖秋月）淚痕滴滴。衣衿頃。往事似夢遊。恨然更無收。想到我心頭。頭都痛。愁更憂。只怕審決與殺頭。個陣更無收。免傷愁。心亦無食又賣國。貪錢不願把苦受。無收。更加無收。從今已失却自己嘅自由。個陣心抖。審判定罪難。夜深怕聽鳴蟲不停口。胡思。胡想。眉縐。即使受苦都係自己愛。唉。你話

197. 郎歸了

南燕音樂會編贈

（流水行雲）郎歸了。會嬌馬上更心焦。月空照。殘山剩水送寒潮。魂斷盧橋。午夜衿泠雨瀟瀟。午夜衿泠雪飄飄。杜鵑叫。夢醒嘆。寢寞。愁腸斷了。癡心碎了。悵相隔。恨相隔迢迢。今宵去再會嬌。魂蕩魄飄。記起當年畫眉齊玉簫。情與義都已付了嬌。朝朝共歡笑。宵宵共唱調。合歡正好別嬌嬈。遠去一朝。信渺音消。負嬌。罪知。負春青。花謝了。情邸渺渺。獨守帳無聊。聲不再別阿嬌。

198. 白雲深處

李少芳唱

（秋水伊人）人離家鄉。寸心百轉惹恨長。神顏意喪。怨關山阻障。疏疏綠楊繫明月初上。寒雲冷深風聲。最斷腸（南音）白雲下。

199. 焦土抗戰

譚伯葉
上海妹

是吾鄉。安慰心隨明月到家堂。慈母念孩兒。定是倚閭望。爹感無人依膝下忘免悲傷。媽你莫多倚閭望。怕沾風寒恋。（乙反二王）爹呀你要加衣強飯。默視你玉體康強。事關孝爲主上。若果親囝冕。今日遊子遠行。未獲承歡色養。重猶幸有妻賢淑。你娶替我侍奉。高堂。（流水行雲）（小曲）我並非好無分張。問嚨暖利輕愛折鴛鴦。念恩愛萬般我未忘。惆悵悵悵悲悲愴愴。誰爲慰安。毋庸寒。爾守空幃。更毋自怨我傷。郎有日衣錦再踏故鄉。嬌妻你便歡暢。居功你實至上。夜感孤身愁飄蕩。重望。稚子呀。望撫養。怎狀況。牙牙學語迎人若鳥喝。望仔你日歡笑伴娘。楼頭柳岸。毋庸盼。爹娘無語。淚雙行。妻听你情話滿懷。又不敢在翁姑前多講。只有低頭含淚。（木魚）記得揮別淚。酒江干。欲靜。無奈難禁風揚。（減字芙蓉）個陣衣錦榮歸。經年不返。怨我涙倒頻年。未逮凌雲志壯。又怕子榮歸親不在。個陣樹竽別。親揩親。我應該惜取少年時。雄心當不讓。男兒雖努力。莫教愧晁藏。（二王）但須衣錦榮歸。我萬扳奧。迎養。迎養。重望歡膝下。若盡廿啻金屋藏嬌。補佢多年苦况。一洗。往日凄涼。笑弄孩兒。極盡天倫。（滾花）待等雲開見月。自有萬丈豪光。

（頭段）（旦唱手托小曲）我地中國現已起戰爭。必有危難到來臨。你重只顧大醉紛紛。（生唱孔雀開屏小曲）飲杯祝我中國。所建所設穩陣。定然定然耐戰爭。（旦唱）你看敵人。殺到埋嚟。重咁開心。（生唱西皮）至要飲。（旦白）點解呀。（生唱腔尾）嘮嘮嘮嘮如今抵抗有實力施行呀。（旦唱）完全維新。方方所有係鋼軍其雄心。（旦唱）准備已經充份。（旦唱）國之精神。唔同舊時軟弱無叛振。（旦白）又係嘞嘮嘮。（生唱狂歡小曲）怕也開矓。怕也開矓。（旦唱）壯哉優哉舉高一等。（生唱）萬國稱讚。浩氣英敏。野心專家發兵來侵。（旦唱）臨陣應戰。快捷靈敏。（旦唱）多多到嚟。（旦唱）又試受我教訓。（生唱）死到佢盡。嚨就必定長躙。（生唱）越殺越強倭奴係咁蠢。叻叻最喜最喜去上陣。（旦白）哈哈哈哈。（旦唱）我都戲佢有引。（生唱）喊救命。（旦唱）士氣威振。（生唱）衰得佢呀衰得佢呀一味求生。（生唱）呢呢呢你睇我國軍。叻叻見左我重要發瘟。哼哼乘槍叩首。（生唱）敵齊心。（二段）（生唱）個的公路交通。利於戰時。輸運。（三段）（生唱）至要金融穩固。（白）唔使驚佢嗟嘥。得一陣。因爲近來我地中國。總總能建設。（旦唱）個的公路交通。利於戰時。輸運。（生唱）係喇點此而觀。謀盡計困。（旦唱）點呢。（生唱）一新。（旦唱二王）一新。我地大有泰山。之穩。（旦唱）至要金融穩固。之穩。（白）唔使驚佢嗟嘥。喬。（生唱）其中甭準備。可謂妙算。如神。（旦唱）一聲壽疆。驚動了世界。都知聞。（旦唱）個的公路交通。利於戰時。（白）大家圖強。發當然喇。（二段）當然喇。（生唱）個的公路交通。利於戰時。（生唱）謀盡計困。難望能途徑佢願。艱辛。（生白）其中甭準備。可謂妙算。如神。（轉琴瑟和諧小曲）今日之中國人。能與敵國相爭。原是賴有此倚凭。始終務要藏滅個班敵仇正可雪恨。（旦唱）講到救國。

相信邊個話有唔奮。定當大眾輕身堅決戰鬥。（生唱）但其時維以共佢抵抗暫且容忍。忍耐忍耐到於今一旦振奮。打到佢三軍慘敗殺亡盡。（生旦合唱）哈哈哈哈哈。（旦唱）點夠我地全國抵抗心。火炮轟。（旦唱）殺殺。只要追遍。（生旦合唱）將佢盡成圍困。拼命豈非佢偷生。向邊處。（生唱）雖百戰亦無畏艱辛。但看他。怎樣來。提正槍。迎面殺。至其敗陣。佢走邊處。就向邊處。（生唱）此省國家幸將來除盡了苦困。（生旦合唱）軍心氣慨憤。四千年前。真個最強最盛。豈肯示弱。於人。（生唱中板）到如今。再向光榮。復興嘅經途。直進。趁其機會。（旦唱）回憶我中華。一味抵抗長期。便是我地中華。好氣運。我敢說抱樂觀。在求中國自由。平等。如果係。敗者更非爲恥。（滾花）首稱我地中華一等。（旦唱）嗳亦睇旁人都共酒情淚。（生唱）我他更要振起嘅精神。

（生唱）論戰爭。事無他。不受鐵蹄。來壓緊。現在殺戮抱樂觀。（四段）（生唱邦子慢板）以保國家安戀。（旦唱）中國必勝。係維呀雄在軍心。係維呀雄在眾。事嘅展。（旦唱快中板）我地更要振起嘅精神。

有進展。嘅可能。（旦唱）事無他。便是我地中華。好氣運。我敢說抱樂觀。在求中國自由。平等。如果係。敗者更非爲恥。欲望達其目的。必先要喚醒。總求最後勝利。梳鳳吾同情淚。（生唱）

南燕音樂會編贈

200. 藝海飄蓬淚

（白）藝海飄蓬十數年。逆境羈人恨未邊。鴛曲生涯原苦事。譜來夜夜自心酸。（寒關月）自歌自憐悲謹見。心內悶煞年復年。何曾得脫歌衣免自思忖愁懷晉悲又怨。（食怨字轉反線中板）時乖不逢辰。是個女兒原柔軟。負此家庭任。奔勞整日。未有稍懈。機緣。苦遍人前。畢生食盡苦怨。今世惟望心堅。歌衫重蒼歌衣莫諧。何時贴盡鴛曲心傷心裏恨酸。心裏莫罵做。肝。歌海流連。徒令多增。恨怨。須求是。獨寬俏保。聊慰目前。可惜寸方心。鳳願未償。到底偷泣。私心盡盧慮。仍是有恨。我也爲卿悲。你個多智娥眉。只被污泥卸染。恨不能。擺脫籠囚羈絆早日逃出生天。怎可卸歌衣。度着歲月閒遊。了生。悲怨。免令得。歧途之上。找不到下世。家園。（龍舟）嬌心內。是苦是酸。艱壇之上。估你是個定逸。嬌妍。你個堅。快樂人家。謂你當嘗遍。怎知形勞終夜。苦自酸內慕如何謀知見。有如五內盡胸填。是弱質娥眉。懷着英背現。許多男兒莫及。賣身負你堅。（漁歌晚唱）霸曲。心場曲怨。恨帶酸。心裏罵做化不變。是爲弱質招妬怨。詢喜天。牲色相。犧牲聚相了債願。心裏自偷怨。爲人何賤。長日寸腸斷。自覺悲莫諧。筆墨難描。反觸我砌詞。嬌你身世書來。有令毛飭。莫串。（滾花）多是悲酸成份。曲了筆尖嘆今生。嬌你夢迷離。肝腸欲斷。

南燕音樂會編贈

201. 恨不相逢未嫁時

（哭雙思）哪呀昔你生來冰豔。（花下句）枉你綺年玉貌。骨格英賢。（白）恨煞嬌娃肝腸願。難填。嬌你身世書來。有令毛飭。莫串。（滾花）多是悲酸成份。曲了筆尖嘆今生。嬌你夢迷離。肝腸欲斷。

南燕音樂會編贈

心一堂粵語・粵文化經典文庫

麗昌
鑽石專家

★大光明正★南京西路二八八號

202. 驛館春橫

辟覺先
上海妹

（旦流水行雲）情凄艷。恨君已別無過問。萬千愛。難償後水愛護人。（序）冷落思怨碎碧珍。有夢不見痛非分。念初嫁。獨惜倍斷。我腦海不忘誓詞共結身。奴痛未嫁君。已別君。心旌似冷落花嬪。憂抑冷淚有恨。夢冷鶯斷魂。割愛之身（序）萬般酸。萬般困。問碧蒼。嗟喨

殯。前緣已殞。斷音韻。舊音韻無人。難償醉吻。斷音韻。舊館言無人。恨吾已別無過問。（生口古）歌者是否委曲前身。難譜傷心離韻。莫非荊娘舊侶。尚念此陌路之人。

音。是否有緣親近。難償醉吻。斷音韻。舊館言無人。恨吾已別無過問。（生）冷落思怨碎碧珍。有夢不見痛非分。念初嫁。獨惜倍斷。（旦接口古）唉。郎呀。何以你誓詞共

（旦接口古）唉。似是相逢已慣。喜若明花有主。莫再怨斷離魂。錯落愛海。消魂。（生長句二王）奴好比沾泥花絮。羞愁負愁。更悽過有恨難伸。（生接）妹呀。何以你曲語纏綿。猶恐此陌路之人。

辛。你怨莫伸酸辛莫伸。君子常言愛自身。惟有還君珠淚。（乙反）劇怨終成。非情苦惱。（生苦惱）無奈遺母命愛商人。迫斷前盟誰哀憫。共指健星。點想你琵琶別抱。莫再怨斷離魂。（收）（生苦惱）無奈遺母命愛商人。

浦盟旋。共指健星。使我青春難待。郎你怨莫同情虎吻。今日雖死難辭。（旦）哥亞。又知別後離情不堪聞問。（生接）妹呀。不堪聞問。妹

君。（旦）你清白自身。惟有還君珠淚。解鈴須繫鈴人。（旦）耶亞。我淚血沾身。非情苦惱。（旦接）我痛

你怕我長埋羞絕困。多數是行商。慣於不問。眼底沾身。更悽過有恨。尚憶別時無恙。（旦接）妹呀。都是還我負。

遠君。（生唱）（小曲泣殘紅）莫憐為愛君生續舊痕。釵裙。綴痕。逼使另嫁。不勝憔悴。花魂。（反線中板）祗怨恨年相逢未嫁。莫過母白璧。沾塵。

忘恩。（生）忘恩非有罪。能否體諒苦命。楚江邊。誰惜情女再嫁。重富輕貧。舊歡痕。福薄緣慳。人生懺缺。都是還我痛。

怨流聞。（旦）愧我清白自身。唉。拗碎情緣未許同情虎吻。商人。傷心死。負了君。蕭問願為君死了情痕。相見淚盈頻。（生唱）冷語頻頻。怕念相分。碎

君。（生接字二王序歌）君恩未負圖覓君。已沾身。蕭問莫問願為君死了情痕。（滾花）我怨一句母今不惯。躭能邀怨。莫過白璧。

惜君。（接君字二王序歌）君子常言愛自身。你莫悲恐斷魂。（長句二王）落花殞。兩消魂。粧伴零脂。重拾當年。（正線花）莫念。碎

一點相思離恨。（士）不堪記取眼前人。（旦唱）腸斷消魂。奈何妾身已殞。（生唱）此後迷津莫問。（旦接）我痛

（西施唱）（新譜鎮魂曲）相思調。寄相思斷魂新月惹思潮。夜色涼情。獨個無聊情照料。愁聽凄涼杜鵑叫。怨春宵。歎蕭條。傷春

夢欲調）怨相思未療非吉兆。恨脈涯苗。惆悵夢怨不了（念白）正是解相思猶帶恨。可憐魂斷可憐宵（范蠡楊州腔二流）情網消

盡蕭條零落惹香靨燈笑函云鎮斷枕冷香遙。（合）惹心焦。魂飄渺。把伊人照料（上）（西施白）郎呀

（五羽花下句）知否我望窮秋水愁對驛館蕭條。鬢懶粧慵更愁聽春當晚曉（范蠡二王）魂冷香銷。燈光影悄。美人抱病恰比方樂烟

籠昵朵復國名花也。却情東皇。惹笑。但願名傾國不任萬世。芳標。卿呀你莫多病多怨更莫惹菱花冷笑。（西施接下句）淚酒紅綃靈犀

柱照。未許我身成報國。何堪染病長療。心藥誰酬自有難言苦悄。但願遲遲不瘥尤憐異國香強。心底相思。郎呀你要為儂分曉。（范

蠹唱下句）正是紅螺香草偏惹魂消無奈嫁杏芳洲。自不應纏情相慢。（七字清中板）鴛我夢合巫山。意飄遙。雲雨斷腸橋蘇小匡時尤賴

二三八

203. 悔教夫婿覓封侯

薛覺先
上海妹

（生沉腔首板）瓊樓訪舊（倦尋芳）冷月影瘦。苦痕戀舊。（士工花）眉梢病皺。憔悴添愁。憶嘆驛亭憶贈柳。銷魂重幸蝶歸樓。暗牽憂。人去後。淒涼守。怨白頭。迷樓冷燕憐苦透。踏尋徑悄聚羞。（士工花）楊垂花寂。月侵樓頭。冷靜低徊。何處絲桐妙奏。（旦三醉）望渺歸鞭。郎未見。我夢似輕煙。夢縈心締念。病愁交迫我為愛牽。夢惹惹苦掛牽。心底算。夢丹未旋。唉。淒然淚牽。（哭相思）凝情惟恐亂。萬千遍懷舊怨。淒涼心締念。病愁哥唉惟恨惜天隔斷。（生唱才士工花）憐香斷。妹你莫個憔悴心撩今晚葉落三秋。借得金鈴十萬。為赴聊試秋闈。氣煞相思人候。玉帶錦裘。癡情惟撩亂。怪不得多情燕子似為你喚春愁。別後相思。嬌呀你淒涼透。（長句二王）長夜牽憂。笑盡韶華瘦。於念知音紅粉。塘水逝水。添愁。憐我甦尺天涯。忍令妹你春山皺。淒涼透。借郎個悵望江樓。惜別依依懷折柳。正所謂悔教夫婿覓封侯。又怕花好月圓人非壽。（生接）愁縈千般我呻恨到歸鞭妙奏。（旦接）（生正線花）懷故竟別後相思透。（轉二王）幸喜多情天佑。算負才華非歸繡。（轉慢板）萬縷離情萬縷憂。憂思凄付梢頭。柳搖颺斷為郎愁。（生接才士工花）正是故人無恙。許我寫我殿試。占鰲頭。謝叨天天將愛郎佑。相思了卻君當有惜蒲柳。（生正線花）當日臨歧杯酒。歌呀妹你率萬縷。（介）（旦）燕子歸。應捲花憐瘦。遠帶味苦盈甌。此際月惹銷魂。應為我情率萬縷。惜怕風侵郎淺醉。待我慕解繡簾鈎。

204. 黑俠

吳楚帆
鬧影情帆

（生士工滾花）遠唱晨鷄。撩起我心頭別恨。正自溫柔夢醒。便見妹你粉面暗痕。燕爾新婚。心心互印。（旦接唱）哥呀。你勿憐眼底。呢個別離人。事關有責在身。不容斷混。（生轉南音）昨宵香夢慶良辰。春宵一刻值千金。（日接）鍾情燒殘郎輕吻。芳心窈窕。曦不來可以多親近。卻開鷄唱報清晨。（二王）情倍切。欲語心唇黯。說甚麼天長地久。海誓山盟。（旦）曙色微。悲莫悲分生別離。一寸愁心一寸碎。此後恩情付子誰。（生接）暗自令悲憤恨。君呀目前小別。你又何用傷神。且憶我倆相逢。情難自禁。金盧內。春宵苦短。紅日透簾櫳。琴瑟而諧甯忍別。（旦）幾回顧。呢個別離人。如好方濃互相憐。郎又情深款款倍相親。

（生士工滾花）呢個好嬌娘。縱使我萬縷相思。（花下句）又忍俾美人噴笑。（西施白）唉君呀（擋點頭）（西施反線中板）為情為國病難療。薄命生懷憐色笑清磨歲月空苗。一縷情絲長為君即繞。凝容瘦盡更生戀無聊。君你莫個愁二十四橋。休使寒生惜。（范蠡接下句）斷腸花。憐破碎。珍重水遠。山遙我謝妹你多情尤愁莫禁風流。蘭繞。慰相思。（生接花下句）咁我趁把珠簾放下。倩望我為愛牽。夢似捲苦掛牽。此際驛館春橫（正線花高句）卿呀莫怨心靈空照。（西施花下句）咁我趁把珠簾放下。倩郎個天邊月撩人情緒我羞見玉免窺苗。笑。個個天邊月撩人情緒我羞見玉免窺苗。郎你輕凭鸞膠。

205. 狀元紅

<div style="text-align:right">梁無色 梁無相 合唱</div>

（旦哭相思一聲念白）帶憤含羞間句天。苦命何生剛可憐。恩已時身失玷。留將恨海更難塡呀（乙反長句二王）心酸腸斷。腸斷心酸。（花間蝶）欲相親。欲相親復近。花月良辰。（旦接）自傷風韻。自傷風韻。（生接）郎你細意關懷。我只有內心欲戀嘆未能。（收掘暗相思生乙反二王）惜別淒涼。徒有喉嚨咽哽。憐卿孤苦。我想樹裏隨行。（旦接）郎你有萬語難陳。把嬌言嬌言應尤乜你千祈休來偷怨我寡倖。（旦接）暗自暗自思別恨。情鴛忍痛要要盼分。（生接）咻我與嬌舌盡那啼痕。（旦特二流）遺卷何曾

關目語妙傳心。見你豪爽不羈。行爲放任。呢個風塵兒女。却倜儻不羣。（小曲鳳凰台）示愛無由偷看君。怨復嗔。（生接）我亦常常魂思夢想疑神。暗裏念伊人。內心摑你。（生接）我只有內心銘感。如果你追隨我左右。反響險事叢生。君你若愛奴奴。難把奴言答允。（生唱鳥驚喧）我有萬語萬語難陳。（旦接）

（同）悔墜情淵萬切。（上）最傷情離心陣陣。（士）（生收）且待他年重檢石榴裙。

逃。

（旦哭相思一聲含羞白）帶憤含羞間句天。苦命何生剛可憐。恩已時身失玷。留將恨海更難塡呀（乙反長句二王）心酸腸斷。腸斷心酸。惟吃玉醪。方便。（快字音兩次生滾花）因何心永不變。（旦反線中板）薄命花。憐破碎。離合能幾見。多見。（反線滾花）將杯酒。飲流滿面。（旦）既已兩全不計。又何惜苦命嬋娟。（生乙反芙蓉中板）你更不應撩人肺

花殘莫豔。淒涼苦楚。熱煎。却又珠淚漣漣。我無限驚疑。忙上前阻勸。（介）嬌女無恙歸來。何以爲涙流滿面。（旦）低已兩全不計。又何惜苦命嬋娟。君你更不應撩人肺腑。你如醉如狂。可知懷不變。（生口古）我已知你爲救我而犧牲。但你又何必事前遮掩。（旦）斷。（生反線中板）問芳心。何冷落。一面。問芳心。總不許。余言。望諒苦衷鑒怨誠。可恨狼心賊子。天理無存。懷念。（旦滾花）咻君把落花殘。我此奴此事惱性快明言。你有無苦惱快明言。你如醉不變。可知懷不變。（旦）心頭苦惱。早屬卿卿。在於當爐。（旦）一面。兒且美人恩。更令我傷倒。心猿

板）你有無苦惱快明言。（生反線中板）間芳心。空留歡容。一面。問芳心。總不許。余言。望諒苦衷鑒怨誠。可恨狼心賊子。天理無存。懷念。（旦滾花）咻君把落花殘。我此意猿。歷刼歸來。今日也是徒然。（旦反線中板）薄命花。憐破碎。離合能幾見。多見。（反線滾花）將杯酒。試問何顏。復惠。我已盡廢情。爲報愛。亦與你最凄涼。歷刼歸來。今日也是徒然。奴花已落枝頭。更難在君前吐豔。（生的撐霸腔滾花）可恨狼心賊子。凝顰。嘆生生生。已無緣。亦不顧淒涼。憐破碎。香宵。縱東皇。有意憐香。試問何顏。復惠。我已盡廢情。爲報愛。亦與你

癡纏。嘆生生生。已無緣。亦不顧淒涼。（生木魚）美人手。手中拈。你如善奴奴已知。奴之愛奴已知。奴之愛君已見（旦白）這個嗎。（生）若果花難並蒂。却八千里妹呀我忙留書決絕。永矢志諼斷。（生反線中板）間芳心。何冷落。一面。問芳心。心頭苦惱。早屬卿卿。在於當爐。（旦）一面。兒且美人恩。更令我傷倒。心猿意馬。何必問花落花殘。咻我與嬌舌盡那啼痕。（旦特二流）遺卷何曾

最凄涼。（生反線中板）薄命花。憐破碎。離合能幾見。多見。（反線滾花）將杯酒。試問何顏。復惠。我已盡廢情。爲報愛。亦與你最凄涼。（生木魚）美人手。手中拈。你如善奴奴已知。奴之愛君已見。（二王）更添忿恨。綿絲絲。綿綿前程。望力求。貴顯。（生）若果花難並蒂。却八千里妹呀我忙留書決絕。永矢志諼

（生木魚）美人手。手中拈。（旦白）嬌你爲救我蒙汚。我當盡你洗此汚玷。（反線滾花）君之愛奴已見。（生）若果花難並蒂。却八千里妹呀我忙留書決絕。永矢志諼。（旦）天下許多美人你何愁無美眷。莫念此殘花愁地。亦無容將酒獻。你且飲先。（重句）何必以嬌爲婦。何以對蒼天望嬌勿含羞。共結難中緣（生白）妹呀我忙留書決絕。永矢志諼

（生木魚）美人手。手中拈。亦不顧淒涼。凝顰。嘆生生生。已無緣。亦不顧淒涼。（生）天下許多美人你何愁無美眷。（旦）嬌呀你愛金情重。莫念此殘花愁地。亦無容將酒獻。你且飲先。（重句）何必以嬌爲婦。何以對蒼天望嬌勿含羞。共結難中緣（生白）妹呀我忙留書決絕。永矢志諼。

心永不變。（旦反線）薄命花。（旦）嬌呀你愛金情重。莫念此殘花愁地。（二王）更添忿恨。綿絲絲。綿綿前程。望力求。貴顯。（生）若果花難並蒂。却八千里妹呀我忙留書決絕。永矢志諼。

奴此事難對人言。（生口古）我已知你爲救我而犧牲。但你又何必事前遮掩。（旦）嬌你爲救我蒙汚。我當盡你洗此汚玷。（反線滾花）君之愛奴已見。（生）若果花難並蒂。却八千里妹呀我忙留書決絕。永矢志諼。

千祈休來偷怨我寡倖。（旦接）暗自暗自思別恨。情鴛忍痛要要盼分。（生接）咻我與嬌舌盡那啼痕。（旦特二流）遺卷何曾逃。

206. 歸來燕

薛覺先　上海妹

(燕芬士工慢板)幾斷腸。淚淚泫泫。淒楚酸幸。常自淚痕滿面。怕聽奏凱旋。徒教恨綿綿。莫計腰圍瘦損。憔悴堪憐。嗟亡燕。痛征戰。留得繡袖長牽。逗漬淚痕點點(白)劇憐一別隔人天。茫茫恨債難填。敘分鏡鑑成懸語。長留紅荳映招邊(滾花)嗟我流乾血淚。空見花好月圓。地老天荒情猶戀戀。嬴得情心一顆。破碎無存。欲續未了相思。我步步回頭慵往人睇見(哭相思)罷了蒼天呀(滾花)沉沉萬籟。我却苦難眠。望天長嗟。低回故苑(打三更春心長三王)離愁天。秋風亂。慘撫傷痕。自怨。携瓶烟。舒愁思。沉沉故苑似往年。歸來舊苑。已若杜宇。辛酸。鳥聲喧。頻呼喚。胡不歸去慶團圓。深夜步返故園。步翻翻。心凌亂。深痕暗抹抹難完。恨事多端。儂百念。郎你有愛應召。我

落黃泉。(哭相思合尺花)忧似杜鵑啼血(士)。句句碎我心弦(尺)。我再惹情心(合)覺要上前相見(上)。一見我身邊殘廢(士)。未敢再介侶心酸(尺)。心自喜心莫酸。何幸君復在目前。君今賦歸來。我盡銷煩惱念。應化冰冷。一團。請嬌往事莫提。舊情莫念。已若喜即扶起春心介白欖)心自喜心莫酸。何幸君復在目前。君今賦歸來。我盡銷煩惱念。應化冰冷。一團。請嬌往事莫提。舊情莫念。已若花)彼侹行藏窺破。又苦苦相纏。自藏殘廢之軀。豈能留情再戀。縱有熱情無限。我偏個個情深。經已人知共見。更待相方明白行雲流水。好事如烟。所謂含有前因。一別有緣再見(燕白欖)君莫拒人千里。釋疑團。我偏個個情深。經已人知共見。更待相方明白
。攬回我偏姻緣。莫懋道。實可舊盟實現(生白欖)侹情何專(重句)情心一片比石堅。我固素多情。豈能無戀戀。縱入
人諒解。我亦自心酸。殘廢始歸來。傷心固不�。為甚幸福計。忍決絕嬋娟。劫後此餘身。前情盡消念。前塵如一夢。今才明白。情絕此嬋
。定不欲以殘廢軀。為我所願。佢愛情腸介白欖)殘廢亦何嫌。我把郎手牽。那有此薄倖之言。既剖內容。對於君名何玷。一定有難言之隱。我要問白為然
。我執手問。佢心腸何大變(發覺春心手腕介白欖)我到死為君戀(生中板)嬌情太重。我恨難完。你大好
娟。豈不欲以殘廢軀。為我發明。況有此如花美貌。應配好少年。我耿耿此心。不欲負人戀。白頭斷腸。知否你老人億子。你低有何
春。豈為我戀。況有此如花美貌。應配好少年。我耿耿此心。不欲負人戀。白頭斷腸。知否你老人億子。你低有何
終成屬眷(燕二王)君縱非不念。也當一念我廂守年年。若一念念你。原成金玉。也當一念我廂守年年。若一念念你。原成金玉
肯春。怕你有肉情率。故遠別家園。絕你癡心。原來金玉。也當一念念你。原成金玉
默念。何必要結鳳鸞(旦花)你如斯決絕。我兩非屬無愿。我不顧累君骨肉分離。惟有把私情割斷。但你心此如。我此後念佛參禪。
他念。何必要結鳳鸞(旦花)你如斯決絕。我兩非屬無愿。我不顧累君骨肉分離。惟有把私情割斷。但你心此如。我此後念佛參禪。

208

207. 箕荳勿花煎

胡文森撰曲

（青梅竹馬反線）敵軍力已孤。烽煙未掃清。四處噪骨露。家國多傷耗。傷哉吾民飢和餓。相偪到有誰來助與扶。更生要力圖。（反線工滚花）唉吔吔。豈料霹靂一聲。說道同室又要動武。（反線中板）為何爭。為何戰。為何圖。大衆是同胞。不是敵人。何以要互相。伐討。細想吾菩薩。只爲保民建國。才有出問。攻道。若爲爭政權。竟使民不聊生。豈是爲官。之道。痛中華。百年積弱。已等東亞。病夫。講到抗敵軍。兵弱民疲。收拾河山。只有佢一人。才可以領導。豈料功成後。你地竟因。筆槍與內戰。豈不是辜負佢嘅勞苦。功高。請你念同胞。丁此抗戰八年。受盡那流離。凌苦。更何堪。使佢再罹戰禍。更多傷死。無辜。（正線滚花）若不嫌我絮絮叨叨。向你噎訴苦。（龍舟）佢地間抗戰。喜又驚啼。禁不住滿腔熱血。所以怒上征途。別子拋妻。重有離父母。不問朝生慕死。爲洗祖國差污。寒婦弱夫。（轉乙反）佢嘅不幸家庭。一樣同遭悲苦。孤兒哭母。有的四肢分裂。死於飢寒。（序）有的破了。（乙反二王）有的破了。奔驅。最慘就係城下兵臨。佢就拖機槍亂掃。家園毀破。骨肉焦枯。山高。仔呀佢年幼難推。可憐佢在路旁。跌倒。誰之罪。含涙背母。奔逃。（難民歌）哀哉萬頃田又云燕。傷心怕瓊故廬。多年內戰商業豈知一日受了損失一概盡化無。（曲）佢爲他倭兵。又怕敵兵來追到。肆暴不甘俘虜。連連夜遁逃。又硃唁的兇賊。通通刼刼硫曬眞正有人道。看來定。死於飢寒。誰爲他作證符。（詩白）不問工商與學徒。不分貴賤與農夫。到底妍邪。難當正義。萬衆一心。終把這爐。清掃。國難方完。民災未已。你睇哀鴻遍地。爲民族。歷盡水遠。正在待哺。嗷嗷。（白橙吊）一聲呼。再聲呼。工廠受摧把。機械無完好。農村將破產。飢荒難以避免。用材無助補。文化遭摧毀。工業又凋零。建國功夫賴爾曹。應當同治於一爐。（重句）勿因私人福利。竟誤國家前途。同胞不是敵人。（土工滚花）勿因私人福利。竟致開門揖盜。（介）須知回頭是岸。猶是未遠迷途。

208. 情深恨更濃

最新名曲

（打引）綠柳垂絲。玉郎離妾去。紅桃吐豔。怨婦望夫歸。（詩白）依依惜別隔梅溪。渺渺雲烟客路迷。幾時得見歸來燕。懷人怕對

慕斜暉（鳳凰台）日盡揚帆不見歸。歲月駛。年又年。長使望斷雲霓。怕戀鵑啼。恨奴恨奴命曳。煙綠未鳳稀。唉咖真心罶。早勤倠為。求富貴。別卻了香閨。貪光輝。不理薄命妻。妾已不濟。驚噌就離幣。惱郎心廝。將怕命腸西。（食西字轉士工慢板）窗下憶訂情。自證花媒。我偏赤繩共繫。估話得成香屬。享受白髮。眉齊。（過板）又誰知。好景難常。都是為無。生計。唱曪歌。魂欲斷個陣相看無話只鷰燕雀。晴呢（轉中板）侶一去經年流水逝。每日晨昏暮悃兮堤。惟悴懶梳鬌龍鬐。相思成病瘦腰圍。極日雲峯飢凝廢。不成好事為尼。甚麼情重恩深（滾花）怎估到頭省偽。一番風孽浪使我就願輿心遠。祇落得鳳怨鸞悲。總屬音沉書滯。（平湖秋月）意迷迷。日閉閉。憶在深閨恩深綺閨。雙樓雙宿兩心繫。親花開帶。兩相暌。兄妹玉手攜。和諧生世。大家共訂同盟誓。守規。（番噔）怎知到事體有問題。有幸他生圍破鏡。良緣今世自嘆命註。不齊（秋江別）香衾冷。獨枕。自樓（重句）愁戀鵑聲伴月啼。（二王）字難恩恨。重句）（二流）獨恨流涕。依稀映其。嘆一句情懷可畏。有夢猶未底是慮。妾意郎情。分飛赴秋帷。莫非紅絲錯繫。舊好怕提新愛夫妻。獨惜不易聚頭容易聚。強難歷制（哭相思）（滾花）風流自古空餘嘆。誰知我病在垂危。

209. 重拏合歡觴

最新名曲

（急急風武西廂）悠揚樂悠揚。凱哥高唱歸故鄉。萬里風霜。萬里風霜。衛國顯能償。歎揚。歎揚·歎揚。歸故鄉。復結鴛鴦（重句）（士工慢板）喜我玉人。無恙。錦筵紅。羅幕翠。頻年征戰。此夜杯酒。初容。月似當年。花似舊。崔燦山河。處處凱哥。齊唱。國土重光。情花復活。百雲珠海。再見儷影。成雙。何堪念。八年前。我捨愛従戎。揮斷情絃。千丈（平湖秋月）我願橫刀驅魔障。冲天風火怒滂涼。唉我累紛香。不放心上。幸負璇閨金銷帳。甘戰死在沙場。令娥眉心不暢（戀檀）玉想。是以男兒每薄倖。且待他年勝利。伴你翠袖。紅裳。妹你妹。（二玉）獨枕。無雙。拯國難。挽危亡。責在吾民。應絕遐思。玉想。別唱。喜使鴛鴦曾歷刧。尚喜今宵重舉。（芙蓉中板）妹你佢日閼脂。想必亦無心向。妹舊時糚閣想必已荒涼。鐵心腸。此後糚閣書眉多歡唱。英雄兒女住柔鄉。今夜對月舉杯。但祝（合歡觴）妹呀你八裁長思。應把郎體諒。我今後胸中無復。得輿池久天長。

210. 花愁知薄倖

呂文成唱

（小曲浣宮秋月）星昏月暗。愁來聚結以雲。郎已自悔寒盟負愛人。墨裇都是淚。零落印脂痕。舊恨怨。幾思薄。便似鼈自困。憶最近玉人曾以清歌寄恨。聲聲唱到傷心。痛指密倖人。已知斷腸悲憤弄簫琴。刺激深。歌聲止處已斷魂。（轉反線中板）一曲斷腸詞詞苦聲酸。唱出芳懷。幽恨。戀花容釵鈿婁地。能不嘛碎。郎心。唉我欲相扶。可憐同座有新歡。未許潘郎為慰問。悵然歸。更有

211. 雲鄉憶別

最新名曲

（反線二王）說道妹妹。輕生。藥飲芙蓉。為感命薄如花。欲了殘餘。命運。（正線二王）未卜死和生。此日花愁知薄倖。但視玉人無恙。重過快樂。芳辰。當日履歌場。意在玲瑯韻。估不到蒜地相逢種禍因。我本多情卿脈刦。曾歌人愛賣歌人。為解郎癡。妹亦背作出嫁。紅杏。縱令名花原有主。難得奈薇情重。再嫁。東君。是前世姻緣。是前生風恨。有憐香惜玉。有袅鶴焚琴。三角愛成千古恨。只為凝情四字。誤妹一生。我不該愛花愛到鄭家杏。不管名花有主人。又不該爭情奪愛譜金枕。歡得離婚又變心。更不該瓊樓曲搵紅紛（乙反二王）至令到拈酸自殺。妹呀你欲喪香魂。（小曲流水行雲中板）情本是愛根。也是怨根。戀戀披鎖困。唉雙雙又抱恨。情深愛深。今已盡化冤孽根。（二流）欲續情絲難解恨。（上）妹你薄命偏逢人薄倖。（士）潘郎悔作負心人（尺）

212. 噓淚滴桃花

最新名曲

（小曲）寒裊冷。淚漬斑斑。月過欄。淚珠偷彈。嘆綠慘。隔別家脊怨孤單。（序）耐不惜。夜深更殘。別一旦。拽鄉到樓欄。（反線中板）又憶夜闌珊。雪霜花飄。妹你獨惆獨恨。血雨絲絲。週腸寸寸。正是九曲欄杆蓮印遍。巫山十二懶盡啼猿。妹你絕無歌唱。又說盡鴻魚。作障。詩誦紅葉。可幸賴有紅娘。（二王）深院荒涼。加雰甚贅。寂對長空。幻想。夢卸雲鄉。藍田日暖。夜印象。紅樓內零脂臕粉。不禁心冷情殭。（小曲）情懷恨。社字聲悲唱。怨句嬌去。負了今宵恨。情同唱。世世生生燕樓樣。一朝永分。冤孽賬。（士工滾花）隱隱珊珊蓮步。陣陣芳香。不意背後藻莢。頓招呼上（介）更重旋中淺笑。帶到西廂。

（昭君怨中板）難償所願。（重句）怨天我復怨天。相唱淚速速。愁復怨。（尺尺上上令乙上上）恨句苦蒼天。怨句蒼天。私心百轉。意透心絃。（重句）如柳亂。（復旬三次）吾夫邊明月一幅。焙起我萬分淒怨。儂好比花殘月缺。誰信可憐。花是薄命花。人是薄命人。恨我愛郎命短。（詩白）夢短夜長怨萬千。故地重陽傷寂寞。願將懷抱付冰絃。（柳底鶯）坐花前。素手輕撥絃。（重句）絃中語苦有誰憐。鴛鴦未譜令我先淒怨。情義斷。血淚速速。奴心有蕙籥。（南音相唱）……淚珠如斷線。（二王下旬）飄飄情淚。點滴滴瀝問。琴絃。恨上眉梢。怨從心發。我咽不成聲。唉我迴腸寸斷。嗟月難圓。素月難圓。曲中債。言上語。訴與嫦娥爪呀。否人間（憂怨）（詩日）妒煞八間美滿緣。天何使我恨無邊。忍心遽奪檀郎魄。不許鴛鴦再團圓（再起二王）一寸相思一影寸灰。何甚回首。唉吔吔倒鳳。顛鸞

當日唱唱酬酬。如今冷冷清清。一過無痕。長使我蘭心。婉轉。巫山雲雨。枉煞斷腸。說甚應憐憐我。胡帝胡天。咬銀牙。拋紅豆。我見慣點點朱唇。慵敷。粉面(合尺花)撫腰圍。盈一把。心消瘦可憐。(龍舟)心苦煞。哭聲天。桃花心上血殷然。花心血是奴悲淚。淚滴桃花心更愴。憶起呢一樹桃花係郎手種。咬今日人亡花在。剩得長恨綿綿。(上寫樓)夕夕朝朝不復見。問情天緣何淺。一思君越心酸。花飄飛花難再豔。恩斷。鵑聲苦叫夜難眠。月老未能行方便。願與哥哥地下見。(士工慢板)郎君。同相聚。一素愁心。恨淺。縱相逢。黃泉路。奴亦死也。心甜。(中板)無限低徊。無限怨。一思量處一淒然。由此人間難見面。顧君魂魄在奴前。或許你欲慰儂心(花)你你你就把盧山一現。(介)倘得英靈一現亦稍慰儂的癡纏。

213.

宋江大戰史文恭

最新名曲

(點降唇)無道昏君心不正。梁山手足聚深情。濟弱扶危為本性。誓把貪官一掃平(白)孤家呼保義。宋江。可恨贓官不仁。迫孤投到梁山。多蒙兄弟仁義。過全于某。衆兄弟。(介)不須驚。(重句)兵來將擋。快來通報。(沖頭燈娥)聽分明。(介)皆因贓官。聽分明。聽分明。攻打我梁山。大哥來令。(重句)不須驚。(介)兵來將擋。理當應。傳命衆嘍囉。聽嘍囉。聽孤來發令也。(重句)山前有事。(花)聚義堂前忙發令。兄弟們個個要分明。叫一聲秦明你先去探聽。豹子頭林沖去接應秦明。後堂請出智多星。(首板)聞聽。大哥。傳口令。(白)出堂有過事分明。適才在後山訓練刀兵也。(介)一才起恨填腔。一旁來細聽。可恨把把刀叫叫。(軍板)聞聽。大哥。傳口令。(中板)山人智多星是用。在後山訓練刀兵。忽開大智傳喚。須速上帳開明。(口古)步入帳前傳令。一定軍情緊急要點將與兵。(宋白)賢弟一旁來細聽。因為個贓官無故要動刀兵也。(才)起恨聲喚。叫聲吳賢弟。(重句)兄弟必須來聽。哥也情形。究竟。莫非個贓官。又試來擾景。(唱)怎樣把把贓官把叫叫。一旁必須細聽。統領兵戎退。當堂令我先起無名。後堂請出智多星來決定。(重句)卻要為兵兵兵。可怒吔。(花)可恨個贓官把叫叫。(才)須當大智傳喚。不知為甚有情。須當傳喚智多星。有吔野究竟。立刻登程下山路往。(介)務把贓官一掃平。(入隊首板)到了。梁山路徑。(沖)梁山路徑。兄弟來聽。山前理伏不可來。(口古)沙場今日扰馳騁。誓平賊寇逞威名。(重句)身受皇恩宜效命。不斬宋江氣不平。深恨賊人殘忍性。滿腔怒氣能平。程。(口古)號炮一聲你要忙接應。(介)梁山水滸要便一掃平。(快點)怒恨把把贓官把叫叫。(才)一旁必須來聽。贓官打到我來。請你叫三軍。(花)號炮一聲你要忙接應。我爺下無情(明白)你靜開狗眼把老爺來一認。梁山好漢蒒蘢火秦明。一見贓官激到我無明火催。與民除害。一留情。舞動絲繪擺你命。(花)龍爭虎鬥鬼門鬼神驚。顧往前程。(咳也)號炮一聲你要忙接應。我對兵。兵對兵。醒定醒定。須醒定。顯我威名。(沖頭白)來將何名速本領。(史白)史文恭就是我天下聞名。你個賊寇有何本領。(咳也)三軍須聽令。上前交鋒不須驚。

新興粵曲集（一九四七）

213

新興粵曲集（一九四七）

215

214. 紫玉成烟

最新名曲

（長句士工滾花）情如夢。愛如夢。枕香深銷恨未完。無情風雨如刀劍。斬斷人間並蒂蓮。唉。幽恨何平情太短。（小曲花間蝶）月空圓。鴛鴦不共全（雙句）羅襟綉枕每眠。憶起玉魂臨魄一朝鹽花徒恨怨。（乙反二王）縱夢時一會。可憐不似。生前。花帶淚。柳帶愁。月倍添家人添。幽怨。襟也無從暖。枕也無從暖。只有梅花影冷伴郎眠。樓鳳樓空腸總斷（正線二王）不復水晶簾下。為卿你細畫花。佣酒。（杏園芳）處。（木蘭花）放。花氣香柔。都因（解語花）偏（多麗）賢。無奈愛難。釋手。難怪得。那眉尖。最難忘風月夜。幽怨。印上何郎。粉面。敎我莫洗脂痕。莫忘情味。花如有幸。得當粉蝶。相憐。愛心堅。柔情軟銷魂此夜風諧譜戀。何幸得成（流水南音）如花眷。自此噓寒問暖。有嬋娟。有陣歌徹玉樓聲宛轉。有陣一同醉後話烟緣。估道地久天長終不變。（滾花）又點想無瑕紫玉化成烟。唉綉湘簾竹有我紅淚染。（小曲連環扣）乙工工乙上尺工尺。凡尺工尺凡六合六凡六乙上色無從見

尺凡合凡合凡上乙上（凡尺六凡六尺上尺上）六
令我令我哭聲天
心不怨　乙工工乙上尺工尺。凡尺工尺凡六合六凡六乙上
尺凡合凡六合　凡五六生六合　六上上上尺上乙士合凡合乙上乙　帳玉貌共那花容世間絕
酸念來恨倍添　痛苦交煎　情天難如人　乙合乙上尺工
（轉小曲孔雀開屏）嗟巳斷弦筝弦。（雙句）常有嘆孤另。唉。月年月。恨悠悠。情意亂。（拉士字二王腔）一思逢處一淒愴。（尺）正是兒女情長。（合）英雄氣短。（上）（介）苦我春心無主。（士）顏化作喃喃恨啼鵑。（尺）舊情未了真心

215. 莫負好時光

（戲以詞牌衰之）

白幼緜撰
張蕙芳唱

（打引）不如事常八九。人生幾見。月當頭。（白）錦城春色花無數。莫放韶光容易去。好花開後月明前。縱有千金無覓處呀。（中板）欸韶華（一去不回）。我欲問君。知否。好將愁拋去。及時行樂。幾不辜負。（少年游）（相見歡）顏。何不以士字二腔）一思逢處一淒愴。（尺）正是兒女情長。（合）英雄氣短。（上）（介）苦我春心無主。（士）顏化作喃喃恨啼鵑。（尺）花。佃酒。看。（杏園芳）處。（木蘭花）放。好去消受。花氣香柔。都因（解語花）偏（多麗）賢。無奈愛難。釋手。難怪得。那蝶戀花）。幾度花底。勾留。（醉花間）宴。（玉樓春）宴。贏得（暗香）。盈袖（攤破）莫（倦尋芳）。還要秉燭。夜遊。勒君莫醉貪。好花長醉。換酒。（掘收白）酒債尋常行處有。得風流處且風流呀。（中叮起間蝶）且尺六合一工六尺上工上合工六尺乙上合問君有幾多工六工上合問君有幾多愁一思逢處一淒愴
蝶戀花）。幾度花底。勾留。（醉花間）宴。
莫醉貪。好花長醉。換酒。（掘收白）
且風流　一工尺上工尺七乙合士上上乙尺凡上六凡六凡尺上
工六尺上工六尺乙上合士上工六工尺上六工尺乙工合士上上尺凡六凡上
間君有幾多愁　年華逝水去不留　緜轉瞬華　屋山邱可歎塵栖弱草人非壽　還敎杯珓在
工六尺上工尺七乙合士上上乙尺凡上六凡六凡尺上　尺五凡工

六·

（轉賽龍奪錦）醉後。醉後。不管眉皺。解憂。解憂。惟有杜康解憂。春復秋。春復秋。（二王）任老侵潘鬢。唯願卿住。溫柔

五六工六五生六七上合士玉〔工六工尺上上尺工六五生六工六尺×生五六工尺上〕（白）勸君莫惜金縷衣。勸君惜取少年時。花開堪折直須折。莫待無花空披枝呀。（沉醉東風小曲）

尺乙工合〔上尺工尺〕（五生六工尺上尺）〔五生六工尺上上尺工六五生六工六尺×〕生五六工六尺〔六工合六士上尺六工尺上乙士合〕工

尺乙工士合情〔上尺工尺〕冠上合士上玉可人兒眼傳心五六工六尺×意　拆與個薄情怎如意且聲愁將歸怎風流合士尺乙工合尺尺工上乙士上天付汝只流年　上堪工尺悲六工六問春

尺上乙士合〔合士乙士〕富貴何五六工六尺五凡工六士合六凡工士乙士上休負了長日醉況愁春將歸怎尺尺工上乙士上尺尺工合合士尺乙工士合眉〔工尺乙士工工士士乙〕工尺乙士工工士士工上尺上×

工干尺工六凡工尺六生六工尺上尺時〔五六凡工六士合六凡工士乙士上尺上尺工六尺上×工尺乙工合合士尺乙工合人生行樂耳〔工尺乙工士工士士乙

工尺工士乙士上色有幾何×工尺乙士工工士上尺尺乙工合合士合上尺工六尺上×風流工尺乙工士工士士工上尺上×芳

尺上〔尺上乙尺〕真個快事〔尺上尺上×對花枝香五六凡上尺〔上尺工尺〕君須記×工尺乙士工尺工上尺乙工上尺工六五生六

尺上乙尺凡工士士上又醉金屬（士工滾花）休管世情。白雲蒼狗。風流誰似。醉鄉侯。任富貴功名。怎比得。那美人醉酒。朝朝

上尺乙尺凡工凡工士上尺六工又醉〔士工滾花〕休管世情。白雲蒼狗。風流誰似。醉鄉侯。任富貴功名。怎比得。那美人醉酒。朝朝

慕慕。歡笑秦樓。且聽（杜韋娘）把蕭鼓。（聲聲慢）奏。唱出莫等閒。白了。少年頭。我藏有斗酒。侍君已久。（收）與爾同銷。萬古愁。

（憶秦娥）（綺羅香）澤。（雲鬢花顏）纖腰似柳。（留客住。幾番攜手。（步月・（上西樓）（殞人嬌。）（秋波媚）又殷勤。勸酒。不醉。（薄倖）豈讓杜牧。風流。酒罷歌闌。（燭影搖紅）（悵緩言語）珊瑚枕武。正穩。（夢揚州。）夢纔醒。（訴衷情）輕啓胭脂。（檀口。）人散後。身世。比蜉蝣。君知未。彈指光陰。（乙反二王）說道對酒當歌。人生幾何。（廂身天地。）（腰瘦）君知未。彈指光陰。（轉二王正線）莫學沈郎。（腰瘦）（轉滾花）儀態情風月

（白）鏡裏朱顏。容易白首。（浮生若夢。真莫個。言愁。須盡歡。（屏除煩惱）莫學沈郎。（腰瘦）（轉滾花）儀態情風月

笑傲王侯。（白）勸君莫惜金縷衣

216. 燭殘尚帶光

辛棄宏　鄧紫琴　合唱

（中乙反戀檀速序）恨緒凝未散。帶恨訴憂思。崎嶇不顧卿雨心相眉。紅淚泛。恨帶相思彈。（旦）怠倦腳偏慢。思君一樓深情（亂我心間）。羞帶恨。卻步數番。（生接）冷露更霜犯。花阡相對低頭訴一番。是襯月暗又彎。酌春風綾吻酩酊。（旦接）我心痛未減。（二流）蓋不了恨慚。（送情郎）見郎還。心灰冷。可嘆貪嗔癡愛動愁凡。懷記舊情如潮散。（二流）都係情刲增悲嘆。（生陳世美）兩心盼（雙句）當日情燕未遠隔鄉關。此番賦歸怨先限（二流）你胭脂淚痕粉頰班（合尺花）嬌你未語汍瀾。（旦乙反二王）憶往日永結同心。共泛。好一對神仙眷屬。謫戲人間。（生）正喜入月兩間。方幸相逢。未晚。何記得尋芳時值。杏花春雨。江南（旦乙反南音）把臂倦遊。我就正雙鞍。歸來恆藏月一彎。好景不常正似震煙散（正綫二王）風流如夢。誰想用我劫降情壇。（生龍舟）記取長亭別。置醉蘇堤岸。你重若悲孕淚。折柳贈行情千萬。重願爲隨伴。護我涉關山（反綫中板）玉門關。亦知一去三年猶未返。致令你懷慚別嫁。都係我誤卻紅顏。尙令你得落魄京華。一度沉魚斷雁。真令人傷心無慰。妹你眤懷人紅淚。（反綫中板）想亦濕透何你繡閨綠綺。爭奈那青蚨作硬。阻我鳳歸還。倘記得落魄何時懷銷春山。（正綫花）恨你繡閨冷落何枕間。（旦平湖秋月）當日樓頭怨恨別難。燕歸夢。自憐鸞欲返。思君那日逗。長懷盼。妹你繡閨冷落。何處朝朝晚晚。（旦接）紗窗燕侶難闌。雙雙儷外戲飛往返。却令紅顏羨春山。（生接）我亦長懷盼。好花不再復開那家貧。（食滾字轉二王板面）容瘦減恨未闌。（旦接）未知賦歸銥會何時懷銷春山。（生接）情切叮囑我千復百。臨去秋波眼。（旦接）別悲痛凄涼滿眼。仙凡。無可奈。（旦接）嬌你獨守紅閨。受甚冷清。稍念叮囑我。徒恨老家貧。姒以高堂。病患。我問一聲。別離中。幾致隔。可是孤單。不慣。寒關徒使長哎。生恐有光子歸時亦晚。又怕蕩檢顏。（食滾字轉二王板面）我問卿。何晚。悲失意。今日得遂逃鄉。（旦白）誤人誤己。不敢調重彈。（生接）重拾墜歡。（旦接）三生孽債爲郎還。

217. 新寇枉相思

梁幻華　萍　夏合唱

（生唱斑竹罵）櫻花燦爛。櫻花燦爛。櫻燦爛。豔美可讚。片片飛翻。（白）你睇花蝶有情。惹起我情無限。（旦白）可愛美花燦爛。（白）你睇花蝶有情。惹起我情無限。做乜寒山日落。都未見呢個女嬌顏呢。（旦白）來了。（士工慢板）春風暖

情切思深。惟祈犧牲。一旦。（生合尺花）我倆舊歡猶可續。（旦接）三生孽債爲郎還。

蝶兒又飛舞愛花燦爛。無限。無限。爲花讚。惜花近春晚。花相愛便垂盼

正是情濃時。今晚偷赴藍嬌。解我多年。渴盼。踏瓊瑤。穿花徑。又只見檜郎無語。獨自。倚欄。挽羅裙。忙教姫。你睇花落迷途

哥你怨我步移。運慢。（生）花正香。今晚西廂待月。可憐你容顏滅。（生）我精神尚好。嬌你不用担心（旦芙蓉中板）一別十年。難復我望穿眼。（生接）

我亦為嬌情情重。累到我殘疑忘餐。（生）莫非你話我輕離重利。唔睇早掛歸帆卦。難怪咁喊。（生）以後。大家要分散。（旦乙

可惜你歸來已晚。（生）莫非你話我輕離重利。（生）慢把香彈。呢個天涯歌女。又試淪陷塵人間。心或我個表哥。來緒挽。我為酬恩義。經已被納佢喉婚

多談。話起心更煩。自知羞慚。不付歸來雁。（生）呢個天涯歌女。又試淪陷塵人間。心或我個表哥。（旦乙

反洗水南音）君你�環青書。心中悲慘。驚心破胆。這等事情。是真講頭。（生）花風廿四番（旦）零紅落滿山。（生）吹散。已無

環。（生連環西皮）心中悲慘。這等事情。（旦）恨痛無限。（生）花風廿四番（旦）零紅落滿山。（生）今日大錯鑄成。已無

淚盈眼。（旦）愁緒無限。（旦）美花遭災難。（生）恨痛無限。（旦）嬌呀你就名花有主略。可憐我重飄泊。入間。（生）試探。古有。傳

更重長歎。（旦乙反二王）天妒多情。勢難。復挽。（生）我亦願舊夢重圓。不過未把郎心。（旦西皮）齊紅落滿山。（生）犧牲為愛。古有。傳

。可挽。（西皮板面）睇吓月照寒溪澗。夜來不便多談。明日再來會你在此間。你莫過太晚。（旦西皮）風吹散。（生）哥呀英顏。你要安慰我

談。（西皮板面）睇吓月照寒溪澗。（旦）我願舊夢重圓。（生）哥呀英顏。你要安慰我

一番。（生）唉吔吔想落又係艱難。（生）若係誤將戀愛。一時犯好困情關。免不了危難。惹禍無限。（旦西皮）捨不得。哥君怨

。只恐怕會損失在一日。失足錯了。心悔無限。要思慮再三。（旦昭君怨中板）你要安慰我曾旦

（生）操節義。更加可讚。現今知錯勒馬時未晚。（旦）經過呢番。癡愛稍滅。（生）風高露冷。候你花顏。請你早還。皤恕我曾旦

犯。（旦）能納諫。

（旦）嘆緣慳。

胡文森撰曲
白月兒
楊合唱

218. 窮巷之冬

（生唱木蘭從軍）（板面）風霹悲。霜鋪地。雪片飛。撲宅雞。薄被寒夜那堪。拒寒氣。怨夫何事立心將我欺。憐我短盡男兒氣。萬

般失利。夫與妻對泣怨力疲。（旦唱龍舟）嗳帝非。人逢失運六親離。落魄窮途無知己。可憐白眼為貧累。（二王）正恨無

台。把那重車。價避。無情威脅。就係兩字寒飢。夫呀你半世勞力。為我捱盡人生。苦味。（生二王）愧我未能盡責。時時要累你捱

飢。廚下可有餸餘。妻呀你晚餐。進未。（旦另場花下句）佢未知我早還未進食。却覺粟。稀微。惟有強作飽餐。為佢進此催餘

一器。（對生白）夫呀奴奴已飽食。待我為你添飯捧兒。（呈飯介）但覺微力不勝。唉吔。（失手碗墜下介）（先

飢。（對生白）夫呀奴奴已飽食。待我為你添飯捧兒。（白欖）真稀奇。碓稀奇。一飯本輕微。棒來如乞力。一定為枵腹致

鋒鋴生接碗介）（白）好彩我接住。妻呀我面已有飢容。何必相諉戲。請留我已用。莫為我忍飢。（雙

力疲。心為惜賢妻。忍飢還餓器。妻呀我面已有飢容。可恨無情催租吏。佢話逾期不納。便要福邊離。

句）（旦反線中板）儂非臣朝幾敢言飢。

催債若催命符。眞係避無可避。夫呀我懷胎又屆分娩期。（花）如何渡此難關。眞敎我食不知味。（生的的撐花下句）唉吔吔吔。天
胡絕我。總不與我一線生機。（乙反南音）解僱富年因猜忌。經商失敗因爲不知機被逐官場。爲不識阿諛諂媚。實文代價又輕微。義
正詞嚴人弗喜。恥爲詭御博療飢。愧煞累人衆紫已。空負昂藏七尺。（正線二王）更負蛾眉。是否想學跳樑嬉戲技。（生口右）你唔
盜向貧起、抽刀欲行介）先鋒鈒足執生手介。（口右）你你你。我地雖然係資窮。但係你知否人體還有良心。天地向有至理。（生
好問。今日勢成騎虎。顧不得甚麼品行汚卑。（口右）唉夫呀。我地雖然係資窮。但係你知否人體還有良心。天地向有至理。只
冷笑口右）唔。良心。天理。最有良心就係人類。道不拾遺爲爲非。（旦口右）試問邊個唔作歹爲非。况復恃強權。損人以利己。夫子須三思。勿誤諸一時氣。（雙
有小人推唔起。恣怒掩良心。芬行逮天理。義不食嗟來。你當奸商隨鄙明。名利暴富由來自居奇。人間幾見清廉吏。忠厚待人。唯有你何苦
句）（生霸腔中板）世情顛倒。那有眞是非。正是死裏求生。更好洩我胸中不平之氣。（旦口右）夫呀。你知否呢的乃富室命。叫我何方撐你。萬一我五
無知己。（生苦）人逢絕路。（花）你不知何所謂危機。更好洩我胸中不平之氣。（冲下介）（花下句）若果你今夜不歸。（旦口右）你知否呢。又恐怕嗢臍莫及。（生這個介）（口右）唯有
踏此險地。（夷齊唯採首陽薇）（生唱）（醉酒腔）夜寂靜。夜寂靜。雪又寒。（花下句）我就抵盡寒峭味。（設明生來至小酒家開（生二王）前介）（女主人見生在外埋櫃介。）主人這個龍鐘老婦。瑟縮將雪避。面上有飢客。破衣納飯敝。冒雪在前瞀企。無可奈何。你若何苦
永神護庇。（開邊跪下斟禱）（生唱）你不用江拘作態。佔我是假意。慈悲。我恆惻隱心情。佔不到佢開門摔盜。請來室內企（瑟縮身前剛見
女主人是慈祥老婦正在埋櫃介）（生花下句）你不用悲。（女主人白慢）門外可憐人。瑟縮將雪避。唯有候等佢離開。（生二王）恩逢萍水。步反遲疑
更爲爾驅寒。（女主人二王）你不用拘束。已把羞懶。（雙句）你不食又寒。（女主人口右）晤你一表斯文。却爲你哀憐。而起。（生口右）家中尚有一個推飢喫妻子。而家重
更爲爾飢腸。（女主人口右）家中尚有人。需唔需要料理。（女主人口右）晤你一表斯文。却爲你哀憐。而起。（生口右）謝你如斯關
我愧復。驚奇。心爲急止飢腸。已把羞懶。（雙句）你不食又寒。（女主人口右）晤你一表斯文。却爲你哀憐。而起。（生口右）聽呀佢
心底踏踏無飢。急將酒者備。飽食也無妨。（女主人口右）家中何尚有人。需唔需要料理。（女主人口右）爲我嘅店中助理。（生花下句）謝你如斯關
唉。想起我經年落魄。眞係止飢腸。忌記。我贈你白銀十兩。看饌一箕。明日請來此酒家。爲我嘅店中助理。（生花下句）謝你如斯關
將屆分娩之期。（女主人花下句）好喇。我贈你白銀十兩。看饌一箕。明日請來此酒家。爲我嘅店中助理。（生花下句）謝你如斯關
照。（令我喜氣揚眉。忙拜別歸告賢妻。使佢芳心歡喜。冲頭返家見妻斬禱介）（花下句）又見嬌妻跪倒。好似口念阿彌。聽吓佢
所說何詞。（旦跪面不起。）誠心弟子叩禀。賜佢一線生機。唉唔妻啼哭呢。切莫作歹爲非。（生花下句）我如斯關
登龍門。何以佢跪面不起。賜佢好犯罪。保佑佢今晚好犯罪。妻呀我有白銀十兩。保佑佢早歸家急報喜。（旦二王）所以話天尤莫昧。此正是
（旦連環西皮）心火起。（雙句）不義之財我不要。寧願餓死。（生尾句）唉吔吔。你不用突眼睜眉。（白慢）勿生氣。（雙句）
將來自盜匪。令夜過酒家。見財盜心起。但係店主是老婦人。慈祥無可比。不忍嚇老人。俟機在門企。誰抖佢憐我我飢又寒。（生二王）
得來非自盜匪。令夜過酒家。更贈十兩銀。聘我爲助理。所以我歸來急報喜。不過我未遇。時機怨天尤人。乃是我一時之氣。（旦二王）贈我
鑾餐。使我嘉無飢。更贈十兩銀。聘我爲助理。所以我歸來急報喜。不過我未遇。時機怨天尤人。乃是我一時之氣。（旦二王）贈我
報應之期。狐幸你犯罪未成我便歸。登龍門。犯罪未成我便歸。（生二王）你是我嘅晨鐘暮鼓。又是我嘅指導。神祈。今
此後你重要向前途掙扎。務要制勝。出奇。勿使歧路行差。幸毋自甘暴棄。（生二王）你是我嘅晨鐘暮鼓。又是我嘅指導。神祈。今

219.

淚洒斷腸碑

何鴻略　明合唱

（旦唱）（鳳筆怨）三更後。深夜熱塡頭。悲恨未休。怨未休。令我眉長皺。靜幽幽。睇見墓前豐碑。奴奴忙跪叩。珠淚流。（哭相思）（士工滾花）慘聽夫氏滿門。蒙冤授首。慘見此僅餘聘物。何用把此物留。待我咬碎銀牙。碎此不完嘅玉扣。（開邊碎玉介）又覺得天旋地轉。好似步履浮牙。想我江毅卿。避難含冤。怨句天分。不祐。乘月夜。偷來祭母。夜行到此山坵。呢座子母碑。紀念我母子二人。未知建自誰人之手。尤可異者地府魂遊。（開邊醒介）請留扶我者是誰人。寧不知不親授（生長句二王）你勿究。墓中人氏乃是罪四。小姐你夜吊墳前。情深厚。到底是親還是故。請你細說從頭。（生別不親授（生長句二王）江氏君俟。忠良之後。滄池一念事寃仇。不由我五中。苦透。（生另場接長句二王）你勿生瞋。累及妻孥遭殃容。寃含不白葬墳頭。為表同情。不由我五中。苦透。（對旦唱）心苦透。墓中人亦係未婚而死。慘聽一言淚一流。交還言深。勿怪不才多口。獨藏老父。為誰不歸人倘有。（生口右）苦透（長句滾花）剗禍重重難抵受。何須寅夜熱山頭。必定會為此凄涼難受。況且此玉環何罪。何以你把佢碎（生唱）為問眞情。苦邊人亦係有心同情於此閒思舊。妻呀我就係嗰未婚夫郎。嗟我淚沁交流。可憐我地未謀一面。之你將裏囒詞相戲。懶夫仇。（生唱乙反二王）那堪復再留。暗藏乙首。欲把仇人手刃。毅卿公子是我嗰未婚懍懍。懷夫仇。勒卿細細夫已久。佢都身亡已久。（生唱乙反長句滾花）你嗰夫郎未死。待我細說。從頭。事關輿你未嘗謀面。難怪你疑誤。不休。我倘佩有半角玉環。來與又入暴奴手。（生口右）因爲我是一個未亡。心已爲情碎。（生唱）何以你把佢碎使我心同玉碎。片片不留。玉碎何罪名花。匠藏未亮。（旦唱二王）請勿游詞相戲。莫此屍質。（旦唱乙反龍舟）今日我自驚到胡邦。言未啓。涙難收。毅卿公子是我嗰未婚懍懍。（生唱）勒卿細細夫已久。（旦花下句）人亡何用物空留。況牛壻已不完。（花）碎此不完嘅玉扣。（生口右）妻呀。你你有何顏面。試問何情之有。玉呀你有何顏面。獨遺留。玉呀你義當相隨。勿怪奴忍心辣手。（旦反線中板）言中有意多怨尤。待我長跪嬌前把我慰心情剖。須知我並非無恥。把生儂。倘或不幸名花。遭刧後。我定到魄門關上把你尋求。（花）今日難捨難離。一陣辛酸難受。（同哭相思介）（旦花下句）但祝報仇有日。死亦何愁

日已遠我良心。敢不奉行大理。（旦花下句）前程錦繡。（士）祝你勿負所期。（尺）（完）

220.

青春如夢

胡文森撰曲

小燕飛 梁瑛 合唱

（旦唱）（燕石鳴琴）青春最動人又似花嬌月媚。蜂與蝶肆誘為貪青春美。不教野蜂沾惹弊架攏得似卿又若離。夫駡向我追。諒也為我嬌美。皆因愛金有心共褻暫時共結褵。夫佢遠征又要言離。剩了奴閨悶幃更闌怯寒飽。試離別滋味（長句滾花）眼蛾眉。春思撩亂嚙襟期。自憐麗質難自棄。一枝紅杏出東籬。一病悠三月幾。病瘁初赴桑中期。待我把脂粉重施。等候情郎將約履。（合尺相思）（逍遙曲）尋柳間花貪芳菲。曾被撩惹即拋棄。求與王卿親香肌。捱盡磨折多屈氣。（情人上）（逍遙曲）嘻嘻有日期不慮。我望期我得了眞個一試。如何還重牽記。況且佢。經過一次沉沉病擾香軀年老病多姿忿衰。惟幃神態悲失意。今番約赴期路跟。脚步遲（旦二王）是否露冷寒餧。使我不勝。翹企。（情人二王）驚奇。既知霜寒露重。便不應怪我。來遲。我尚有無限應酬。不至（收掘）（情人入龍舟）想起你當年氣餧。眞係聲價難書。情任有幾分顏色。你就驕傲。一時。出賣。有愛情。但求有銀紙。不計晨昏。消磨壯志。況且一個酸梅兩個核。（旦口古）估唔到你雨露飽沾。你就當堂反臉。焚琴煑鶴。總不念村莊。正所謂以大好在我面皮夠厚。（情人口古）招牌要。未祇你。負恩忘義。舊好今朝槪忘記。從前待你。有意垂青未敢致詞。名花國色必須有架子。（情人二王）終教煞人大好。好在我面皮夠厚。（二王）正所謂以羅幃。追念前情。我尚惱懷未已（旦口古）佑唔到你雨露飽沾。你就當堂反臉。焚琴煑鶴。總不念甘別。愛情雲起。（雙句）投桃報李。今時不比舊時。有意垂青未敢致詞。誰家當年你咁傲氣。玩盡世間美男兒。愛情當兒戲。須知無限有春牙遠牙。況且一個酸梅兩個核。從前待你。有意垂青未敢致詞。名花國色必須有架子。（情人白憶）臭架子。（雙句）分開事關勾。（情人口古）正所謂要收起。你嘅架子十分高。我嘅面皮亦有一寸幾。從我報應終有時。誰家當年你咁傲氣。玩盡世間美男兒。無端分開事關勾。無限冤情。無限苦衷。（旦反線中嘢）（情人白）我老。我我我眞係老了。（情人）我我我眞係眞係老。我我我眞係老了。好在我面皮夠厚。（二王）正所謂以羅幃。追念前情。（拂袖使離去）（雙句）（乙反南音）消逝青春何容易。（花）又聽得人聲不（慢的）呢嗜埋便有個鏡子。縱然唔信分鏡。請你信吓玻璃。答辱自招尋。（情人白）我老。我我我眞係老了。好在我面皮夠厚。（二王）正所謂以羅幃。往日風流令已矣。不堪重憶舊芳辭。（撐乙反沉腔花下句）咲咁也不堪回首。已風流云已矣。夢非你怨我歸遲。（掘）（情人二王）慘見佢歸來成殘廢。又感佢念舊情癡。（夜鑄人入）（掘）（夫唱）榮歸女卸征衣。目已昏。雖成慚年老索孤。（旦反線中板）道得你歸來不見。分明有怨慕。所以故作冷薄豈無理。怨我唔見得你歸來。你就國馳驅。斷不見累你問門遍倚。榮歸美人誰�注。自慚花落損芳姿。遲暮美人誰顧惜。老索孤。懷念舊日雌兒。遠歸去莫延遲。（白）（旦唱花下句）慘見佢歸來成殘廢。又感佢念情癡。（旦反線中板）板）愧我花容遜色。始覺郎瘝。或者怙雙目失明不見儂憔悴。良心惟藉訴衷辭。（花）君呀你見莫憐儂。儂可另尋愛侶。（夫唱反線中板）夫呀得你歸來不見。分明有怨慕。自慚花落損芳姿。陌質何堪配君子。恨君無目見零脂。（花）聽此絃外音。自歎佢念情情癡。（其詞）妻罷妻。可憐我轉戰經年。未許我歸來。見你。幾得賦凱旋。我欲見妻無目見。知你定有無限。傷悲。不是王魁忘舊誼。軍中無日不念蛾眉。（花）嬌呀你莫回怨藉詞。拒人千里。（旦減字芙蓉）良心底說話。語語非虛詞。日久見眞情。情自歸來始。花關

難享受。贏得花落時。（滾花）你若不信我損了花容。煩你細睇睇。便覺粗如有刺。（開邊的的撐）（夫唱）（沉腔花下句）唉也也使我剩人心脾。（白欖）愁難已。青春不爲人留住。你一定爲盼夫不歸。花容竟憔悴。罪本在吾身。如何敢怨你。我本愛你嘅芳心。唔係愛你個樣子。花容減褪又何傷。我對你一片眞情情未已。（雙句）見夫你如許情多。不由我不再訴良心之語。（龍舟）自君離別。我又不慣獨居。呢朵負義名花。差任人摘取。負君情意數年餘。對我一樣深愛。不疑。相見無顏。（乙反）豈料一病無人去料理。花容損卻無復舊芳菲。恨彼浪蝶游蜂。都不顧而去。（乙反二王）愧見歸來舊燕。一洗前汚有綠池。失足已成一誤事。（花）不若自尋一死。（先鋒鈸）夫抱住旦介。猶是無瑕何介意。徒自迂拘求求死。（二王）估不到負郎不罪。何堪再誤以死爲辭。使我羞（花）須知我有你才有人生眞意義。（快中板）若能覺悟念前非。前非。前路尚有光明。有德美人。心亦美。美人無德飲恨堪虞。（花）莫教羞慚掩理智。（旦）愧。笑如。爲感郎癡。我便不敢輕於。（雙句）美贖花容何足恃青春如夢夢難期。（花）估不到負郎不罪。何堪再誤以死爲辭。使我羞（花）須知士工滾花下句。（儂醒矣。有情當論恩和義。只有眞情一點。是我歸依。

一五二

221. 拷紅

胡文森先生撰曲
小燕飛小姐主唱

（小曲）張生怨。恨未眞。紅娘代籌算。冰人任完。橫鵵替受推鞭一遍。償盡愛俟緣。情人不復怨。不是鴛鴦却累連。受苦低叫冤。

（滾花）你若不信我損了花容。煩你細睇睇。（白欖）愁難已。偸偸怨。怨恨情生變。（士工慢板）既生情何生恨。愈是多情。愈生恨怨。解破賊圖。推婚事。結成兄妹。（中板）哀求好事爲成全。跪乞紅娘。不計頭呃損。情可笑復可憐。任是鐵石心腸都化軟。千金一諾。未敢食前言。小姐不從。（滾花）奴就羞言相勸。（掘龍舟）我話書生含恨病懨懨。母氏塞盟爲你招惹情怨。咁就任從我處斷。咁就任從我處斷。近花阡人意倦。滄亭扶救無辜一命。何論禮廉。况且舊恩未酬。你又提報怨。良心一點。點對皇天。問得倨首無言。近花阡人意倦。滄亭扶救坐自掀簾。寂寂無人（滾花）但聽一句天台劉阮玉移花影到芳園。急色郎眞討厭。（掘龍舟）我話書生含恨病懨懨。傳韻約會藍田（長句二王）過琅玕迴路轉。月移花影到芳園。急色郎眞討厭。（掘龍舟）我話書生含恨病懨懨。

222. 安祿山私探貴妃墳

南燕音樂會
黃　棪編

（二王）晚來多露。親自審斷。朴責呀交加。追問多遍。貴奴何賤。教人淫亂。（反線中板）念我受此嚴刑。小情駕。念我受此嚴刑。（二王）爲但西廂鼓。嘆到呀院中。都是紅娘送轉。那管人間天上。今夕何年。溫軟溫香滿簾前。龐前秋風掃得葉兒飛轉。鞋襪。夜夜濕透。銀牙緊咬。本待矢口。不言。怪可憐夏楚頻施。難爲筋疲。肉嫩。難抵受。誰料眞言。休把紅娘埋怨。繁紅絲。爲人作嫁。心腸都化軟。祇有悲帶淚。吐盡眞言。小情駕。念我受此嚴刑。近花阡人意倦。（跳花）估不到受罪。無端。惟有忍淚兒。（滾花）但祝所願成功。我就任勞任怨。猶幸相思渴解。聊慰我抵痛慨心絃。

226

心一堂粵語・粵文化經典文庫

223.
甘露寺看新郎

譚伯葉 上海妹 新月兒 合唱

（首板）為嬌娃。卻令人。柔腸百結。（慢板）今晚夜。步山林。穿野徑。我就暗自愁思。若非是。為美人。斷無此事。我何苦。（勸兵戎萬里勞師。恨天公。偏不願。成人之美。又遇着。行藏孤清清。獨一人。單人匹馬只得前途而去。（二流）又覺得寒風陣陣。吹動羅衣。聽杜鵑聲聲啼。叫我不如歸去。見哀鴻孤單無對。在半天飛。對此景却令人。一陣雲開見月時。趁着月明馬嵬坡去。謀反大逆。不顧後人辱罵。一塊新碑。一定是美人一個。埋葬在此。祇見一塊淨土。葬娥眉。犯了罪令大罪。押解京師。聽罷王發。（白）唉能了我的美人。聽罷王發。（哭相思界）（收

妃呀。想我勞師遠征。就裝事肯休。豈料唐王仁義。將我來懷念。究竟為着那一個。美人你可知否。想我當日。祇見一塊淨土。葬娥眉。（白）犯了軍令大罪。押解京師。誰不安心。是時你我相逢前。聽罷王發。（首板）跪下了。嬌填前（哭相思界）（收

落。此時我自問必死。（丑白）我有分數略。（唱）快些傳報。說道國太。到嚟。（旦白）哦國太到。（生白）哦。（唱反線琴瑟和諧）端莊禮儀。（還要候駕把首低。（二段）（旦唱）來定必所謂親事。先生妙算定然可勝利。呵也國太到。（旦白）哦國太到。（生白）哦。（唱二王）咁就任

情留日盼。卿你竟逢大叮嚀。今日欲見無由。一笑傾城。更是難壞。唐王逗在夢中。當我乾兒看待。徒嘆奈何。你我交情。他一概不知。試問此情此際。讓你鑒領。誰不安心。是時你我相逢前。（首板）跪下了。

（見儂禮）。（二段）（旦唱）我庸慈無禮望你將我惠恕。（生唱）好話話啊宮主。（丑白）不必多氣播。（吊序）嘻嘻。（旦白）唉咄唔係啦唷意思。唉咄有乜好意思。皇叔等我

卿你絕代花容。不言不語。（一笑傾城。令我神魂顛倒。不能一親芳澤。自此以後。本該粉紅肖碎骨之計。以報朝廷方為臣子之道。誰料我一聞人。聽罷王發。（首板）跪下了。嬌填前（哭相思界）（收

荒草之地。（滾花）（五更界）（滾花）卿你芳魂已游。一訴平生。他一概不知。請你鑒領。誰不安心。是時你相逢。（首板）

板）兩人此後。欲會無期。（首板）為嬌娃。（慢板）哦聽得樵樓。打罷五更鼓響。分明催我轉回歸。卿你有靈。捨不得意中人忙叫起。（哭相思界）（收

（唱滾舟）共仇敵。做夫妻。要小心仔細。防提。只信先生多妙計。無難危。虎口何懼畏。自有良謀腷脫離。（合尺相思）（丑白）呃吔鬼�契醜。又無知點相貌有帝皇位。世希奇。（旦白）呃吔有乜好意思。（旦唱）唉咄唔係睇拘拘得皇叔

頭段（生唱滾舟）共仇敵。做夫妻。要小心仔細。防提。只信先生多妙計。無難危。虎口何懼畏。自有良謀脫離。（合尺相思）（丑白）呃吔鬼契醜。又無知點相貌有帝皇位。世希奇。（旦白）呃吔有乜好意思。（旦唱）唉咄唔係睇拘拘得皇叔

丑浪裏白）嘻嘻。我而家去睇女壻呀。亞乖女呀。（丑唱送情郎）總要夠人材。又夠福氣。（丑白）哦國太到。（生白）哦。（唱反線琴瑟和諧）端莊禮儀。

為之係好呢。（丑唱送情郎）總要夠人材。又夠福氣。（丑白）哦國太到。五官端正四裡齊。文武雙全姿樣樣英慧。至能做我佳壻呀。（旦唱二王）咁就任

從。（丑主意。（旦白）嘻嘻。（旦唱）真係唔錯略。（曲）佢有何好處。我知。（旦白）呢稞男子相。世希奇。（旦白）唉咄唔係睇拘拘得皇叔

王）真係唔通。見左女壻。拿重有豬膽鼻。（丑序）而家都未曾係。（丑唱）佢有何好處。（旦浪裏白）你講過。（旦白）呢稞咁欵女壻。（三段）（旦唱二王）總

呢拿。攬到我面都紅晒略。（丑白）唔使我愛你心個句略。（丑唱）睇見佢生得一表相貌有帝皇位。我知。（丑白）呃吔有心略。（嘻嘻。（旦白）唉咄有乜好意思

王）真係唔通。見左女壻。拿重有豬膽鼻。有權威。（丑唱）還見左。佢兩手低垂。長過膝頭更重奇。異係有得彈略。（三段）（旦唱二王）係嘴

眼如日月禮變眉。真係錯架。（旦唱）還見左。面且五柳長鬚縐紺齊。（旦浪裏白）你講過。我知。（丑唱長句二流）咁就係人。都係好在個鼻鼾嘻。（丑笑白

王）真係唔錯喇。（旦白）拿拿拿拖到落去膊頭添架。（旦唱）還見左。耳大至長命架。（丑白）呀。耳大至長命架。（旦唱）等我移步上前。便與使君。講吓家世。（生

係恐防佢寂寞。享處默默。無詞。（白）你快的去見吓佢拿。（丑白）我餓得略。（唱）等我移步上前。便與使君。講吓家世。（生

對耳架。（嘻嘻係定喇。（旦白）拿拿拿拖到落去膊頭添架。（旦唱）還見左。哦係咁好㖭。點解佢乜點解唔係大㖭係嘴

224. 錯有錯着

廖夢覺
衛少飛　合唱

（頭段）（丑唱板眼）呢我陳德貴。一個淨雞雞。呢嚟單身寡仔。你話。有乜話爲。不若借酒消愁。去尋佳麗。貪名性也。不醉無歸呢。我來到酒家。可以精神安慰。右道花能解語。（旦唱三脚凳）叫句先生。呢處有座位。依包茶嗜。請唔話出嚟。六安定水仙呀。（生接）乜都無所謂。我呢處隨時都有便。（生白）哈哈。我要你我開嚟喘嘞。一嚡。（旦唱滾花）我呢處心都有我個女喺嚟。你迤摸吓佢我都話你有罪呀。（生唱滾花）

（白）國太請坐。（丑白）皇叔有坐。（生唱）你有何指教。請你指示。庸愚。（丑唱）我久仰你個大名。眞係如雷。灌耳。（生白）國太你過獎嗜。（旦唱）更重英雄蓋世。令我相見。恨遲。（生白）唔敢當眞係敢當喘。（丑唱）我通氣㗎。我通氣㗎。你入去迴避。叫聲使君你失偶。定再娶妻。（丑唱）我叅扶好女壻。令我笑開眉。

（白）你顧意。（旦唱）你地兩家傾吓我就轉返嚟㗎。（生唱）得咯。我通氣㗎。仁慈。爲來我厚賜。但我地位相區區。若是配宮主。堪眞慚。

（段）哀家最喜歡。（旦唱）你莫嫌棄。莫嫌棄。招你做我嬌親好女壻。（丑唱）幸不推辭。（生唱三脚凳）咁就立卽來叩頭。拜見外母先。（滾花）有伏兵來加害。我就半邊兒。等我步出門前。打

（白）哦。（丑作生喉七字清中板）爲皇好食。辣椒醬。餐餐芽菜炒豬腸。愛卿上前。聽爲皇封上。（介白）嗱你咁話至得㗎。（用女

225. 銀燈照玉人

張惠芳
瓊芳仙 合唱

（頭段）（生唱丹鳳眼）月暗星昏。別墅。夜來。欵嘉賓。（旦唱）露透風侵。深苦隔簾人。（生唱）低聲問嬌嬈聲褪。想必未甘入夢略。（旦唱）我亦衷情欲訴不自禁。願只顧君能。慰我寂寥心事。（食錆字轉二王）夢難尋。慵轉孤身。未得檀郎。慰問。（生唱）簾攏寂寞。調情一曲。嬌呀底事。銷魂。（白）殷勤爲唱催眠曲。（旦白）凝多貼多情自可人。（生白）門外新聲門外聽。（旦白）我爲把紅牙輕拍。（生白）我亦笑彈箏。（二段）（仙女牧羊）夜蕭蕭分勁春心。荒山俏悄情無人。撫冷衾。總未溫。春宵。（白）我爲休倦倚香衿。孤枕誰來伴。好相親。有恨也消悵。（士工滾花）忽覺陣陣寒風透骨。（白）唉哋（旦白）心醉難求入夢魂。悠悠長夜休倚負香衿。

（拉腔）（丑唱滾花）今回錯有錯着。並有輸贏。（生白）射龍思。咁話至得呀嗎。（丑唱）封你隨街。賣麥芽糖。（旦白）陣嚕待唔三唔四。話你唔似到似就唔似唱。（丑白）唔似呀唔。似亞嬲又嗕過喇。（唱）旣然唔賣。麥芽糖。封你西宮。做娘娘。（旦白）你唔怕笑死人呀。（唱）禾虫滾花）入地皇帝卽係皇帝。有你個顏容時唔開胃。好公喇。你唔嫁你羅疏。我都嫁你碎米。（丑白）哦。點解呢。（唱）呢止係風流嘅皇帝。亞德叔更有溫柔嘅手勢略。等我學人學到底。做吓乘龍跨鳳。（旦白攬）嗖嗖嗖嗖嫁乎又摩腥喀。（丑接）皇帝喜歡你前世。記得酒樓戲鳳個陣時。重疊頭兼廉髻。借酒嚷親或澤。（三段）可惜嗖係眞龍。至怕想唉你個個肺呀衰鬼。（丑了絲曲）叫一聲。銀姑你。請你做我個親妻。嗖喇嗖喇。（生白）誰個共你。亂咁一一攤嬌。（旦接重有別。都無謂。（丑接）我都已飽餐秀色。（二王）快把榮華寫齊。共

（生唱）與共白斬鷄。（旦白）咁吓要乜野酒呀。（生唱）酒。（旦接）酒。（唱）孖蒸四兩。（丑接）咪喇叫碟榮茶遠牛。（生唱）擺多雙筷子添。（旦接重有邊一位呀。（旦接）有。需你飲嗜。（生白）不必咁曬西。（旦接）你又嗖嚞（生白）唔敢。（生唱）我亞靑樓歌妓。不過逃難到嚟。（旦接）咁唔飲呢。你咁唔嫁入呢。又咁白淨。又咁本事。（丑白）暗吔。得罪晒。喂喂喂。我嚟聲你喇也你咁觀。點解你又唔嫁人呢。（中板）想我自幼時。以父毋訂烟。許配鄰村。個個陳德貴。我嚟開聲你喇也你咁觀。只可恨。共佢十年逢別。竟然棄我。棄我如遊。（丑口白唱）你究竟乜姓名。相對名字又姓名。（旦接）我係玉蓮小姓衛。（丑接）咁呀我係何方人氏。（旦唱）（丑滾花）唉我原藉金溪。（生白）哦。（旦白）哦。（生白）唉亞龍就唔使問亞賞略。（丑白）咁呀呀呀。（生唱）重一碗燈元路。亦可以咁話飲心中。（旦白）點好呀。（丑接）咁嗰飲咯。喂喂喂。我想嗰聲敢再製。（序）呢呢我下次就唔婚嫁喇。（唱）重想話酒樓戲鳳。（旦接）我係玉蓮未婚妻。（丑接）你就係薄倖陳郎喇。（丑接）唉我開言闖句。你婪齊落難。（十八摩）德貴德貴。王魁薄倖你不愧。甘心抛棄女招待歜喇。（生唱）重想話酒樓戲鳳。（旦唱序）我從今唔駛閉翳。家鷄。（二王）你好事多番。蓬妹呀。（生序）唉咁要商量結合。請你同我。番歸。（生白）梗係啊亞嗰你唔駛做女招待歜喇。（丑唱）好在肥水唔流過別人田。（旦唱）眞係眞眞。

一五六

226. 絕代佳人

徐柳仙唱

（頭段）（訴冤頭）唉我恨恨恨透心間句游游人何往。（重句）四處流流蕩。況且月夜山荒。（哭相思）哪呀呀哪呀呀唉天涯徒悵望。（二王慢板）唉水冷林疏。此正是蕭條。夜況。（胡姬怨）月底看看。月底看看。唉撲面幽香。柳底人藏。（序）苦煞瘦腰郎。（二段）（曲）我妻花妻。伴侶云亡。（二王）借星光。隱約看。但見釵鈿委地。自覺悲憤。（曲）愁對碧卿。共向大羅。天往年。奢望。（序）祇願情海終無淚。（曲）誰想花殘月缺。尚要覓魂埋香。（序）妹呀你魂分上碧蒼。（曲）我欲隨卿。共我徒增悵惘。（序）恨不與嬌穴拜。草木籠愁且罝香。（東皇）最苦花放又八亡。（曲）我欲隨卿。令我徒增寸欲碎寸心僵。紅淚斷續流點點落（詩白）紅羅帶結芳魂斷。一死已成千古恨。癡心哭斷九迴腸。（楊翠喜）思對舊愛情情誰能在遺容上。落在遺容上有萬般懷怨百樣感傷。最苦是半天飛絮絮絲怨紅肖帶香。（滾花）飄飄蕩蕩。（三段）情事斷入腸。復慰郎。心間心間留印像。比無樓哦玥樑。唸吓滿宵風雨蕩人魂。嗆哋想想想。鴛鴦恩愛未央。今一旦弄成這應樣。此後情誰共唱相攜。帳沉沉。今晚係初夜風流。初夜吻。（生唱）總算我有緣消受。美人思。酬。令我復惆悵。倍悽傷。（白）唉。生前妹是愛花人。就借落

哦。你曬外便見凍咩。（生白）係喇。你喉裏說呢。（旦唱）熱到我如火燒心。郎你此曲真如。天上韻。（生唱）小姐呀。你歌詞韻罷。究竟安睡未曾。（旦唱訴戰死）陶醉心。醉陶心。歡歌情誼偏相印。（生唱）紫嘟搭濕倆身。弊嘟搭濕倆身。紛紛微雨聲趁。（白）唉。你風又雨添呀。（旦唱）落雨添呀。（生唱）好大呀。（旦唱）就此開門。（二王）不若聯床共話。（旦唱秋）嘻哋又未便。（生唱）同衾。（二王）寡女孤男使貼近。（旦唱秋）願得香肩長倚。（生唱序）得咁肉緊。（旦唱）就係有雨我至開門。不是叫你同衿。（三段）（生唱序）一任玉人施教訓。（旦唱）未免答答。羞人。（生唱序）今晚風雨亦般勤。（旦唱）我最喜此夜。此銷魂如此夜。（旦白）講也野哷。（士工慢板）看多嬌。（生白）我講的歡喜處喜歡喜嗎。（四段）（旦白）有乜值得咁歡喜。（旦唱滾花）銷魂此夕。莫便夢過無痕。（唱）如（旦唱）談心。（旦唱龍舟）剪乜野燭。（士工慢板）想必證三生（生唱）芙蓉面視朱唇。（四段）（旦白）真是天人。不是庸脂。俗粉。（旦唱）上雲梯。（旦白）逗春心。（旦唱）芙蓉不知是喜是驚。還是恨。（生唱）此皆天賜良緣份。（旦唱）郎和妾。我地應相憐。情。恨只恨無星無月。（旦白）含笑懷同親近。我頗與哥之心永共印。他日粧閣爲妹畫眉。當便鴛鴦無恨。（旦唱滾花）銷魂此夕。只恐紅顏未老。郎已負深盟。但願生死（唱）我地情比天長。愛比淵深。（旦唱）相攜。每薄倖。（生唱）更無燈。我又恨不得高燒紅燭。陪紅粉。（旦白）係囉。壁間有乜燈燭哷。最好處紅花箸綠鬢。（生白）龍舟下句。提燈點來愛妹身旁。（旦白）玉人。噚笑真豐韻。唉真寫露略（旦白）茫茫亂索誄。取銷心。（生唱）我忙亮了燈。你正一輕薄兒郎。（生唱序）你使乜掬起香腮。（旦唱）得咁肉緊。（旦唱秋）嘻哋又未便。唉真寫露略。（旦白）莫便夢過無痕。（唱）如

小紅燈。暗顯無從見。唉真寫露略。（旦唱）莫便夢過無痕。（唱）如（旦白）燭。我地情比天長。（旦白）藉得親近。（生唱）黑盟點入噚那床瀕呀。（旦唱）你使乜掬起香腮。（生唱序）你正一輕薄兒郎。（旦唱序）今晚雨亦般勤。（生唱）我就和你剪去野燭。（旦唱）銀燈照玉人。（旦白）逗春心。（旦白）講也野哷。（生唱）須問你相陪竟夜。（生白）如

227. 月向別方圓

吳一嘯撰曲
徐柳仙獨唱

（頭段）（詩白）月自團圓人自苦。一思量處一淒然呀。（士工滾花）心妬薄情天。獨令月團圓。嬋娟也有移情愛。惹起我滿懷淒怨。愁起我滿懷淒怨。一個是愁居深院。念當初與（仙女牧羊）我向訴心願。癡燕。（二段）（食住轉龍舟）真個是花情蝶義。愛愛憐憐。誰想紅粉多是。但心愛變。橫來風雨。好事化成煙。縱有妙舌喇紅娘。焉呀佢未必記轉。遞嬋娟等閒負我。致事空說。續綿綿。我有寶玉衿懷。非木石。熱淚盈流。體會得情鴛。癡燕。（二段）（食住轉士工慢板）嫦娥。知心事。莫個等閒負我。誰個肯負我。無言。與你肝胆情投。別戀。別戀。別戀。何來甜言蜜語。訶言。多憔作淚與波。致有流長。（三段）（上雲梯）一顆凝心有誰見。恨恨情深。緣何逐。怕教今後難逢面。愁難免。憂不免。我將心事付箏絃。致使呢（士工慢板）暖娥。知心事。愛復相憐。月如無限月常圓。月無恨。人有思。人有思。（重句）花陰月下話纏綿。綿綿綿。我有寶玉衿懷。休使情緣斷。要心堅。我向訴心願。癡燕。（食住
（轉士工慢板）嫦娥。知心事。莫個等閒負我。致事空說。纏綿綿。我有寶玉衿懷。非木石。熱涼骨流。體會得情鴛。癡燕。（二段）（食住怨字轉二王）綠何逐水浮煙。憶娥事。何必另圖。亦等似逝水。浮煙。憶娥事。（孔雀開屏）怨感一懷。對我柔情。意軟。併香肩。撫香肩。我嘆嘆。飛短。（轉二王）似水姻緣。空令我迴腸斷。夢已難圓。事至今我欲見無復見。訴來今夜月。竟向別人聞。許我九度蟾圓。成就如花。美容。誰料無情今夜月。竟向別人聞。（重句）
（飛短。）（上雲梯）一顆凝心有誰見。恨恨情深。緣何逐。哎鴛姿態鴛姿。（中板）美人心。無限孤凄。致使呢孤孤在抱。（孔雀開屏）怨感一懷。況且樂無邊。郎獨悲。郎獨悲。拋棄前人怨舊

（轉滾花）此後胆添惆悵。（正線）謝紅塵。經百規。呢對生死駕鴦。

（四段）頻以淚酒心香。妹你魂兮。尚饗。此後欲相逢。惟有夢。悠悠生死。恨與東逝。水長。（轉反線中板）哭葬。荊娘。
況又偏逢。魔障。為徵疵。紅羅三尺。從此永別。陰陽。且看他。嬌媚生前。仍是閨月羞花。一副可人。模樣。苦煞郎。孤生憐獨
死。怎能再結。為雄。嘆從來。難得天分。未許人閒見白頭。癡男怨女。畢竟一樣。淒涼。美人恩。我消受不來。
花埋艷骨。我願得花魂常伴。呢個絕代佳人呀。（士工慢板）咬痛埋香。斷迴腸。今日花為棺柩。哭葬。荊娘。細堆花。來掩玉。

228. 情深恨更深

徐柳仙唱

（頭段）（合尺首板一句）月冷燈寒。（重句）遠心自苦困愁城。虧我獨眠孤枕。與衾相並。有恨未能乎。如珠血淚迸。（乙反流水南音）

（花間蝶）月空明。唉隻影單形。（重句）

（詩白）病榻愁看皓月明。蕭疏簾裏透秋聲。零章亂卷堆塵案。獨對銀燈夢不
成。（開邊）（詩白）病榻愁看皓月明。蕭疏簾裏透秋聲。傷獨影。

月。真令我夢倒。魂顫。（白）唉蒼天呀。（秋江別）今宵呀。我獨樓故院。（重句）人月不得共團圓。（重句）

（轉二王）未知風流孽債。何日至得。還寬。許我月下證同心。團圓。（四段）似水姻緣。空令我迴腸斷。夢已難圓。念從前。紅袖凝心。對我柔情。意軟。併香肩。

筆金寶　大金筆　Paramount

229. 情淚濕青衫

徐柳仙唱

今夜香衿無伴。嘆孤零。明月移花。窗上影。聽秋聲。不堪孤枕。婷。(二段)雄棲侶。嘆分飛。已缺情天。再莫說鴛鴦。同命。戀鸞鳳去。怕看蚨蝶。凝情。好事似曇花。風流成幻夢。幻夢曇花。瘋得淚流。將聲。(玉美人)似水恩情。(重句)暮暮朝朝。自嘆癡心醉不醒。情愁萬千心內縈。念卿卿。情愁萬千心內榮。(二王)一念到前恩舊愛境。(收掘清歌一句)正所謂名花薄倖。負卻彩蝶深情。(中板)瘦卻腰。今晚懷念酬歡。尚憶花容。可認。香鄉不永。幻作夢魂。唉吔吔心動了。心旌。(三段)怨紅紆。竟私奔。性比楊花。情移。不定。(海南曲)唉唉連聲。可認溫柔。香蒙下嫁。不以寒衾見如。感謝紅粉。多情。賦同居。無端離我去。當初盟誓。今日猶記。分明。今日冷樂了粧台。化作雲淡。烟輕。尚憶花容。衾未暖。淚珠凝。顧守紅魚青磬。空山。披剃。懺前情。癡心息却。愛波平。(士工慢板)使把哖憤。還清。女兒心。多變幻。有若泡影。影。(滾花)此是卿卿負我。不是我負卿卿。恨前情。念前情。都難目瞑。(戀檀)千思。百想。意不寧。孤衿獨枕。(滾花)試問情何。能永。唉可憐我三生好事。化作萬斛愁情。

(頭段)(新二流)夜迷離。花宛睡。子規啼苦斷人魂。獨對畫樓情怎禁。千般恨。(重句)好乘冷月吊孤墳。(合)是無線。柳有段。(二流)蛾眉短命兩相分。枉煞凝情肝胆印。夢難尋。(士)一寸癡心常有恨。(轉鳳凰台)我步叢林轉花陰。(上)(心已碎)淚紛紜。每懷舊事念前人。祇嘆緣慳權不幸。情未泯。(重句)我怕從夜裏禮寒砧。喋吔吔淚已交流。(二段)遙見玉人塚近。(士工慢板)我見孤碑。腸欲斷。傷心自諗。惟自諗。想。丰神。(綠比鏡花。情同水月。再想重思。自有千愁。萬感。(彈竹花)愛嬌姿。心間印。愛嬌姿。心間印。怕見萬朵鵑花。我覺人琹紅塵。塵寰淒絕。可憐我背宵未近。長嗟真真。當年歡樂場。今是葬人場。怕見萬朵鵑花。我覺得朶朶都是惹人恨。(食字轉士工滾花)世倫生。故舊思與新恨。幻千絲縷繞我心。唉今生已顧爲夜悼亡真真。妹呀妹應相憫。(三段)嘆今生已顧爲夜悼亡真真。妹但喚當年。風韻。綠羅衣帶綠羅裙。依然到此。哭祭呢个。玉人墳。(中板)短恨綿綿無絕期。我常閉目凝思。妹我淒涼懷舊恨。無意尋芳去哈。紅粉佳人紅粉面。儀容姿態。我想像。猶真。我藐青山。到折。天妒娥眉。竟是香消。玉殞。(四段)唉我淒涼獨擁。少却一個。意中人。芳草淒淒。掩却香魂。惹得我滿懷。悲憤。悲憤天缺。妹呀妹嘆長嗟。我都不願另諦。今日謝却。凡塵。衾枕。(轉流水南晉)唉我多少愁。情緣兩字。多少恨。情緣兩字。眞正係佢唔到紅顏命薄。我都不願另諦。今日謝却。凡塵。從此後。寒衾獨擁。野莫開花。我都無心接近。(跳花鼓)叫句知心。多情空抱恨。要想誰憐憫。無人來慰問。(合尺滾花)唉我心頭只有。一個死去嗰杜鵑魂。

230. 燕子啣愁

張瓊仙唱　陳卓瑩撰

（華行墨夢中人小曲）杜字聲。不許我縱情夢疑。才合眼。觸起了煩惱事恨杜字。悶添我心淒婉意。還不開情味。夜半起。消遣我月來惟事。殘月懶覷窗柳傑掛迪。挑燈對影心魂碎。嘆嬌娈。改換金綉粉膩。羅輅堪虞。春禧圖。恨綺。能不暗悲心。須紧記。必愛人病猶未愈。莫驚醒個郎佢。新祝（轉反線二王慢板上句）慈祝航座。疾效棺郎普院雲香一炷。散大花妙香。壓宮花帽光。憶起向觀音乞庇。藉地寒。祝辮香。楊枝。未舒愁。眉。念此一幅佛像由來。頗使我愁心。難已。錯換去阿藏詞。帶來了相思債。好一比桃花春浪。一個個竟病態。支離。（平湖秋月）招惹他。（轉士工慢板下句）逗一紙燕子賤。好一段相思詞。得郎意綿綿。却爲我關愁。却爲我飛去。怎待將絲萬縷。縛住他想馬。不馳。儂怒那奉行寒。怨懲那霍綉。再訂月下。佳期。（轉士工）惟乞天上

（花）弄遇寂撺。吹絕春水有若妒花風甲（轉長句二王慢板下句）逗一紙燕子賤。博住大台重繁馬。祇待他大台重繁珠。不料春心未老。花影綽約。怕只付添郎懊惱。病更。情詞。方知那個雖有我情。却爲寫竅題詩。病成。未舒愁。他

慢板）曾記得盡春容。紙少關記馬蹄。自付茂陵。才子。不肯漫橫塘野是。怎得儂愁心。錯換輻觀音。大士。又遇燕子啣愁。個郎不覺。暗呻喚。郎雖有我情。却爲寫竅題詩。（花）燕呀燕。你不是啣膿啣愁。哎。這一囘拜燕所賜（花下句）惟乞天上

231. 莫問奴歸處

小飛燕獨唱

（頂段）（銀台上二）舊夢。休記取（小曲探花詞）悄悄深

（反線中板）都爲謀覿工。撕作鸞飛場。免得嗟恨終留。（花）勿教多麼好事。（沉花下句）哎吔吔。怕只伯添郎懊惱。情調。

尺尺工尺工六尺
士合士工尺乙上尺　工尺尺　工六五生六　五六六　尺工

（士工尺工乙士）乙士乙尺（合尺上乙）
傷哉春夢　夢似水　哎聰明累更苦　思情累　變心搞碎怨未除

（合尺滾花）長使愁病消磨。（轉乙反）天胡醉。（轉乙反二王）哎怯愁來。傷春去。縱紅黯處玉魂隨。憶起菲花曾吟句。今日覺我

此頁破損

232. 卿何早嫁

小明星獨唱
吳一嘯撰曲

（首段）（反線中板）開到荼薇。春去也。杜鵑暗落杜鵑花。好春且候來年迓。孤客淒涼。渡歲華。獨宿小樓。情可怕。（拉腔轉反線仙花調）怕怕怕。夜裏多牽掛。

（二段）（思賢調板面）記月夜。月夜敘卿江下。低訴恨事。你不知不覺面泛紅霞。人何美也。嘆可惜淚淚過紅羅怕比沐雨濺嬌花。唱不成話。（思賢調）悲衷能。我悄哋。懷也。買歸樣。與物歸家。波。親對話。問客知是柳春霞。我偶把玉容偸舌吁。膝如半醉。海棠花。楚聲可人。最是名花。辭負了玉容。如畫。（二段）紅妝常舊茶新茶。祇願雨露多情。向情奔酒。莫使奼花風雨。毀折。春芽。（轉調打瘦腰盈把。（三段）賦歸來。勸敷芳心細嫁入。若濕陽江低訴。琵琶。得親解語花。熱情何價。料不到銷魂一吻便苦了春霞。痴郎心非詐。但更投懷憐燕歸來。相芭蕉）嗟嬌如何渡歲華。（龍舟）熱情奔放銀燈下。吻影模糊映上碧紗。撈想果風紅杏嫁。（乙反）

（乙反中板）六五上六（四段）士上
比　桃花　二八　
　　　　　士合仮合士合　
　　　　　士合仮合士合　
　　　　　凡上上凡六五　
　　　　　凡六五六凡六　
　　　　　六五凡凡六五六　
　　　　　　　催花　
　　　　　　　乙尺合尺　
下。悲伏紅榴淚濺花。　士合仮合伬乙上
傾心吐出衷情話。　　　　上乙士×　
（食話字轉小曲訴衷情）話　合仮合尺　
　　　　　　　　　　乙　六凡尺尺凡

（乙反南音）嗟無憑據。夜夜希噓嘻。我命薄似花。雨雨同憔悴。但恨負心。暗暗移情去。奮愛無憑據。夜夜希噓噓。（乙反南音）恨緒。（小曲寄生草）悶恨夢成虛。顧輕輕驅。根根是瘦骨。君見也淚垂。病沉沉。（慢板二王）鈎有盟絲。深慈密約靈成虛。千古傷心是兒女。（白）咲。寶玉吩寶玉。（龍頭鳳尾）懸懸纏繞。多少恨。（轉相打哭聲）

詩識。如花薄命葬我。伊誰。（訴冤頭）咲。（二段）恨怨驅時怨怨。待。（士工滾花下句）我又愛他。又念他。（士工滾花下句）我又愛他。又惱恨于佢。待何見門闌上去。（介）忽聞仙樂。耳伴輕吹。

（乙反中板）嘆今朝。相逢逅暮。更苦春霞。又道枉君華備金鈴價。飛燕無緣過別家。牛載相憐從此訣。窮寅蕭墈致有投江下。（士工滾花）恨一句啊何早嫁。使我年年月月朝朝暮暮長念嬌娃。（乙反中板）嘆今朝。生生死死囑郎休掛。閨君一吻。郎泛歸槎。咲。

240

233. 寃枉相思

（首段）（生詩白）芳妹。我地隔別不過三天。宛似十年渴望。（旦白）人生大都是如此。寧不知聚散無常。（生白）所以今日折柬相邀。正欲想謀長敍之想。（旦白）又怕風聲鶴淚。轉眼便要分張呀。（生插白）未必。（生中板）情如縷。欲煩依附。那怕洪楊劫火。並蒂蓮。一定難分拆。終是吐豔。銀塘。縱分離。憑此一點靈犀。暗往。（滾花）妹呀你能否憐我痴心。許以齊眉舉案。（旦白）君呀縱情多愛莫狂。（二段）（旦唱前腔）應念中原。成板蕩。男兒許國。安可眷戀。情場。（滾花）我何難相許以身。又怕公子易迷情網。（生龍舟）嬌呀你重情知義。真是我呃知已。紅粧。莫道兒女私情難。奴只有。有誤英雄志壯。（土工慢板）若果任情場。縱使我權操天下。難免心內徬徨。何堪竟貴難。奴只有。（旦唱）嬌愛豈無心。如海深情千百丈。願。約許蔍田。更望你他日踐盟。不爽。（生唱是句滾花）呢段相思眼眼相思眼。年無量。月無量。（生唱是句滾花）年更稀情一樣。生生死死共情長。更把金環奉贈望君你好自收藏。如海深情千百丈。願。同命好鴛鴦。（三段）（生續唱）郎既有來奴有往。請你勿相忘。（旦唱滾花）情鴛義蝶。愿無分貴賤。貧寒。事因亂世遷逢。愿從地府結鸞凰。人間若難成比翼。愿從地府結鸞凰。深情如我地。豈能相忘。（旦唱滾花）貧富自當情一樣。（生唱滾花）但得推誠相愛。定下地久天長。

234. 陳後主

（首段）（二流）朝罷了。打道囘宮禁。又祇見桃花映水。上下浮沉。又祇見柳絮隨風。東西難自禁。掉頭別去豈不太急令妾哀。他年新春至得春再來。（生唱）我願意盼春來。春來。園內園內百花在。（二段）（旦唱）看園林茂秀。我最怕情悅性確是人共愛。看桃紅白李滿釀亭台。可惜春去何時惠臨又再來。（生唱）嬌花自恨。嫁得個無義賤呃狂春。春來花枝。我願意盼春來。你情意綿綿何風韻。（三段）桃和杏。嬌麗似紅雲。得意一時無須問。情義兩股股。豈是有情春。情義兩般股。（生唱）桃和杏。春君春君。你情意綿綿何風韻。（生唱）唉。只剩有癡心花魂。春心狠。但惆悵的紅愁綠恨。（旦唱）愁煞勞人。美煞勞人。花枝實受其惠。（生唱）嬌豔似紅雲。悶悶花心。恨惱春不情常愛恨。（旦唱）愁煞勞人。惆恨春生難生。說甚美煞勞人。可惆悵顧的紅愁綠恨。（生唱）你抱恨芳心誰憐憫。春殘蝶走最悶人。（別離恨）我願意盼春來。並頭忘憂恨。（四段）（生唱）變盡殘花敗柒恨斷花魂。（旦唱）君王你何故暗暗傷神。李怨紛紛。來去無心春着雲。留得斷腸詞句。最傷心。（滾花）君王你何故暗暗傷神。到春分。花抱恨。（四段）（生唱）變盡殘花敗柒恨斷花魂。留得斷腸詞句。最傷心。（旦唱）（滾花）君王你何故暗暗傷神。（快中板）有脚

235. 艷曲醉周郎

新馬師曾　小燕飛　合唱　吳一嘯撰曲

陽春頃薄倖。借花今後倩誰人。花謝春殘空餘恨。秋愁冷月罩花魂。玉樹後庭。何堪再問。（滾花）護花無力。枉作人君。

（首段）（旦中板）公僅風流。誰不羨。小喬憔悴。都爲呢段因緣。今晚一曲求凰。祇望償素願。孫郎定計。巳週全。（生引白）多

謝孫郎今夜宴。○○醉懷撩亂不知天。○（起唱滿江紅）扶合仜合仕上「尺上尺上」醉合上仕上「尺上尺上」遊上合上仕合仜「尺工尺工」園「尺工尺工」意尺上尺工尺工乙士合「工六

尺工尺尺「尺乙士合仜合」妍香風吹過。月滿花。月展花下。（轉二流）（過合字序）綺聽聲聲慢慢。就在雕闌畏邊傳。好一串意嘲綺轉（拉

士字腔敬撥）（三段）（旦唱新譜課佳期）扣冰。尺工士六尺工士合上士合上尺工。軟尺上尺乙「反工尺乙工士乙尺」尺乙「反工尺乙尺士乙尺」懷尺尺。上尺

「尺上尺士合仜合」士仜合上尺。連「轉二流」尺六工尺尺工上上尺。色娟尺尺工上士尺工。上士六工尺尺乙士合

（旦唱新譜佳期）扣冰。樓外花枝笑。×眠。空五生六工尺五生。美如花。美容上士尺尺工。

（旦小曲剪剪花）琴詞綿綿奏。含笑站簾邊。月明光一片。借照來人面。將軍巳倒顛。等我唱聲先。（轉讀花）

（生沉腔滾花下句）時咄咄信誰爲我錯。慘慘夢魂。濃慘夢魂。爲誰爲我。爲我錯過。待我唱聲先。（轉讀花）

236. 多難興邦

月兒
胡美倫 合唱

喂喂喂。是誰斗膽。私進花園。須知這閒關森嚴。豈容驚內春。（生長句滾花）罕曾見。（重句）人間絕色罕曾見。相逢驀地。信有緣。何幸周郎。得覩如花春。待我把殷勤獻。小姐呀。（生唱曲）我係我係我係周瑜。為你嗷歎音。留戀。（轉二王下句）請恕不才今夜。今夜唐突。明先。之嬡。（旦唱序）想必是有前緣。（四段）（生唱曲）一曲白雪陽春。我不過一時。忘卻瓜怨。（旦唱曲）呢的係女兒嘅心事。（生接唱）明言。之嬡。（旦唱序）想必是有前緣。亦覺倒顛。才。才如我。亦覺倒顛。（生接）小姐你冰雪聰明。人贊羨。不才如我。亦覺倒顛。難得將軍情重重相憐。（旦接）顛顛倒倒誰曾見。欲語還羞。欲語無言。（生接）小姐呀你有乜野想講就講喇喬。罕倒樽前。（旦唱中板）我講出嚟唔悟你笑我嗰言。（旦白）唔敢。（生接）講嚟。（旦續唱）我為你疊被鋪床。羞自荐。（收掘）（生插白）真小姐。（旦白）唔駛。我為你疊被鋪床。羞自荐。（收掘）（生插白）你有乜野想講就講喇喬。（生插白）真小姐。（旦白）唔駛。（生白）呀。（旦白）係定喇。（生白）呢段都可謂顧曲奇緣略。（滾花下句）且待明珠下聘。接天仙。

（生唱）（反線驚濤）哎哎搶摩好似兩下。（旦唱）點可步步邊處定身得噪任你話。（生唱）晤怕晤怕咁嘅話低罵。下漁舟。（生唱）掠姦喇捉兒嘉暴燎實鬆話。（正線二王慢板）把我嘅萬一疎庾。（旦唱）紙呀。（生唱）襲你咪咁吱喳。（插白）慌乜萬一。疎庾。（旦唱）顯住賊兵強搶呀。（二段）（生唱）好穩陣嘅。你幾吓咋。（旦唱白）等我連忙拆解了。（一道）心的至得噂。（生唱）敢就快的擺噂。（旦唱）唔啋唔係呀我。（生白）喂黑仔仔你要認真子細至得呀。梗係喇身家性命當老西揸。（生白）都係你不信人話呀呀呀。啦你爛草紙當老西揸。（生唱）我恨錯心粗太昏花。（旦唱）千幾鬼嘅嘞。（三段）家喇有乜差。（生唱）哎你咪將長嚫罵呀呀。恐怕從今衣食咁就有晒揸拿。（三段）。只估話逃難遠行。就可以離開個個惡霸。惟是覆巢下。都有話亂咬。（生唱）呀。（個的卑民）。就未必啱嚟嚟啋。對於走難人就算恕乎天下嘅。呢佢重易過賣瓜深喇。（旦唱）抵抗全無。就要炸嚟等你話。（正線）都有話亂咬。（正線）你話抵抗。呢佢重易過賣瓜深喇。（旦唱）咁蝦。（生唱）（三字經）我地抗戰係長期。不畏明存策暗控。數十年嘅耶辱。經已忍到咬崩牙。

237. 桃花扇底詩

張蕙芳獨唱
吳一嘯撰曲

（首段）（駕舊二流）柳絲月遲遲。我默默低頭默默思。嘆情婦娥未有團圓念。朝朝暮暮負盡芳時。（合）悵月不解人愁。恨花不解人語。（上）對花枝。攔獨荷。看影兒。沈腰瘦折相思死。憶爸潘郎鬢有絲。問卿卿知否我魂已斷分心碎矣。（士）卷人腸斷。便是桃花扇底詩。（尺）（小曲桃花扇）紅仜合仜合士仜合上上五生五六工尺工上尺　香　五生五六工　六尺尺　工六工尺工六尺邂逅初。綾合仜合仜合士仜合上上　五生五六工尺　吻上士上士　兩神馳。兩神馳。借詠桃花。暗裏傳情寄意。柳絲長。乘縛佳。一雙情蝶。形影。依依。小紅樓。居彼士上尺工六尺工士合乙乙六工尺乙乙。綠羅禂　禂　度臉　乙士尺工士合乙乙六工尺乙乙。羨翠金蝶夢香甜。真個欲仙。欲死。（三股凳）花證月盟重朝綢繆。花證月盟重結緣。唯願。

（二段）（做河調慢板）猶記初邂逅。兩神馳。題上桃花扇。銷魂一度。便緊縛情絲。借問南國名花。一個是風流。名士。一個是南國名花。驪下殷勤籌畫眉。欲把愁懷抛棄。念嬌心底腎裏獨悲。好容難期。黯然握手兩依依。無盡期。夜夜相思（食思字轉乙反）但見紅顏于夢寐。

（三段）（做河調慢板）猶記初邂逅。兩神馳。士上尺工六尺六工六尺六工尺上尺　腺枕　嬌備　差尺尺工六工尺半伏乙　夢。迴尺尺工士合士乙底　借詠桃花。暗裏傳情寄意。柳絲長。乘縛佳。一雙情蝶。形影。依依。

士上尺工六尺六工　六反五六合　鴛枕　嬌備

（四段）（士工長句滾花下句）夢離期。心碎矣。怕憶長亭折柳枝。消魂南浦王孫去。恨與悲。黯然握手兩依依。無盡期。卿對你桃花扇底腮邊淚。

（一聲珍重要分離）（十月懷胎）蔚煞日日相思。離人千萬里。欲滅相思難縐地負。情只爲我（轉二王）誤歸期。夢倒魂顛。但見紅顏于夢寐。

（流水南音）思歸徒寫。相思字。心底銷魂有夢知。欲滅相思難縐地負。情只爲我（轉二王）誤歸期。夢倒魂顛。

。應該戰場嗱打架。做乜將難民嚟泡製。未免失禮我地中華。（生唱）因我將士盡精忠。令佢提起打就怕。（二王）祇有施兒送暴沒憤於民家。（旦唱）舉動咁野蠻。都可謂文明。退化。國仇深重今日更加蕩產傾家。（生唱）我想上陣去報仇。又唔捨得離開（旦插白）你唔捨得離開邊個呀。（生唱）你兩仔嫲。細路不能。（收掘白）等我睇過。擘睜睜嚇儂伏咯。老婆。（旦白）係咩做乜蘇蝦佢今晚總有手腳扒扒。（生白）係咩（生唱）係囉（唱）唔通將佢嚇親因爲白）唉（哭相思）唉真係傷哉命也。（旦唱合尺滾花）唉今日國仇家恨。（生唱）我定必要手刃仇家。（旦白）夫呀（快中板）國仇原來真可怕。（旦唱）妒比紅屏濃爾牙。奴自立身郎莫掛。共將機會報中華。（生唱）心驅敵人和馬。精誠勇毅振夷華。（全（旦唱）（滾花）郎你卽時應名。（生唱）待我把賊首擒拿。定要強償歸夏化。

（拉腔）（合尺滾花下句）一旦思柳十二時。又怕石二十八個落魂字。（上）撥開簾幔恨桃花扇。一如紅豆苦相思。

238.

瀟　湘　夢

張蕙芳獨唱

（首段）（禾虫滾花）是真是假。向日繁華。太虛魂夢卻逢他。夢境依稀叵味能。他說離он合合世事如化。可奈何情疑祇曉說情癡話。難悟透。緒如麻。枉自古今情不假。情來情是任由他。去去來來都是（反線中板）將人。摊化。到始分。才悟得太虛一夢都羿非偶爾逢她。細味當初。曲譜新聲唱出舊夢紅樓。佳話。人嘗道。是奇緣金玉。俺祇念前盟木石。蓬萊未斷許泛。仙樓。又有話。一個是水中月。一個是鏡中花。想你眼中能有多少淚珠兒。春流到夏。（轉二王）嘆一個柱自嗟呀。一個空勞牽掛。掛。掛。（二段）若說無線偏遇着她。若說有線如何心事終虛話。想是前生錯灌斷腸花。早知你爲淚償而來。我早已佛門去也。何必等到瀟湘零謝後。才去披上袈裟。今日情短情長。早已魂隨淚化。太虛奇夢。我亦悟透了無他。罷。罷。望你仙居難離恨。勿個再弄。琵琶妹妹哥哥。哥哥妹妹。都是騙人之話。甚麼如花美容。似水年華。都是空混了心猿意馬。此後離恨天。有情草。無情石。分駐兩家。因爲淚償清償。（轉滾花）還你原來。還我原來。你我原來。

新興粵曲集 第三期 特大號

編輯：	新興廣播社編譯部
校對：	新興廣播社編譯部
出版：	新興廣播社
發行：	新興廣播社廣告部
	地址：上海愛廳路三九六弄十二號
印刷：	自求印刷鑄字所
	電話：四三九八四

義 務 廣 告 分 類 欄

(註)：本社原擬編排旅滬同鄉商店名錄，因全人從事救濟家鄉水災，無暇及此。抱歉殊深，但同鄉中自動來信登記者，均一律義務登載，謹此聲明，以昭信用。

商行號	經理	地址	電話
達影糖菓食品商店	李 達 川	牛浦路348號	45211
千歲酒醬廠	梁 影	江西路55號	12674
老廣東酒家	李 星 海	中正東路389號及363號	85423
廣 生 園	歐陽 登	江西北路 440 號	44658
寶大綢緞布疋號	洗 路 辰	淮安路11號	39796
怡 成 昌	鄧 日 雲	永年路24弄3號	81743
廣茂香商店	馮 光 輝	四川北路 262 號	15195
六友食品廠	蔡 岳 忠	東寶興路子祥里45號	
偉成童裝內衣廠	梁 鴻 礎	天潼路242弄39號	
燕星國煙行	梁 忠 義	鉅鹿路 115 號	
勁 懷 號	陳 世 昌	武昌路 339 弄 8 號	47163
英泰綢布號	李 聖 周	廣東路 345 號	93138
泰昌皮鞋店	方 富 標	四川中路 530 號	15969
中央百貨商店	朱鄉玉娥	金陵東路 191 號	80414
一 新 皮 鞋		中正東路 906 號	
民 興 號	陸 家 駟	東武昌路 309 弄42號	
金興皮鞋店	方 富 祥	虹口四川北路 382 號	
公 順 餅 號	姜 少 文	鳳陽路 472 號	
其 生 堂	黃 目 煊	南京西路 257 號	38283
何鴻鈞跌打藥師	何 鴻 鈞	華山路大勝胡同30號	73542
鈞 鳳 笙		河南路 105 號 霞飛路398弄3號	86128
黃宗慈喉嚨專家		南京西路 765 號	86571
周文礎醫師		四川中路 615 號	19018
章其康跌打藥師		陝西北路493弄自在里4號	
李梅聲醫生		四川北路福德里67號	(02)61487
伍德斌兒科醫師		南京路 748 號中央藥房	93366
民生雜貨店	尹 寶 生	華山路71號	33397
廣德成雜貨號		四川北路 176 號	
棉 華 號	馮 麗 雲	粵武昌路 295 號	
中國金屬製品廠	何 季 芳	四川北路福德里66號	(02)60224
榮泰爐灶號	徐 昭 南	狄思威路1390號	
中歐化學工業社	李 華	溧陽路敦和里 312 號	84727
林記實業社	林 慕 周	重慶南路202號花園衖2號	(02)61581
怡和化學製品廠	沈 士 惠 唐 惠 森	江灣路 206 弄 7 號	83670
張式宮襄製首飾號	張 式 賓	成都南路42弄鉅興里29號	
惠豐印刷所	陳 棟 權	天潼路470號	42158
國際紙號	李 麗 凌	天潼路470號	42158
中美衡器廠	徐 致 遠	雲南南路317號	
隆棧營造廠	林 德 熊	昌平路693號	32283
友信公司混莊	楊 華 益	黃陂北路249弄150號	31326
祿 商 行	唐 洪 泰	天津路7弄16號	14641
棉綿中莊	葉 祖 濤	北京路851衖320房	93346
福利藥莊	秦 非 穎	四川北路1718號	(02)61487
廣 集 成	莫 禹 平	江西中路三和里31號	14346
中央辰行社	朱 少 鈞	金陵東路 191 號	80414
發記熟關莊轉行	鄧 少 豐	大名路吉森坊10案	41619

246

新興粵曲集（一九四七）

247

248

新興粵曲集（一九四七）

心一堂粵語·粵文化經典文庫

羊城酒家

廿多年歷史

夏令

奶油冰淇淋

刨冰·冷飲

冬天

首創童鷄汁

瓦煲臘味飯

大世界東首共舞台隔壁

電話八五五二二

上圖特藏

書名：新興粵劇集（一九四七）
系列：心一堂 粵語‧粵文化經典文庫
原著：上海新興廣播社
主編‧責任編輯：陳劍聰

出版：心一堂有限公司
通訊地址：香港九龍旺角彌敦道六一〇號荷李活商業中心十八樓〇五一〇六室
深港讀者服務中心：中國深圳市羅湖區立新路六號羅湖商業大廈負一層〇〇八室
電話號碼：(852) 67150840
網址：publish.sunyata.cc
淘宝店地址：https://shop210782774.taobao.com
微店地址： https://weidian.com/s/1212826297
臉書： https://www.facebook.com/sunyatabook
讀者論壇： http://bbs.sunyata.cc

香港發行：香港聯合書刊物流有限公司
地址：香港新界大埔汀麗路36號中華商務印刷大廈3樓
電話號碼：(852) 2150-2100
傳真號碼：(852) 2407-3062
電郵：info@suplogistics.com.hk

台灣發行：秀威資訊科技股份有限公司
地址：台灣台北市內湖區瑞光路七十六巷六十五號一樓
電話號碼：+886-2-2796-3638
傳真號碼：+886-2-2796-1377
網絡書店：www.bodbooks.com.tw
心一堂台灣國家書店讀者服務中心：
地址：台灣台北市中山區松江路二〇九號1樓
電話號碼：+886-2-2518-0207
傳真號碼：+886-2-2518-0778
網址：http://www.govbooks.com.tw

中國大陸發行 零售：深圳心一堂文化傳播有限公司
深圳地址：深圳市羅湖區立新路六號羅湖商業大廈負一層008室
電話號碼：(86)0755-82224934

版次：二零一八年十二月初版，平裝

定價： 港幣 　　 一百三十八元正
　　　 新台幣 　 六百九十八元正

國際書號 ISBN 978-988-8582-15-0